戰車模型塗裝進階指南 1

舊化與特殊效果塗裝技巧

〔西〕魯本‧岡薩雷斯（Ruben Gonzalez）◎著

徐磊◎譯

F.A.Q.3

致　謝

　　確實有些人不需要任何人的幫助就能取得偉大的成就，只需要透過自己的努力，就能將工作和生活變成個人的挑戰。

　　以上陳述的情況也可能出現在團隊的一些人共同完成一項偉大的工作中。如果每個人不得不思考他們自己的作品和工作，同時還要盡力與其他同伴共同努力，那這種情況就更加具有挑戰性了。

　　心中懷著以上的想法，我非常感激為了此書出版而付出努力的所有人。沒有你們，這本著作是不可能完成的。

　　「致所有與我相互分享過體驗和心得的模友，不論分享是多還是少。」

<div align="right">魯本‧岡薩雷斯</div>

前　言

　　《戰車模型塗裝進階指南》專注於戰車模型的組裝、上色與舊化，並聚焦於現代戰車模型，將它們放置在當今的衝突和戰爭中。但是還不止於此，本書將為大家介紹這些年來出現的一些新的模型塗裝技法，這些技法主要應用於現代戰車模型，而且也可以用在其他任何時代的戰車上。

　　像我們身邊其他許多事物一樣，軍事模型也在經歷著不斷的演化，這是因為它要不斷地適應周圍的環境，這裡我所說的環境就是當今世界上不同區域、不同範圍的戰爭和衝突，這與二戰以及二戰之前的衝突是有所不同的。

　　過去或是現代的戰爭主題，模型上的塗裝、舊化以及氣氛的營造技巧都沒有什麼變化，我們可以像之前一樣進行參考和借鑑。但是我們在模型上表現出來的效果卻可以因為不同的原因而千差萬別。

　　對於初學者來說，衝突場景已經改變，儘管天氣條件與當時並無不同，但是衝突的地理位置不同，就會影響戰車的外觀。

　　現代戰車的維護要求也同樣發生了變化，雖然這並不是普遍的情況，但這也取決於敵對一方所能提供的服務（指從敵方所繳獲的物資。）。事實上現代戰車和武器已經變得非常複雜、對環境非常敏感，因此需要更加精細地維護，才能使其處於理想的狀態。

　　最後非常重要的一點，就是製作現代戰車和武器的材料自二戰以來發生了很大變化，當時在技術和工業層面上根本不存在的材料現在已司空見慣了。這些新材料的使用、製造和組裝方法也反映在我們對現代戰車模型的塗裝與舊化方法上，這些方法和之前是不一樣的。

　　除了上述的因素，還需要考慮另一個重要因素，那就是戰車的顏色。戰車塗裝的選項事實上變得無窮無盡，這點在一些地方的叛軍中尤其明顯，叛軍會使用任何他們想得到的塗裝方案，只要能使他們的行動不被察覺即可。

　　我們曾經將二戰前後的戰車塗裝成綠色、暗黃色或是常見的三色迷彩的樣式。但是現代戰車的迷彩塗裝樣式非常複雜且奇特，因此需要對自己調色板上的顏料進行深入的研究，獲得現代戰車塗裝的眾多基礎色和迷彩塗裝的樣式。

　　綜上所述，我們應當更加微妙地在現代戰車上應用熟知的模型塗裝技法，或使用應用技法後所得到的效果略有不同，以更真實地模擬現代戰車在現代戰爭中的狀況。

　　正如生活中其他美好的事情，最終目的都是避免單調並迎接新的挑戰，在這本書中，我們將為大家展現這些挑戰中的一部分。

魯本·岡薩雷斯

目 錄

與歷史有關的
一些事情

　　毋庸置疑，人類的歷史與一些著名的衝突和戰爭緊密聯繫，這些衝突和戰爭爆發於兄弟國家之間、鄰邦之間以及不同地域的人們之間，緣於不同的信仰、思考方式和生活方式。

　　在人類所有已知的歷史時期，戰爭與我們如影隨形。而現代戰爭是專門用來指發生於二戰之後的一些衝突和戰爭。

　　諸如不對稱戰爭、生物戰、電子戰或心理戰等術語已廣為人知。它們被用來定義和分類不同類型的現代戰爭，這些戰爭的形式隨著時間的推移而改變。就好像是汽車一樣，我們正處於第四代，而這是根據對手之間巨大的操作和技術差異來劃分的。

　　如今，戰爭比以往任何時候都更加生動。一切都被觀察、記錄並展現出來。沒有什麼可以逃過報紙和新聞報導。事實上，有很多人一直都冒著生命危險去蒐集和整理與戰爭有關的新聞，並報導給我們。可悲的是有些人他們在戰爭區域中失去了生命，而他們蒐集戰爭資料的目的並不是避免將來的衝突和戰爭，而是出於政治的考慮，吸引人們的注意力，將民眾拉攏到自己這一邊。同時，以上一些有關戰爭的資料和信息被世界各地的模型生產廠家所利用，生產出與其相關的模型板件，並在市場中銷售，這是多麼遺憾啊！像其他事物一樣，模型廠商在不斷地進化並適應這個市場，他們所提供的模型板件具有極佳的細節以及前所未有的擬真水準。

　　很顯然，技術進步也促成了這一點。一些製造商在研發領域進行投資，引進創新的開發和製造技術，如3D設計和打印技術，使得以前不可能實現的想法成為現實。

　　如今3D打印技術仍然處於它的早期階段，但是誰知道它未來會為我們帶來什麼呢？

　　模型製造商注意到模友們對現代戰車的需求在不斷增加，因此越來越多的現代戰車被引入到他們的目錄中。現在這些模型製造商正在辛苦地工作，以提供所有現代戰爭中，所有戰車的所有版本和型號。

　　事實上模型製造商也盡力為模友們提供了一些特定的民用車輛，這些民用車輛可以在一些衝突區域被找到（這些民用車輛裝載了一些簡陋的武器，被一些武裝組織所使用。），這些車輛在先進的現代戰車面前，幾乎沒有任何生還的可能。對於戰車模友們來說，這意味著我們需要擴展對戰車模型、迷彩塗裝、歷史背景和軍事行動的認知，需要涵蓋二戰之後到現在的整個時期。

下面是一個有關現代衝突和戰爭的簡要年代表，很多作品都是以它們作為歷史背景的：

1955—1975年越南戰爭

1960—1964年聯合國剛果行動

1961年吉隆灘戰役

1964—1979年羅得西亞內戰

1967年第三次中東戰爭

1967—1970年 尼日利亞內戰

1973年第四次中東戰爭

1975—2002年安哥拉內戰

1975—1979年 紅色高棉大屠殺

1978—1992年阿富汗戰爭（阿富汗與蘇聯）

1980—1988年兩伊戰爭

1981—1986年烏干達內戰

1982—1985年黎巴嫩戰爭

1982年馬島戰爭

1986—1987年豐田戰爭（利比亞與乍得）

1987—1993年巴勒斯坦大起義

1988年至今索馬里戰爭

1990—1991年 第一次海灣戰爭（「沙漠風暴」行動）

1991—2002年塞拉利昂內戰

1991—1995年克羅地亞戰爭

1992—1995年波斯尼亞戰爭

1993年摩加迪休之戰

1994—1996年第一次車臣戰爭

1998年 科索沃戰爭

1999—2009年第二次車臣戰爭

2001—2015年阿富汗戰爭（阿富汗與美國）

2003—2011年 第二次海灣戰爭（「伊拉克自由」行動）

2008年奧塞梯戰爭

2011年利比亞戰爭

2011年敘利亞內戰

2014—2015年烏克蘭衝突

模型愛好和其他愛好一樣，發揮了一些基本的作用：它可以使我們這些模型宅男以健康的方式善用我們的業餘時間。通常這項愛好也能幫助我們結交一些不同行業个同環境的新朋友。

戰爭是一件令人遺憾的事情，但從古至今，戰爭總在發生，不幸的是將來它還會繼續發生。對模友而言，戰爭只不過是創作、塗裝以及構建模型時的靈感來源。

　　「技法」一詞在其最廣泛和最直接的意義上是指在某一學科、藝術或是科學，或一特定活動發展中使用的一整套常規步驟或是資源。它們通常需要一些特定的技能，並且透過實踐不斷地加以改進。

　　模友的身分一半是創作者、一半是藝術家，我們也可以探討技法，甚至給一些技法取名字。

　　但是，正如「技法」的定義，當我們討論技法的時候，不僅要考慮到應用技法時的具體操作過程，也要考慮到將技法付諸實踐所需的工具和資源。

　　然後是「練習和實踐」。有些人說生活中的每件事情事實上都與實踐息息相關。雖然有時候，要掌握一門學科或是技法需要更多的練習和實踐。

　　這種差別是很小的，有時候是不可察覺的，它隱藏於我們頭腦中的某處。如何找到它並發掘它是一個挑戰，因為這種差異並不容易被找到。但是當我們握住毛筆的那一刻，這種差異就將你我區分開了。

　　將技法、流程、工具和一些資源應用到現代戰車模型上，這是我們將在本書的第二部分嘗試涵蓋、理解和應用的內容。

第一章

組裝技巧
與特殊的效果

在這一章將對一些與素組相關的主題進行更加深入的探討，對於「素組」以及「素組階段的升級和改造」，有些人非常痛恨，但也有些人由衷地熱愛。

回想過去，那時模型板件無法與今天的板件相提並論，素組的過程對模友來說簡直是一場惡夢。那時組裝並構建出一個好模型的關鍵是：大量的參考書籍和文獻，以及勇氣和耐心的巨大投入。開模錯誤以及精度問題真的是司空見慣。

一旦模型板件素組完畢，我們通常都會深信這代表了板件製造商所承諾的模型效果，任何與實物相似的地方都不是巧合。

如果在生產和製造過程中產生了組合度受限以及相關問題，那麼對於模友來說無疑是將以「災難」收場。

事實上這些問題在近些年來都得到了極大的改觀，當今模型板件的製作工藝和標準已經大大超越之前的時代。在大多數情況下，板件中已包含了所有的升級補件；而之前我們需要單獨在市面上購買這些升級補件來為模型添加細節。現在我們再也不需要單獨買這些東西了。

接下來將用自製的改件、蝕刻片，銲接一些小的部件或是對戰車的一部分進行修改，從而進一步增加模型的細節，改進成品在地面或是地台底座上的最終效果。

一、基礎的細節製作

模友也是普通人，因此也帶著人性中普遍的美德與缺憾。模友最普遍的一個惡習就是購買了過多的板件，已經超出了自己所能製作的量，最終我們會淪為收藏家（堆積黨）而不是模友。這通常也會影響到我們素組模型並為模型添加細節的方式，因為我們非常缺乏時間。

收藏模型板件並不像藏酒，因為酒是日久彌香。而我們架子上的模型板件則有過時的危險，如果製造商決定發佈一個之前板件的改進版，我們無疑會將它視作珍寶，突然間我們會發現對於之前的收藏已經不是很滿意了……。

有一種做法非常簡單，那就是當你感覺到需要組裝某個模型的時候，在市面上搜尋與其相關且最新的模型板件，這種方法很有可能會節約你的時間與金錢。不用考慮模型板件的品牌和年歲，所有的這些都能從小的改造中受益。

最低限度的改造針對「最基本的細節」，為模型添加細節主要發生在素組階段，讓模型顯得真實可信。其中我將重點介紹把手的更換、移除或是添加一些鉚釘、添加銲接線、更換牽引鋼纜、更換砲管以及尺寸過大的部件……。

接下來，我們將展示如何進行這些基本改造技巧。我們將發現其中許多改造技法，會將我們模型的製作與塗裝做到事半功倍的效果。在任何情況下，我們都必須評估哪些部分是最容易被改造的，因為這些細節對模型最終的觀賞性很重要。

1. 開始

素組開始之前我們必須認真閱讀說明書、塗裝方案參考以及模型板件中所有的相關文件。

素組說明書上通常包含所有板件的編號以及數目，如果需要的話，我們可以在素組之前先清點一下是否有遺失的板件。

（1）開盒檢查，確認沒有部件缺失之後，我們就可以開始按照說明書進行模型的素組了。用小的模型剪鉗將各個部件和小零件從流道上剪下來。對於那些非常微小並且易損的小部件，我們必須格外地小心，以免操作剪鉗時傷到它們。

（2）用鋒利的模型刀或是美工刀去除掉流道與板件之間切口的殘留，請注意，不要破壞到板件的本體結構，也不要切傷手指。

（3）接著我們用砂紙或是小銼刀將美工刀加工過的地方打磨平整。我們必須準備好一系列不同的工具來完成各種不同的工作。

（4）射膠口和鑄模標識也需要一併去除。

（5）如果砂紙還不能滿足需要的話，我們可以用抹刀上一些膏狀補土將它填平（圖中使用的是AK 104標準硬質型牙膏補土，是一種環保的水性牙膏補土）。

（6）最後，等補土完全乾透後，再用砂紙將牙膏補土表面打磨平整（大約1～2個小時後，AK的牙膏補土就完全乾透了）。

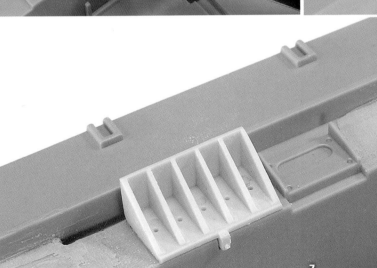

（7）現在模型表面就可以開始進行塗裝了。

（8）黏合塑料板件最好的工具就是這種液態的膠水（圖中使用的是田宮綠蓋流縫膠），可以融化塑料板件以確保牢固而持久的黏合。它是透過毛細作用在縫隙間流動，所以可以很好地黏合板件與板件之間的結合處，我們只需要沿著結合縫進行點膠操作就可以了。

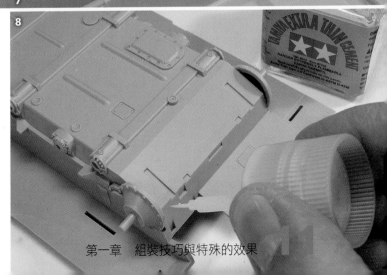

2. 各種武器

　　因為製作工藝和流程的緣故，塑料板件中的圓柱形結構往往在表面會殘留接縫（合模線），它是將兩個半圓柱形的板件黏合而產生的，是一種聯合線結構。對於板件中的任何武器，我們要做的第一個改造就是去除掉這種合模線。我們可以用模型筆刀或是一些海綿砂紙。

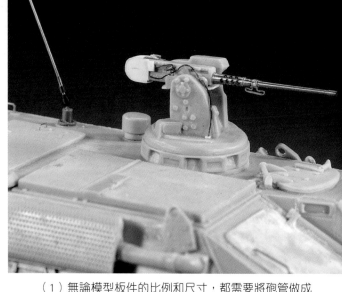

　　（1）無論模型板件的比例和尺寸，都需要將砲管做成中空外觀。可以用模型電鑽，甚至模型銼刀。

　　（2）圖中機槍的細節包含蝕刻片部分和一些自製的改件，比如銅絲線、線板和一些塑料片。需要用強力膠（酸酯膠黏劑）來黏合這些部件，用一段細銅絲或是小針來進行點膠操作。

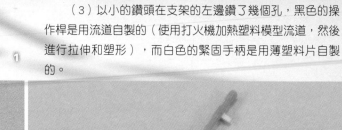

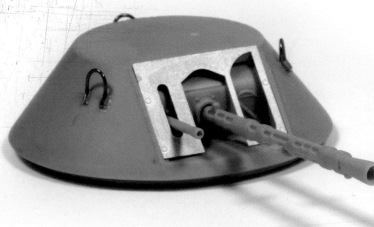

　　（3）以小的鑽頭在支架的左邊鑽了幾個孔，黑色的操作桿是用流道自製的（使用打火機加熱塑料模型流道，然後進行拉伸和塑形），而白色的緊固手柄是用薄塑料片自製的。

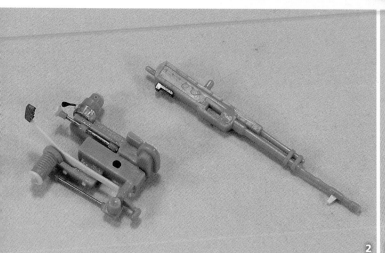

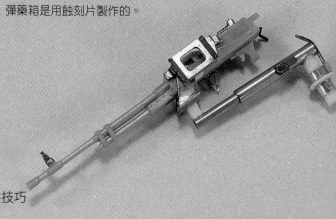

　　（4）機槍的支架是用銅片製作的。另外整個搖臂和基座是用不同尺寸的銅管和塑料（包括塑料膠片、膠管或是膠條等）重建的。

　　（5）瞄準器以及支架上的彈藥箱是用蝕刻片製作的。

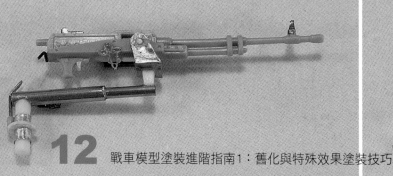

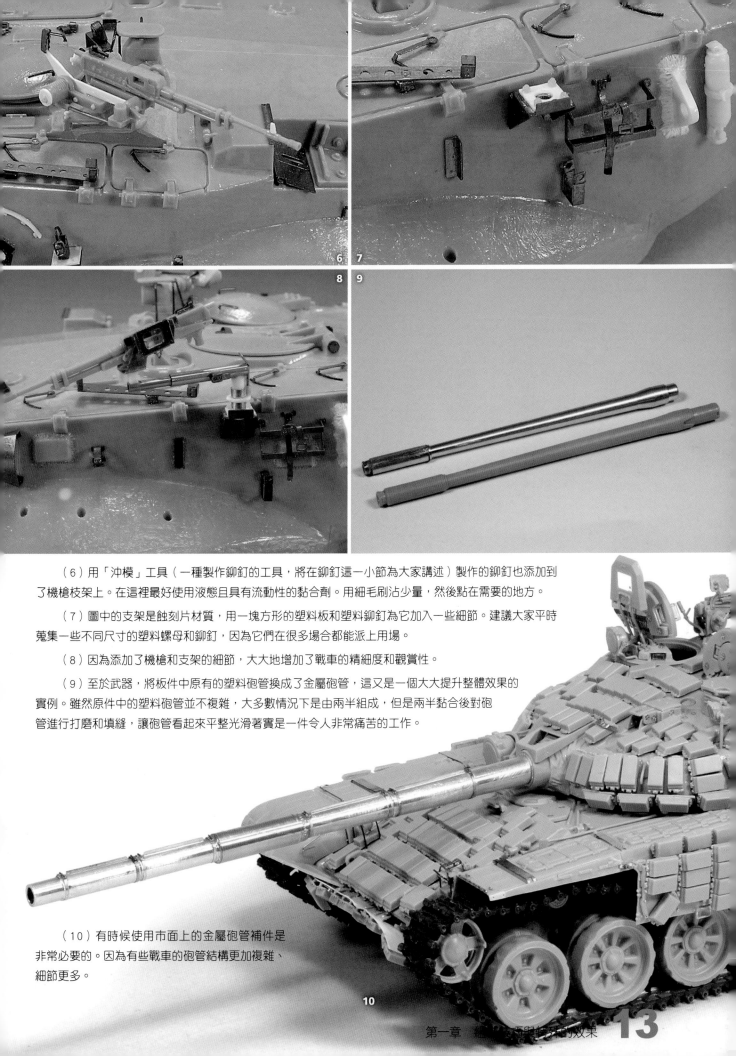

（6）用「沖模」工具（一種製作鉚釘的工具，將在鉚釘這一小節為大家講述）製作的鉚釘也添加到了機槍枝架上。在這裡最好使用液態且具有流動性的黏合劑。用細毛刷沾少量，然後點在需要的地方。

（7）圖中的支架是蝕刻片材質，用一塊方形的塑料板和塑料鉚釘為它加入一些細節。建議大家平時蒐集一些不同尺寸的塑料螺母和鉚釘，因為它們在很多場合都能派上用場。

（8）因為添加了機槍和支架的細節，大大地增加了戰車的精細度和觀賞性。

（9）至於武器，將板件中原有的塑料砲管換成了金屬砲管，這又是一個大大提升整體效果的實例。雖然原件中的塑料砲管並不複雜，大多數情況下是由兩半組成，但是兩半黏合後對砲管進行打磨和填縫，讓砲管看起來平整光滑著實是一件令人非常痛苦的工作。

（10）有時候使用市面上的金屬砲管補件是非常必要的。因為有些戰車的砲管結構更加複雜、細節更多。

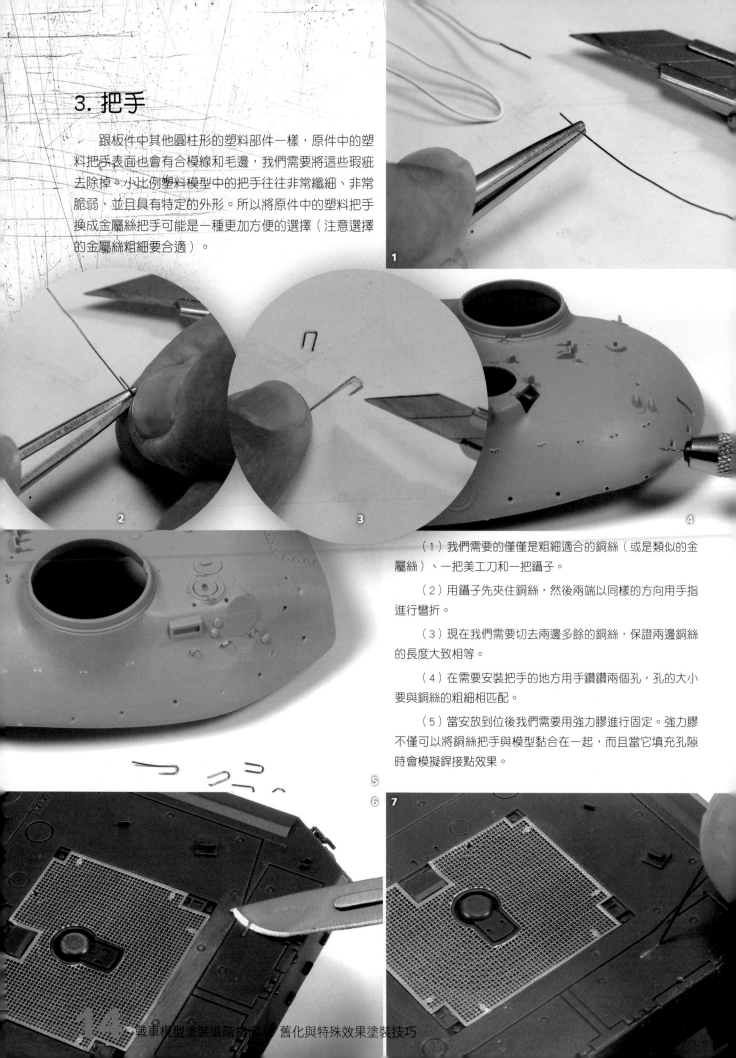

3. 把手

　　跟板件中其他圓柱形的塑料部件一樣,原件中的塑料把手表面也會有合模線和毛邊,我們需要將這些瑕疵去除掉。小比例塑料模型中的把手往往非常纖細、非常脆弱,並且具有特定的外形。所以將原件中的塑料把手換成金屬絲把手可能是一種更加方便的選擇(注意選擇的金屬絲粗細要合適)。

　　(1)我們需要的僅僅是粗細適合的銅絲(或是類似的金屬絲)、一把美工刀和一把鑷子。

　　(2)用鑷子先夾住銅絲,然後兩端以同樣的方向用手指進行彎折。

　　(3)現在我們需要切去兩邊多餘的銅絲,保證兩邊銅絲的長度大致相等。

　　(4)在需要安裝把手的地方用手鑽鑽兩個孔,孔的大小要與銅絲的粗細相匹配。

　　(5)當安放到位後我們需要用強力膠進行固定。強力膠不僅可以將銅絲把手與模型黏合在一起,而且當它填充孔隙時會模擬銲接點效果。

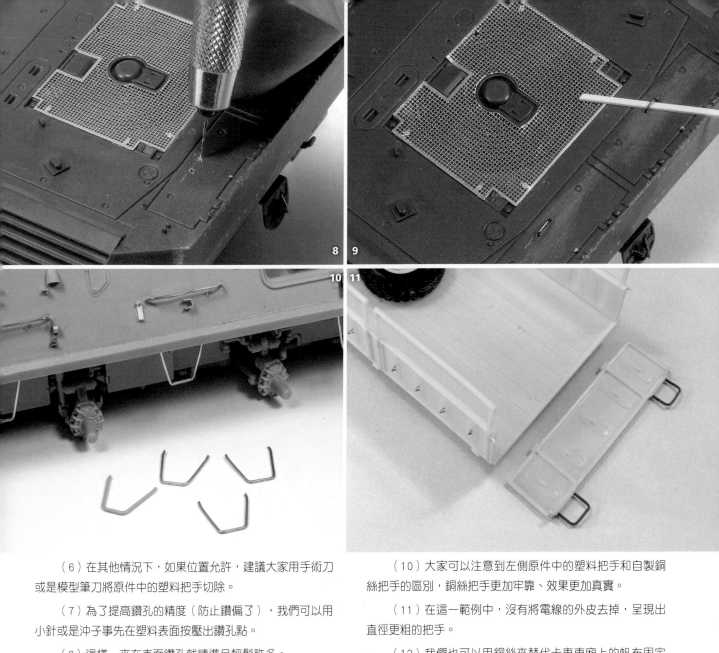

（6）在其他情況下，如果位置允許，建議大家用手術刀或是模型筆刀將原件中的塑料把手切除。

（7）為了提高鑽孔的精度（防止鑽偏了），我們可以用小針或是沖子事先在塑料表面按壓出鑽孔點。

（8）這樣一來在表面鑽孔就精準且輕鬆許多。

（9）為了讓所有的把手都有一致的高度，我們可以用一個具有一定厚度的塑料膠條作為錨定點。

（10）大家可以注意到左側原件中的塑料把手和自製銅絲把手的區別，銅絲把手更加牢靠、效果更加真實。

（11）在這一範例中，沒有將電線的外皮去掉，呈現出直徑更粗的把手。

（12）我們也可以用銅絲來替代卡車車廂上的帆布固定環。

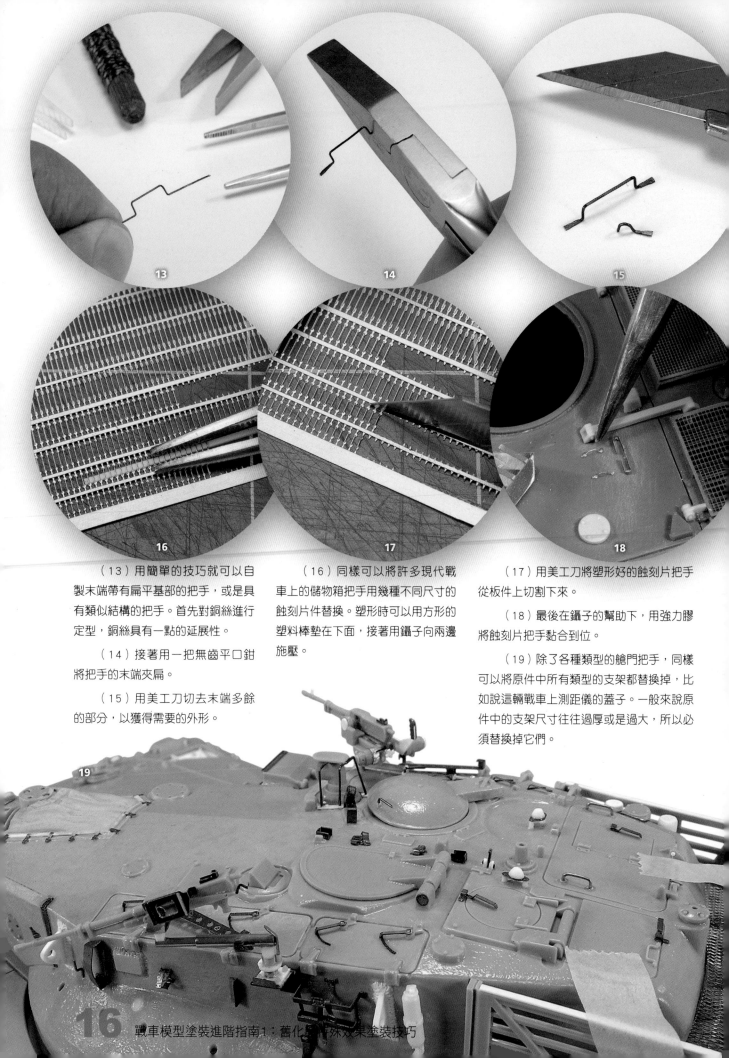

13

14

15

16

17

18

（13）用簡單的技巧就可以自製末端帶有扁平基部的把手，或是具有類似結構的把手。首先對銅絲進行定型，銅絲具有一點的延展性。

（14）接著用一把無齒平口鉗將把手的末端夾扁。

（15）用美工刀切去末端多餘的部分，以獲得需要的外形。

（16）同樣可以將許多現代戰車上的儲物箱把手用幾種不同尺寸的蝕刻片件替換。塑形時可以用方形的塑料棒墊在下面，接著用鑷子向兩邊施壓。

（17）用美工刀將塑形好的蝕刻片把手從板件上切割下來。

（18）最後在鑷子的幫助下，用強力膠將蝕刻片把手黏合到位。

（19）除了各種類型的艙門把手，同樣可以將原件中所有類型的支架都替換掉，比如說這輛戰車上測距儀的蓋子。一般來說原件中的支架尺寸往往過厚或是過大，所以必須替換掉它們。

19

4. 牽引鋼纜

　　通常會先將原件中的把手替換掉。對於牽引鋼纜，通常只有當模型上其他的操作和步驟完成後，才可以被安放到模型表面。

　　有時候對原件中的塑料鋼纜進行塑形和修整幾乎是不可能的，因此將它們替換掉的時機點非常關鍵。我們將致力於更真實的細節還原。

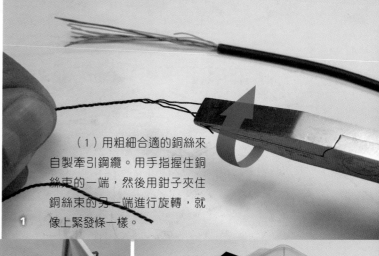

（1）用粗細合適的銅絲來自製牽引鋼纜。用手指握住銅絲束的一端，然後用鉗子夾住銅絲束的另一端進行旋轉，就像上緊發條一樣。

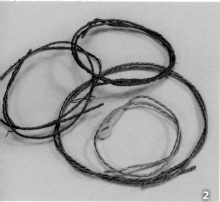

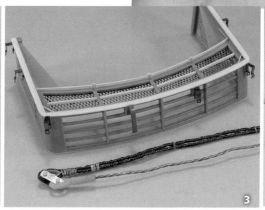

（2）要盡量讓鋼纜上鋼絲的編織走向接近真實。用不同類型的金屬絲可以做出不同類型的牽引鋼纜，做好的鋼纜要插進板件中原有的鋼纜頭部（鋼絲繩套環），或插進市面上的鋼絲繩套環樹脂件或是金屬件。

（3）將不同類型的牽引鋼纜組合在一起，甚至加入一些鋼纜緊固件。

（4）市面上也有很多現成且不同類型的鋼纜樣品，可以根據需求購買。

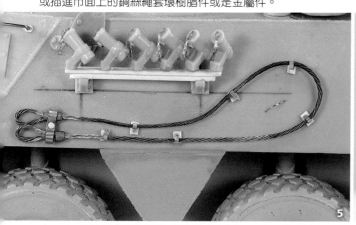

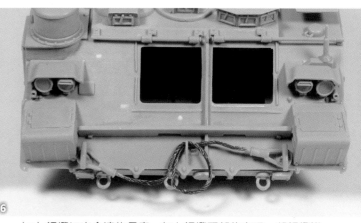

（5）這個牽引鋼纜全部是手工自製的，小心地將它佈置到戰車上為模型增添細節。

（6）鋼纜切出合適的長度，加上鋼纜頭部的套環，將鋼纜進行合適的纏繞並佈置到位。

（7）（8）下面是兩個戰車絞盤上的鋼纜實例，使用不同粗細的銅絲和板件中原有的掛鉤製作。

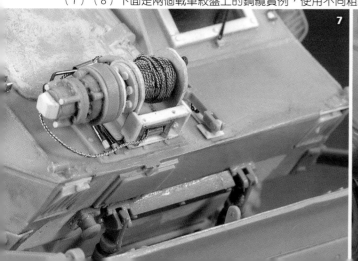

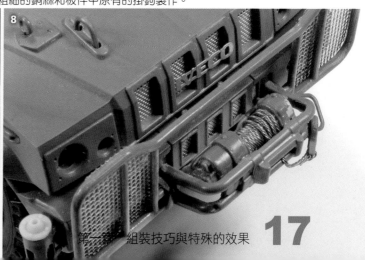

5. 電路的布線和排管

　　製作方法與上一章節製作牽引鋼纜類似，使用的工具基本上相同。對於模型的一些部件，我們可以非常容易地製作出真實的電路布線和排管效果。

　　最關鍵的是佈置在車燈和前燈處的電路布線。有時候板件的製造商直接將布線的外觀也成型到塑料車體表面（效果往往欠真實），因此需要先將這些塑料布線打磨掉，然後再進行替換。

　　另外，大多數現代戰車的模型板件包含許多電子部件和液壓裝置等設備，但是往往缺少這些設備周邊的布線和排管。這裡我們可以製作出更加好的效果。

　　（1）最簡單的固定銅絲管線的方法是利用板件中原有塑料管線的末端結構，在這些結構上鑽孔，然後插入銅絲並用強力膠固定。

　　（2）這是一個非常簡單卻很有效的改造方法。

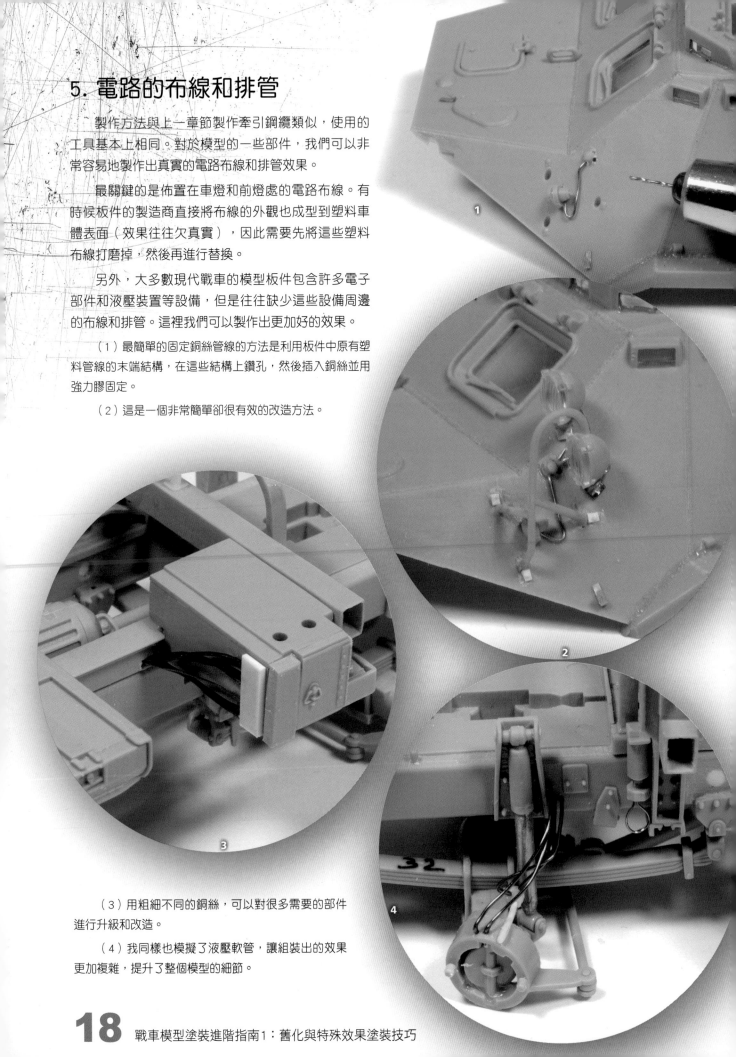

　　（3）用粗細不同的銅絲，可以對很多需要的部件進行升級和改造。

　　（4）我同樣也模擬了液壓軟管，讓組裝出的效果更加複雜，提升了整個模型的細節。

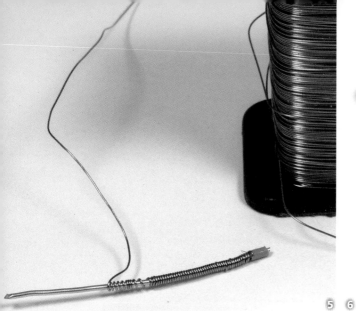

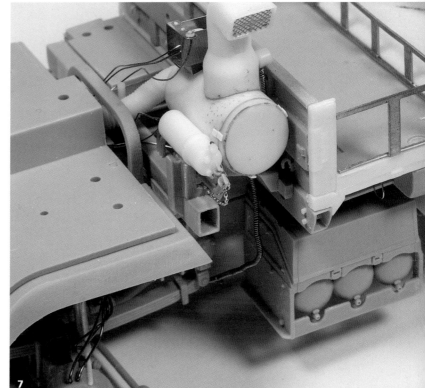

5 6

（5）為了製作具有柔性的管道，可以用一根細塑料條甚至板件中原有的塑料件作為主體，用細銅絲在表面進行纏繞，接著將纏繞好的銅絲圈往底部的方向（圖中為塑料條的右端）壓實壓緊。

（6）板件中的管道原件與我們自製的管道進行對比，可以清楚地看到它們之間的區別，當塗裝完成後這種區別更加明顯。

（7）透過這種改造和升級，模型組裝完成後，其真實度和細節大大提升。

（8）許多重型裝甲戰車上的燃料導管系統也是可以進行改造和升級的地方。

7

8

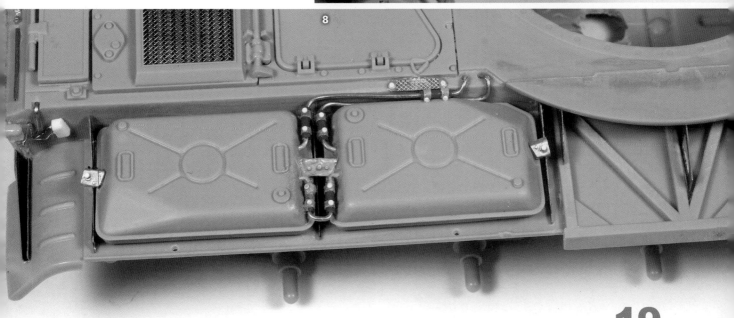

6. 金屬鏈條

　　許多蓋子和插銷等部件上都會加上金屬鏈條，以防止這些小部件丟失。這種細節幾乎不可能用塑料來表現，最好用合適比例的金屬鏈條和蝕刻片來展現這種細節。

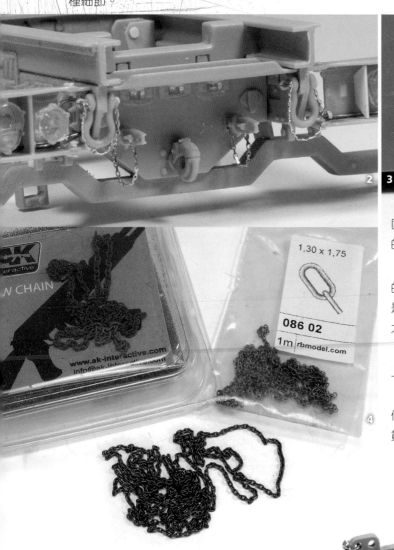

（1）在掛鉤和牽引系統上，通常用小的金屬鏈條連接和固定金屬插銷，以防止它們丟失。市面上有專門且不同尺寸的蝕刻片鏈條可選擇使用。

（2）如果想讓這種小鏈條看起來更加真實，在佈置鏈條的時候可以將鏈條稍微扭轉一下，這樣鏈條看起來就不至於是平平的一面。一旦安裝好，這些小鏈條確實凸顯細節，極大地提升真實度。

（3）將這種小的金屬鏈條添加到煙幕彈發射器的蓋子上，進一步提升了戰車的整體效果。

（4）還有一些用不同材料製作不同尺寸的金屬鏈條，它們會比蝕刻片的小鏈條大一些。這種金屬鏈條很適合安裝在貨運車輛或是其他類型的車輛上。

　　如下圖，金屬鏈條連接並固定戰車的側面附加裝甲板。

7. 側裙板和擋泥板

讓我們看一下如何為戰車添加一系列自製的細節改造，帶來非常吸引人的效果，我們可以方便地用塑料片或是銅片來製作。另外，即使只是在原件上進行改造（大多時候原件中的尺寸過大，比如裝甲板過厚等），也會讓戰車獲得更加好的視覺效果。

（1）讓我們看一下如何對原件中的側裙板進行改造，添加出所需要的戰損效果。這一塊塑料板件中既有模擬橡膠的部分也有模擬金屬的部分。

（2）在需要製作戰損的區域，先將這裡的塑料磨薄，用到的工具是小的電磨配上圓形的銑刀磨頭。當塑料板打磨到很薄並具有透光感時就可以停止了。否則會把塑料板磨穿。

（3）大家看一下效果，即使只在原有的板件上進行加工，也能獲得相當真實可信的效果，不需要再進行更多外科手術式的修整。

（4）如果模型板件中的原件過於簡單，最好將它換掉。原件中，這輛戰車的金屬側裙板是一整塊，而且尺寸過大過厚，利用幾塊厚度適合的薄塑料片進行替代。

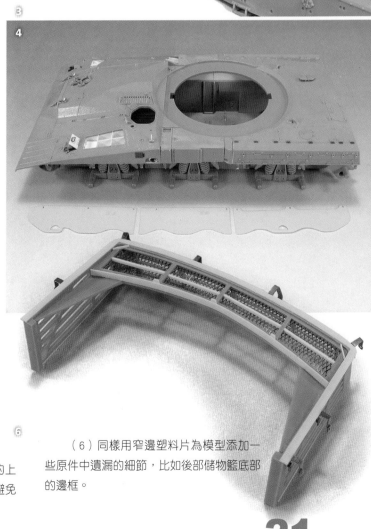

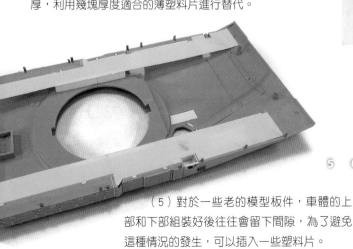

（5）對於一些老的模型板件，車體的上部和下部組裝好後往往會留下間隙，為了避免這種情況的發生，可以插入一些塑料片。

（6）同樣用窄邊塑料片為模型添加一些原件中遺漏的細節，比如後部儲物籃底部的邊框。

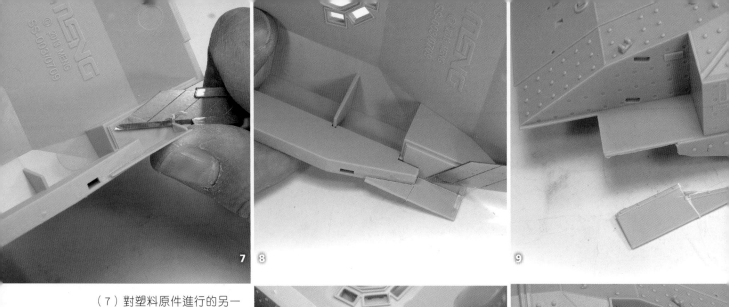

（7）對塑料原件進行的另一種有趣的改造就是替換掉原件中的橡膠側裙板或是擋泥板（實物戰車的側裙板和擋泥板就是橡膠材質的）。首先必須切除掉橡膠側裙板，記住不要傷及戰車主體。

（8）用美工刀（或是模型筆刀）先畫線，標記出需要替換掉的部分。請盡量在內側面（或是擋泥板的下方）進行切割操作，這樣可以為之後的替換件提供一個好的黏合面。

（10）盡量沿著切割的邊緣面用銼刀進行打磨，清除掉切割面上的瑕疵。

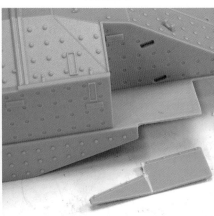

（11）保留切除的原件，等之後製作替換件時，可以用它來作為模板和標尺。

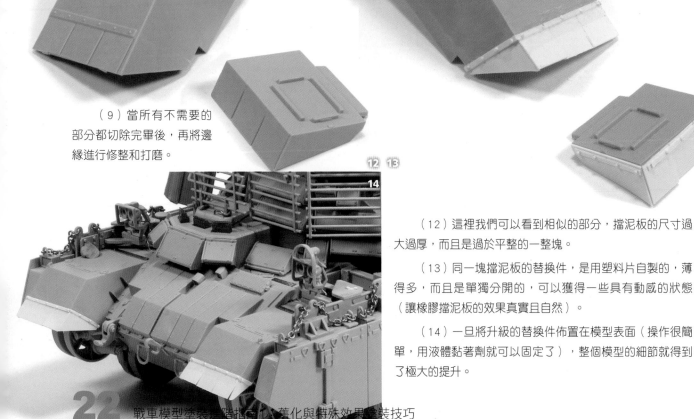

（9）當所有不需要的部分都切除完畢後，再將邊緣進行修整和打磨。

（12）這裡我們可以看到相似的部分，擋泥板的尺寸過大過厚，而且是過於平整的一整塊。

（13）同一塊擋泥板的替換件，是用塑料片自製的，薄得多，而且是單獨分開的，可以獲得一些具有動感的狀態（讓橡膠擋泥板的效果真實且自然）。

（14）一旦將升級的替換件佈置在模型表面（操作很簡單，用液體黏著劑就可以固定了），整個模型的細節就得到了極大的提升。

戰車模型塗裝進階指作 1：舊化與特殊效果塗裝技巧

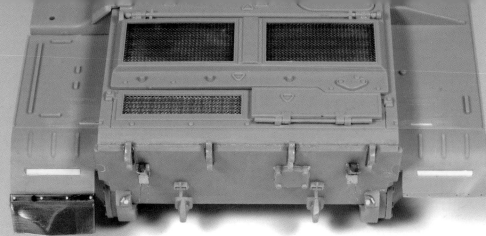

15　16

（15）這種類型的升級和替換也可以用銅片、錫片或黃銅片，市面上可以很方便地找到，而且有多種不同的類型和厚度可供選擇。

（16）這輛戰車的後部添加了一個擋泥板（一側有擋泥板，一側的擋泥板已經丟失，刻意做出不對稱的效果，讓整個模型更加真實且自然）。金屬薄片的優勢是可以真實地模擬撞擊所致的凹凸痕跡。

（17）輪轂的輪緣是用銅片製成的，可以模擬出多種不同的凹凸痕跡（撞擊所致），並用強力膠將銅片黏合到塑料模型表面。

（18）用金屬薄片製作的箱子，為了添加不同的細節，需要的材料是蝕刻片鉸鏈、塑料膠條以及銅絲。

（19）因為箱子是用金屬薄片製作的，而金屬薄片的材料特性可以製作出各種類型且非常豐富的鐵皮表面凹凸痕跡。

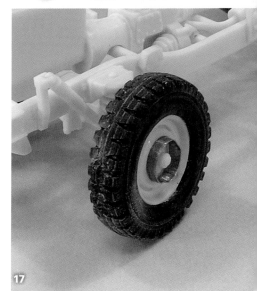

17

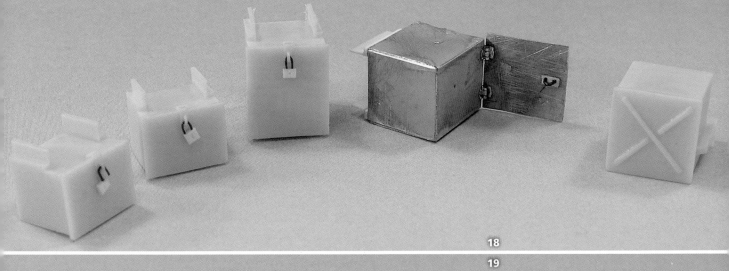

18

19

8. 金屬履帶

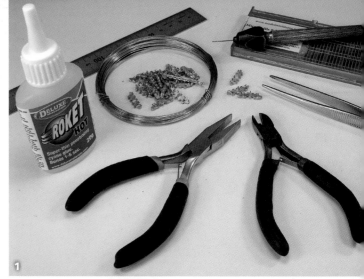

　　另一個有趣的、改造模型原件的方法就是將履帶替換成金屬履帶。即使當今大量的模型板件包含了單節的塑料拼接履帶，但是使用金屬履帶仍然有以下一些優勢。

　　最主要的優勢就是金屬履帶可以模擬出重量感，事實上它們易於操作，塗裝以及將它們安置在模型上也方便許多。對於一些模友來說，最主要的問題是金屬履帶的價格相對較高。但是，一般來說其價格都是合理的。

　　（1）組裝金屬履帶時，我們最常用到的工具是小手鑽（帶不同尺寸的鑽頭）、鉗子、鑷子以及強力膠（主要成分是氰基丙烯酸酯）。

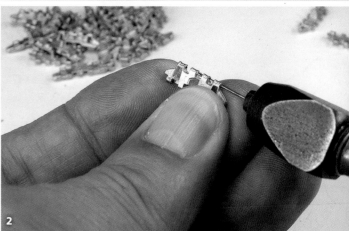

　　（2）通常情況下，履帶節沒有什麼毛邊和瑕疵，顯得非常乾淨。有些時候，我們需要做的事情僅僅就是進一步疏通銷釘孔（把銷釘插入銷釘孔中，將一節節履帶連接起來），要做這一項工作時，需要一把小手鑽並配上一個尺寸合適的鑽頭。

　　（3）用一把無齒平口鉗將細鐵絲夾直，再將鐵絲插入履帶間的銷釘孔就不會有任何問題了。絕大多數情況下廠家提供的鐵絲往往過細，這樣會導致履帶節和履帶節之間過於鬆動。因此建議將它替換成更粗更穩固的鐵絲，同時能夠更好地維持整個履帶的原始外觀。

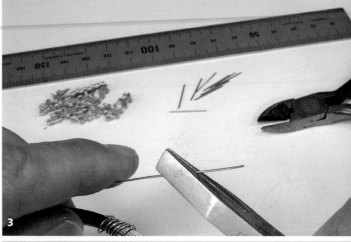

　　（4）測量銷釘的長度，並剪下同長度的鐵絲，插入兩節履帶之間的銷釘孔。

　　（5）用手指夾住並固定兩節履帶，以保證履帶之間的銷釘孔在一條直線上。一旦兩節履帶相接觸並卡好了位置，再以鑷子將一段鐵絲滑入銷釘孔，直至將鐵絲推到另一端，這樣兩節履帶就連接到一起了。

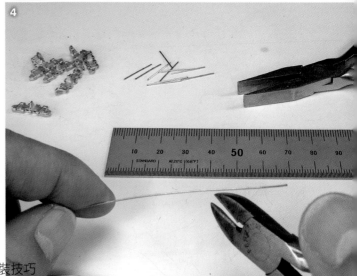

　　（6）當所有的履帶節都連接好後，必須固定好連接履帶的銷釘，用一點點強力膠點在銷釘的兩端即可，這樣在之後的操作中銷釘就不會滑出了。點強力膠時可以藉助細銅絲或是細針，必須特別小心地在銷釘的兩端點上少量即可，如果點多了就有可能把整個履帶關節黏牢，這樣履帶就失去了活動性。

　　（7）整條金屬履帶連接完畢，可以開始進行塗裝了。我們可以很方便地將金屬履帶安裝到戰車模型上。

　　（8）將金屬履帶正確地安置在模型上，大家可以看到它所呈現的效果。一種非常自然的履帶下垂感，這得感謝金屬履帶本身的重量。與圖（9）中原件中自帶的橡膠履帶相比，橡膠履帶並沒有與傳動裝置很好地結合在一起，這是因為它本身無法活動而且重量太輕。

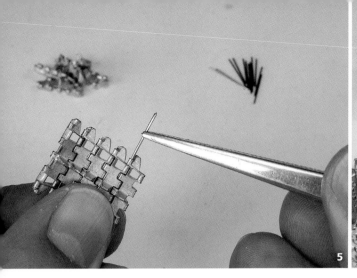

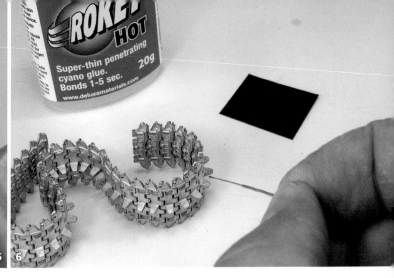

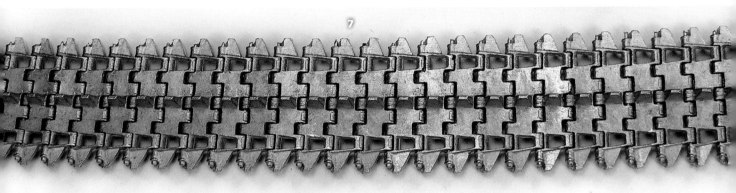

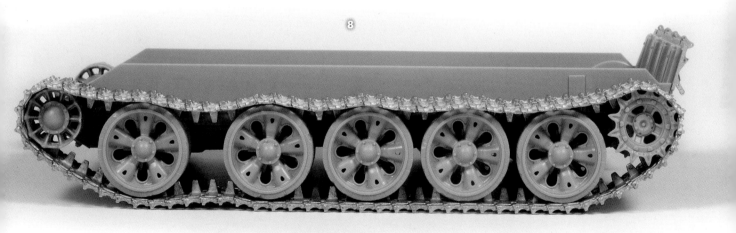

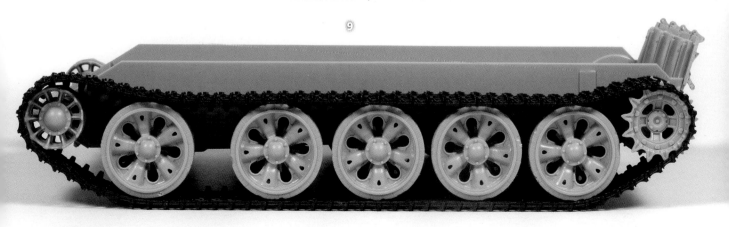

9. 格柵

　　為戰車添加「格柵」需要更多的時間和經驗，但它確實可以帶來很大視覺提升。大多情況下應先去除掉板件中原有的格柵，接著對表面進行修飾和調整或是直接用專門為此設計的蝕刻片格柵進行替換。

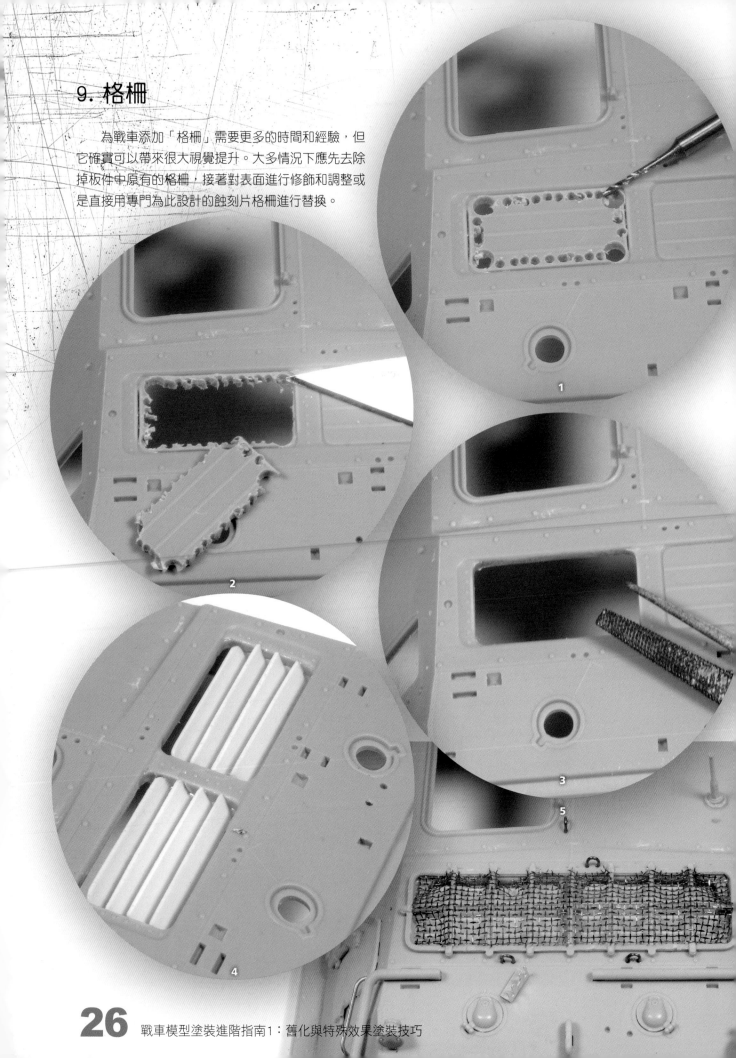

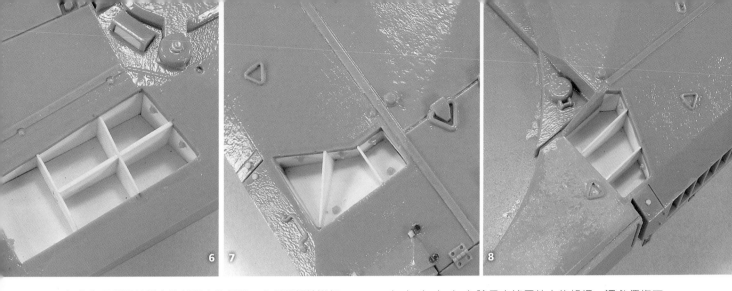

6　7

8

（1）為了替換掉戰車後部原有的格柵，必須將板件進行加工和處理。在原有的艙蓋表面沿著邊緣用手鑽鑽出一系列的小孔。

（2）以模型筆刀切下整個艙蓋。

（3）接著用銼刀將邊緣打磨平整。

（4）用塑料片自製，為其添加一些百葉板。

（5）用金屬絲網來製作格柵網。因為戰車會遭受戰火的蹂躪，所以要對格柵網做出一些戰損和塑形（如表面的起伏、凹坑以及彈孔等）。

（6）（7）（8）除了去掉原件中的格柵，還必須修正格柵安置孔（比如修正孔的大小和位置）。在接下來實例中的艙口內部和周邊，都是用塑料板自製的。

（9）（10）最後一步就是安置格柵了，這裡使用的是現成的蝕刻片產品。一旦塗裝和舊化完畢，整個戰車的外觀效果將得到很大程度的提升。

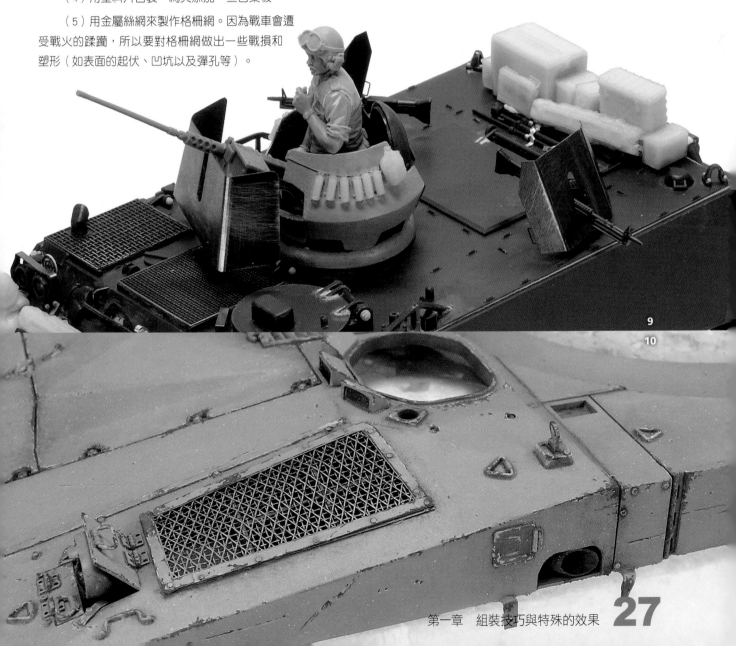

9

10

10. 鉚釘

最近的新模型板件，細節表現往往非常不錯。而較舊的模型板件細節往往是缺失的，有些位置不正確，有些尺寸不對或是外形有偏差。

有時模友自己在家中自製，很難輕鬆有效地製作出鉚釘，所以可以選擇市面上現成的鉚釘製作套裝。

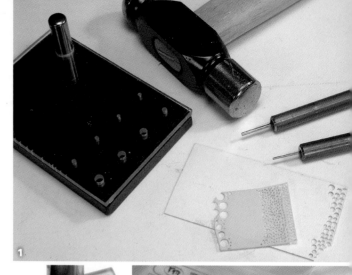

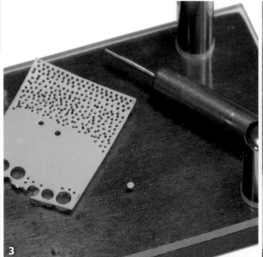

（1）市面上有現成的工具可製作各種尺寸和外形的鉚釘，它們確實不便宜，但是非常有效。我們往往稱它們為鉚釘沖子或是「沖頭和沖孔」。

（2）一旦選定了厚度適合的塑料板以及正確尺寸和外形的鉚釘沖子，接著需要做的就是將沖子對準相應的大小合適的沖孔，用小工具敲擊沖子製作出需要的鉚釘效果。

（3）這類工具能製作出所有我們需要的各類鉚釘，但只能一個一個地製作。這種方法雖然不快，但確實可以完成這項工作。

（4）另一個替代方案就是買現成的鉚釘。它們可以是樹脂件、塑料件甚至是蝕刻片件，擁有不同的外形和大小。某種程度上來說，操作需要更加精細，也需要用強力膠黏合到模型表面。

（5）這輛戰車砲管處的細節，使用多顆不同的塑料鉚釘。

（6）這輛車的前部，使用六邊形的鉚釘。

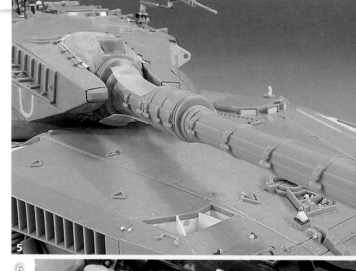

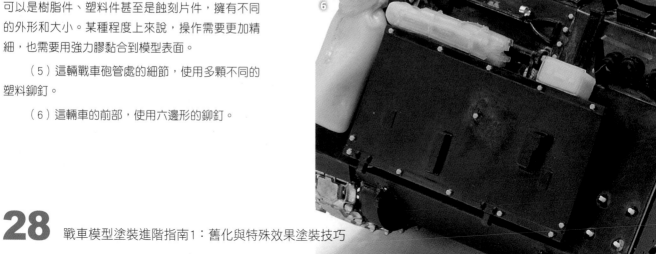

11. 銲接線

　　對於銲接線，有時會被大家所忽視或是製作出不正確的外觀，需多加小心。雖然當今的模型品牌和板件有了很大的進步，但若能找到一張不錯的實物參考照片，將是一件非常棒的事情，因為這樣可以確切地知道主要焊縫的位置和外觀。

　　為模型戰車添加銲接縫是一件容易的事情，可以利用多種不同的方法來完成，比如用模型補土或是用加熱拉伸流道的方法等。

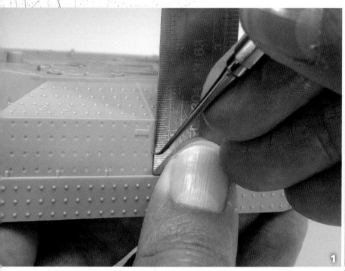

　　（1）用拉伸流道的方法來添加焊縫，最好先在模型表面製作出一個線槽，然後再將拉伸好的流道置於其中。也可以使用畫線器或是刮刀來製作線槽。

　　（2）接著用海綿砂紙清理掉線槽銳利的邊緣，將表面打磨平整一些。

　　（3）從模型板件上切下一段流道並將它均勻地加熱，等塑料一軟就將流道拉伸到合適的長度、粗細來製作焊縫。

　　（4）小心地將拉伸好的細流道置於線槽中，並點上田宮綠蓋流縫膠進行固定和黏合。

　　（5）流縫膠會慢慢地融化並軟化塑料，必須點上適量的流縫膠，直至達到想要的塑料軟化程度。

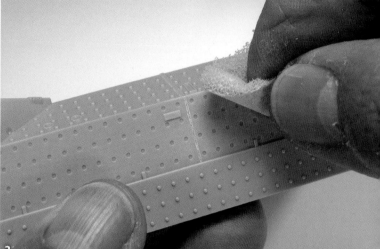

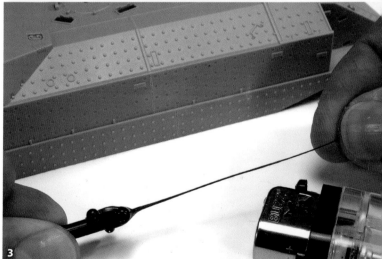

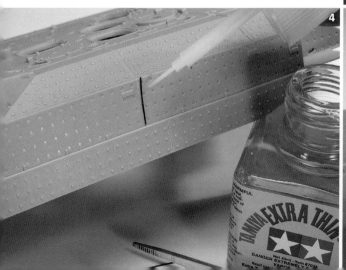

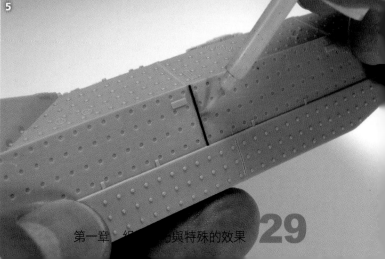

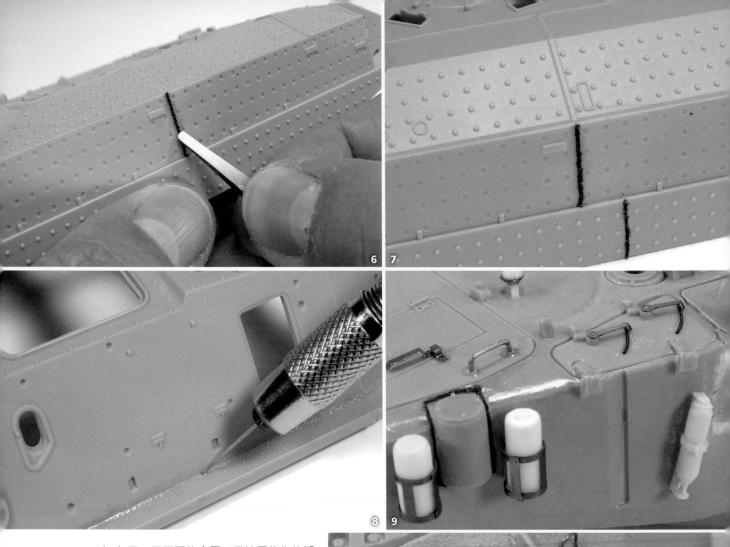

（6）用一個平頭的金屬工具按壓軟化的塑料，可以看到軟化的塑料細流道上壓出一些痕跡。不斷地進行這個按壓過程，直至獲得想要的焊縫外形。

（7）模擬完成這種焊縫效果。

（8）將粗細適合的鑽頭倒著安裝在手鑽上，然後用它來壓出更細的焊縫線所具有的紋理。

（9）比較看看這輛戰車砲塔上的多處焊縫，左邊黑色的焊縫是用拉伸流道的方法製作的；而右邊粗大的白色焊縫是用直角的塑料圓棒製作的。

（10）（11）用AB補土來製作焊縫時，需先將補土搓成細條狀，將它壓到需要製作焊縫的區域。數分鐘後，可以用刀片或其他工具製作出焊縫上的紋理。（建議大家先在工具上沾點水，這樣可以防止補土的黏性過大妨礙操作。）

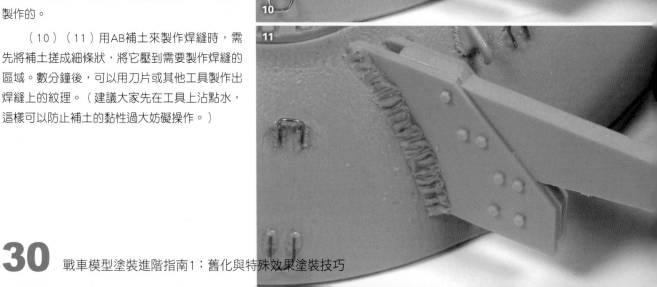

12. 排氣管

　　對於戰車上的排氣管，有多種不同的方法來改造細節。在模型製作完成之前，可以將板件中自帶的實心排氣管做成中空狀態，或是直接用升級的配件來替換它。在任何情況下，我們對排氣管能做的改造其實並不多。

　　（1）如果戰車的排氣管是實心的，可以用手鑽配合合適的鑽頭將它鑽成空心的。盡可能地將鑽頭對準中心再開始鑽，這一點非常重要。可以事先用縫針或刻線針在表面標記出中心。有些時候即使鑽好了孔，排氣管的邊緣壁可能仍然會很厚，這時可以換上直徑更大的鑽頭，將之前鑽的孔擴大，以打薄邊緣。

　　（2）有些情況下，如果排氣管夠大，就可以用金屬件來替換它。這裡戰車左側的排氣口呈斜面，這一點是很特別的，斜切出一段金屬管，用合適的金屬銼刀將邊緣打磨整齊。

　　（3）這輛戰車右側的排氣口呈垂直切面，是使用相同的金屬管來切割。右邊用金屬管升級排氣口會顯得更容易一些。替換完成後的效果較原件真實得多，甚至還可以在金屬排氣管上製作出凹痕和刮擦效果。

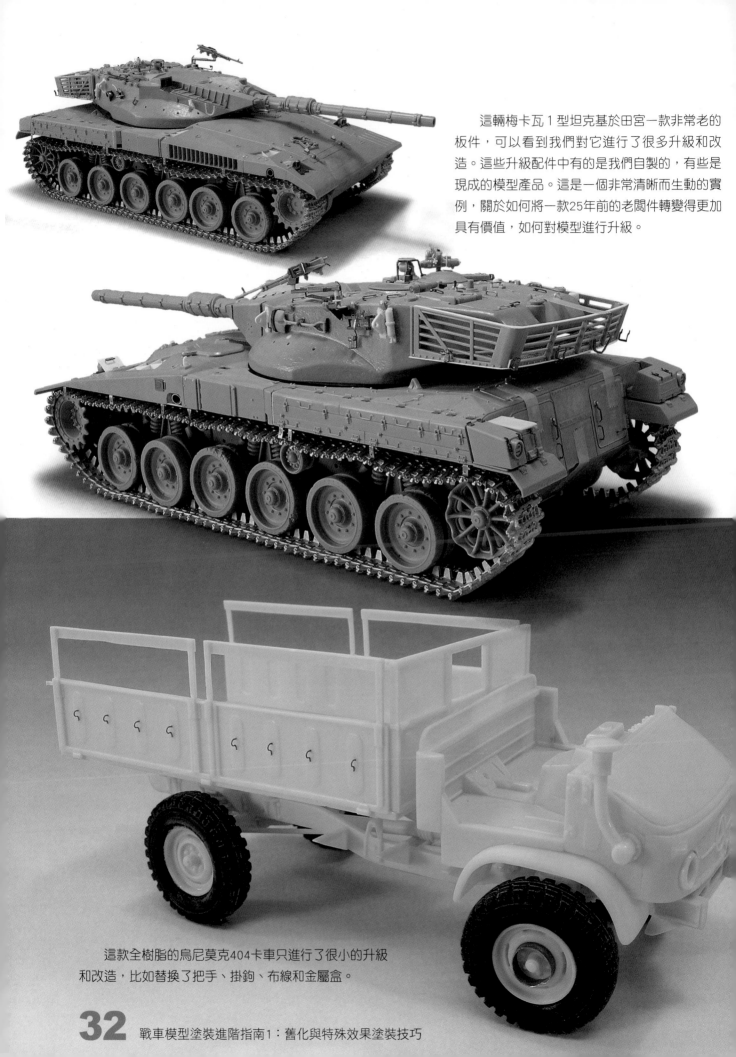

這輛梅卡瓦 1 型坦克基於田宮一款非常老的板件，可以看到我們對它進行了很多升級和改造。這些升級配件中有的是我們自製的，有些是現成的模型產品。這是一個非常清晰而生動的實例，關於如何將一款25年前的老闆件轉變得更加具有價值，如何對模型進行升級。

這款全樹脂的烏尼莫克404卡車只進行了很小的升級和改造，比如替換了把手、掛鉤、布線和金屬盒。

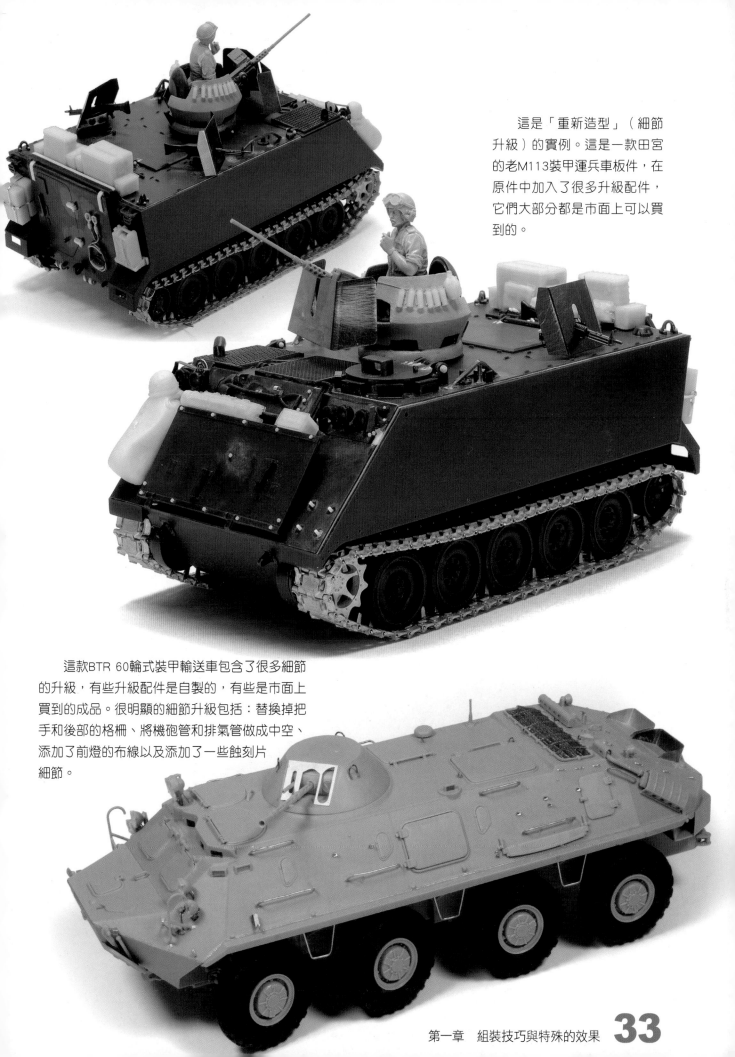

這是「重新造型」（細節升級）的實例。這是一款田宮的老M113裝甲運兵車板件，在原件中加入了很多升級配件，它們大部分都是市面上可以買到的。

這款BTR 60輪式裝甲輸送車包含了很多細節的升級，有些升級配件是自製的，有些是市面上買到的成品。很明顯的細節升級包括：替換掉把手和後部的格柵、將機砲管和排氣管做成中空、添加了前燈的布線以及添加了一些蝕刻片細節。

二、樹脂升級配件

處理模型的時候有很多選擇，既可以自製升級配件，也可以購買現成的產品。

有一個明顯的特點，那就是很多製造商提供的樹脂套件是專門為一些特定的模型板件添加細節的。

在（售後）市場上可以找到幾乎每一個樹脂配件。從一個模型的特定部分（比如貨艙、發動機或是車輪）到一個模型整體的升級（或改造成其他的型號）。

接下來將看到如何使用和準備樹脂件。此外還會介紹一些改造方法，這些方法將改變任何模型的整體外觀效果。

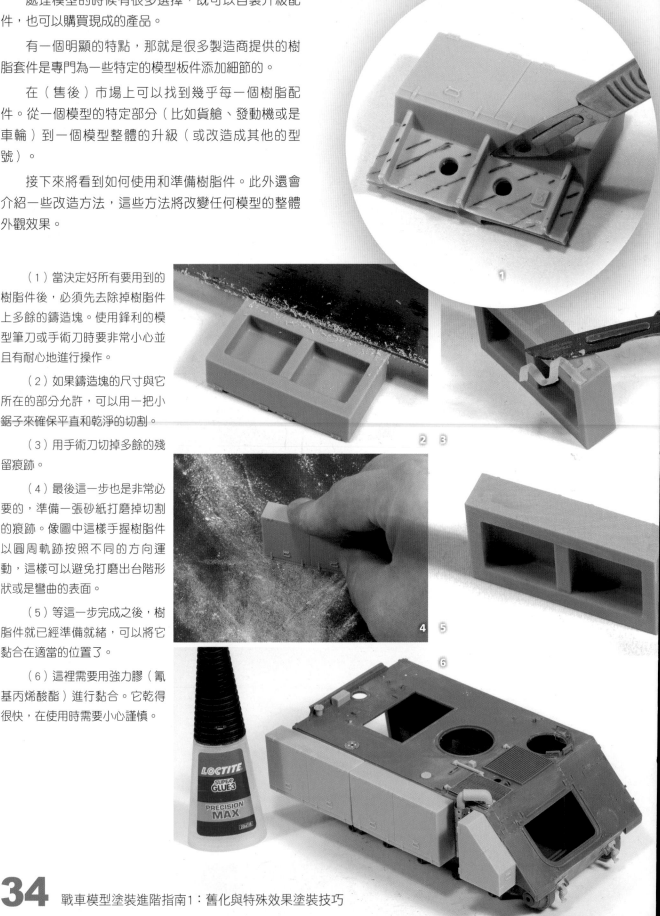

（1）當決定好所有要用到的樹脂件後，必須先去除掉樹脂件上多餘的鑄造塊。使用鋒利的模型筆刀或手術刀時要非常小心並且有耐心地進行操作。

（2）如果鑄造塊的尺寸與它所在的部分允許，可以用一把小鋸子來確保平直和乾淨的切割。

（3）用手術刀切掉多餘的殘留痕跡。

（4）最後這一步也是非常必要的，準備一張砂紙打磨掉切割的痕跡。像圖中這樣手握樹脂件以圓周軌跡按照不同的方向運動，這樣可以避免打磨出台階形狀或是彎曲的表面。

（5）等這一步完成之後，樹脂件就已經準備就緒，可以將它黏合在適當的位置了。

（6）這裡需要用強力膠（氰基丙烯酸酯）進行黏合。它乾得很快，在使用時需要小心謹慎。

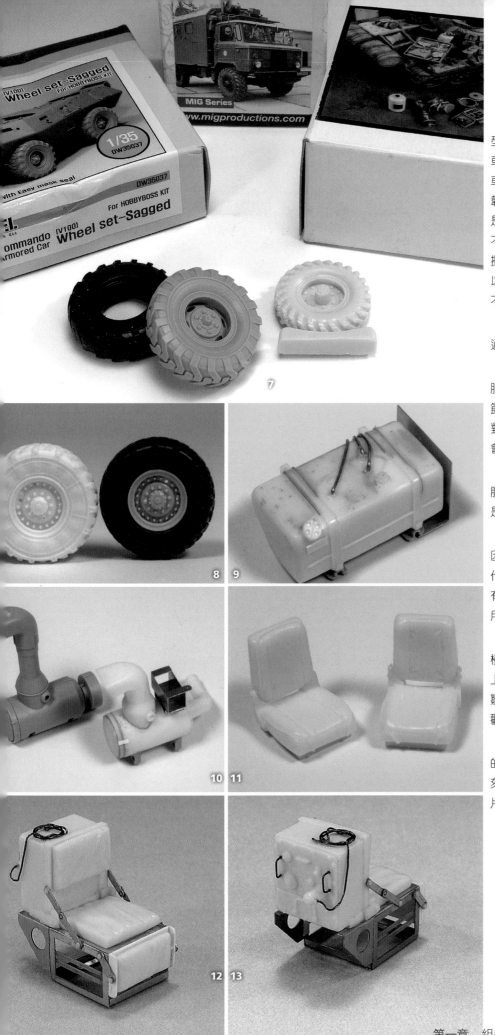

（7）對於現在的板件，一個非常典型的改造方式就是用樹脂件替換掉原有的車輪。主要的原因就是板件中原有的橡膠車輪細節不足，另外有些時候因為它的柔韌性會導致最終出現裂紋。樹脂車輪往往是高質量並且展現出大量的細節。如果還不滿意的話，可以選擇重力樹脂車輪或模擬下陷和鬆弛的樹脂車輪。樹脂車輪還可以保證塗裝與舊化能達到牢固附著（樹脂不像橡膠那樣容易被拉伸而變形）。

儲物箱、油箱／罐和一系列其他配件通常都可以為樹脂件所替代。

（8）右邊是板件中原有的橡膠輪胎、左邊是樹脂件，大家可以觀察兩者細節上的差距。雖然兩者的細節都不錯，但對於塗裝與舊化的牢固附著，樹脂件車輪會顯得更加安全一些。

（9）通常情況下跟原件比起來，樹脂件呈現出了更多的細節。另一個優勢就是樹脂件不會有塑料板件中的合模線。

（10）有此時候，因為功能上的原因，必須將原件中的一部分用樹脂件替代。圖中大家可以看到兩種過濾器單元具有顯著的差別。經過樹脂件升級的版本是用在乾旱或是沙漠條件中的。

（11）將原件中的座椅（左側）用樹脂件替換將提升細節的水平並帶來坐墊上的紋理感。後者坐墊和靠背墊上加入了皺褶，當塗裝和舊化完畢之後。座椅的外觀將得到很大的提升。

（12）（13）福特多用途汽車座椅的全部細節，其中不僅包含了樹脂件和蝕刻片件，同時也包含了銅絲線和一些塑料片製作的改件。

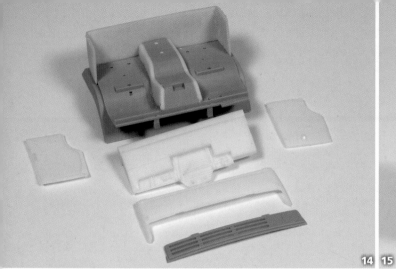

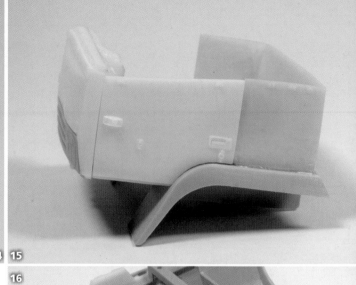

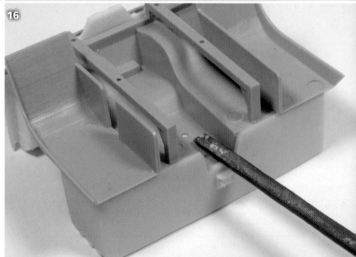

（14）雖然有些時候需要用到樹脂件，但這些升級並非全是優勢，比如有些樹脂件的外形與原件的契合度可能並不高。

（15）這輛卡車駕駛室的敞篷版是一個吸引人的改造，只能在樹脂件中找到。

（16）很多時候需要將模型原件和一些樹脂升級件結合起來使用。當涉及不同製造商的加入，可能需要花費額外的努力來進行契合度的改造。

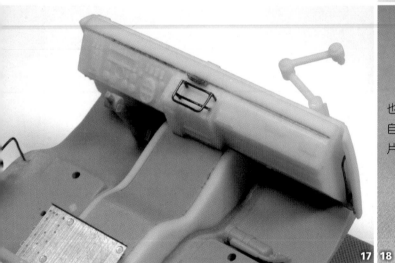

（17）（18）也可能必須添加一些自製的改件甚至蝕刻片。

（19）作品完成之後，可以看到結果還是非常吸引人的，雖然樹脂件的質量和細節可能各有不同，但一些特定的板件或是題材只有樹脂件才有。

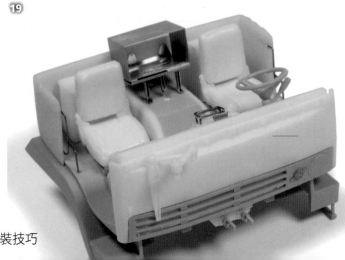

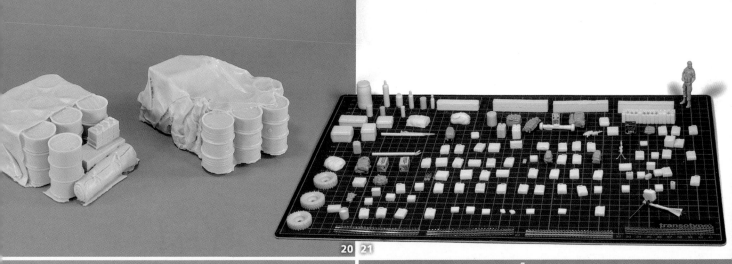

20 21

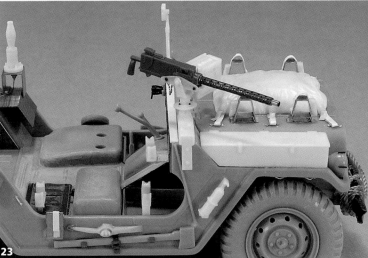

22 23

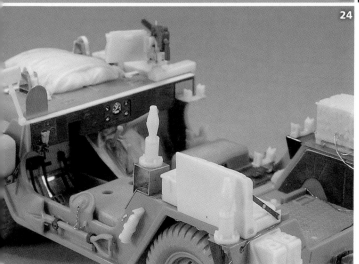

24

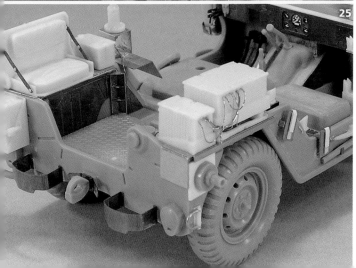

25

（20）另一個典型的改造就是將貨物和配件的樹脂件放在車輛上。可以找到一些樹脂件完美地匹配一些特定的車輛。

（21）或透過不同的途徑獲得一些單獨且各自不同的樹脂配件，然後根據需要將它們組合併佈置到模型上。

（22）最後，對於具有冒險精神的模友來說，可以找到一整套系列的升級套裝，套裝中包含各式各樣的材料、樹脂件以及蝕刻片……為模型帶來更加精緻的細節，讓模型能夠更加亮眼。

（23）有時候也可以在樹脂件加入一些自製的細節，比如這裡樹脂機槍座上的機槍。

（24）特定的細節只能透過升級套裝來獲得。

（25）為樹脂件通信設備加了 些電線細節。

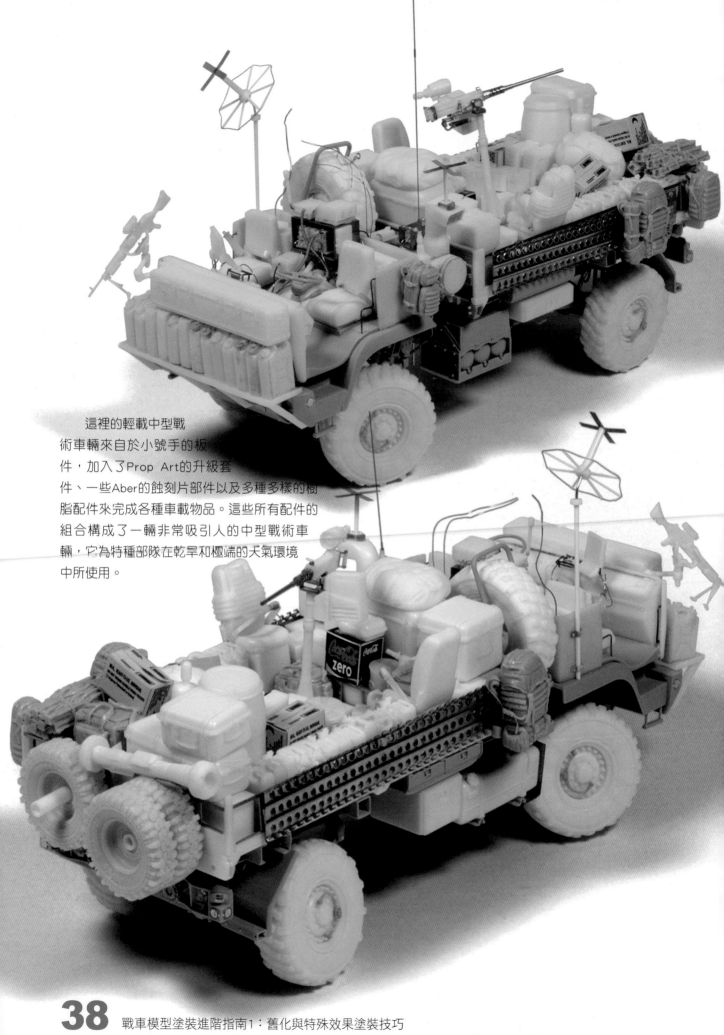

　　這裡的輕載中型戰
術車輛來自於小號手的板
件，加入了Prop Art的升級套
件、一些Aber的蝕刻片部件以及多種多樣的樹
脂配件來完成各種車載物品。這些所有配件的
組合構成了一輛非常吸引人的中型戰術車
輛，它為特種部隊在乾旱和極端的天氣環境
中所使用。

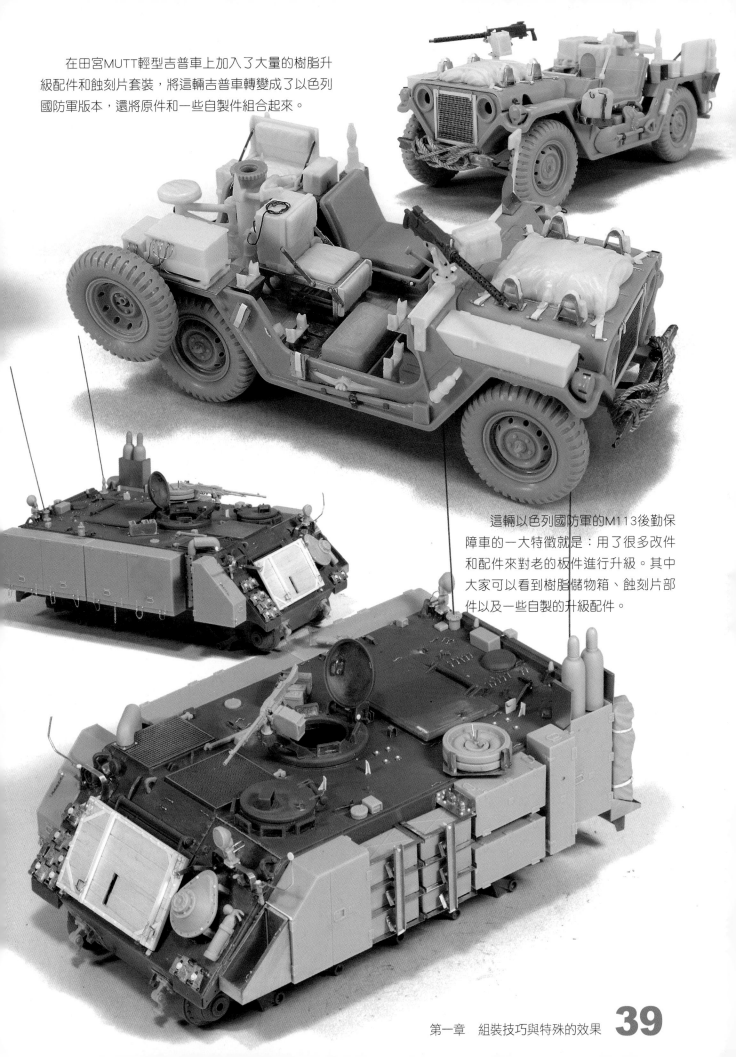

在田宮MUTT輕型吉普車上加入了大量的樹脂升級配件和蝕刻片套裝,將這輛吉普車轉變成了以色列國防軍版本,還將原件和一些自製件組合起來。

這輛以色列國防軍的M113後勤保障車的一大特徵就是:用了很多改件和配件來對老的板件進行升級。其中大家可以看到樹脂儲物箱、蝕刻片部件以及一些自製的升級配件。

三、蝕刻片的超高細節

對於部分模友來說這是真正的折磨,而對於其他一些模友來說卻是必備之物。很多人都認為蝕刻片是超高細節中的王者。蝕刻片這個名字事實上也描述了它的製作過程。用實際零件的照片或圖紙創建數字文件,用這些文件以及感光物質來製作金屬薄片。

在過去,蝕刻片是由製造商單獨出售的,他們提供的蝕刻片作為模型原板件的補充,以替換掉原板件的某些部分或是為某些部分增加細節。

隨著時間的推移,很多塑料模型板件的製造商開始在他們的板件中加入一些基礎的蝕刻片。如今幾乎所有的模型板件都含有一些蝕刻片。

接下來將學習如何處理蝕刻片金屬件,同時也會看到它為模型加強細節後所產生的效果。

1. 蝕刻片發黑液

（1）蝕刻片最明顯的特徵就是泛著金色或銀色光澤,具體是哪一種取決於製造商所用的材料。蝕刻片的表面太過於光澤了,需要處理一下才好上色。AK 174 蝕刻片發黑液（暗化液）可以讓蝕刻片表面變得消光和發黑,這將改善面漆的附著力。

（2）將蝕刻片發黑液倒一點到容器中,這樣就可以將蝕刻片完全地浸沒在發黑液中。在將蝕刻片放進去之前,最好先用丙酮將蝕刻片徹底地清洗乾淨(以去除掉蝕刻片表面沾染的油脂成分)。操作時請戴好乳膠手套並使用鑷子,這樣就不會與皮膚接觸了。

（3）當蝕刻片完全沒入發黑液中時,要稍微搖晃一下,這樣可以將困在蝕刻片表面的氣泡排開(有氣泡的地方將阻止發黑液與蝕刻片反應)。

（4）（5）經過數分鐘後,就可以看到蝕刻片表面的顏色在不斷變化。蝕刻片必須浸沒在發黑液中約5～8分鐘,以獲得最後所需的暗色消光表面效果。

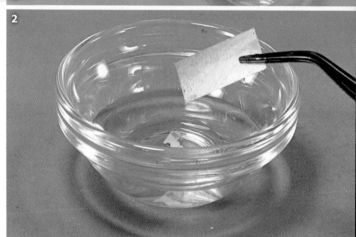

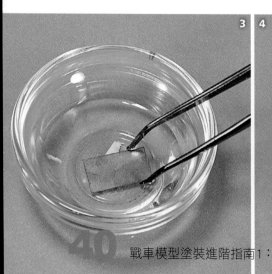

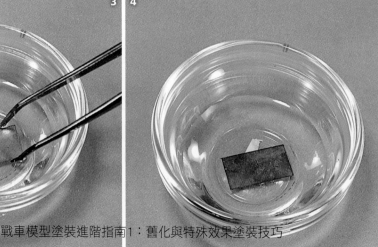

（6）（7）浸泡所需的時間足夠後（約5～8分鐘），將蝕刻片從發黑液中取出來，並用吸水紙巾將它擦乾。

（8）這張圖片上大家可以看到未經發黑液處理以及經過發黑液處理後的效果，區別還是挺明顯的。

（9）將在這兩塊蝕刻片上進行塗裝的測試，以檢驗兩者之間的特性差異。

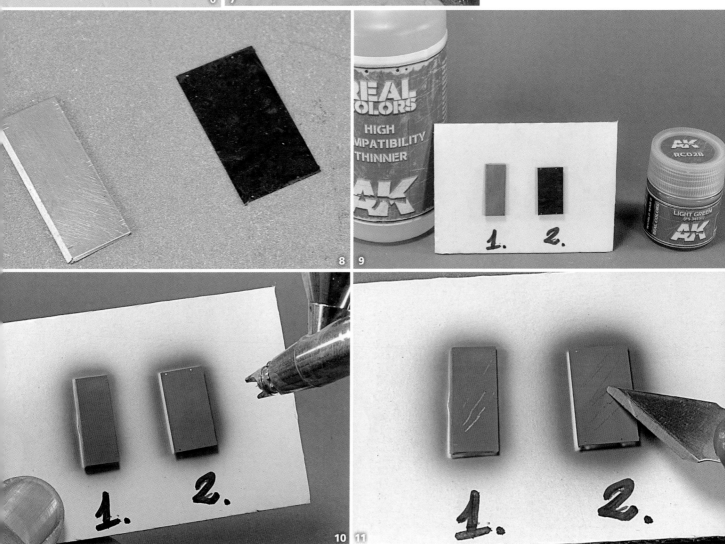

（10）為兩個蝕刻片噴塗上相同的顏色。

（11）很明顯，噴塗完之後的漆膜並無差別，但當用刀片在乾透的漆膜表面刮蹭時，可以清晰地看到明顯的差異。

（12）在未經處理的蝕刻片（圖片中的左側）表面可以相對容易地劃破漆膜，而在經過處理的蝕刻片（圖片中的右側）表面需要施以更大的力道才可以劃破漆膜。

2. 超高細節

（1）操作蝕刻片時需要一些特殊的工具。市面上有很多工具允許我們對金屬材料進行塑形。這裡將向大家展示幾個實例，彎折器和其他的幾種工具，它們是用來製作不同尺寸的把手，它們有不同的製造商以及不同的價格可供選擇。

（2）除了一些特殊的工具，也必須依賴一些更普通的工具，比如說不同型號的銼刀和砂紙、細針或是強力膠的點膠器、鑷子、平口無齒鉗、一把鋼尺以及其他一些可能會派上用場的工具。

（3）蝕刻片部件都是金屬薄片，因此在處理蝕刻片時要很小心，不要將金屬薄片不適當地弄彎曲了。

（4）正如之前的步驟，不論是否用到蝕刻片發黑液，都需要用海綿砂紙打磨金屬薄片，這樣就可以在光滑的蝕刻片表面製作出一些稍顯粗糙的紋理，這將有利於之後的漆膜附著。

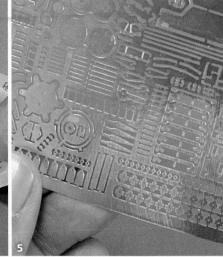

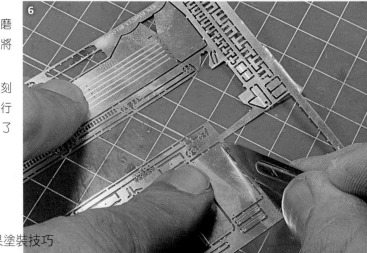

（5）大家可以看到，當用砂紙對蝕刻片表面進行打磨後，它閃亮的光澤感消失了，表面多了消光的紋理感，這將有助於強力膠的牢固黏合。

（6）為了方便起見，可以用鋒利的筆刀或手術刀將蝕刻片件從整塊金屬片上切割下來，請在光整且堅硬的表面進行切割，這樣就不用擔心在切割的過程中將蝕刻片件弄彎了（像圖中這樣，在模型切割墊上進行切割就可以了）。

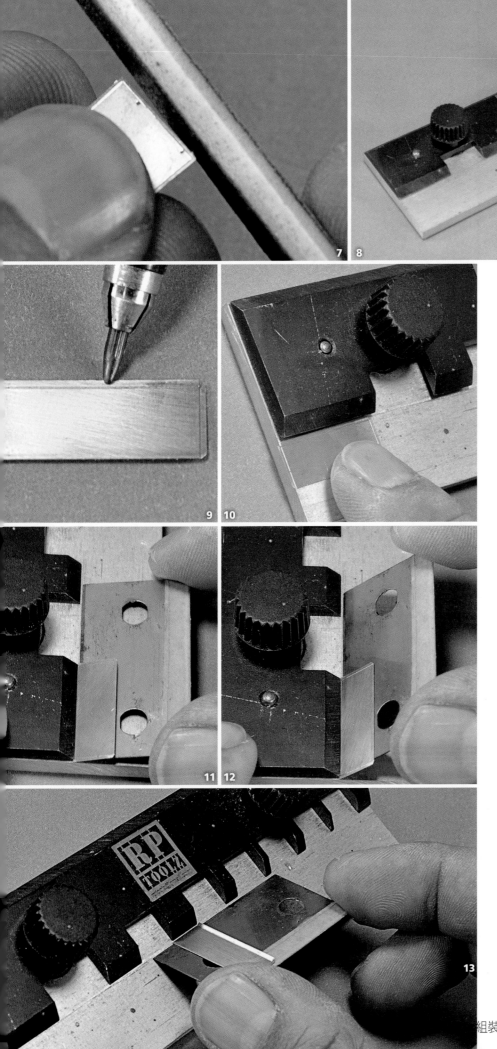

（7）使用平銼來磨掉蝕刻片上殘留的毛刺。

（8）彎折器（也叫蝕刻片工作台或是蝕刻片台鉗）讓這項工作更加容易，因為可以對蝕刻片件進行適當的握持和操作。這種工具有不同的尺寸。圖片中為大家展示的是中等尺寸的，大約有13cm長，它適合用於較小和中等大小的蝕刻片件。

（9）通常蝕刻片上會有一些刻線（即彎折線），它所在的位置就是必須彎折的位置。

（10）將蝕刻片固定在蝕刻片工作台上，讓彎折線與工具的邊緣對齊。

（11）（12）將一片刀片插入蝕刻片和工作台之間，然後慢慢地翹起並抬高刀片，逐漸彎折蝕刻片，直至達到合適的形狀。

（13）接著，就折其他的彎折線，對蝕刻片剩下的地方進行彎折。

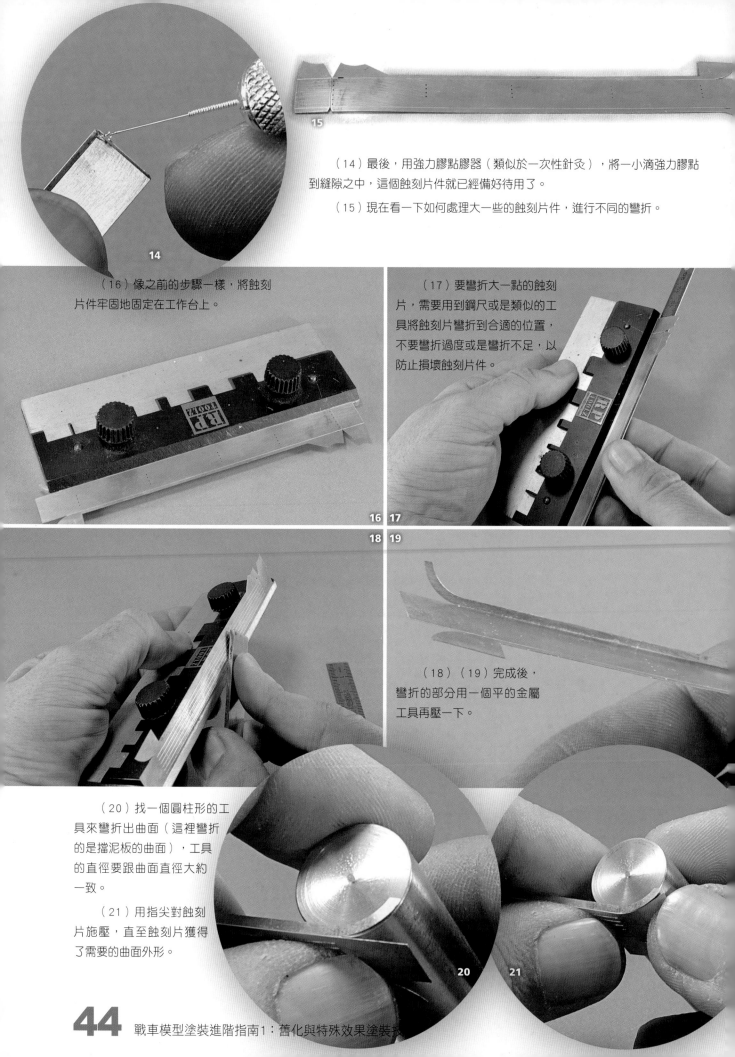

（14）最後，用強力膠點膠器（類似於一次性針灸），將一小滴強力膠點到縫隙之中，這個蝕刻片件就已經備好待用了。

（15）現在看一下如何處理大一些的蝕刻片件，進行不同的彎折。

（16）像之前的步驟一樣，將蝕刻片件牢固地固定在工作台上。

（17）要彎折大一點的蝕刻片，需要用到鋼尺或是類似的工具將蝕刻片彎折到合適的位置，不要彎折過度或是彎折不足，以防止損壞蝕刻片件。

（18）（19）完成後，彎折的部分用一個平的金屬工具再壓一下。

（20）找一個圓柱形的工具來彎折出曲面（這裡彎折的是擋泥板的曲面），工具的直徑要跟曲面直徑大約一致。

（21）用指尖對蝕刻片施壓，直至蝕刻片獲得了需要的曲面外形。

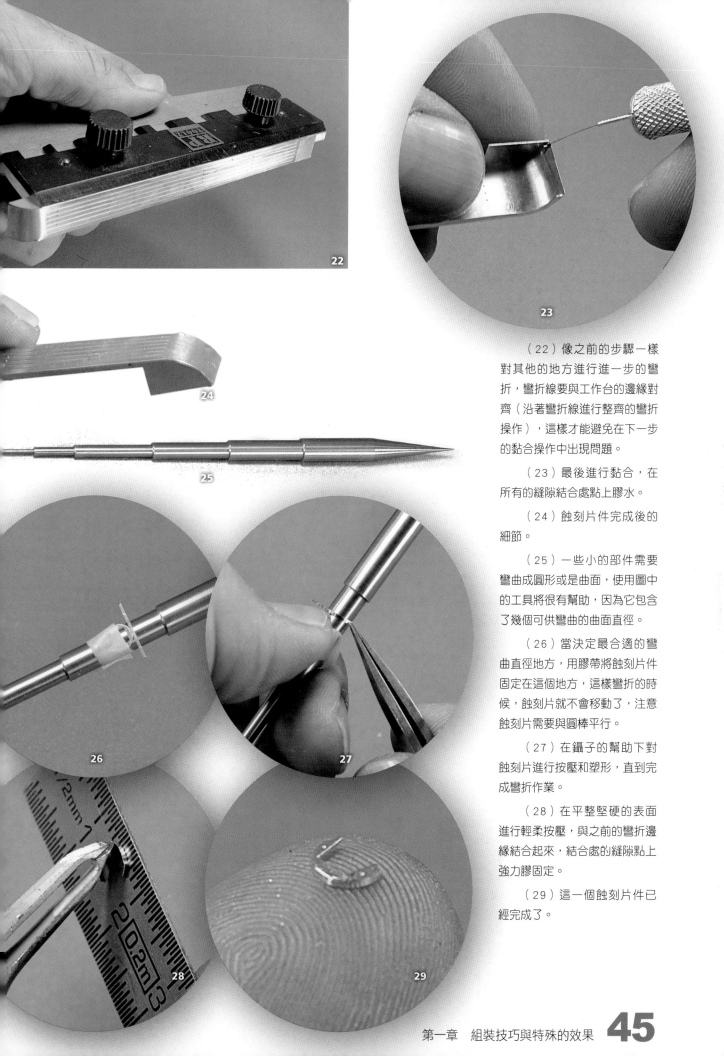

（22）像之前的步驟一樣
對其他的地方進行進一步的彎
折，彎折線要與工作台的邊緣對
齊（沿著彎折線進行整齊的彎折
操作），這樣才能避免在下一步
的黏合操作中出現問題。

（23）最後進行黏合，在
所有的縫隙結合處點上膠水。

（24）蝕刻片件完成後的
細節。

（25）一些小的部件需要
彎曲成圓形或是曲面，使用圖中
的工具將很有幫助，因為它包含
了幾個可供彎曲的曲面直徑。

（26）當決定最合適的彎
曲直徑地方，用膠帶將蝕刻片件
固定在這個地方，這樣彎折的時
候，蝕刻片就不會移動了，注意
蝕刻片需要與圓棒平行。

（27）在鑷子的幫助下對
蝕刻片進行按壓和塑形，直到完
成彎折作業。

（28）在平整堅硬的表面
進行輕柔按壓，與之前的彎折邊
緣結合起來，結合處的縫隙點上
強力膠固定。

（29）這一個蝕刻片件已
經完成了。

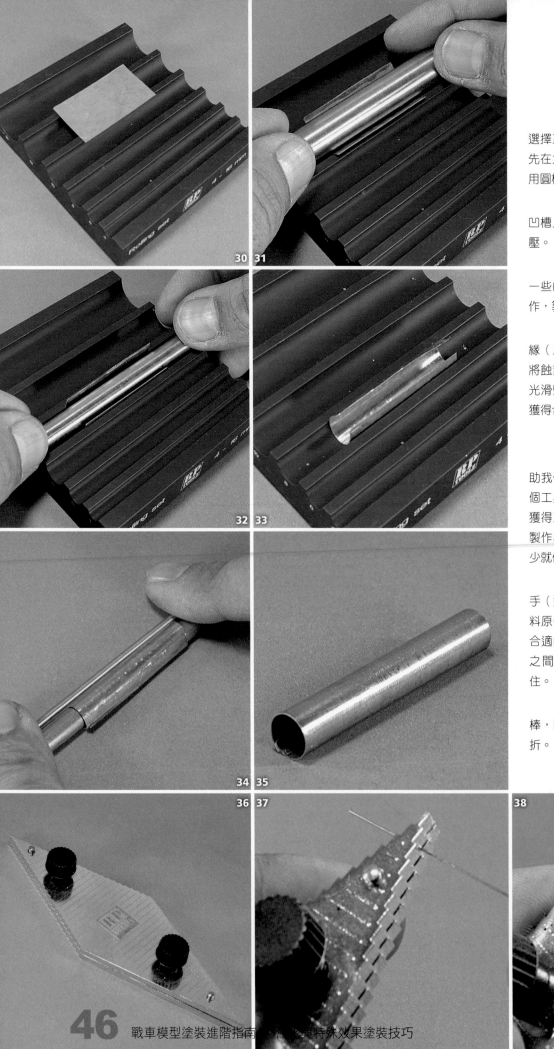

（30）基於要製作的管道，選擇正確直徑的圓棒工具。建議先在大一些直徑的半圓形凹槽內用圓棒工具進行滾壓。

（31）將蝕刻片放在半圓形凹槽上，然後用圓棒工具進行滾壓。

（32）（33）接著換一個小一些的半圓形凹槽重複上面的操作，製作出需要的管道尺寸。

（34）用兩個滾筒來封閉邊緣（以形成完整的圓形管道），將蝕刻片放在兩個滾筒之間，在光滑堅硬的表面進行滾壓，直至獲得合適的外形。

（35）完成後的細節圖。

（36）這裡將看到另一個協助我們製作把手的偉大工具，這個工具已經校準，這意味著可以獲得正確尺寸的把手，而且可以製作出一模一樣的把手，想要多少就做多少。

（37）為了製作升級版的把手（這裡說的升級版是相對於塑料原件中的把手），需要把粗細合適的銅棒夾在工具的兩片夾板之間，牢固地固定後並扭緊鎖住。

（38）用鋼尺來壓彎細銅棒，這樣可以獲得完美的直角彎折。

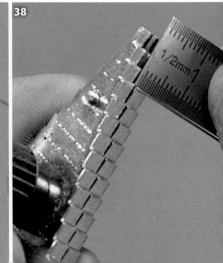

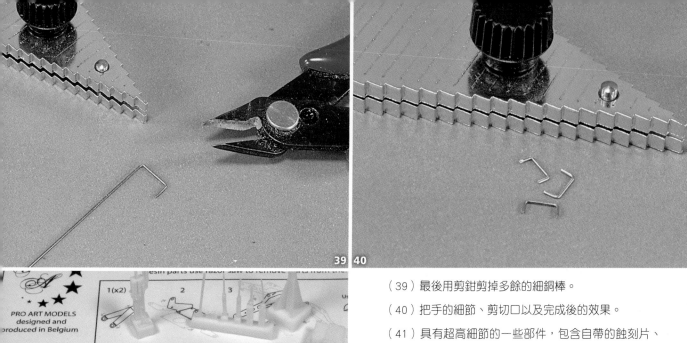

（39）最後用剪鉗剪掉多餘的細銅棒。

（40）把手的細節、剪切口以及完成後的效果。

（41）具有超高細節的一些部件，包含自帶的蝕刻片、金屬部分和樹脂件。

（42）這款0.50英寸口徑的勃朗寧機槍的樹脂套裝包含蝕刻片支架和金屬槍管。

（43）（44）這一類高質量的部件大大提升了整個模型的價值。

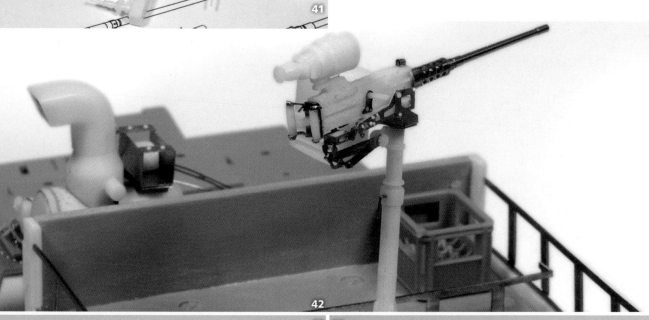

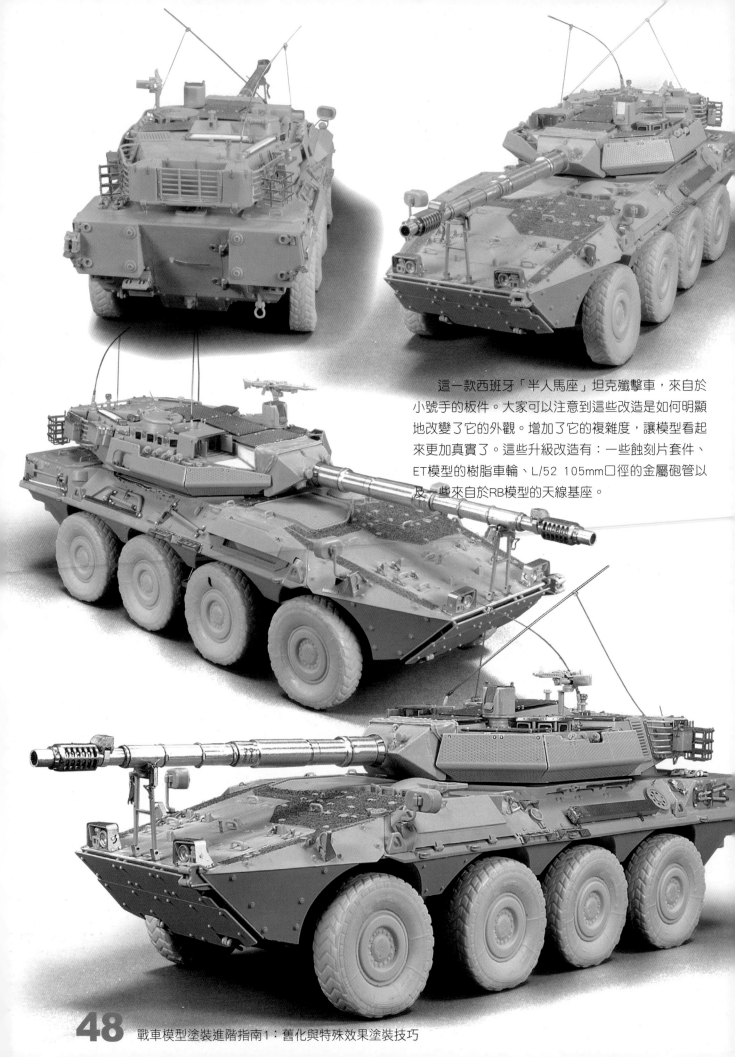

這一款西班牙「半人馬座」坦克殲擊車，來自於小號手的板件。大家可以注意到這些改造是如何明顯地改變了它的外觀。增加了它的複雜度，讓模型看起來更加真實了。這些升級改造有：一些蝕刻片套件、ET模型的樹脂車輪、L/52 105mm口徑的金屬砲管以及一些來自於RB模型的天線基座。

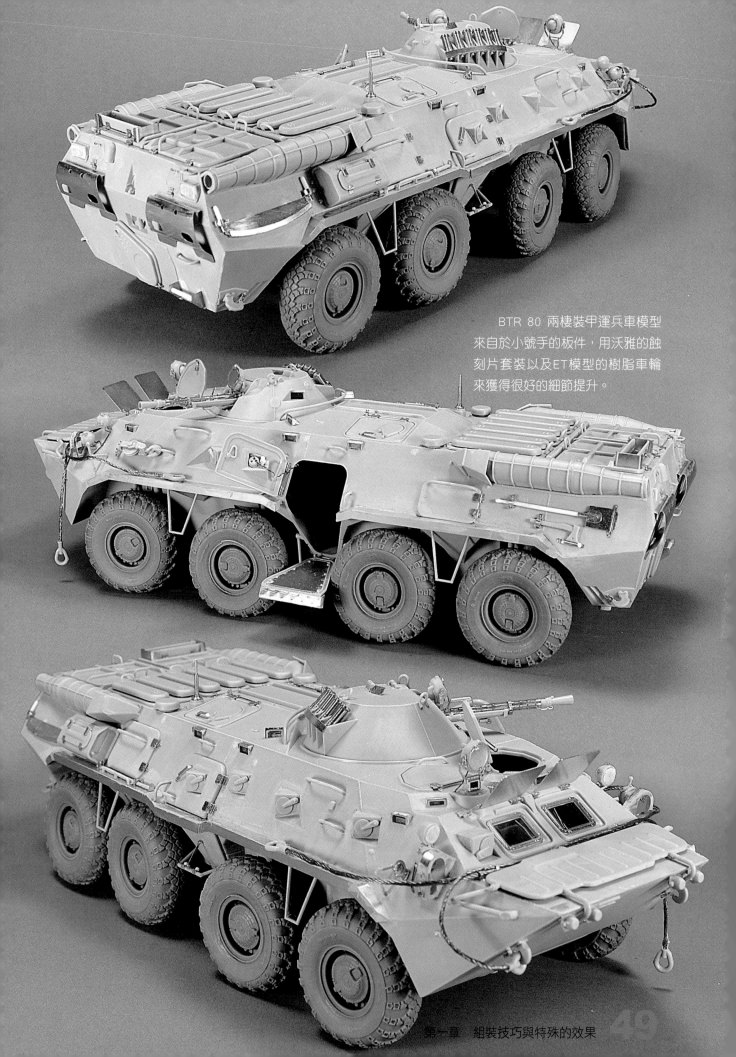

BTR 80 兩棲裝甲運兵車模型
來自於小號手的板件，用沃雅的蝕
刻片套裝以及ET模型的樹脂車輪
來獲得很好的細節提升。

四、錫焊技術

有一個問題是如何將金屬蝕刻片的不同部分固定在一起？我們可以用強力膠或是AB膠進行黏合。另一個替代的方法就是用錫焊的方法將不同的蝕刻片件銲接到一起。雖然掌握錫焊技術並不容易而且需要一些練習，但是銲接產生的效果非常棒，而且是非常牢固的結合。

接下來將為大家講解如何準備以及如何銲接不同類型的金屬材料，還可以看到以這種方法為模型添加細節的時候所獲得的效果。

1. 工具

開始錫焊之前需要準備的一些基本的材料和工具都在圖片中顯示了，從右到左：

筆形的電烙鐵，本例中顯示的是一個11W的電烙鐵，它的加熱是恆定的，而且具有很高的熱惰性。不論是銲接時還是暫停時，電烙鐵都是保持與電源連接的狀態。這對於銲接蝕刻片來說是很有用的，因為這項工作需要不斷地重複並且很耗時。

細毛筆，它是用來正確地精細塗抹焊錫膏和助焊劑的。

焊材料，助焊膏和助焊劑（液體）應用在錫焊上以獲得足夠的牢固的銲接。為了可以正確且精確地塗布助焊材料，我們必須用到很細的毛筆。助焊材料有兩種：一種是膏狀的，一種是液體狀的。模友經常會使用後者，因為對於銲接蝕刻片來說，助焊劑（液體）更加容易操作。

2. 銲接金屬棒

（一般來說銅棒居多，另外不鏽鋼並不適用於錫焊）

在這一範例中大家將看到如何進行準備工作，如何銲接銅棒，用以製作儲物籃、格柵板和其他各種類型的支架。

（1）首先，切割銅棒時會留下一些不規整的痕跡（如鋒利的邊緣），用中號的砂紙打磨掉。

（2）接著用砂紙磨掉銅棒上的塵土和污垢，將銅棒的表面稍微打磨平整，這樣之後可以達到更加牢固的銲接效果。

焊錫絲，雖然它是一種錫與鉛的合金，通常情況下配比大約是60%-40%，但對於銲接蝕刻片來說這會方便得多。為了實現牢固的銲接（這種銲接的強度比強力膠的黏合要強得多），讓焊錫絲和蝕刻片都達到特定的溫度非常重要。如果達到的溫度不夠高，無法保證良好的銲接效果。焊錫絲融化的溫度通常在200-400℃之間。

金屬鑷子：在進行錫焊時，用它可以很好地握持住需要銲接的部件。

不同類型的砂紙和銼刀，在銲接蝕刻片之前它們可以很好地對蝕刻片表面進行清理。當蝕刻片銲接完成之後，砂紙和銼刀也可以打磨掉多餘的焊錫殘留。

銅棒，不同直徑的銅棒對於製作各種格柵板、支架等非常有用，甚至可以用加工好的銅棒替換掉一些平面的蝕刻片金屬件。

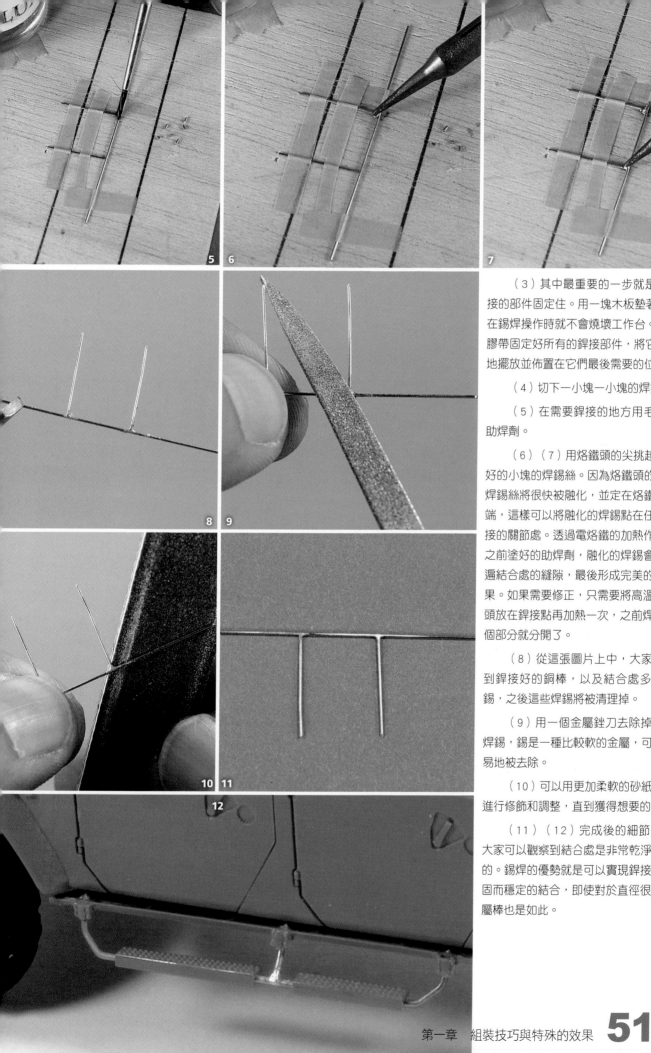

（3）其中最重要的一步就是將要銲接的部件固定住。用一塊木板墊著，這樣在錫焊操作時就不會燒壞工作台。用遮蓋膠帶固定好所有的銲接部件，將它們正確地擺放並佈置在它們最後需要的位置。

（4）切下一小塊一小塊的焊錫絲。

（5）在需要銲接的地方用毛筆塗上助焊劑。

（6）（7）用烙鐵頭的尖挑起之前切好的小塊的焊錫絲。因為烙鐵頭的高溫，焊錫絲將很快被融化，並定在烙鐵頭的尖端，這樣可以將融化的焊錫點在任何想銲接的關節處。透過電烙鐵的加熱作用以及之前塗好的助焊劑，融化的焊錫會快速流遍結合處的縫隙，最後形成完美的銲接效果。如果需要修正，只需要將高溫的烙鐵頭放在銲接點再加熱一次，之前焊好的兩個部分就分開了。

（8）從這張圖片上中，大家可以看到銲接好的銅棒，以及結合處多餘的焊錫，之後這些焊錫將被清理掉。

（9）用一個金屬銼刀去除掉多餘的焊錫，錫是一種比較軟的金屬，可以很容易地被去除。

（10）可以用更加柔軟的砂紙打磨棒進行修飾和調整，直到獲得想要的效果。

（11）（12）完成後的細節效果。大家可以觀察到結合處是非常乾淨且平滑的。錫焊的優勢就是可以實現銲接部位牢固而穩定的結合，即使對於直徑很小的金屬棒也是如此。

3. 錫焊蝕刻片

（1）通常蝕刻片金屬件是扁平的金屬片。將蝕刻片暫時固定在某處的一個訣竅就是將遮蓋帶背面朝下放置，即遮蓋帶的黏面朝上。可以用另外兩條遮蓋帶將「黏面朝上的遮蓋帶」固定在工作台表面。

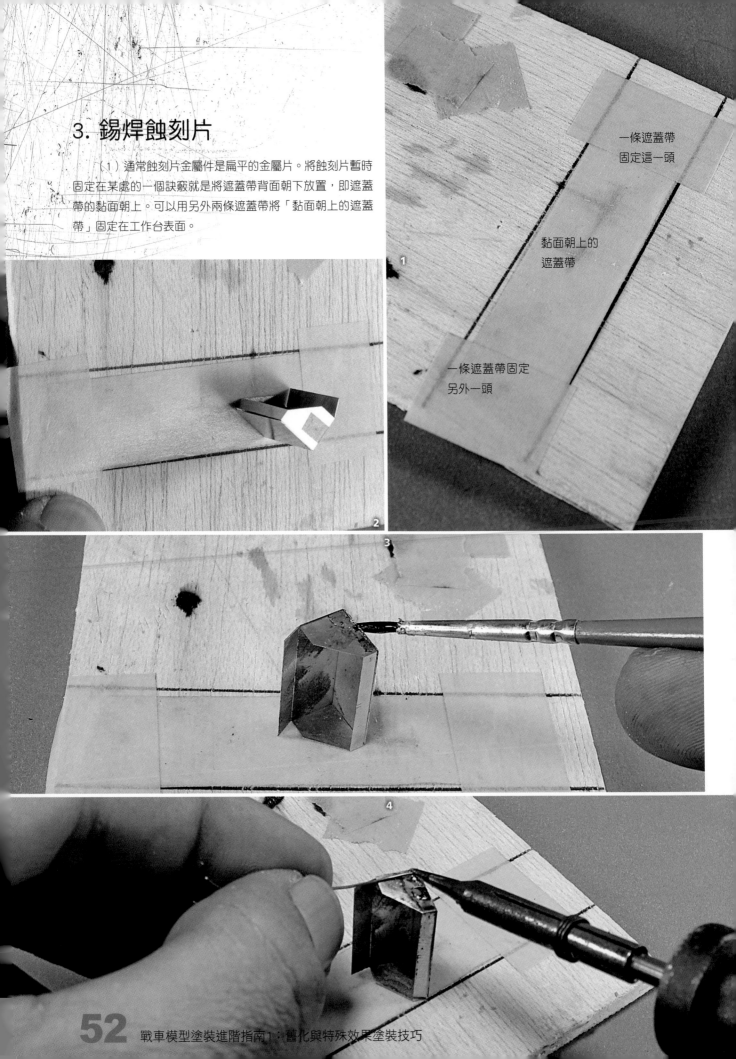

一條遮蓋帶固定這一頭

黏面朝上的遮蓋帶

一條遮蓋帶固定另外一頭

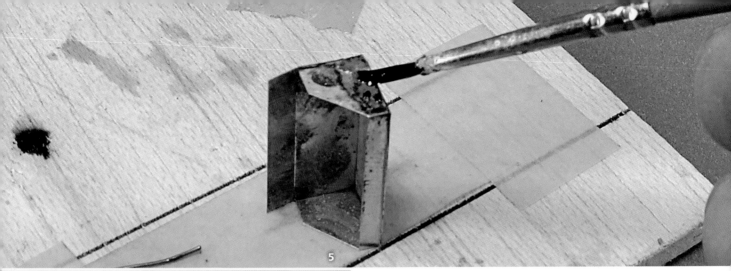

5

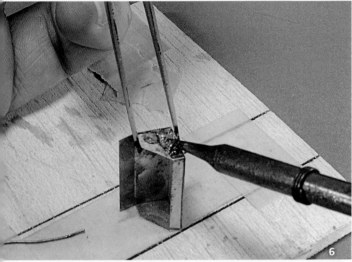

6

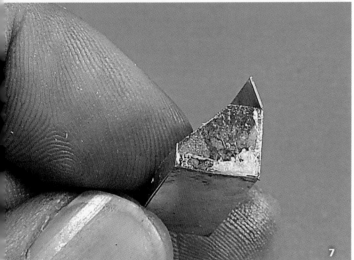

7

（2）這會幫助我們在錫焊時將蝕刻片件牢牢地固定住。

（3）在這一實例中將銲接預鍍錫過的蝕刻片。銲接之前，在接觸面上一些錫，這些區域必須塗上一些助焊劑。

（4）首先，用烙鐵頭先加熱蝕刻片件，然後用電烙鐵點一下焊錫絲，在助焊劑的幫助下，融化的錫鋪成了一片薄層。這一薄層的錫覆蓋在整個接觸表面是非常重要的。

（5）在將要銲接的區域表面筆塗些許助焊劑。

（6）這一片區域已經覆蓋上了一層薄錫，可以用雙手來進行處置了，一隻手用鑷子握持住整個蝕刻片件，另外一隻手用電烙鐵加熱表面，一直等到表面的一層薄錫融化並擴散到邊角的縫隙完成銲接為止，才把電烙鐵從表面拿開。

（7）做完後的細節效果，被銲接的部分。

（8）像之前的範例一樣，有瑕疵多餘的焊錫殘留還是用砂紙和銼刀打磨掉。

（9）銲接好之後的細節，打磨也很到位，沒有瑕疵。

8

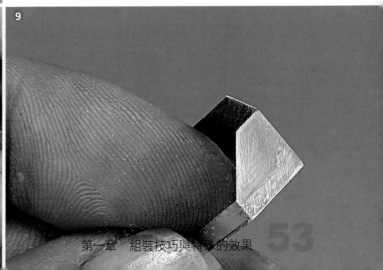

9

4. 混合技法

（1）在這個範例中，將銲接銅棒以及蝕刻片製作儲物籃，在這張圖上大家可以看到是如何將銅棒製成的框架和扁平的蝕刻片件銲接到一起的，使用的方法是之前所講的。

（2）接下來用銼刀打磨結合處，並加上蝕刻片網。

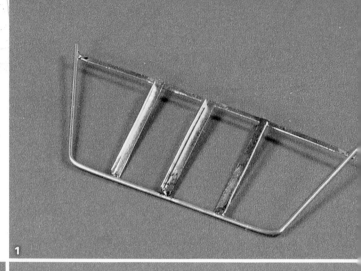

1

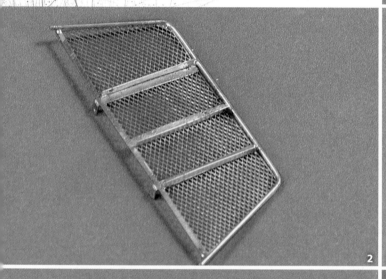

2

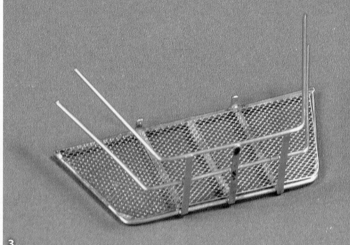

3

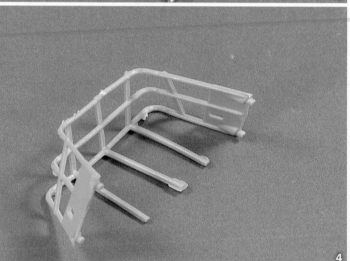

4

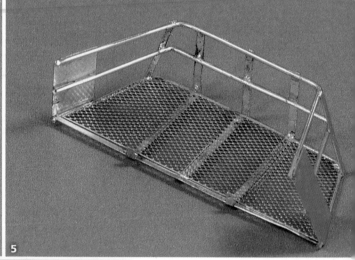

5

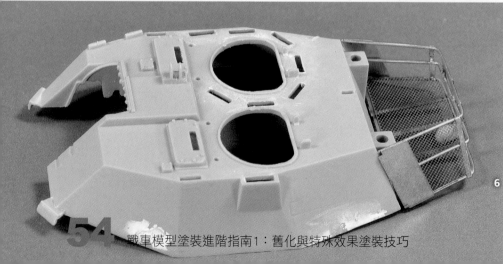

（3）當放置並銲接好垂直的支架後，開始銲接儲物籃上水平的周邊的欄杆。

（4）（5）大家可以觀察一下原件中的儲物籃和銲接製作的儲物籃之間的差別。

（6）儲物籃完成以後，將它假組到模型表面是非常必要的。（如果需要的話，可以進行調整，效果滿意後就可以用強力膠固定到模型上了。）

6

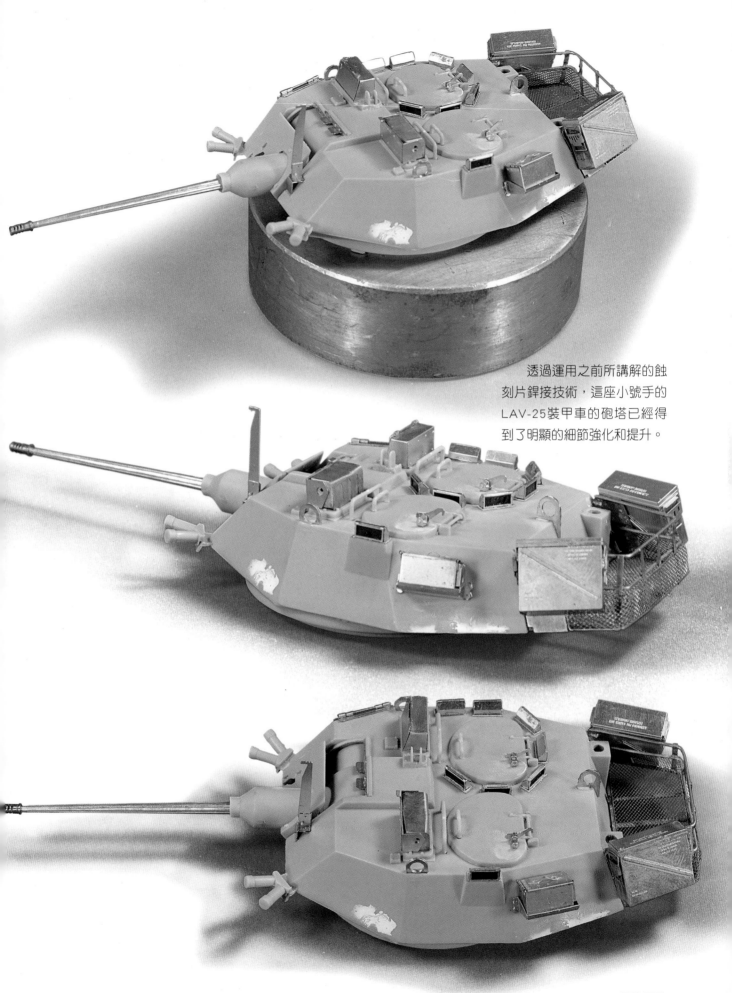

透過運用之前所講解的蝕刻片銲接技術，這座小號手的LAV-25裝甲車的砲塔已經得到了明顯的細節強化和提升。

五、調整和改進懸掛系統

當我們想製作一個小的情景或是場景模型，或是只是想簡單地在一個地形地台上展示一下完成的模型，地面的具體特徵將會強迫我們對傳動裝置和懸掛系統進行調整和改造。

有的時候並不需要調整和改造。但如果所要展示的戰車處於某些更特殊的姿勢，比如躲避岩石或躲避落到地上的樹乾，這個時候不得不對傳動裝置和懸掛系統做一些「外科手術」。

正如在接下來的範例中大家將看到的，這種調整和改造並不太難，但獲得的效果將使我們的模型既真實又吸引人。

1. 彈簧懸掛系統

在開始對懸掛系統進行調整和改造之前，真的需要先建好地形地台的大致外形，最後製作的戰車將放置在這上面。這樣等戰車完成之後，就不用去修飾和調整地台了。也避免了潛在的危險——損壞了作品或是弄髒了之前的塗裝，因為製作地台的有些操作還是比較粗獷的。

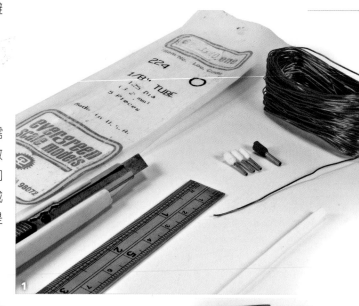

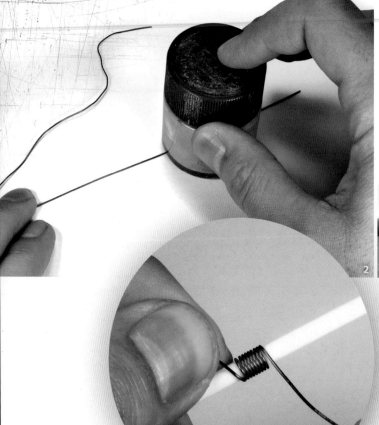

（1）最常用的升級和改造「帶減震器和彈簧的懸掛系統」的材料是粗銅絲（這個範例中銅絲的尺寸是4mm）、各種不同直徑的塑料圓棒、一把鋼尺和一把美工刀（模型筆刀也可以）。

（2）（3）必須將銅絲弄直，弄直的方法是用堅硬的物品（比如玻璃顏料瓶子或是鋼尺）在平整的表面滾壓銅絲。

（4）為了製作螺旋形的彈簧線圈，將銅絲纏繞在直徑合適的塑料圓棒上。

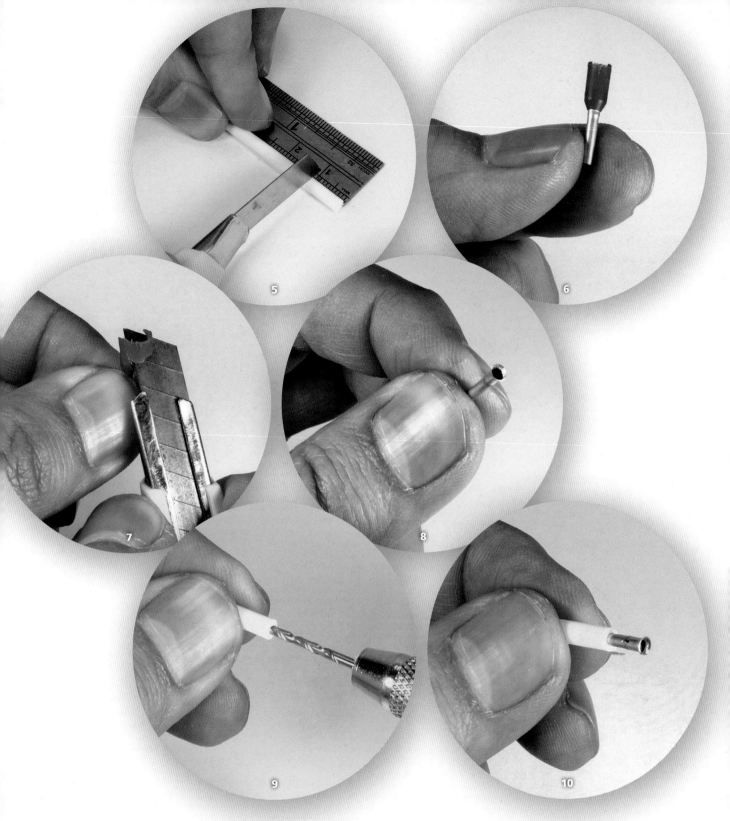

（5）減震器主體寬的部分（缸筒）是從直徑較大的塑料圓棒上切下來的，尺寸會有所不同，但是它們的長度大約是原件中減震器整體長度的一半。

（6）減震器上細的桿子可以用另外的塑料棒或是金屬棒自製，尺寸要比之前細。在這一範例中我使用的是直徑2mm的電氣連接銷。當你選擇材料時，要有創意！

（7）（8）用美工刀切掉包裹在電氣連接銷上的絕緣塑料。

（9）用手鑽在塑料圓棒上鑽孔並擴大孔洞模擬減震器的缸筒，即減震器主體寬的部分。

（10）接下來將減震器主體的兩個部分用強力膠黏合起來。

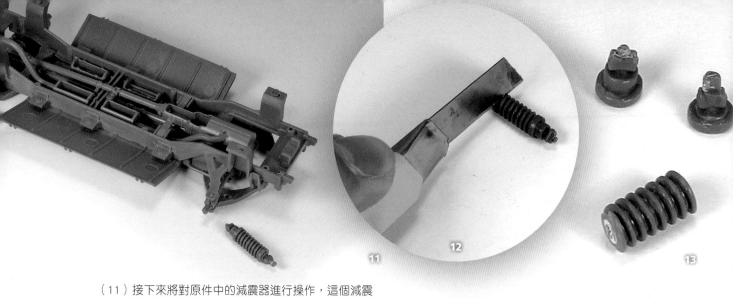

（11）接下來將對原件中的減震器進行操作，這個減震器也正是我們要升級和改造的。

（12）（13）只會用到原件中的減震器兩端，因此用美工刀將中間的部分切除。

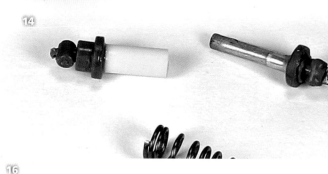

（14）將原件中減震器的兩端與之前做好的減震器的主體（在上面第10步驟中完成的）用強力膠黏合起來，就能製作出一個新的。

（15）為了完成減震器的組裝，需要根據減震器所在的車輛位置（車輛的左舷還是右舷）以及車輛所處的地面外觀來對彈簧進行適當拉伸。

（16）現在大家可以欣賞這個完全做好的新減震器。因為並沒有將缸筒和金屬桿黏合起來，所以可以透過壓縮或是拉伸彈簧的方式對減震器進行調整。

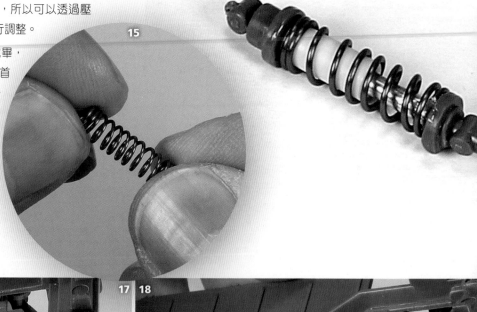

（17）（18）將減震器調整完畢，就開始調整懸掛系統的梯形支架。首先需要用美工刀將支架和軸桿分離。（圖中大家可以看到懸掛系統的上下兩個Y形支架，它們透過一個水平的軸桿連接在一起，用美工刀撬開下方Y形支架與軸桿之間的連接，這樣做好的減震器才可以安放到懸掛系統結構內部。）

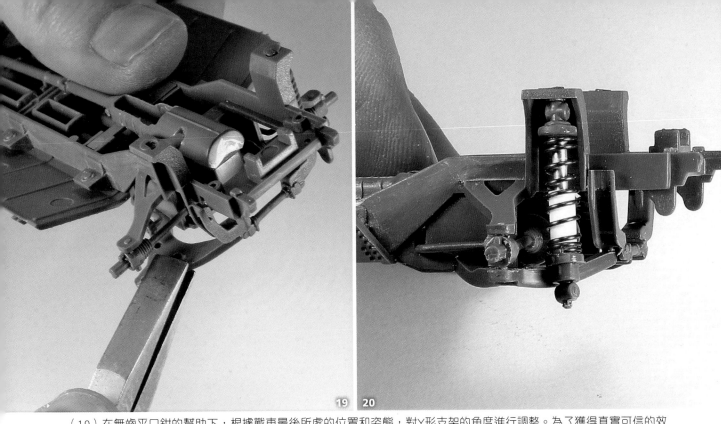

（19）在無齒平口鉗的幫助下，根據戰車最後所處的位置和姿態，對Y形支架的角度進行調整。為了獲得真實可信的效果，有一些好的圖片參考資料是很重要的。

（20）只要沒有將原始板件中的定位移除，那麼將新的減震器安置進來還是很容易的。

（21）安置到位後，就要對各個部件進行適當的固定了。為了完成這項工作，只需要調整一下軸承並將Y形支架用強力膠黏合在它們最終的位置。

21

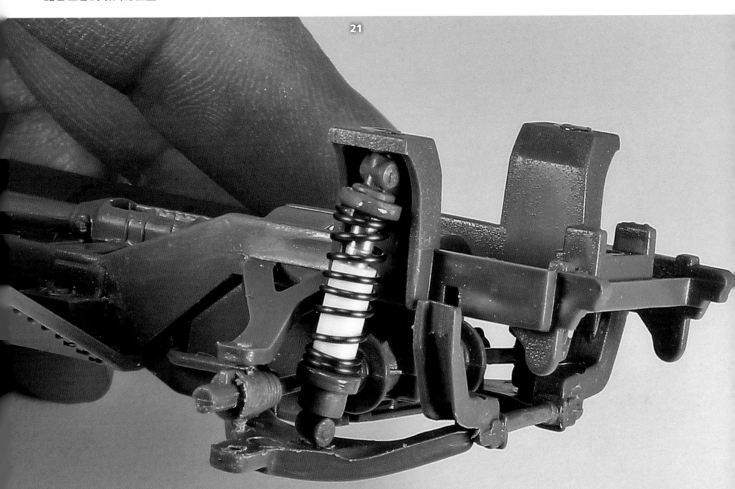

2. 卡車的懸掛系統

　　在這一範例中將詳解如何改造卡車的懸掛系統，改變其幾何形狀，因而改變最終模型放在地台上的樣子。

（1）將液壓桿和液壓缸兩部分切開，來製作減震器。

（2）將一根新的長度和粗細合適的銅棒加在上面。

（3）製作完減震器，必須調整一些板簧的曲率，以適應這個長度有所改變的新減震器。

（4）經過改造後的懸掛系統，大家可以看到獲得的效果。

（5）在本例中，前懸架的改造與後軸下地面上的斜坡相結合。

（6）（7）當車體安置到底盤後，效果得到了強化。

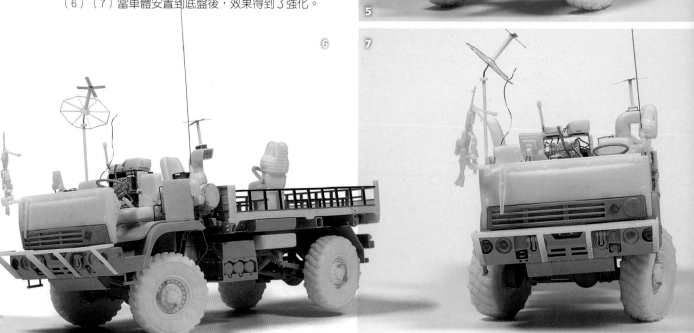

3. 轉向裝置

　　另一個跟幾何形狀以及外觀有關的改造就是車輛轉向裝置所在的位置。大多數情況下，原板件可以允許我們改變轉向裝置的位置，但是有些情況下還是需要進行一些必要的改造，這些改造並不會太過複雜，就像下面看到的一樣。

（1）最初的樣子，戰車上所有的車輪都在一個平面且完全對齊，如果改變轉向裝置的方向，將是一個讓作品有趣的選擇。

（2）開始改造懸掛系統的位置。改造兩個軌道桿和中心連桿，因為它們是導引。這裡必須保持謹慎，注意機械方面的事宜，比如說軌道桿和中心連桿與擋泥板之間的間隙。

（3）接下來固定外橫拉桿末端。這能夠安全地繼續我們的工作，並使所有的車輪都具有相同的轉向角度。

（4）中心連桿的改造更為複雜。必須小心地用筆刀進行處理，以免損壞任何零件。圖片頂部顯示了原有的中心連桿。圖片底部顯示了分開的部件，這些部件允許我們進行位置的調整。

（5）將中心連桿和防搖桿的不同部分黏合在正確的位置。車輪的位置決定了中心連桿幾何結構的變化。

（6）經過這些簡單的改造後，需要確定車輪的調整位置是否正確。

（7）車輛外觀很明顯的具有動感和吸引力了。

六、破損的行動裝置

履帶車輛的行走裝置主要由路輪、拖帶輪和履帶組成。有時，路輪或履帶包含橡膠部件，用於在堅硬表面（如凹凸不平的堅硬路面）上行駛時減弱傳動裝置的噪聲和振動。

這些橡膠部件會受到很嚴重的磨損和衝擊。它們需要經常被更換。硬質橡膠做成的履帶墊片要承受大量的磨損和破壞，比如表面會出現割痕和凹坑。

磨損不僅限於履帶的橡膠墊。路輪上的橡膠墊圈也會因為磨損而嚴重損壞。由於泥塊和碎石會卡在履帶和路輪之間並不斷摩擦，路輪的橡膠墊圈上往往會出現割痕和凹坑。較大的割痕往往是較大的石礫造成的。

以令人信服的方式重現這種效果的最佳方法是尋找現實中的參考資料（如戰車的實物照片），並用它來指導我們。如此一來，可以很容易地做出這種磨損效果，並且做出的效果也相當吸引眼球。

1. 路輪

（1）為了能在塑料或是樹脂路輪上做出這些磨損效果，只需要一些簡單的工具，比如不同目數的砂紙、金屬銼刀、一塊百潔布以及美工刀（或是模型筆刀）。

（2）讓路輪在粗目砂紙上滾動，將獲得一種磨損效果，這是由於石礫和石塊與橡膠磨損所造成的。

（3）用一把三棱形的金屬銼刀，沿著路輪的軸線方向在橡膠輪圈表面反覆做切割運動，隨機地在表面製作一些切割痕跡。

（4）用百潔布對路輪進行磨蹭，這樣可以柔化之前銼刀切割後的痕跡。還可以清理之前砂紙打磨留下的粉末。

（5）在美工刀的幫助下，可以製作出非常有特點的割痕和凹坑，這主要集中在橡膠輪圈的邊緣。請確保不要將這個效果做得太過，並隨時注意不要切到手指。

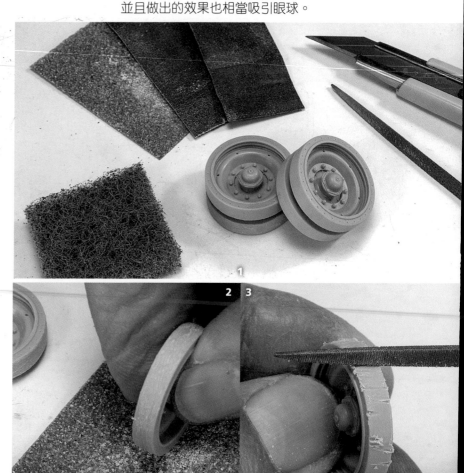

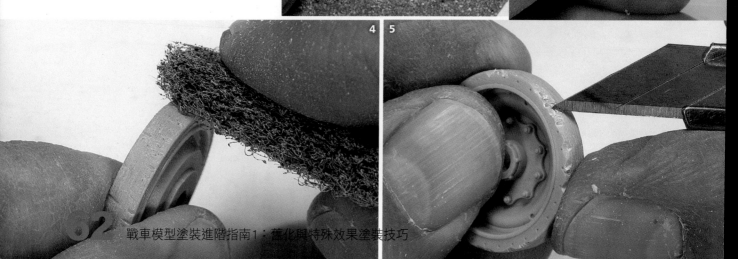

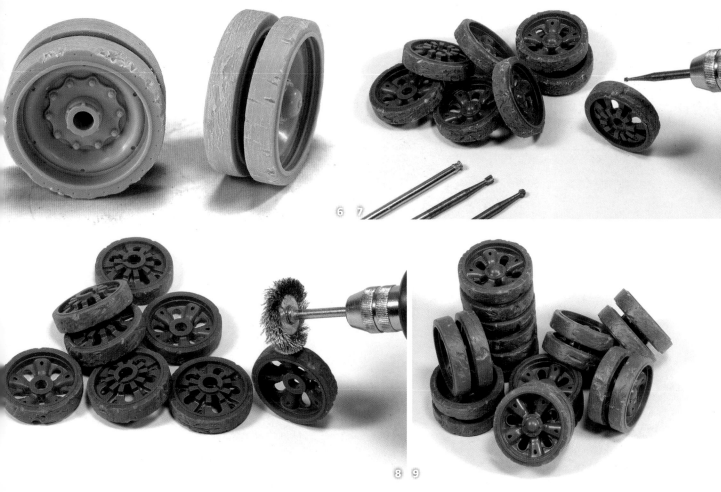

⑥ ⑦

⑧ ⑨

（6）磨損程度大多取決於砂紙粗糙程度（即砂紙的目數）、使用的銼刀和刀片的類型以及使用這些工具的方式。結合使用百潔布，可以模擬沙礫對車輪的影響，這大大提高了傳動裝置的外觀真實度。

（7）在這個例子中，使用一個小電鑽和不同的金屬鑽頭，造成了各種磨損和破壞。

（8）接著還是使用這種小電鑽，但這一次裝上金屬刷，這可以對表面進行清理並去除掉一些小的瑕疵。

（9）這是一組完全風化和磨損的路輪外觀，可以開始安裝到戰車上並進行塗裝了。

（10）傳動裝置組裝完畢，這些經過改造和處理的路輪確實為整個戰車添加了真實感，它們帶來了價值。

10

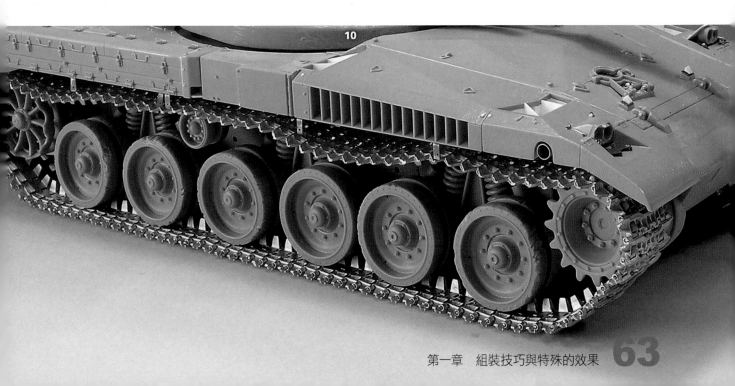

2. 履帶

（1）用相同的方法和工具，可以在履帶的橡膠墊圈上製作出類似的磨損效果。（大家在旁邊可以看到實物照片，履帶上橡膠墊圈的磨損是真實發生的。）

（2）將一個個履帶節從流道上剪下來後，用模型筆刀清理掉所有的毛刺。接下來製作出各種服役和使用中的戰車上所具有的各種典型的不規則劃痕和凹坑。

（3）金屬銼刀也非常適合在履帶的橡膠墊圈表面製作出一些其他類型的粗糙的切割痕跡。

（4）（5）將履帶上的「橡膠墊圈」（其實是塑料材質）在粗目砂紙上進行打磨，這樣可以在橡膠墊圈上獲得更加粗糙的紋理感。

（6）之前製作粗糙紋理感的工作完畢，就可以用百潔布來柔化表面，打磨掉一些不必要的殘留。

（7）無論現在做的這個工作有多麼的冗長和乏味，當將左邊的履帶（具有明顯的磨損特徵）和右邊的履帶（來自於原件，未經任何處理）進行比較時，會發現之前的付出是值得的。

（8）（9）完成了橡膠墊圈上的工作並組裝完履帶後，建議大家為它整體噴塗上一層好的水補土。這不僅可以更好地保護我們之前辛苦做出的作品，也方便之後的塗裝，並為之後進一步的各種舊化過程做到保護的作用。

（10）還有另一種方法來製作磨損效果，這種方法更快，大家猜得到嗎？首先我們用手術刀將一節節履帶從流道上切割下來（也可以用剪鉗）。

（11）用模型膠水黏合出一段履帶。

（12）接著可以用迷你電鑽配上圓形的銑刀打磨頭以又快又有效的方式在履帶的橡膠墊片上製作出所有類型的磨損效果。

（13）這些細節將明顯地改造模型的最終外觀。

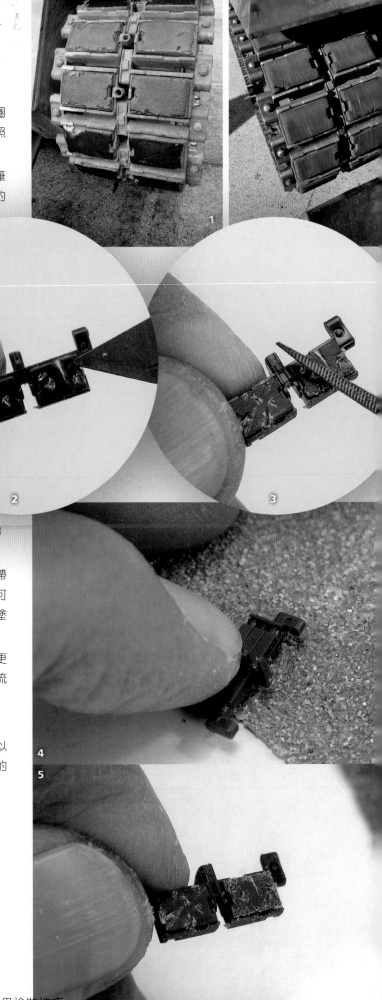

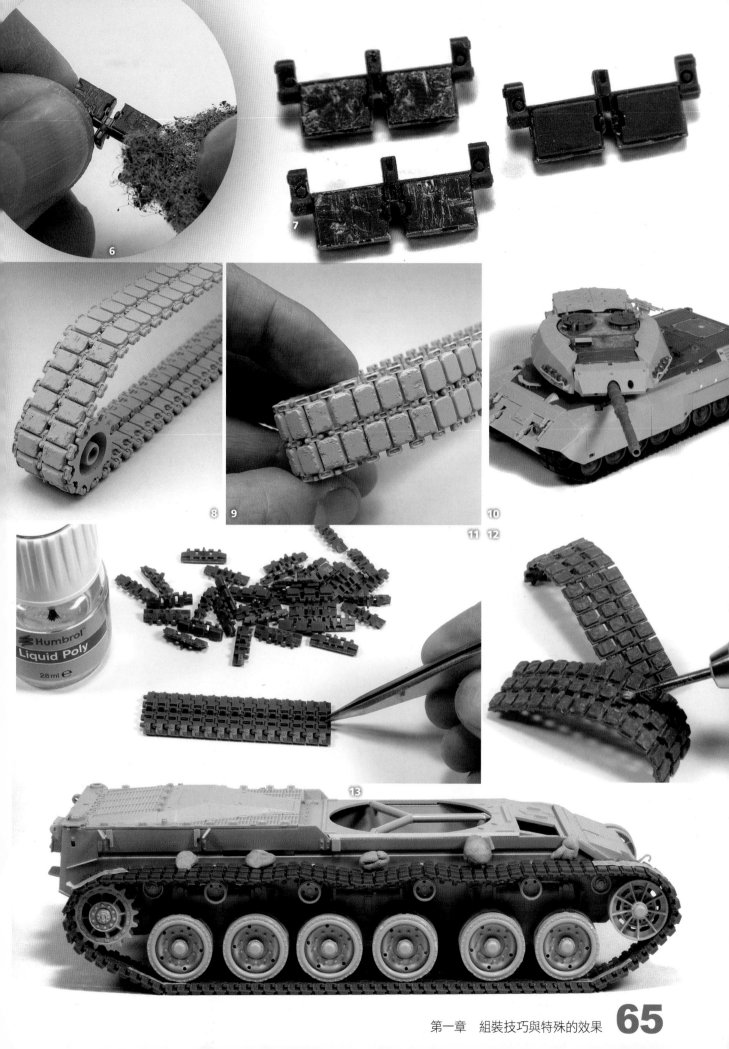

七、戰車上的附加裝甲

黎巴嫩的梅卡瓦坦克，車臣和敘利亞強大的俄羅斯坦克，或是伊拉克全新的M1艾布拉姆斯坦克，都抵擋不住士兵發射的（便攜式）導彈這樣的簡單武器的攻擊。

這就是為什麼現代作戰車輛發展到引入先進的被動防禦系統（也稱為經過改造的裝甲），同時也包括主動防禦系統，比如新的「反應裝甲」，所有這些都與更複雜的偽裝系統相結合。

目前設計且最先進的裝甲系統不僅是為了保護（被動防禦），而且還試圖引爆敵人發射的導彈。它們有「板甲裝甲」或「籠式」護盾，或更先進的「硬殺傷」系統，可以防止導彈擊中車輛。

這些先進的系統是擁有足夠能力和預算的軍隊所能裝配的，其他的一些（條件有限預算有限）軍隊試圖用一些創新的想法和臨時的拼湊來達到目的。我們已經看到了用各種各樣的材料來為戰車提供額外的保護，比如車輪、麻袋或是銲接鋼板等⋯⋯。

1.「謎」

T-55「謎」（Enigma）是伊拉克改造版的蘇聯T-55坦克。雖然這不是它的真名，但在1991年海灣戰爭期間，聯軍將它命名為「謎」。

T-55「謎」所使用的附加裝甲由幾個盒狀的裝甲塊和銲接板組成，形成一種以一定間隔排列的裝甲。

（1）戰車組裝完成後，就開始用樹脂件為戰車添加防護塊。

（2）從前面看附加裝甲完全組裝完畢後的樣子，大家可以看到樹脂件中還包含一些額外的細節。

（3）側邊的裝甲塊是一些獨立單元，這就允許我們對原件進行某些程度的修改。

（4）裝甲塊的背面同樣也包含一些不錯的細節改造。

（5）這些獨立的裝甲塊允許我們以一種非對齊的方式將它們黏合在一起，從而製作出一種更加動態的外觀。

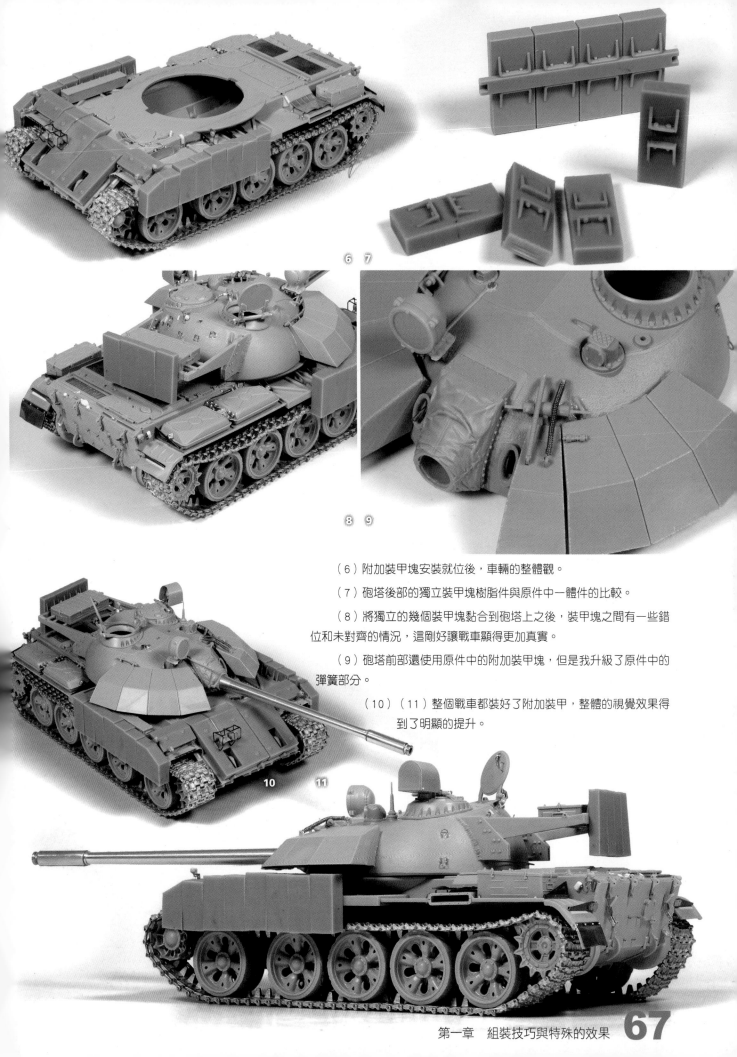

（6）附加裝甲塊安裝就位後，車輛的整體觀。

（7）砲塔後部的獨立裝甲塊樹脂件與原件中一體件的比較。

（8）將獨立的幾個裝甲塊黏合到砲塔上之後，裝甲塊之間有一些錯位和未對齊的情況，這剛好讓戰車顯得更加真實。

（9）砲塔前部還使用原件中的附加裝甲塊，但是我升級了原件中的彈簧部分。

（10）（11）整個戰車都裝好了附加裝甲，整體的視覺效果得到了明顯的提升。

2. Mexas裝甲

Mexas裝甲是由三種不同材料組成的先進裝甲，由德國IBD Deisenroth工程公司開發。雖然確切的材料成分尚不清楚，但據稱Mexas是透過將第一層較厚的超硬特殊尼龍、第二層特殊類型的陶瓷材料（氧化鋁）和第三層Kevlar纖維結合起來獲得的。Mexas代表「模塊化可擴展裝甲系統」。

與之前的情況一樣，這種裝甲不是實際戰鬥車輛結構的一部分。而是添加到車輛的鋼板或是合金板上的附加裝甲。

（3）將單獨的附加裝甲板黏合在一起的時候，也在背面裝甲板之間黏合了一些塑料片，好加強黏合強度。因為不同的裝甲塊之間有稍許高低落差，所以插入並墊上了一些小的塑料墊片。

（4）將側面的附加裝甲組裝到模型上，沒有對側面進行任何的改造。

（5）組裝好後模型的整體外觀，大家可以看到砲塔上和戰車前部，不同部分的附加裝甲。

（6）大家可以觀察到砲塔上和戰車側面的附加裝甲塊，它們的排列呈少許未對齊的狀態。

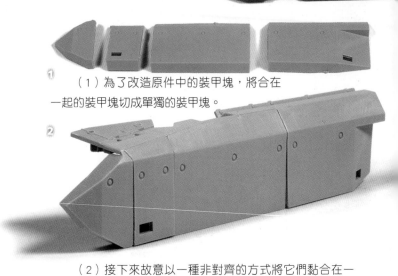

（1）為了改造原件中的裝甲塊，將合在一起的裝甲塊切成單獨的裝甲塊。

（2）接下來故意以一種非對齊的方式將它們黏合在一起。

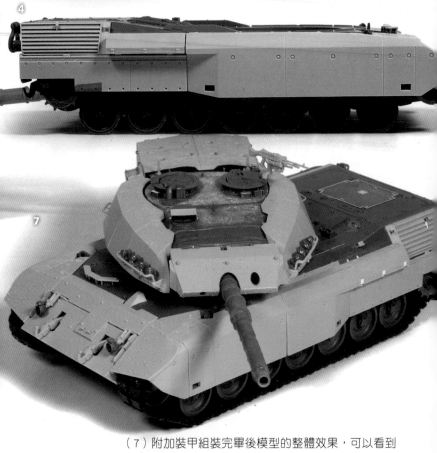

（7）附加裝甲組裝完畢後模型的整體效果，可以看到砲塔上和戰車前部等不同部分的附加裝甲，整個戰車看起來更加真實了。

3. 金屬板

到目前為止看到的是先進的附加裝甲，它們與戰車完全地整合在一起了。這意味著塗裝作業也是遵照整個戰車本身的塗裝作業來進行的。

下面類型的附加裝甲板就完全是自製的。它更多的是屬於戰地人員自己進行的現場改造，通常用到的材料是臨時可以找到的材料。

這種類型的附加裝甲板僅僅在抵禦輕型武器的攻擊時有效。它們是不上漆的，裸露的金屬直接暴露在外面，這使得它們經常生鏽，以上這些情況並不少見。

（1）選擇了0.5mm厚的塑料板來製作這種金屬板，當然也可以選擇其他不同厚度的塑料板來製作。直接在塑料板上進行測量和畫線，然後在鋼尺和鋒利筆刀的幫助下進行切割。

（2）如果想讓這塊塑料板看起來像是由幾塊鋼板銲接到一起的，需要先仔細地標記出銲接處的面板線，然後用筆刀的刀背雕刻並加深這些面板線。必須強調的是，在邊緣需要去除一部分塑料。

（3）為塑料板的邊緣添加紋理，以模擬熱切鋼板時所留下的痕跡，這一點非常重要。根據所使用的工具，可以將這種效果做得輕，也可以做得重。用一把扁平的銼刀，可以做出所有的這種瑕疵效果。之後可以塗上一點模型膠水（如田宮綠蓋流縫膠）溶解掉多餘的塑料碎屑並柔化效果。

（4）大家可以看到塑料板邊緣所獲得的紋理感。

（5）這輛卡車的貨箱在戰場上已經完全被裝甲化了。

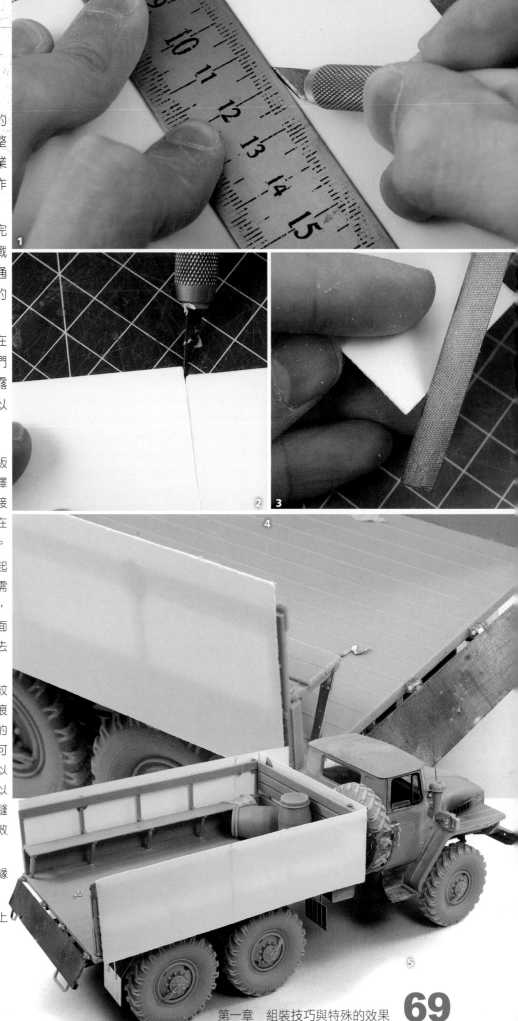

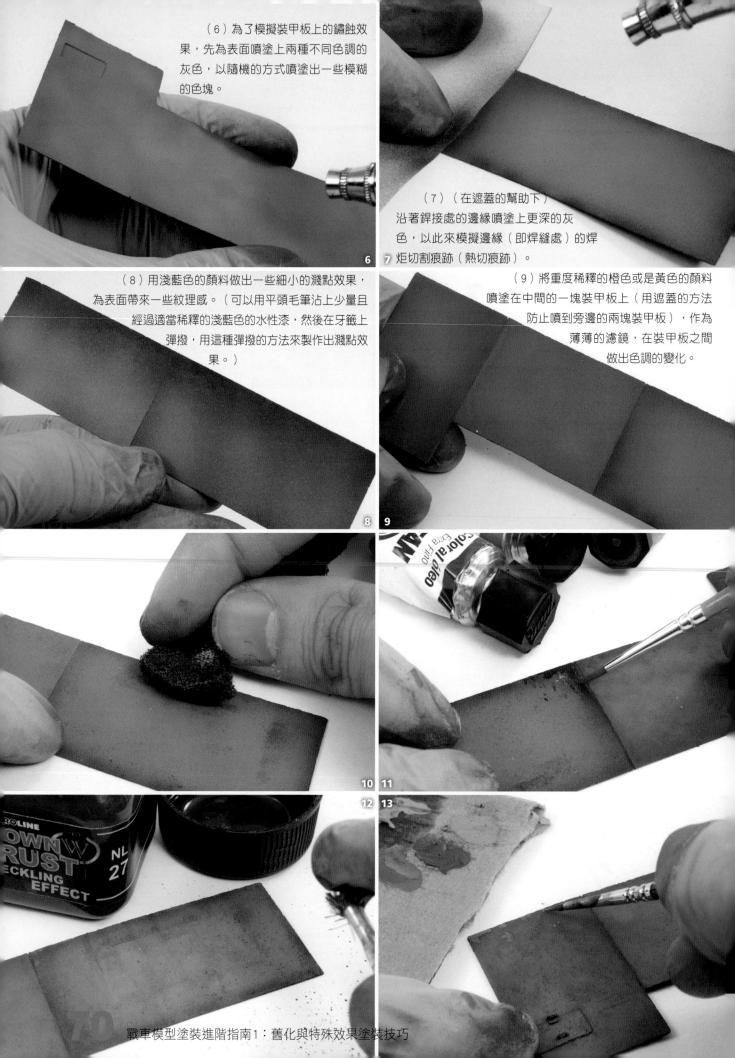

（6）為了模擬裝甲板上的鏽蝕效果，先為表面噴塗上兩種不同色調的灰色，以隨機的方式噴塗出一些模糊的色塊。

6

（7）（在遮蓋的幫助下）沿著銲接處的邊緣噴塗上更深的灰色，以此來模擬邊緣（即焊縫處）的焊炬切割痕跡（熱切痕跡）。

7

（8）用淺藍色的顏料做出一些細小的濺點效果，為表面帶來一些紋理感。（可以用平頭毛筆沾上少量且經過適當稀釋的淺藍色的水性漆，然後在牙籤上彈撥，用這種彈撥的方法來製作出濺點效果。）

8

（9）將重度稀釋的橙色或是黃色的顏料噴塗在中間的一塊裝甲板上（用遮蓋的方法防止噴到旁邊的兩塊裝甲板），作為薄薄的濾鏡，在裝甲板之間做出色調的變化。

9

10 **11**

12 **13**

戰車模型塗裝進階指南1：舊化與特殊效果塗裝技巧

（10）用不同形狀大小的海綿來製作出鏽跡效果（用海綿掉漆技法製作出鏽跡效果）。最好以實物照片來做參考並先在一張白紙上進行測試。建議大家使用幾種不同的鏽色色調，如淺鏽色、中間色調鏽色和深鏽色。（AK 551鏽色掉漆效果顏色套裝中有多種不同色調的鏽色水性漆，非常適合海綿點畫鏽跡的操作。）

（11）在每一塊裝甲板的邊角用筆塗上一些鏽色的油畫顏料，然後用一支乾淨的毛筆沾上少量AK 047 White Spirit將色塊塗抹開一部分。顏料盤中有幾種不同色調的油畫顏料，我將淺色調、中間色調和深色調的鏽色油畫顏料聯合起來使用，具體筆塗色塊時，是根據自己的喜好。

（12）用深棕色的琺瑯顏料和一支硬毛筆，還是用彈撥技法製作出一些柔和的濺點，這將讓整個色調更加豐富。

（13）製作新鮮的氧化鏽蝕，將用到Abt020褪色暗黃（它帶有一些棕色的色調），或結合Abt060淺鏽色一起使用。首先筆塗上油畫顏料的痕跡（比如筆塗上油畫顏料的小色塊），然後用乾淨的毛筆沾上AK 047 White Spirit將它們適當地塗抹開，這裡其實是垂直往下地掃出了一些垂紋效果。

（14）最後選擇一些鏽蝕點，應用上一些鏽色的舊化土，這樣可以在緞面和消光的表面之間形成強烈的對比。

（15）最後大家可以欣賞一下裝甲區域的效果，可以看到車廂的木製地板與鏽蝕的附加鋼板之間的對比。

（16）這輛裝有附加鋼板的卡車整體外觀與板件中卡車原本的外觀完全不相同。

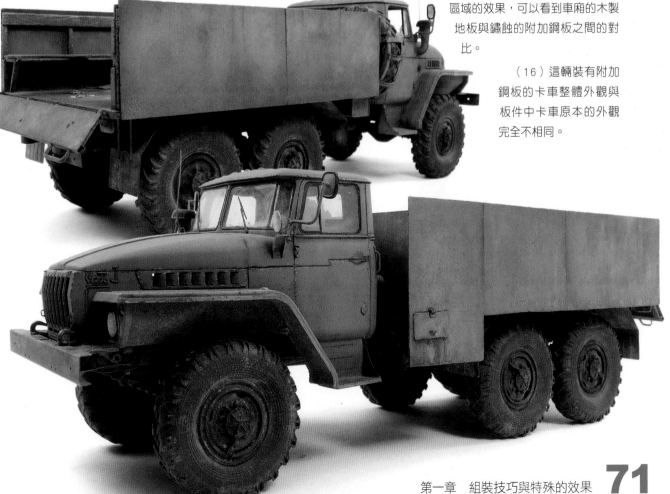

4. 銲接的板條

　　另一種自製裝甲，也是某種方式的即興創作，類似格柵的金屬板條銲接在金屬車體表面。雖然該裝甲只對防護某些特定類型的彈頭有效，但它還是非常引人注目的。在最近幾次衝突中，重型和中型車輛上都發現了這種板條格柵裝甲。

　　像之前的情況一樣，這些板條格柵裝甲並非戰鬥車輛本身的結構，它們只是添加在戰車出廠時自帶的鋼板和合金板上。

　　（1）決定車輛哪些地方需要受到板條格柵裝甲的保護，就開始在方格紙的幫助下用塑料棒製作格柵的外部框架（類似於心電圖機的走紙）。

　　同樣也加入了一些必要的塑料加強件和支架，這個像「籠子」一樣的格柵使用不同直徑的金屬條製成，有些金屬條是強化水平方向的，有些金屬條是強化垂直方向的。

　　將這些強化的金屬條黏合到了最初的塑料框架內，然後將金屬條以各自平行的方式進行黏合。製作這種結構的工作非常冗長乏味，同時這種結構的本身也有幾分脆弱。在方格紙的幫助下，獲得的效果還是很吸引人的。

　　（2）格柵所有部件組裝完畢，需要在模型表面進行假組（檢驗契合度），在最後安裝並固定到模型上之前需要對格柵進行上色塗裝（格柵裝甲的結構複雜，又與車體有一段很小的間隔，如果先將格柵裝在車體上再塗裝，這時車體的塗裝和格柵的塗裝都將變得很困難。）。使用不同的顏料、不同的鏽色色調進行塗裝，有水性漆，也有琺瑯舊化產品。

　　（3）（4）當把所有的格柵裝甲黏合固定到模型表面的時候，整體的顏色效果非常豐富，這不僅僅是因為格柵裝甲本身的結構，也因為顏色的選擇和色調的分佈。

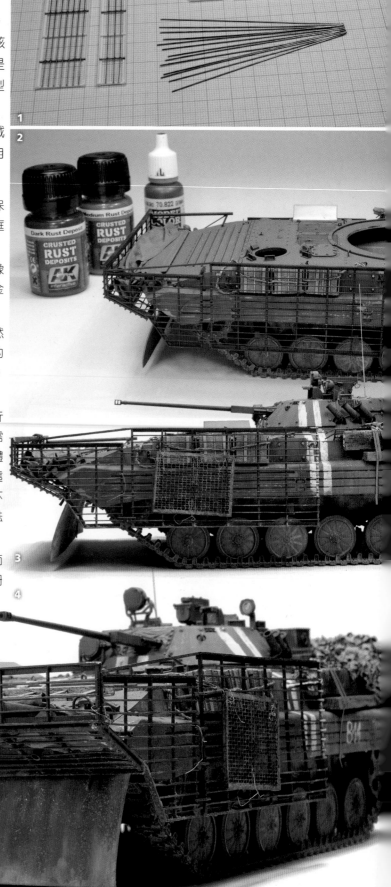

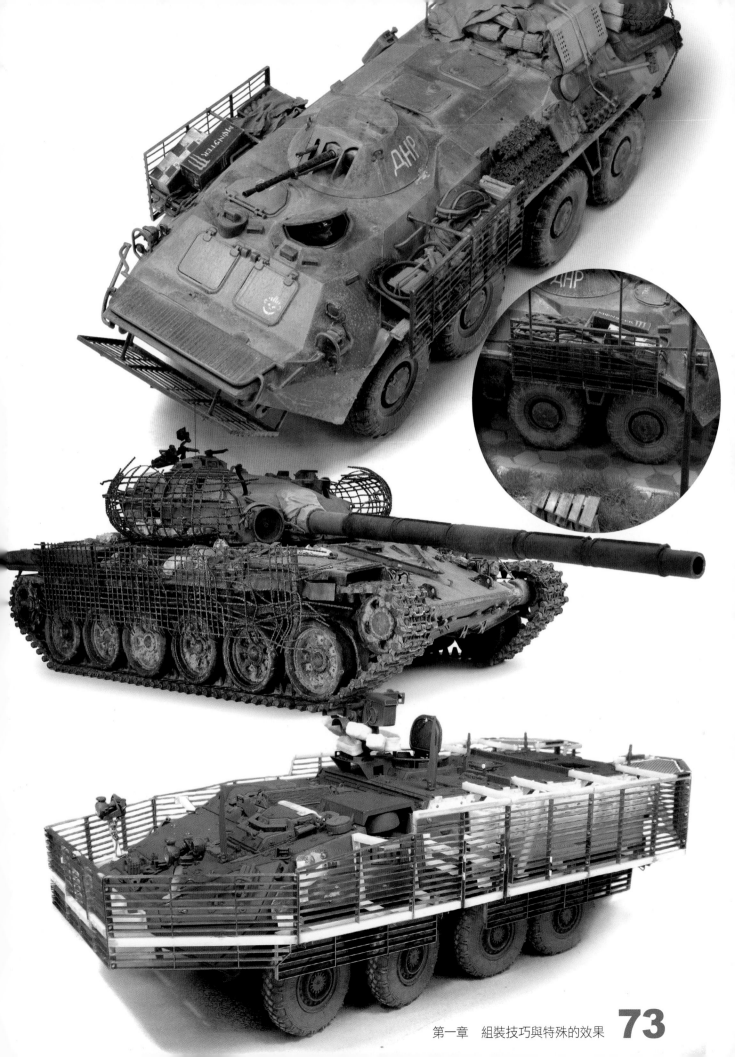

5. 利用沙袋

將介紹最後一種「裝甲升級」技術，
這也是自製的並且也是臨時拼湊的，即透
過堆放沙袋以保護士兵和車輛的一些特定
區域以免受一些較輕的武器攻擊。

（1）加工樹脂件所用到的工具就是平時所用
的模型筆刀、迷你手鋸和剪鉗。

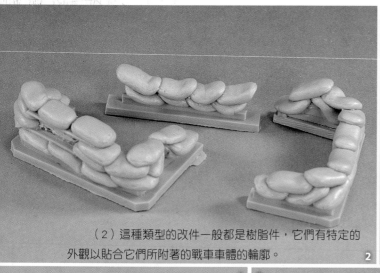

（2）這種類型的改件一般都是樹脂件，它們有特定的
外觀以貼合它們所附著的戰車車體的輪廓。

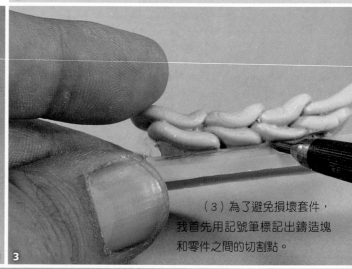

（3）為了避免損壞套件，
我首先用記號筆標記出鑄造塊
和零件之間的切割點。

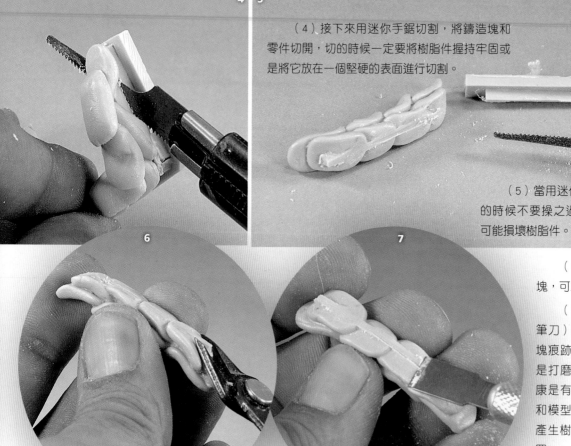

（4）接下來用迷你手鋸切割，將鑄造塊和
零件切開，切的時候一定要將樹脂件握持牢固或
是將它放在一個堅硬的表面進行切割。

（5）當用迷你手鋸進行切割
的時候不要操之過急，因為這有
可能損壞樹脂件。

（6）對於殘餘的樹脂鑄造
塊，可以用模型剪鉗將它去除。

（7）繼續用銼刀（或是模型
筆刀）和砂紙清理掉多餘的鑄造
塊痕跡。有一點需要注意，那就
是打磨造成的樹脂粉塵對你的健
康是有害的。用一點水沾在砂紙
和模型表面再進行打磨可以防止
產生樹脂灰塵，或是戴上防塵面
罩。

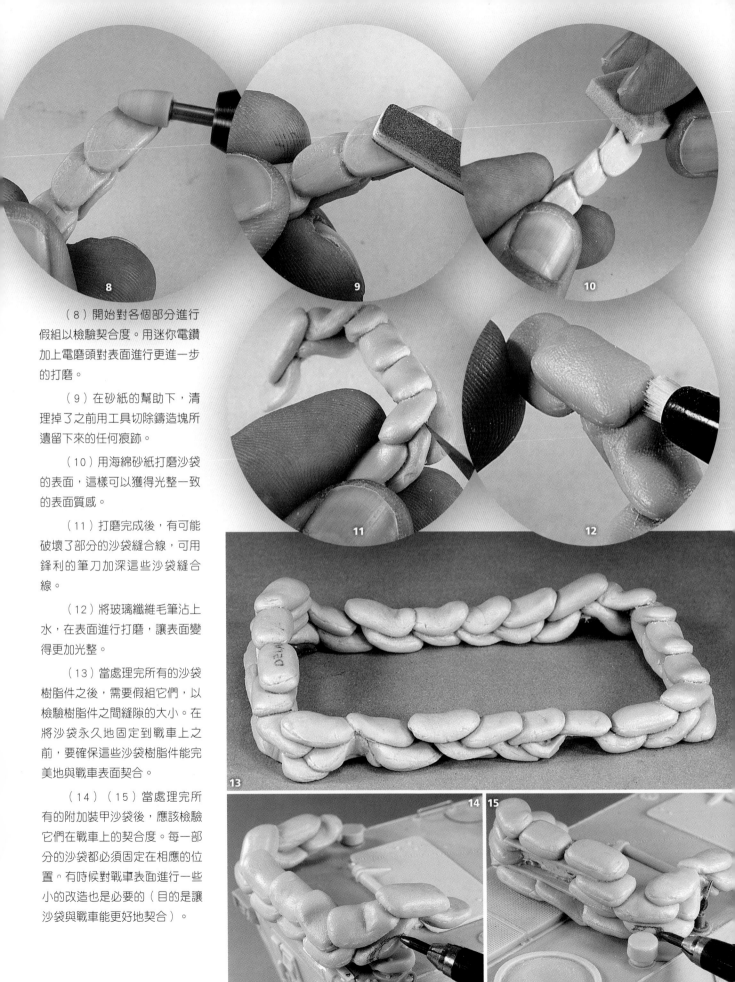

（8）開始對各個部分進行假組以檢驗契合度。用迷你電鑽加上電磨頭對表面進行更進一步的打磨。

（9）在砂紙的幫助下，清理掉了之前用工具切除鑄造塊所遺留下來的任何痕跡。

（10）用海綿砂紙打磨沙袋的表面，這樣可以獲得光整一致的表面質感。

（11）打磨完成後，有可能破壞了部分的沙袋縫合線，可用鋒利的筆刀加深這些沙袋縫合線。

（12）將玻璃纖維毛筆沾上水，在表面進行打磨，讓表面變得更加光整。

（13）當處理完所有的沙袋樹脂件之後，需要假組它們，以檢驗樹脂件之間縫隙的大小。在將沙袋永久地固定到戰車上之前，要確保這些沙袋樹脂件能完美地與戰車表面契合。

（14）（15）當處理完所有的附加裝甲沙袋後，應該檢驗它們在戰車上的契合度。每一部分的沙袋都必須固定在相應的位置。有時候對戰車表面進行一些小的改造也是必要的（目的是讓沙袋與戰車能更好地契合）。

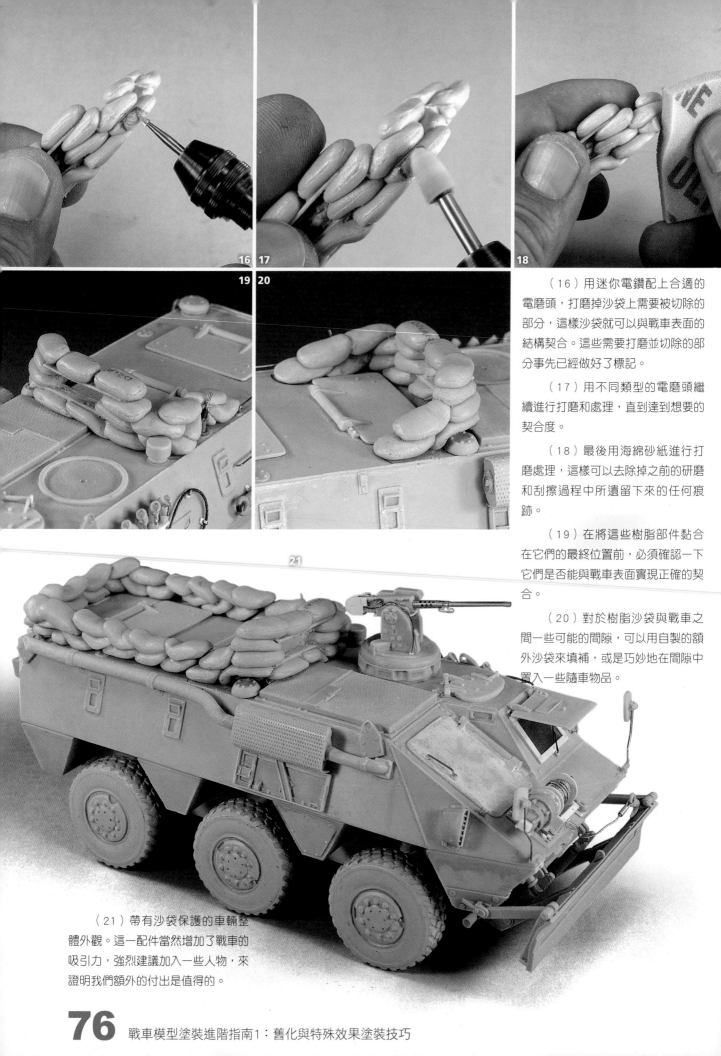

（16）用迷你電鑽配上合適的電磨頭，打磨掉沙袋上需要被切除的部分，這樣沙袋就可以與戰車表面的結構契合。這些需要打磨並切除的部分事先已經做好了標記。

（17）用不同類型的電磨頭繼續進行打磨和處理，直到達到想要的契合度。

（18）最後用海綿砂紙進行打磨處理，這樣可以去除掉之前的研磨和刮擦過程中所遺留下來的任何痕跡。

（19）在將這些樹脂部件黏合在它們的最終位置前，必須確認一下它們是否能與戰車表面實現正確的契合。

（20）對於樹脂沙袋與戰車之間一些可能的間隙，可以用自製的額外沙袋來填補，或是巧妙地在間隙中置入一些隨車物品。

（21）帶有沙袋保護的車輛整體外觀。這一配件當然增加了戰車的吸引力，強烈建議加入一些人物，來證明我們額外的付出是值得的。

沙袋可以用AB補土來製作（如田宮的AB補土）。當揉捏它時，可以添加一些滑石粉（如爽身粉），這樣就不會在工作台上黏得到處都是。取一塊混合好的AB補土，開始根據想要的沙袋外形來塑造它：一個完整且較飽滿的沙袋，或一個比較扁平的沙袋。趁著補土未乾，用筆刀或鑿刀在沙袋的邊沿處壓出縫合線。同樣趁著補土未乾，可以用細密的金屬網在沙袋表面壓出紋理。

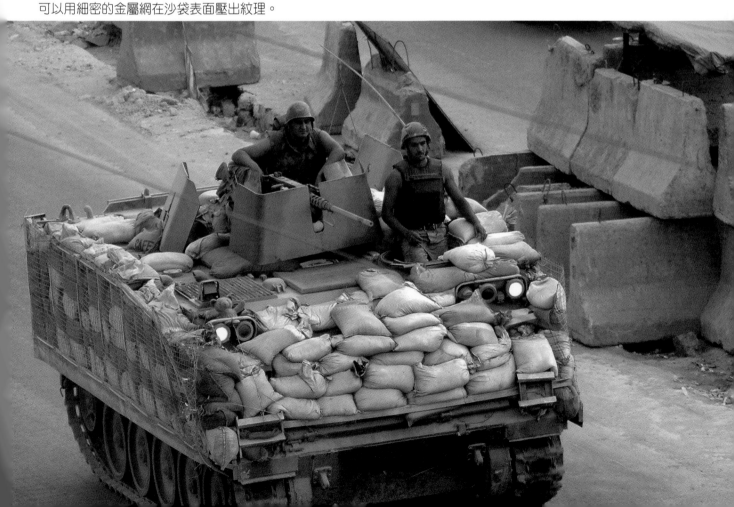

八、車燈、潛望鏡和玻璃窗

玻璃部分的組裝和上色一般不會有什麼大的問題，除了進行正確的遮蓋以保護之前上好色的部件。一個好的遮蓋將保證我們做出正確的效果，讓戰車的玻璃部件獲得吸引人的外觀，這樣好進行接下來的操作。

建議大家使用遮蓋膠帶或液體遮蓋。具體選擇哪種遮蓋取決於透明件的位置和大小。

1. 車燈

（1）有時候原件中的光學設備並不精確，所以必須替換掉它們。幸運的是這一塊有很多現成的產品可供選擇。

（2）僅更換車頭燈是不夠的，儘管這（更換車頭燈）是一個冗長和細緻的工作，也應該考慮更換掉車頭燈的保護罩。用銅絲線、強力膠並加上足夠的耐心，可以重建幾乎所有的車燈保護罩。

（3）一旦黏合固定到戰車上，自製的車燈保護罩將可以承受任何的舊化操作，並明顯地改造原有的車燈外觀和細節。

（4）這是梅卡瓦坦克上原有的車燈結構（都是由非透明的模型塑料組成），為不透明的塑料進行上色將很難再現出透明玻璃表面的光澤和質感。

（5）為了替換掉車燈上的「玻璃件」，必須用小電鑽配上合適的電磨頭將車頭燈掏空。

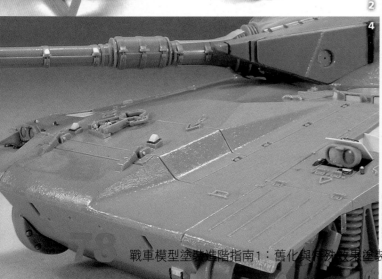

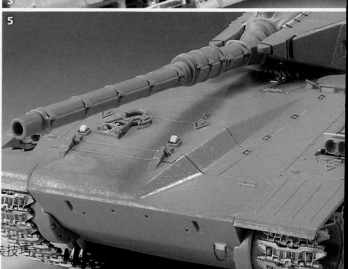

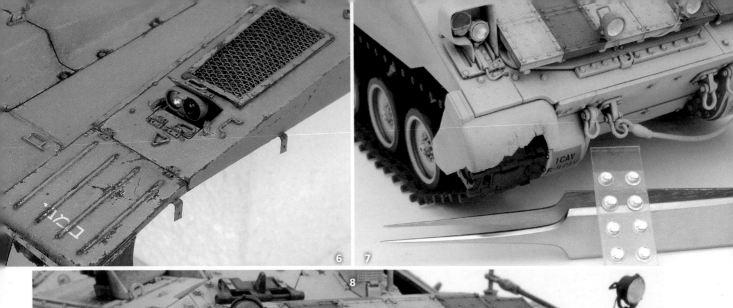

⑥ ⑦

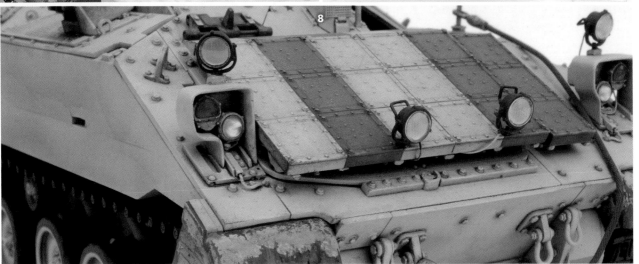

⑧

（6）選擇了新的車燈並安
裝到位後，獲得的新效果將徹底
的提升模型的真實度。後續只需
要對車燈進行一點點舊化就可以
了。

（7）這輛佈雷德利戰車的
車燈已經被較真實的MV車燈所替
換。用白膠將它們黏合固定到
位，要防止在透明件的表面留下
膠黏的痕跡。

（8）方向指示燈用顏色合
適的透明顏料染色（即為方向指
示燈表面筆塗上透明色）。

（9）（10）最後的效果。
關注這些細節可以讓我們的模型
作品盡可能逼真。

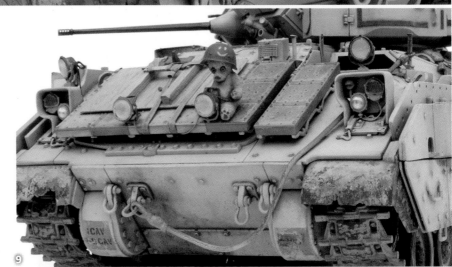

⑨

⑩

STAY 100 METERS BACK
OR YOU WILL BE SHOT

تحذير ابقى بعيدا لمسافة ١٠٠متر
سوف تتعرض للاطلاق النا

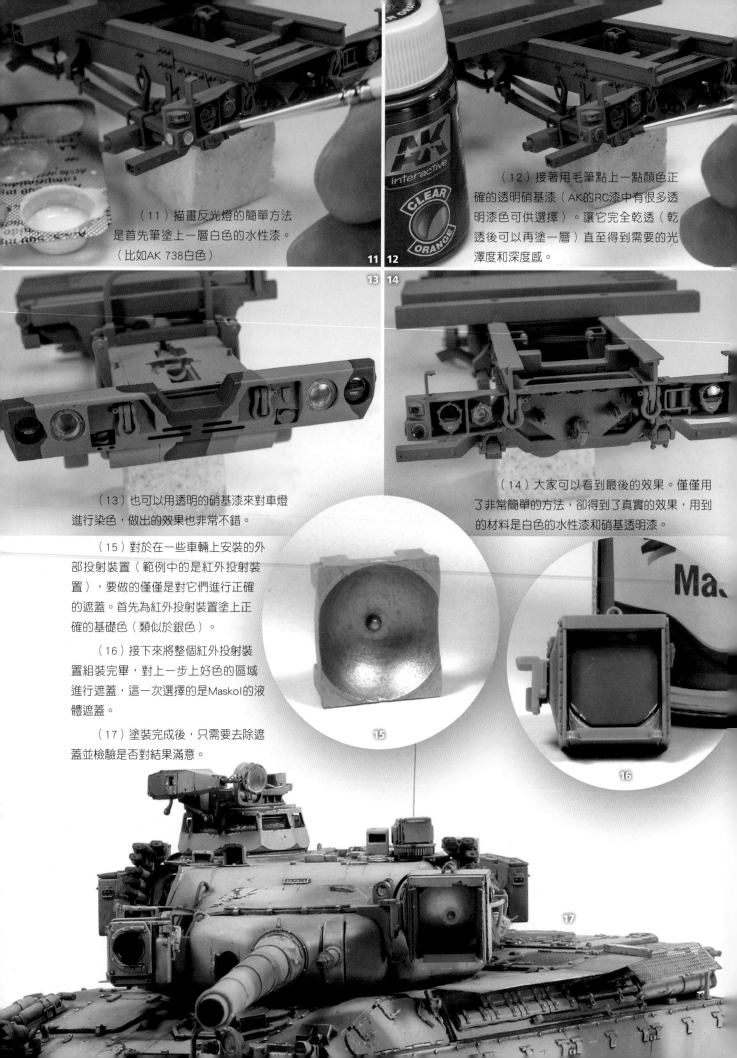

（11）描畫反光燈的簡單方法是首先筆塗上一層白色的水性漆。（比如AK 738白色）

11　**12**

（12）接著用毛筆點上一點顏色正確的透明硝基漆（AK的RC漆中有很多透明漆色可供選擇）。讓它完全乾透（乾透後可以再塗一層）直至得到需要的光澤度和深度感。

13　**14**

（13）也可以用透明的硝基漆來對車燈進行染色，做出的效果也非常不錯。

（14）大家可以看到最後的效果。僅僅用了非常簡單的方法，卻得到了真實的效果，用到的材料是白色的水性漆和硝基透明漆。

（15）對於在一些車輛上安裝的外部投射裝置（範例中的是紅外投射裝置），要做的僅僅是對它們進行正確的遮蓋。首先為紅外投射裝置塗上正確的基礎色（類似於銀色）。

（16）接下來將整個紅外投射裝置組裝完畢，對上一步上好色的區域進行遮蓋，這一次選擇的是Maskol的液體遮蓋。

（17）塗裝完成後，只需要去除遮蓋並檢驗是否對結果滿意。

15

16

17

2. 潜望鏡

（1）有很多合適的顏料，它們的漆膜是透明的（即透明漆），很適合塗潛望鏡和任何玻璃原件。

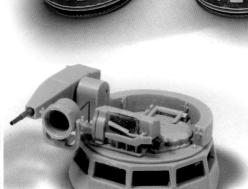

（2）根據板件中所提供的具體材料，有幾種不同的方法來進行透明件的塗裝。在這一套板件中，潛望鏡是一整塊透明件，所以可以單獨將它拿出來作為一個整體進行上色，不需要進行遮蓋。

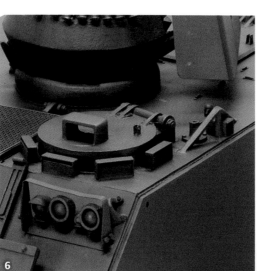

（3）檢查完組合度之後，可以開始塗裝戰車上剩餘的部分了。

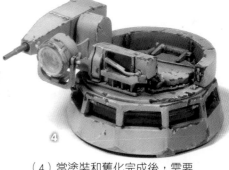

（4）當塗裝和舊化完成後，需要將潛望鏡黏合到位。並在上面應用上一些舊化土和舊化液，來表現塵土和泥土效果。

（5）在另一個實例中，潛望鏡是用一塊硬紙板自製的，在上面用透明綠色噴塗出一些色調的變化。

（6）在為戰車上基礎色之前，需要精細地切割出遮蓋，來為潛望鏡部分進行遮蓋。

（7）當塗裝完基礎色之後（待顏料完全乾透），需要去除遮蓋，以檢驗是否有瑕疵需要進行修正。

（8）最後，在舊化的階段，為潛望鏡部分應用上一些舊化效果，以與整車的舊化效果相匹配。

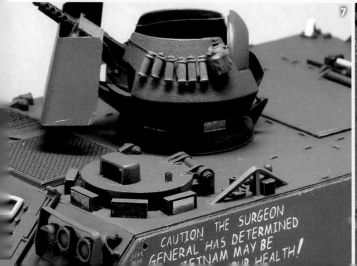

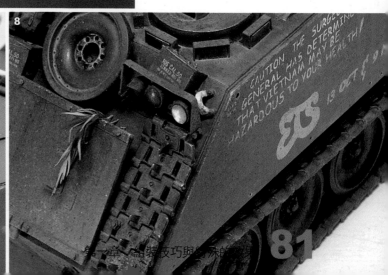

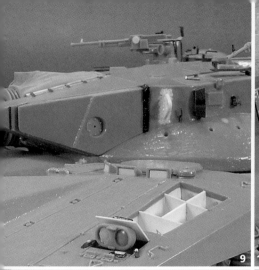
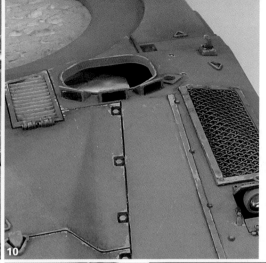

（9）當板件中沒有包含潛望鏡玻璃部件時，最簡單的方法是用一片塑料板來製作。

（10）當戰車已經上完基礎色，而且還未進行舊化時，先將潛望鏡的玻璃部分塗上深灰色或黑色的水性漆，然後再塗上數層光澤透明清漆。

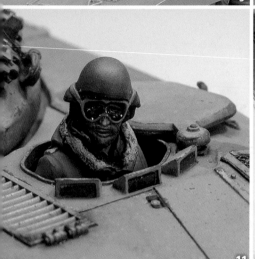

（11）當後續的舊化過程和舊化效果也融入其中之後，潛望鏡的玻璃部分將獲得更加令人滿意的效果。

（12）有時候，板件製造商會提供潛望鏡透明件。這樣的話，需要先為整個透明件筆塗上硝基的透明漆（如田宮或是AK REAL COLORS的透明漆）。等透明漆完全乾透後再接著用遮蓋膠帶對潛望鏡的玻璃部分進行遮蓋。然後為整個潛望鏡部分噴塗上戰車的基礎色。等待基礎色完全乾透後再去除掉遮蓋帶並檢查獲得的效果是否滿意。

（13）色彩方面，用足夠稀釋的油畫顏料對潛望鏡部件進行漬洗，以獲得進一步的統一和協調。

（14）用棉棒將多餘的油畫顏料漬洗痕跡抹除。

（15）最後將潛望鏡放置在這輛佈雷德利戰車上，獲得的效果非常真實。

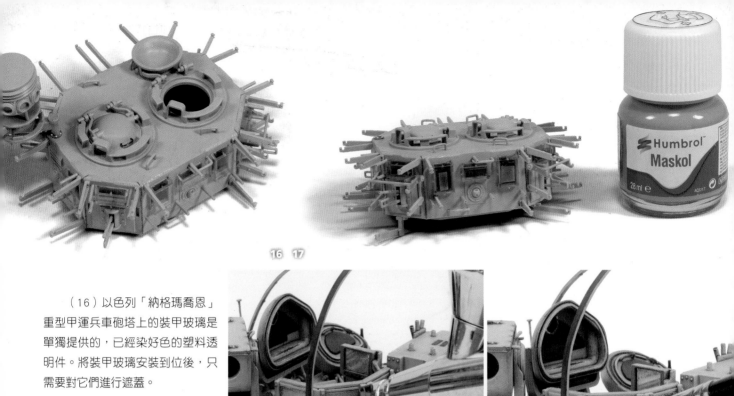

16　17

（16）以色列「納格瑪喬恩」
重型甲運兵車砲塔上的裝甲玻璃是
單獨提供的，已經染好色的塑料透
明件。將裝甲玻璃安裝到位後，只
需要對它們進行遮蓋。

（17）對於遮蓋保護，使用液
體遮蓋。它使用起來很方便，但邊
緣往往不夠精細且不規則，如果和
遮蓋膠帶配合起來使用，用液體遮
蓋來填充，效果就很理想了。

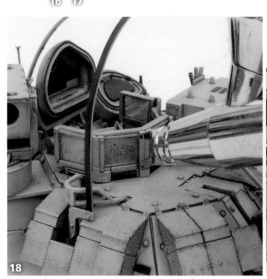

18

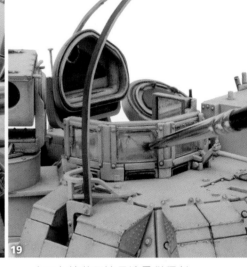

19

（18）在這一範例
中，將潛望鏡玻璃安裝
到位後，噴塗上一層薄
薄的塵土色。

（19）接著用沾了適量稀釋劑
的毛筆在表面塗抹。抹掉一部分潛望
鏡玻璃上的塵土效果。

（20）做出的外觀，再一次獲
得了無與倫比的效果。

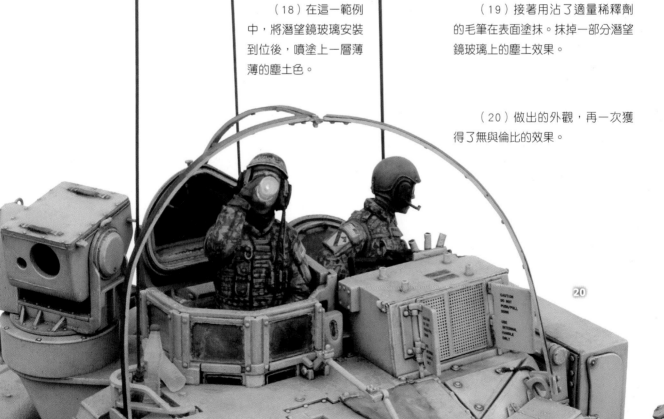

20

3. 玻璃窗

（1）對於透明件必須格外地小心，因為它們易於被刮擦而留下痕跡，同時如果在上面施過重的壓力，很有可能導致破裂。將透明件從流道上剪切下來，用筆刀切掉大部分流道殘留，然後用砂紙打磨剩下的毛邊。

（2）對塑料玻璃件進行染色，將重度稀釋的顏料薄噴數層，切記不可在表面噴得過多、噴得過濕。將20%的漆用80%的稀釋劑進行稀釋（這裡使用的是AK RC漆的透明綠色）。

（3）玻璃窗的邊緣也需要進行筆塗描畫，通常用橡膠黑色或是與戰車基礎塗裝相同的顏色。這裡使用的是北約綠。

（4）接下來用鋒利的筆刀將上色好的玻璃窗從流道上切下來（盡量靠近玻璃窗來切），這樣可以保證最少的流道殘餘。如有必要，使用砂紙進行打磨。

（5）檢查一下戰車內部的哪些結構會透過玻璃窗展現出來，這些內飾要用正確的顏色進行塗裝。

（6）請用一點點的膠水將透明件黏合在模型表面，千萬不要讓膠水碰觸到玻璃窗的中間區域。可以用塑料模型膠水、強力膠或白膠來進行黏合。

（7）最好的解決方案就是用液體遮蓋來保護玻璃窗，為了獲得精細規整的遮蓋邊緣，可以用到牙籤或是細毛筆。

（8）等塗裝完成後，用鑷子移除掉液體遮蓋。

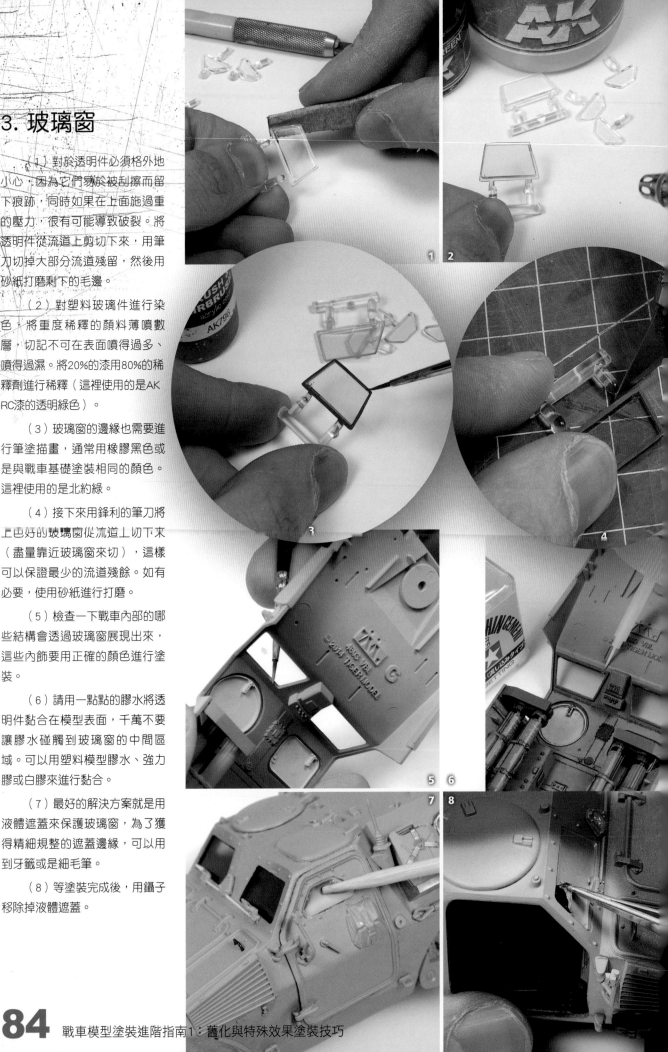

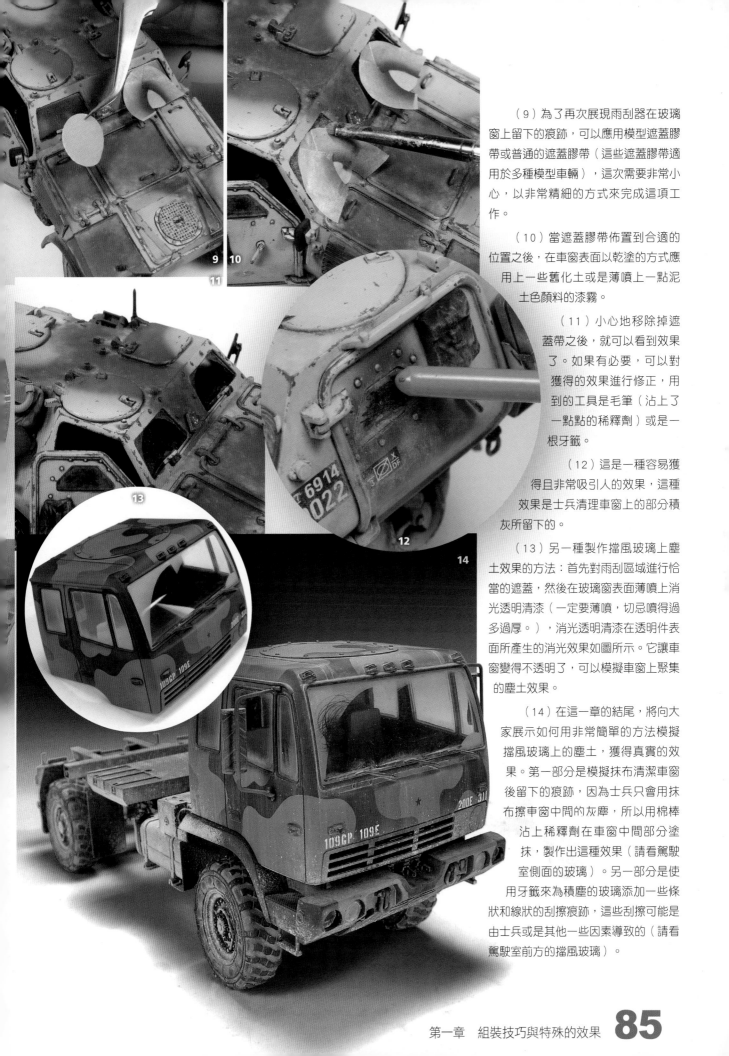

（9）為了再次展現雨刮器在玻璃窗上留下的痕跡，可以應用模型遮蓋膠帶或普通的遮蓋膠帶（這些遮蓋膠帶適用於多種模型車輛），這次需要非常小心，以非常精細的方式來完成這項工作。

（10）當遮蓋膠帶佈置到合適的位置之後，在車窗表面以乾塗的方式應用上一些舊化土或是薄噴上一點泥土色顏料的漆霧。

（11）小心地移除掉遮蓋帶之後，就可以看到效果了。如果有必要，可以對獲得的效果進行修正，用到的工具是毛筆（沾上了一點點的稀釋劑）或是一根牙籤。

（12）這是一種容易獲得且非常吸引人的效果，這種效果是士兵清理車窗上的部分積灰所留下的。

（13）另一種製作擋風玻璃上塵土效果的方法：首先對雨刮區域進行恰當的遮蓋，然後在玻璃窗表面薄噴上消光透明清漆（一定要薄噴，切忌噴得過多過厚。），消光透明清漆在透明件表面所產生的消光效果如圖所示。它讓車窗變得不透明了，可以模擬車窗上聚集的塵土效果。

（14）在這一章的結尾，將向大家展示如何用非常簡單的方法模擬擋風玻璃上的塵土，獲得真實的效果。第一部分是模擬抹布清潔車窗後留下的痕跡，因為士兵只會用抹布擦車窗中間的灰塵，所以用棉棒沾上稀釋劑在車窗中間部分塗抹，製作出這種效果（請看駕駛室側面的玻璃）。另一部分是使用牙籤來為積塵的玻璃添加一些條狀和線狀的刮擦痕跡，這些刮擦可能是由士兵或是其他一些因素導致的（請看駕駛室前方的擋風玻璃）。

九、內飾和發動機

模型製作通常從內飾和發動機部件開始。並非所有的板件製造商都會開發內飾和發動機,如果板件中包含這些部件,通常情況下僅僅給出具有代表性的部分,有時僅限於艙口周圍的區域、駕駛位置或發動機艙。在我們將模型外部的機殼閉合之前,必須對內飾和發動機進行處理。在最好的情形下,這將涉及在門、艙蓋和其他開口周圍進行構建和塗裝。在其他的一些情況下,我們可能會決定使用一些改造件,這將涉及一些額外的工作。通常情況下需要添加走行的電線和一些遺漏的部分。關於內飾,如果想改造儀表板、安全帶和其他細節,工程或多或少會比較複雜。

讓我們來看幾個例子。

1. 內飾

（1）實物照片。

（2）識別模型板件中的內飾部件很容易,除了在說明書中會加以描述之外。製造商通常會用不同顏色的塑料來製作內飾部件。內飾部分的製作和拼裝過程與模型板件的其他部分無異,將使用相同的工具和用品,同樣需要注意毛邊、接頭處以及整體的效果。

（3）檢查每一個部件的契合度,將沒有黏合固定的情況下做最後的調整。希望塗裝的過程盡可能舒適（對內飾的每一個部件進行分開塗裝）。塗裝和舊化完成,所有的內飾部件都將黏合到它們最後的正確位置。

（4）塗裝內飾通常包含一些子部件。為了讓塗裝過程更加順暢,首先為所有的這些部件噴塗上它們相應的基礎色。

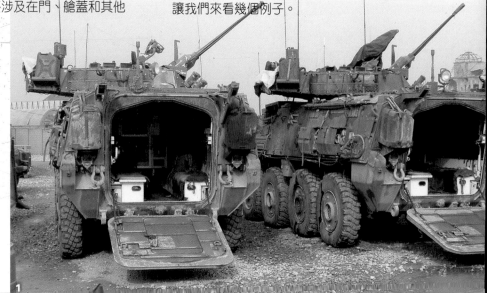

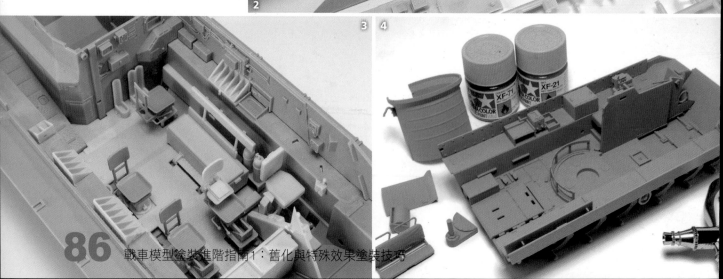

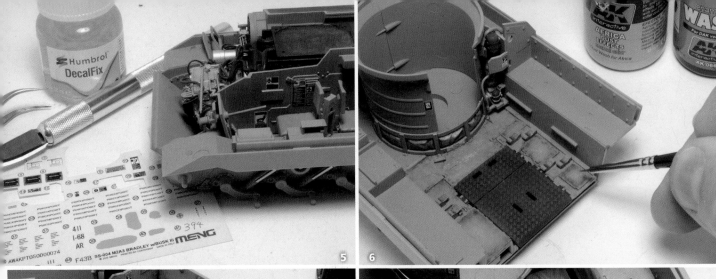

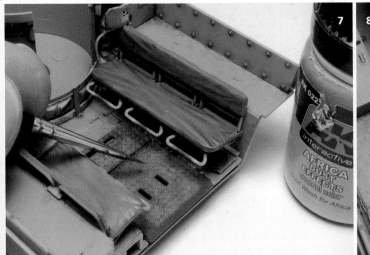

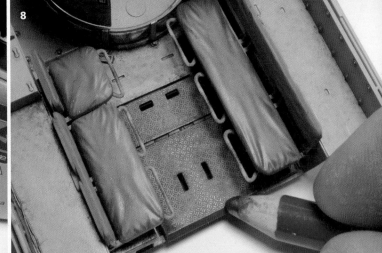

（5）當塗裝完所有的部件和子部件後，必須先上水貼並描畫出儀表面板，然後再進行下一步的舊化過程。

（6）當之前的過程完成後，開始用現有的產品進行舊化。每一種舊化產品都會創造出相應的舊化效果。

（7）我們很方便地應用上濾鏡液、漬洗液以及油畫顏料以獲得深度感和色調的對比度，接著應用一些舊化土以及泥土、塵土和泥漿琺瑯舊化產品，以進行最後的修飾，這樣內飾的舊化可以和外部的舊化相匹配。

（8）接下來，將用鉛筆塗磨一些特定部位的金屬部件，來模擬那種不斷摩擦所導致的金屬磨蹭拋光效果。

（9）一點一點地完成內飾部分的塗裝和舊化，真實感逐漸提升。

（10）如果需要添加電線、管道或其他任何細節，在舊化之前就需完成這些工作，使用各種細線（如細的銅絲線）和彈性橡膠來模擬管線。固定管線的扣件是用錫箔自製的。

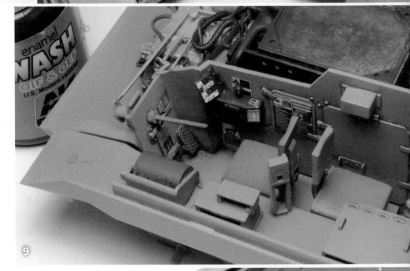

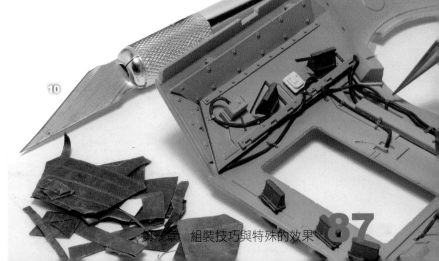

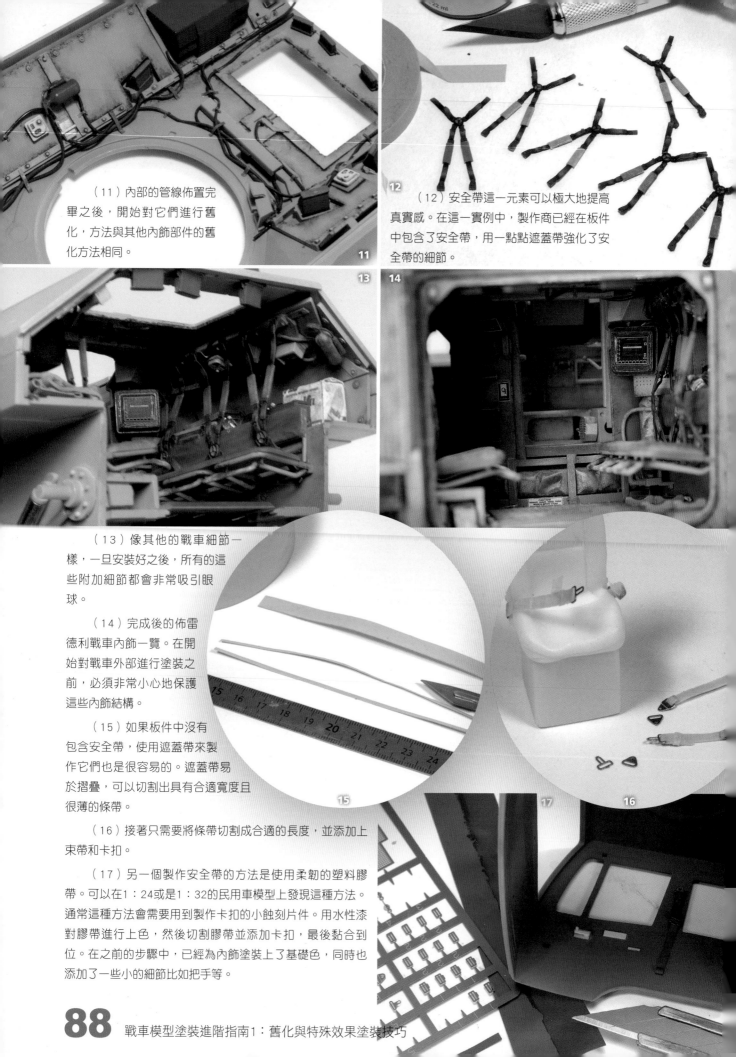

（11）內部的管線佈置完畢之後，開始對它們進行舊化，方法與其他內飾部件的舊化方法相同。

（12）安全帶這一元素可以極大地提高真實感。在這一實例中，製作商已經在板件中包含了安全帶，用一點點遮蓋帶強化了安全帶的細節。

（13）像其他的戰車細節一樣，一旦安裝好之後，所有的這些附加細節都會非常吸引眼球。

（14）完成後的佈雷德利戰車內飾一覽。在開始對戰車外部進行塗裝之前，必須非常小心地保護這些內飾結構。

（15）如果板件中沒有包含安全帶，使用遮蓋帶來製作它們也是很容易的。遮蓋帶易於摺疊，可以切割出具有合適寬度且很薄的條帶。

（16）接著只需要將條帶切割成合適的長度，並添加上束帶和卡扣。

（17）另一個製作安全帶的方法是使用柔韌的塑料膠帶。可以在1：24或是1：32的民用車模型上發現這種方法。通常這種方法會需要用到製作卡扣的小蝕刻片件。用水性漆對膠帶進行上色，然後切割膠帶並添加卡扣，最後黏合到位。在之前的步驟中，已經為內飾塗裝上了基礎色，同時也添加了一些小的細節比如把手等。

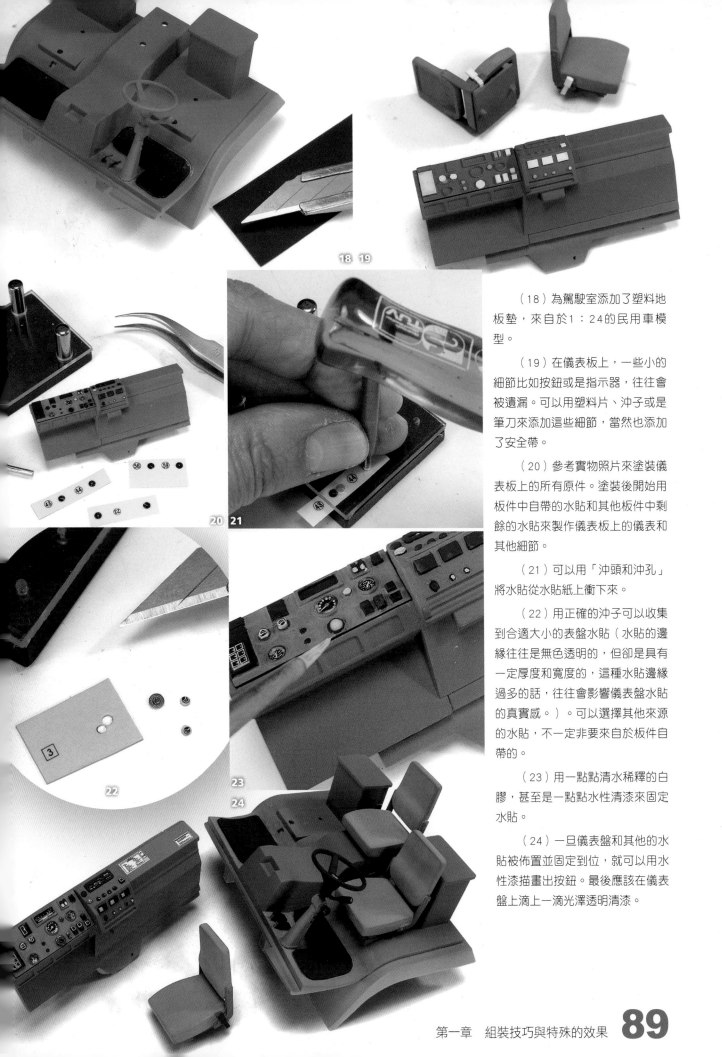

18 19

20 21

22

23

24

（18）為駕駛室添加了塑料地板墊，來自於1：24的民用車模型。

（19）在儀表板上，一些小的細節比如按鈕或是指示器，往往會被遺漏。可以用塑料片、沖子或是筆刀來添加這些細節，當然也添加了安全帶。

（20）參考實物照片來塗裝儀表板上的所有原件。塗裝後開始用板件中自帶的水貼和其他板件中剩餘的水貼來製作儀表板上的儀表和其他細節。

（21）可以用「沖頭和沖孔」將水貼從水貼紙上衝下來。

（22）用正確的沖子可以收集到合適大小的表盤水貼（水貼的邊緣往往是無色透明的，但卻是具有一定厚度和寬度的，這種水貼邊緣過多的話，往往會影響儀表盤水貼的真實感。）。可以選擇其他來源的水貼，不一定非要來自於板件自帶的。

（23）用一點點清水稀釋的白膠，甚至是一點點水性清漆來固定水貼。

（24）一旦儀表盤和其他的水貼被佈置並固定到位，就可以用水性漆描畫出按鈕。最後應該在儀表盤上滴上一滴光澤透明清漆。

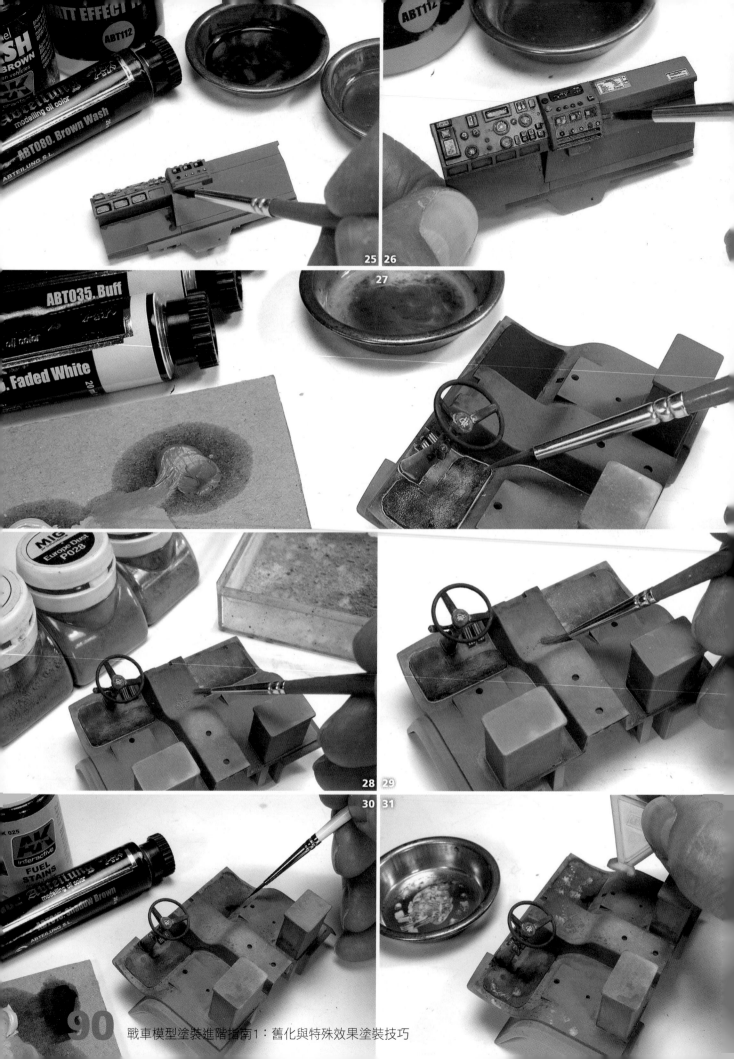

25 26

27

28 29

30 31

戰車模型塗裝進階指南1：舊化與特殊效果塗裝技巧

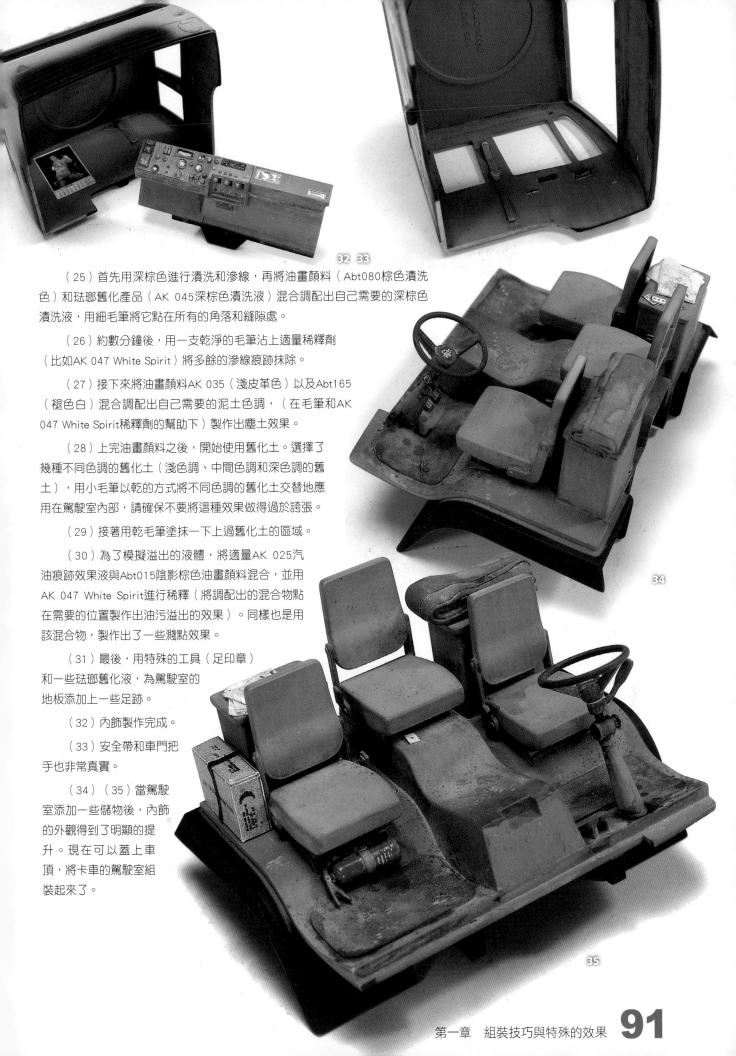

（25）首先用深棕色進行漬洗和滲線，再將油畫顏料（Abt080棕色漬洗色）和琺瑯舊化產品（AK 045深棕色漬洗液）混合調配出自己需要的深棕色漬洗液，用細毛筆將它點在所有的角落和縫隙處。

（26）約數分鐘後，用一支乾淨的毛筆沾上適量稀釋劑（比如AK 047 White Spirit）將多餘的滲線痕跡抹除。

（27）接下來將油畫顏料AK 035（淺皮革色）以及Abt165（褪色白）混合調配出自己需要的泥土色調，（在毛筆和AK 047 White Spirit稀釋劑的幫助下）製作出塵土效果。

（28）上完油畫顏料之後，開始使用舊化土。選擇了幾種不同色調的舊化土（淺色調、中間色調和深色調的舊土），用小毛筆以乾的方式將不同色調的舊化土交替地應用在駕駛室內部，請確保不要將這種效果做得過於誇張。

（29）接著用乾毛筆塗抹一下上過舊化土的區域。

（30）為了模擬溢出的液體，將適量AK 025汽油痕跡效果液與Abt015陰影棕色油畫顏料混合，並用AK 047 White Spirit進行稀釋（將調配出的混合物點在需要的位置製作出油污溢出的效果）。同樣也是用該混合物，製作出了一些濺點效果。

（31）最後，用特殊的工具（足印章）和一些琺瑯舊化液，為駕駛室的地板添加上一些足跡。

（32）內飾製作完成。

（33）安全帶和車門把手也非常真實。

（34）（35）當駕駛室添加一些儲物後，內飾的外觀得到了明顯的提升。現在可以蓋上車頂，將卡車的駕駛室組裝起來了。

2. 發動機

　　現在很多模型板件都包含發動機和發動機艙，細節很不錯。在這種情況下，只需要根據模型板件的說明書為它們塗上不同的顏色，或是根據實物參考圖片來進行塗裝上色。

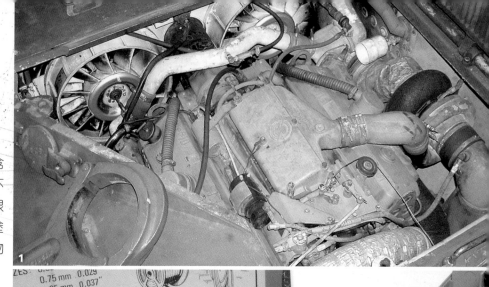

　　（1）實物照片。

　　（2）現代車輛的發動機表面通常佈滿了管道和電線，可以用柔韌的橡膠管來模擬它們。

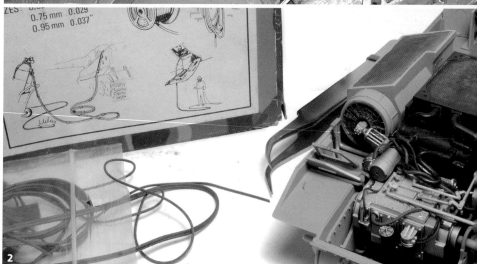

　　（3）管道用強力膠固定好後，可以在膠痕處塗上一些顏料以蓋過。

　　（4）最後一步，只需要模擬聚集在發動機表面的塵土，使用漬洗液和濕潤效果液來表現機油污漬以及燃油污漬。（比如AK 082發動機污垢效果液、AK 084發動機油污效果液、AK079潮濕及雨水痕跡效果液。）

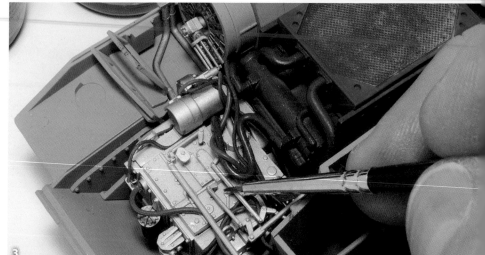

　　（5）當上面的工作完成後，就可以將發動機放到模型內部，繼續進行戰車外部的構建。

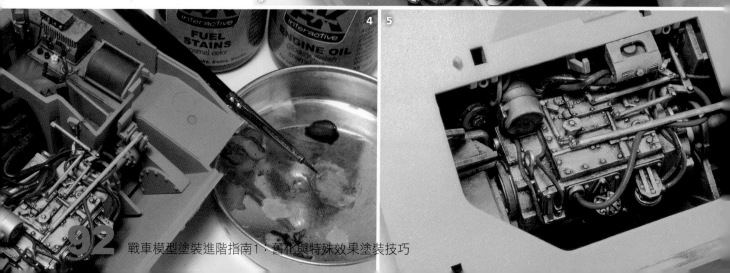

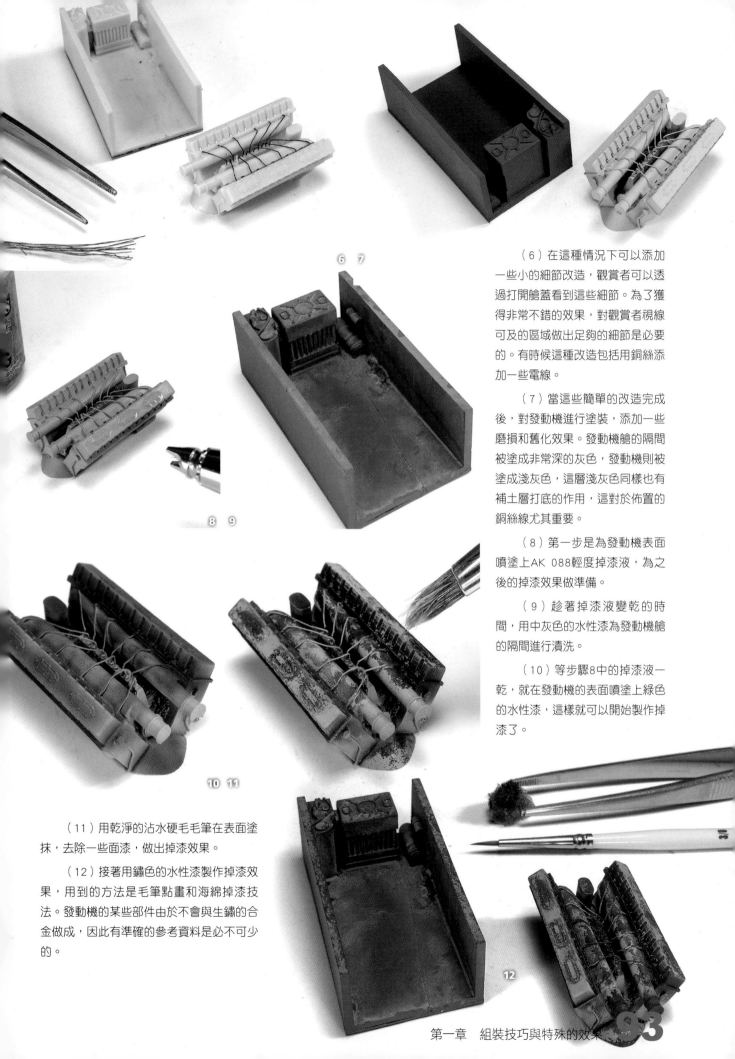

6 7

（6）在這種情況下可以添加
一些小的細節改造，觀賞者可以透
過打開艙蓋看到這些細節。為了獲
得非常不錯的效果，對觀賞者視線
可及的區域做出足夠的細節是必要
的。有時候這種改造包括用銅絲添
加一些電線。

（7）當這些簡單的改造完成
後，對發動機進行塗裝，添加一些
磨損和舊化效果。發動機艙的隔間
被塗成非常深的灰色，發動機則被
塗成淺灰色，這層淺灰色同樣也有
補土層打底的作用，這對於佈置的
銅絲線尤其重要。

（8）第一步是為發動機表面
噴塗上AK 088輕度掉漆液，為之
後的掉漆效果做準備。

（9）趁著掉漆液變乾的時
間，用中灰色的水性漆為發動機艙
的隔間進行漬洗。

（10）等步驟8中的掉漆液一
乾，就在發動機的表面噴塗上綠色
的水性漆，這樣就可以開始製作掉
漆了。

8 9

10 11

（11）用乾淨的沾水硬毛毛筆在表面塗
抹，去除一些面漆，做出掉漆效果。

（12）接著用鏽色的水性漆製作掉漆效
果，用到的方法是毛筆點畫和海綿掉漆技
法。發動機的某些部件由於不會與生鏽的合
金做成，因此有準確的參考資料是必不可少
的。

12

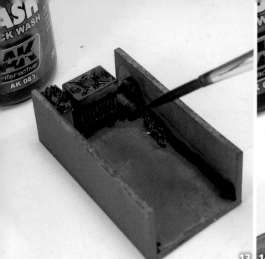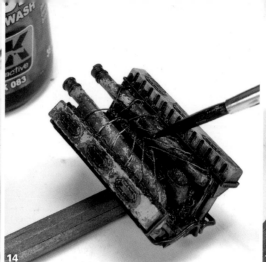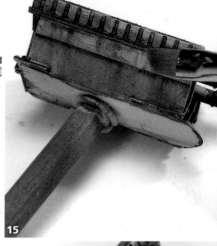

（13）用深棕色的漬洗液對發動機和發動機艙進行滲線，以進一步帶來深度感和立體感……。

（14）用乾淨的毛筆沾上少量AK 047 White Spirit，抹掉多餘的滲線液痕跡。

（15）可以利用漬洗來製作一種污垢的垂紋效果，方法是用沾有適量AK 047 White Spirit的毛筆抹掉多餘的滲線液痕跡時，筆法是以垂直的方向掃過。

（16）發動機和發動機艙，做完了各種磨損和舊化效果後的局部視圖。

（17）以乾塗的方式隨機的使用一些不同色調的舊化土。

（18）舊化土的另一個優勢就是它可以為各種污垢痕跡提供理想的基底層，因為各種污垢痕跡在舊化土的表面會變得更加明顯。在牙籤的幫助下，將污垢的濺點彈撥到發動機艙表面。

（19）或用毛筆筆尖點畫出油污的濺點。

（20）（21）在發動機的缸體上，用AK 025汽油痕跡效果液來模擬溢漏的燃油效果。

（22）在發動機的上部製作出一些小的油污或是污垢濺點來收尾。

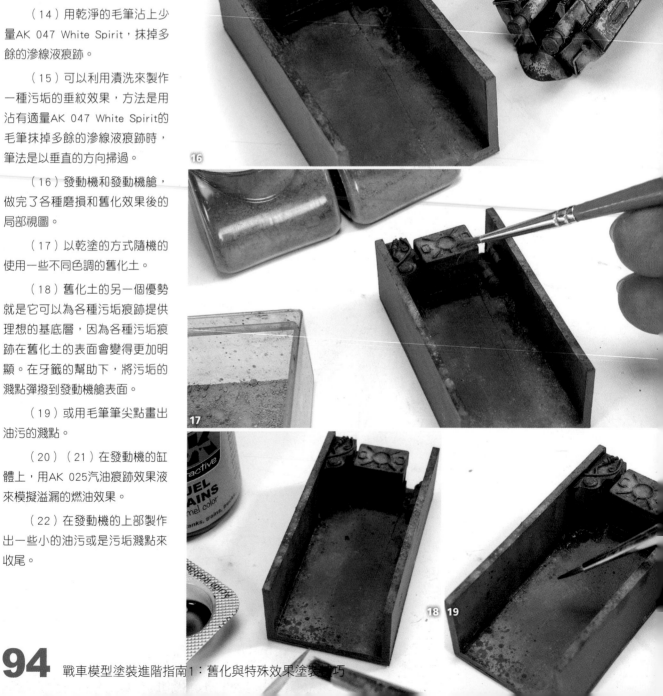

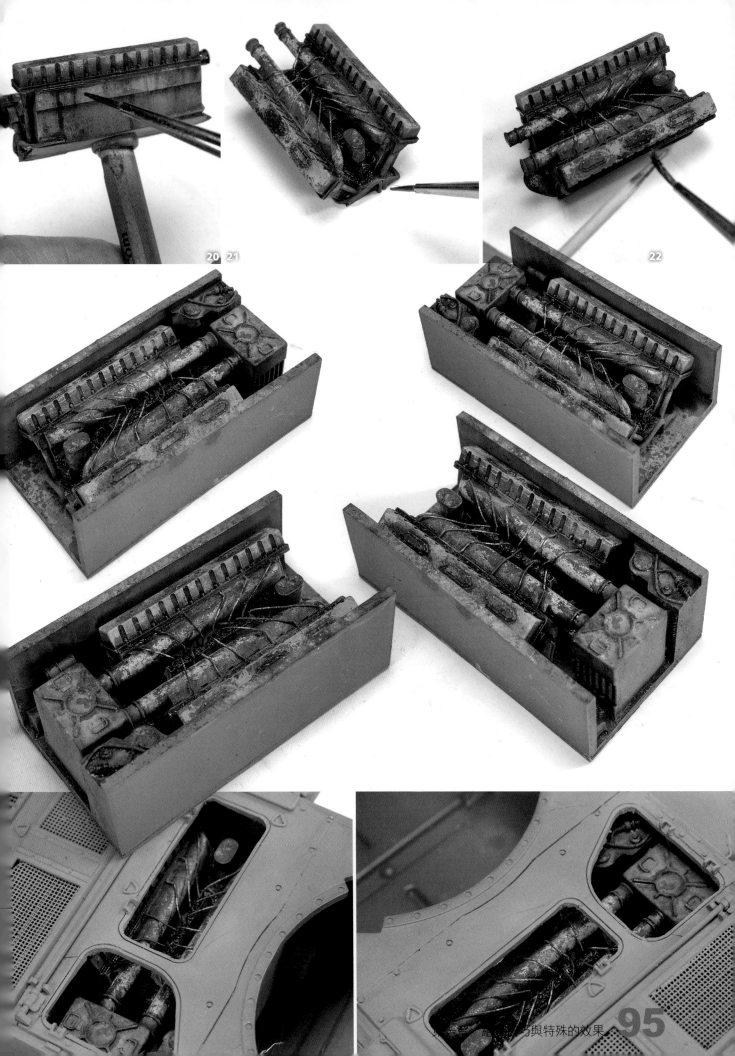

第二章

紋理與防滑塗層

　　觀察戰鬥車輛時，經常會注意到戰車有些部件的表面是粗糙的。這是由戰車製作原料的類型所決定的，同時也是製造過程和工藝所導致的。

　　現代戰車的表面經常會有防滑塗層，這樣士兵在戰車上行動時更加穩固不會打滑。防滑塗層是另一個必須考慮到的因素。

　　在模型的組裝階段，應該考慮對模型的一些表面進行改造或是添加效果。有些地方需要一些特定的紋理感（如鑄造感等），而有些地方需要加入防滑塗層。

　　在本章中將為大家講解如何為模型添加這些小的改進。這些小的改造將對戰車模型後續的塗裝和舊化產生決定性的影響。

一、紋理

可以利用不同的材料在塑料表面製作出紋理。所有的材料應用起來都非常方便，可以快速地獲得滿意的效果。也許最為複雜的工作就是找到一張好的參考圖片，以指導我們後續的工作。

現在我們不會侷限於用典型的補土來製作紋理（這種補土可以被丙酮所溶解）。有一系列的產品是專門用來在任何材料上獲得紋理感的，以模擬特定裝甲表面的質感和紋理。

1. 使用迷你電磨

（1）當有了一個迷你電磨，可以使用其中所有類型的電磨頭（比如：電磨盤、打磨頭和砂輪等）製作出需要的紋理。用這些電磨頭打磨塑料表面，以相對輕鬆的方式製作出各種類型且粗糙的紋理效果。

（2）用球形打磨頭以隨機的方式製作出所有類型的瑕疵、裂縫和痕跡。要小心，請以低速檔來運行電磨，否則高速打磨產生的高溫會融化塑料表面（用高速檔進行打磨時，如果控制力道過小，電磨頭很容易在模型表面打滑，損壞到其他地方的模型表面。）。

（3）用百潔布打磨模型表面，去除掉多餘的塑料碎屑殘留。

（4）試著用另一種類型的電磨頭來製作出不同類型的痕跡。可以加深之前做出的紋理的深度感。

（5）最後用細目砂紙（範例中用的是細目海綿砂紙）輕柔地打磨表面，柔化之前用電磨頭製作出的粗糙紋理效果。

（6）最後表面獲得了需要的粗糙度和紋理感，這確實改變了整個模型的外觀。

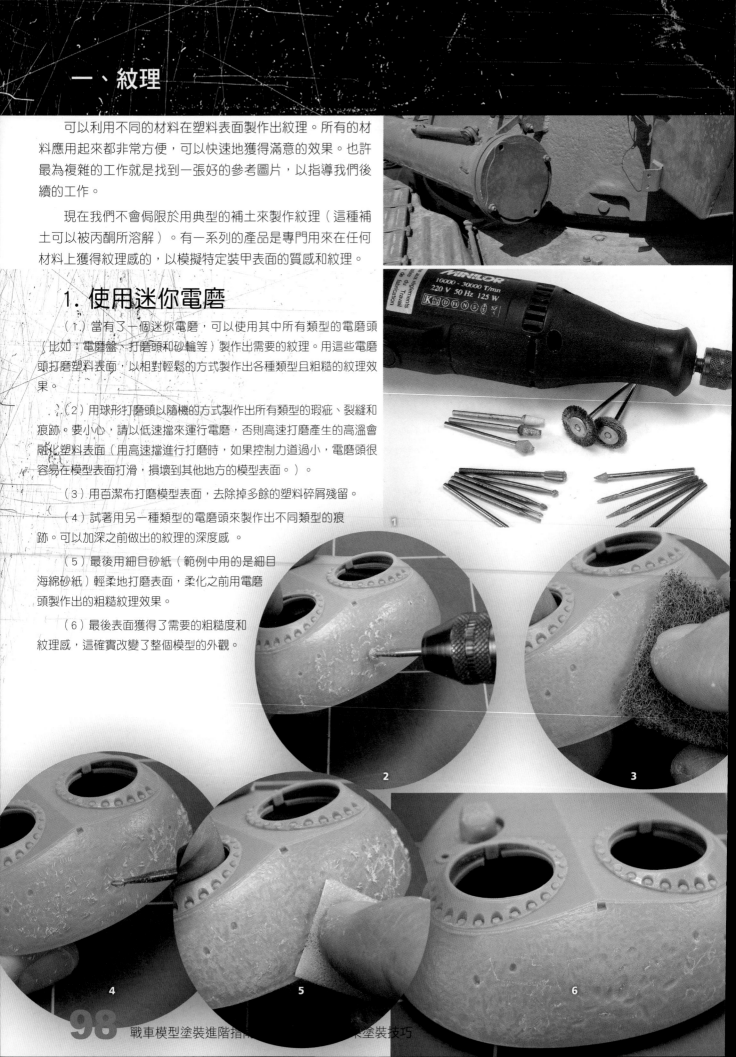

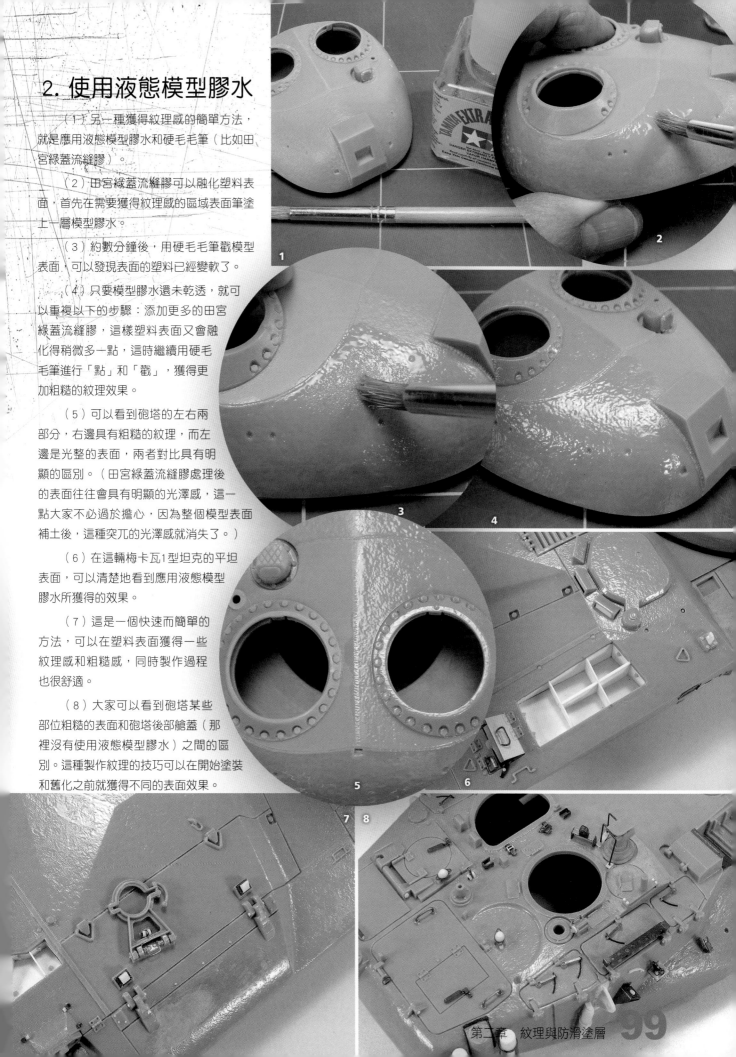

2. 使用液態模型膠水

（1）另一種獲得紋理感的簡單方法，就是應用液態模型膠水和硬毛毛筆（比如田宮綠蓋流縫膠）。

（2）田宮綠蓋流縫膠可以融化塑料表面，首先在需要獲得紋理感的區域表面筆塗上一層模型膠水。

（3）約數分鐘後，用硬毛毛筆戳模型表面，可以發現表面的塑料已經變軟了。

（4）只要模型膠水還未乾透，就可以重複以下的步驟：添加更多的田宮綠蓋流縫膠，這樣塑料表面又會融化得稍微多一點，這時繼續用硬毛毛筆進行「點」和「戳」，獲得更加粗糙的紋理效果。

（5）可以看到砲塔的左右兩部分，右邊具有粗糙的紋理，而左邊是光整的表面，兩者對比具有明顯的區別。（田宮綠蓋流縫膠處理後的表面往往會具有明顯的光澤感，這一點大家不必過於擔心，因為整個模型表面補土後，這種突兀的光澤感就消失了。）

（6）在這輛梅卡瓦1型坦克的平坦表面，可以清楚地看到應用液態模型膠水所獲得的效果。

（7）這是一個快速而簡單的方法，可以在塑料表面獲得一些紋理感和粗糙感，同時製作過程也很舒適。

（8）大家可以看到砲塔某些部位粗糙的表面和砲塔後部艙蓋（那裡沒有使用液態模型膠水）之間的區別。這種製作紋理的技巧可以在開始塗裝和舊化之前就獲得不同的表面效果。

3. 使用氰基膠水

（1）以這種方法獲得紋理感，更加顯得有幾分冒險。但是如果經過不斷練習，往往能用這種方法獲得有趣的效果。我們會用到氰基膠水（即強力膠）和一塊布（或海綿）。

（2）將強力膠以隨機的方式應用到模型表面，不必將模型表面完全覆蓋。

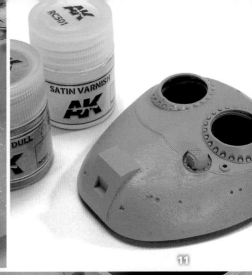

9　10　　　　　　　　　　11

（3）當塗上強力膠之後，等上數秒鐘，然後用抹布在表面壓一下（抹布在上面壓一下後抬起來）以加速強力膠的乾透時間。請避免在壓的時候製造出圓潤的紋理。

（4）跟之前用液態模型膠水相比，這種方法獲得了不同的紋理感。

（5）當測試的結果滿意後，就可以在砲塔的上部塗上一些強力膠。

（6）等待數分鐘，然後用柔軟的海綿砂紙進行打磨，以避免表面出現圓潤的紋理。

（7）（8）明顯地獲得了不同的效果。

（9）（10）檢查一下這輛梅卡瓦I型坦克砲塔上的紋理，既有強力膠技法所製作的紋理，也有液態模型膠水所製作的紋理。

（11）檢查一下到目前為止所獲得的效果，然後在RC097（阿聯酋淡沙色）中加入幾滴RC501（緞面透明清漆），再用專用稀釋劑RC701適當稀釋後噴塗在表面。之前做出的紋理透過這層漆膜顯得非常真實。

（12）（13）（14）多虧了這些圖片，可以比較三種不同的方法所獲得的紋理效果，並辨識出上好色之後這些紋理效果之間的區別。

用強力膠製作的紋理

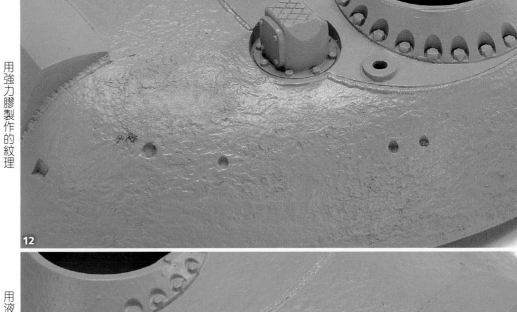

12

用液態模型膠水製作的紋理

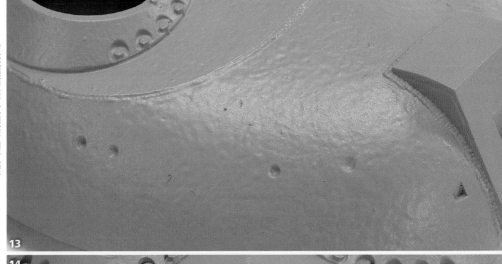

13

用迷你電磨製作的紋理

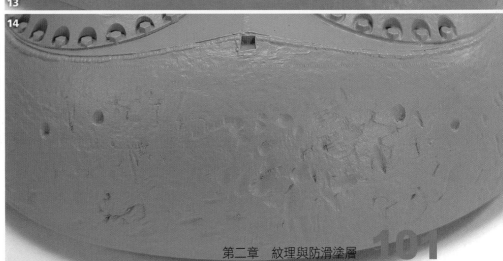

14

4. 使用補土

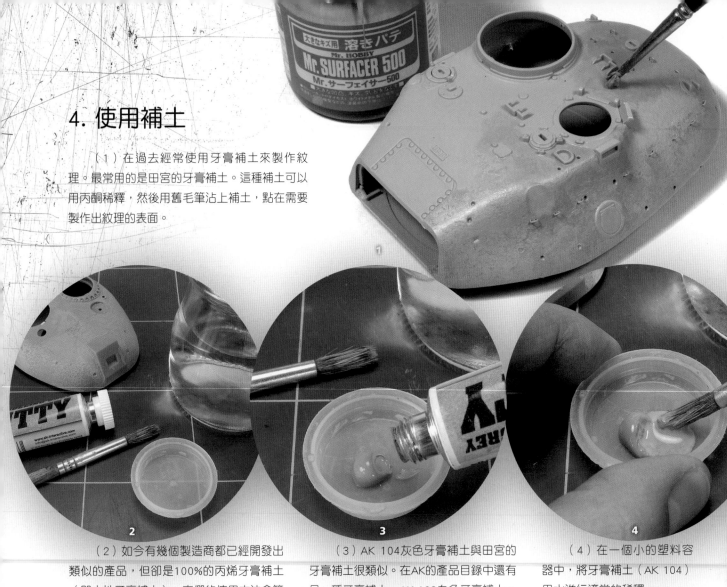

（1）在過去經常使用牙膏補土來製作紋理。最常用的是田宮的牙膏補土。這種補土可以用丙酮稀釋，然後用舊毛筆沾上補土，點在需要製作出紋理的表面。

（2）如今有幾個製造商都已經開發出類似的產品，但卻是100%的丙烯牙膏補土（即水性牙膏補土），它們的使用方法會簡單得多，用水作為稀釋劑，最後獲得的紋理效果跟硝基牙膏補土的效果一樣。

（3）AK 104灰色牙膏補土與田宮的牙膏補土很類似。在AK的產品目錄中還有另一種牙膏補土，AK 103白色牙膏補土，它也是水性的牙膏補土，不過乾了之後硬度更高，有更強的抵抗力。

（4）在一個小的塑料容器中，將牙膏補土（AK 104）用水進行適當的稀釋。

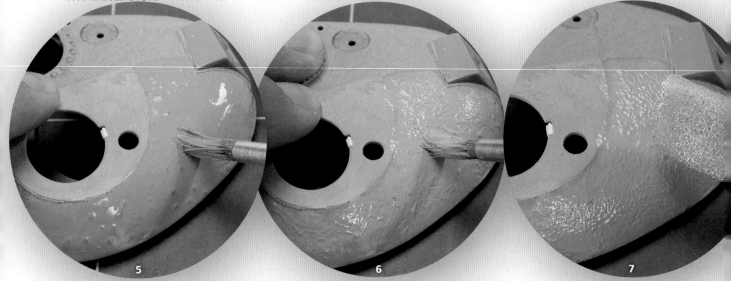

（5）稀釋完成後就可以開始進行紋理的製作了，方法和之前的一樣，用一支硬毛的毛筆在表面進行「點」和「戳」。

（6）塗完第一層牙膏補土後，不需要等它乾，就可以應用第二層不那麼稀的牙膏補土。這裡直接取用管中的牙膏補土，用毛筆「點」和「戳」在模型表面。

（7）用一塊柔軟的海綿去掉表面多餘的氣泡，其實等牙膏補土完全乾後，這些氣泡也會消失。

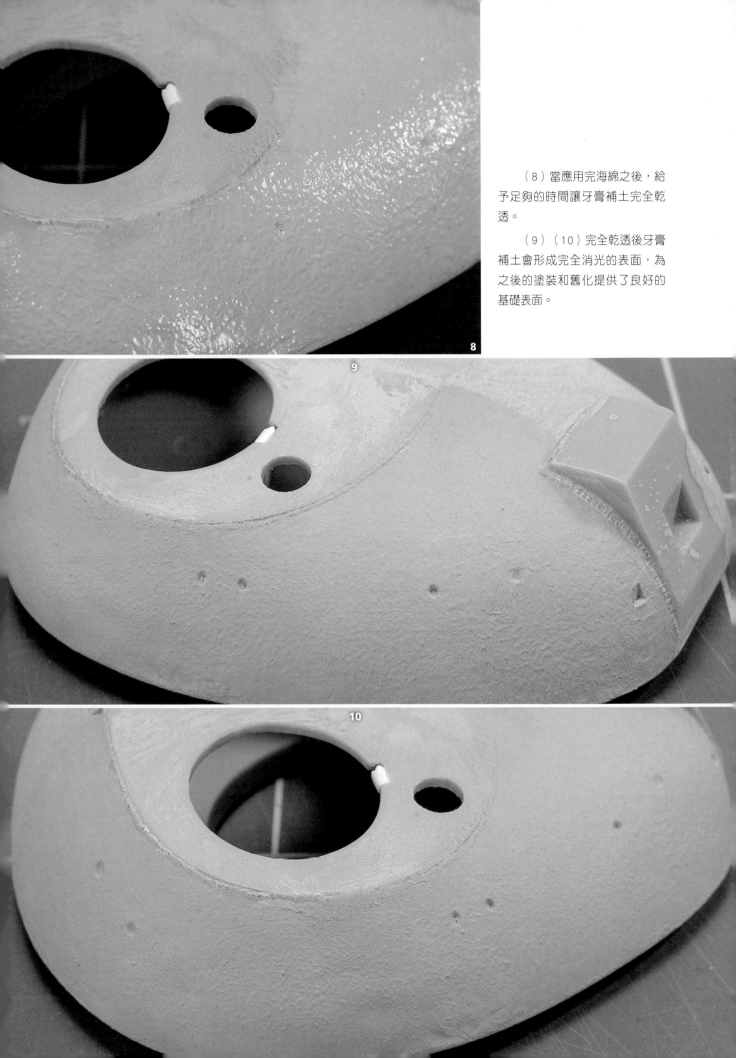

（8）當應用完海綿之後，給予足夠的時間讓牙膏補土完全乾透。

（9）（10）完全乾透後牙膏補土會形成完全消光的表面，為之後的塗裝和舊化提供了良好的基礎表面。

8

9

10

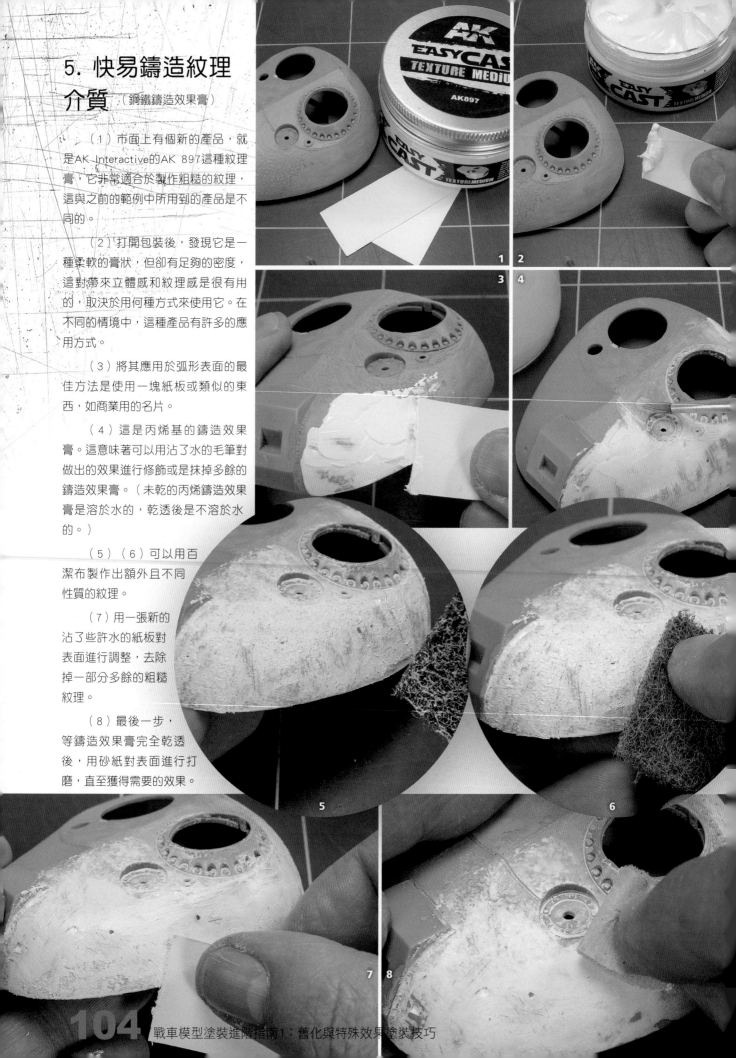

5. 快易鑄造紋理介質 （鋼鐵鑄造效果膏）

（1）市面上有個新的產品，就是AK Interactive的AK 897這種紋理膏，它非常適合於製作粗糙的紋理，這與之前的範例中所用到的產品是不同的。

（2）打開包裝後，發現它是一種柔軟的膏狀，但卻有足夠的密度，這對帶來立體感和紋理感是很有用的，取決於用何種方式來使用它。在不同的情境中，這種產品有許多的應用方式。

（3）將其應用於弧形表面的最佳方法是使用一塊紙板或類似的東西，如商業用的名片。

（4）這是丙烯基的鑄造效果膏。這意味著可以用沾了水的毛筆對做出的效果進行修飾或是抹掉多餘的鑄造效果膏。（未乾的丙烯鑄造效果膏是溶於水的，乾透後是不溶於水的。）

（5）（6）可以用百潔布製作出額外且不同性質的紋理。

（7）用一張新的沾了些許水的紙板對表面進行調整，去除掉一部分多餘的粗糙紋理。

（8）最後一步，等鑄造效果膏完全乾透後，用砂紙對表面進行打磨，直至獲得需要的效果。

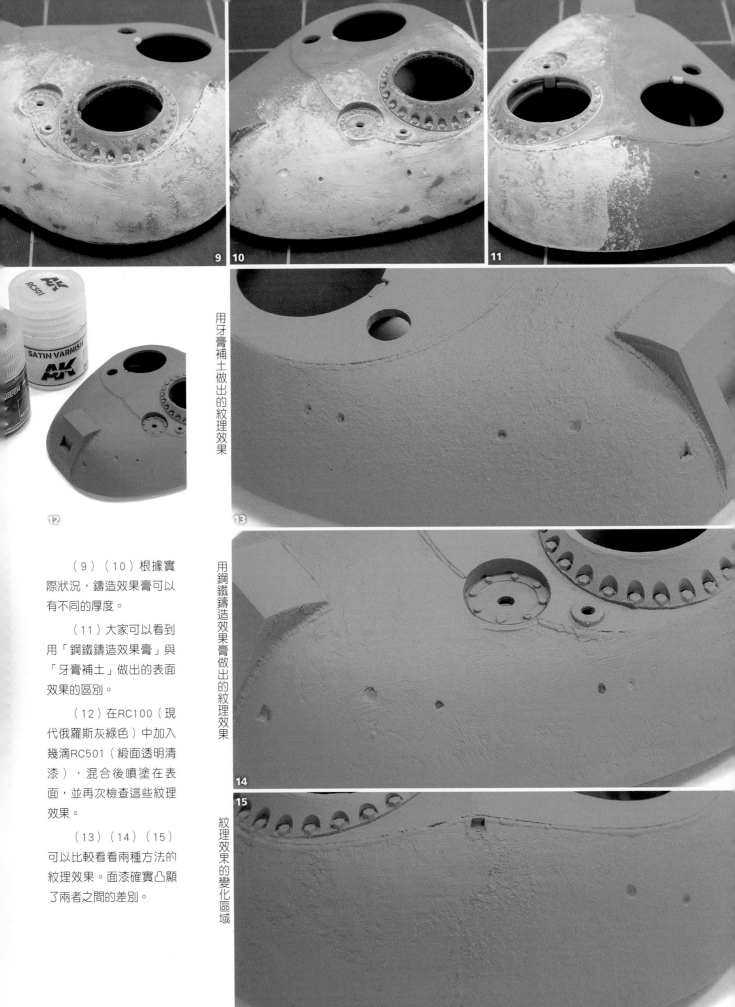

用牙膏補土做出的紋理效果

用鋼鐵鑄造效果膏做出的紋理效果

紋理效果的變化區域

（9）（10）根據實際狀況，鑄造效果膏可以有不同的厚度。

（11）大家可以看到用「鋼鐵鑄造效果膏」與「牙膏補土」做出的表面效果的區別。

（12）在RC100（現代俄羅斯灰綠色）中加入幾滴RC501（緞面透明清漆），混合後噴塗在表面，並再次檢查這些紋理效果。

（13）（14）（15）可以比較看看兩種方法的紋理效果。面漆確實凸顯了兩者之間的差別。

二、防滑塗層表面

防滑塗層在現代戰車上很典型。它們有不同的形式，通常有特定的式樣。

這種不尋常的特徵著實讓很多模友頭疼。在塗裝和舊化階段，防滑塗層同樣會帶來一些挑戰。

我們不得不著手再現這種表面效果，同時也要著手對它們進行塗裝。幸運的是市面上有一些現成的產品，可以幫助我們展現出這種類型的表面效果。

對於舊化來說，添加紋理和粗糙的顆粒都是一個頭疼的問題，因為舊化土在這種表面的任何地方都可以很輕易地附著和聚集。

1. 使用噴罐

（1）通常情況下板件製造商不會在板件中包含防滑塗層，或是板件中自帶的防滑塗層不夠精確（與真實的防滑塗層相距甚遠）。這裡可以看到一部分屬於佈雷德利戰車模型的部件，它缺乏防滑塗層的紋理感。

（2）市面上有一些現成的解決方案，是針對某一些類型的防滑塗層的，即「紋理噴罐」。這種噴罐可以為表面添加紋理和色調，可以在模型店買到。

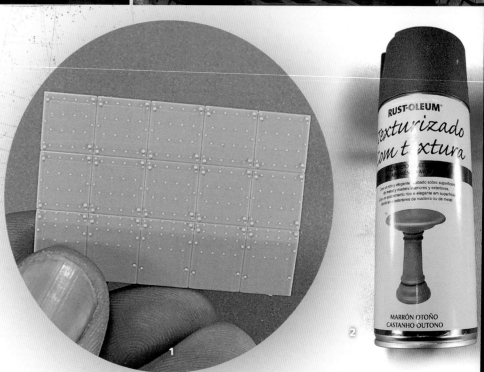

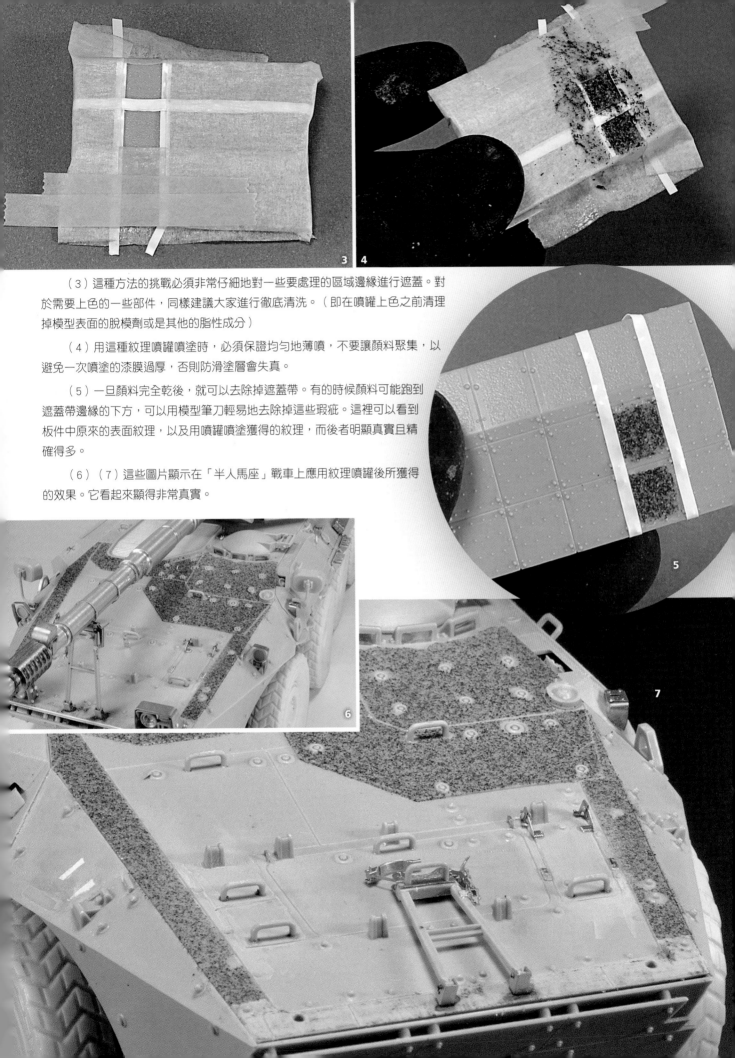

（3）這種方法的挑戰必須非常仔細地對一些要處理的區域邊緣進行遮蓋。對於需要上色的一些部件，同樣建議大家進行徹底清洗。（即在噴罐上色之前清理掉模型表面的脫模劑或是其他的脂性成分）

（4）用這種紋理噴罐噴塗時，必須保證均勻地薄噴，不要讓顏料聚集，以避免一次噴塗的漆膜過厚，否則防滑塗層會失真。

（5）一旦顏料完全乾後，就可以去除掉遮蓋帶。有的時候顏料可能跑到遮蓋帶邊緣的下方，可以用模型筆刀輕易地去除掉這些瑕疵。這裡可以看到板件中原來的表面紋理，以及用噴罐噴塗獲得的紋理，而後者明顯真實且精確得多。

（6）（7）這些圖片顯示在「半人馬座」戰車上應用紋理噴罐後所獲得的效果。它看起來顯得非常真實。

2. 特殊的產品

（1）最近VMS發佈了幾款產品來模擬防滑塗層，它們的應用方法不同，獲得的紋理效果也不同。這些產品事實上是將液態膠水和具有特定密度且非常細的沙粒相結合。它們分別被裝在不同的包裝中，使用起來也非常方便。

（2）為了再現模型車輛上的防滑塗層，首先必須對一些區域進行遮蓋，這些區域的表面不會有防滑塗層。大家可以想到的是：戰車上的螺絲、焊縫、把手以及其他一些類似的原件。這裡建議使用液體遮蓋，因為它們可以很方便地用毛筆筆塗在需要的地方。

（3）筆塗完成液體遮蓋之後，應該給予幾分鐘的時間讓液體遮蓋完全乾透。

（4）可以使用雙份紋理產品，組份1中包含點膠器，組份2中包含播撒器，因此可以直接使用包裝瓶來進行操作，或是將組份1中的膠水倒一點在容器中，然後用毛刷來塗布。組分2中的沙粒可以使用相同的方法（使用瓶子自帶的播撒器），或用手指撒在需要的區域。

（5）選擇將組份1中的膠水用AK 268硝基漆稀釋劑稍微稀釋一下，這樣膠水的流動性會更好，用毛筆將它筆塗在需要製作防滑塗層的區域，以獲得滿意的效果。

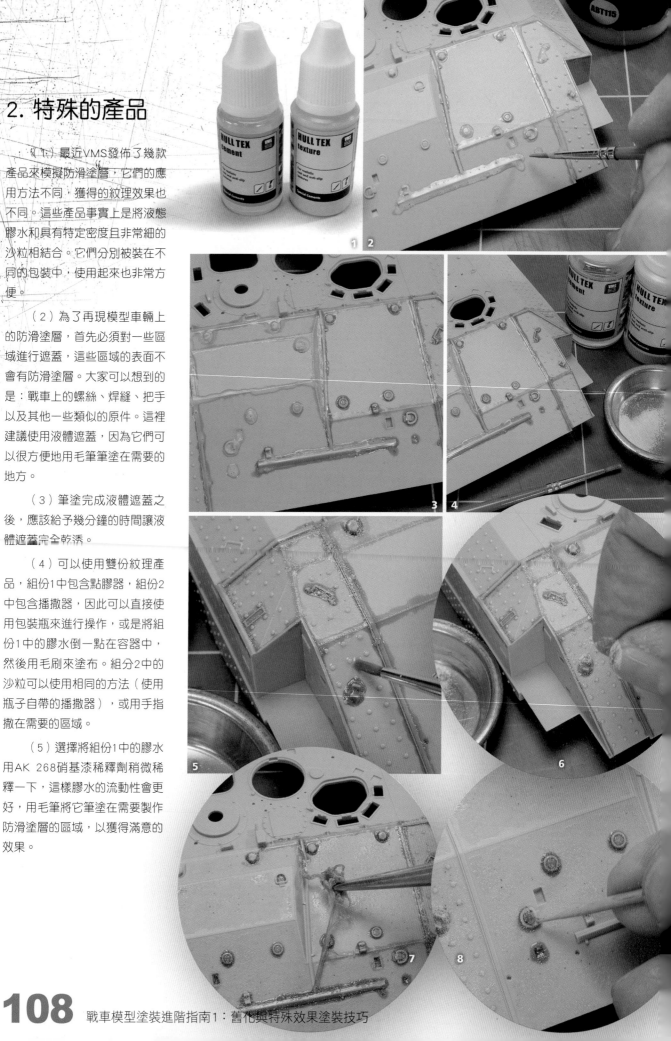

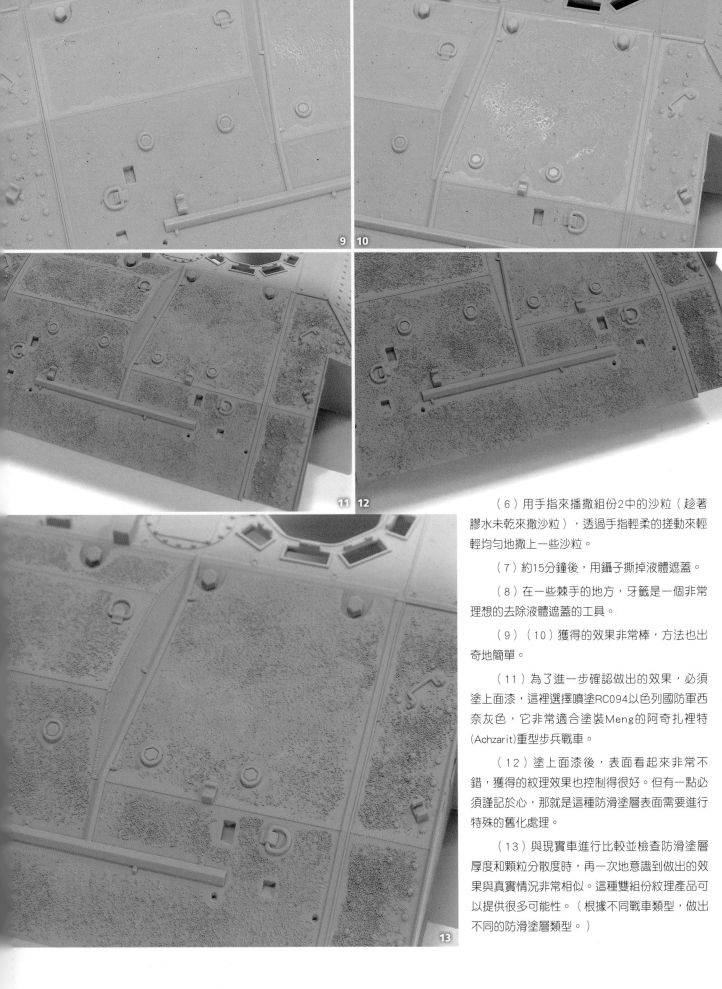

9 10

11 12

13

（6）用手指來播撒組份2中的沙粒（趁著膠水未乾來撒沙粒），透過手指輕柔的搓動來輕輕均勻地撒上一些沙粒。

（7）約15分鐘後，用鑷子撕掉液體遮蓋。

（8）在一些棘手的地方，牙籤是一個非常理想的去除液體遮蓋的工具。

（9）（10）獲得的效果非常棒，方法也出奇地簡單。

（11）為了進一步確認做出的效果，必須塗上面漆，這裡選擇噴塗RC094以色列國防軍西奈灰色，它非常適合塗裝Meng的阿奇扎裡特(Achzarit)重型步兵戰車。

（12）塗上面漆後，表面看起來非常不錯，獲得的紋理效果也控制得很好。但有一點必須謹記於心，那就是這種防滑塗層表面需要進行特殊的舊化處理。

（13）與現實車進行比較並檢查防滑塗層厚度和顆粒分散度時，再一次地意識到做出的效果與真實情況非常相似。這種雙組份紋理產品可以提供很多可能性。（根據不同戰車類型，做出不同的防滑塗層類型。）

3. 用沙粒和牙膏補土

（1）另一種為模型特定表面添加紋理的方法，就是用一些家裡自製的材料。相對需要很多方法和很多材料來完成這項工作。這裡將為大家展示幾個非常基礎的方法，但獲得的效果卻相當不錯。第一種方法，跟之前的一樣有效，那就是用海灘上的細沙以及牙膏補土。同樣也需要遮蓋帶、一支毛筆以及模型筆刀。

（2）在塑料片上呈現紋理的製作方法。首先需要對塑料片的外側邊緣用遮蓋帶進行保護，以防止這些區域在製作紋理時被污染到。

（3）將塑料片分割成兩個區域，分別在兩個區域製作稍顯不同的紋理效果。

（4）使用AK 103白色牙膏補土，以及一支硬毛毛筆。將牙膏補土擠出一點到鋁製調色盤後，用適量的水將它稀釋，同時加入少量篩選好的細砂。

（5）將調配好的混合物筆塗到左右兩邊的區域後，右邊的區域要趁著混合物未乾，再撒上額外的一層細沙。最後是兩種不同的完成效果。

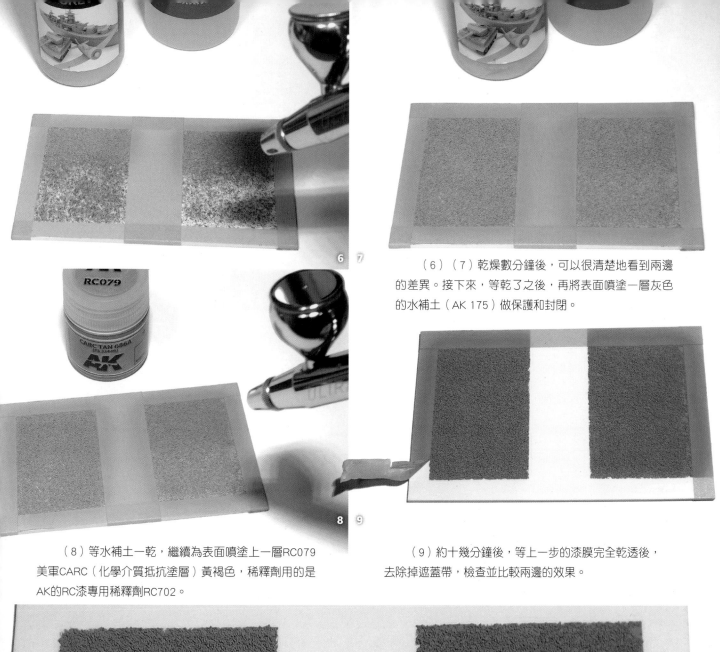

（6）（7）乾燥數分鐘後，可以很清楚地看到兩邊的差異。接下來，等乾了之後，再將表面噴塗一層灰色的水補土（AK 175）做保護和封閉。

（8）等水補土一乾，繼續為表面噴塗上一層RC079美軍CARC（化學介質抵抗塗層）黃褐色，稀釋劑用的是AK的RC漆專用稀釋劑RC702。

（9）約十幾分鐘後，等上一步的漆膜完全乾透後，去除掉遮蓋帶，檢查並比較兩邊的效果。

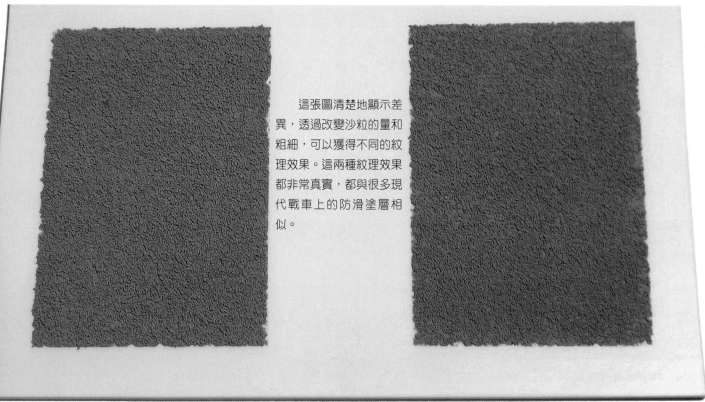

這張圖清楚地顯示差異，透過改變沙粒的量和粗細，可以獲得不同的紋理效果。這兩種紋理效果都非常真實，都與很多現代戰車上的防滑塗層相似。

4. 用砂紙片

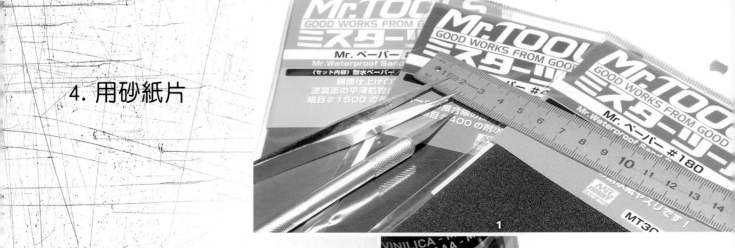

（1）讓我們來看看如何
快速又簡潔的方法為模型添
加防滑塗層。我們需要的僅
是不同目數的砂紙。

（2）這種方法的優勢是
可以快速地完成，同時應用
起來也很方便。只要按照形
狀切下一片砂紙，再將它覆
蓋在戰車上擁有防滑塗層的
區域。

（3）切割好一塊砂紙片
同時也在工作區域的邊緣貼
上了遮蓋帶，就可以用白膠
來黏合固定砂紙片。使用兩
種不同目數的砂紙，以比較
它們做出的效果。

（4）在表面噴塗一層灰
色的水補土（AK 175）打
底，為後續的塗裝做好準
備。

（5）接下來，在表面噴塗一層RC105（現代戰車，西班牙綠色），噴塗時的稀釋劑還是AK的RC漆專用稀釋劑RC702。

（6）當摸起來感覺顏料完全乾後，小心地將遮蓋帶撕下來。

（7）完成後就可以比較用不同目數砂紙所獲得兩邊不同的紋理效果。對於不同比例的模型，這種方法都是有效的，只要能找到適合於某一種防滑塗層的目數砂紙就可以了。

第三章

舊化過程

在這一章中將為大家解說舊化過程和步驟。

舊化步驟方法有很多種，但講解不會使這些多樣性變小，而更像是為大家講解舊化過程的結構框架。舊化是由很多不同的步驟所組成，不需要將其中的每一個步驟都付諸實施，但需深入地瞭解塗裝和舊化的知識是有好處的。

儘管如此，還是有多種通用方法來講解這個舊化過程及階段，或是更確切地說是舊化過程中各個步驟的順序，它並非是絕對標準，但卻被許多模友採納和分享。

一旦學會，就是每個模友自己的經驗和技巧，它決定了一些規則，決定何時以及如何實施每一個舊化步驟。同樣地，有時正是我們面前或雙手之間的具體模型決定了是否應用某些舊化技法，也決定了哪些舊化步驟應該被予以實施，哪些舊化步驟應該被省略。

一般來說，一個比例模型的完整塗裝與舊化過程的流程圖如下所示：

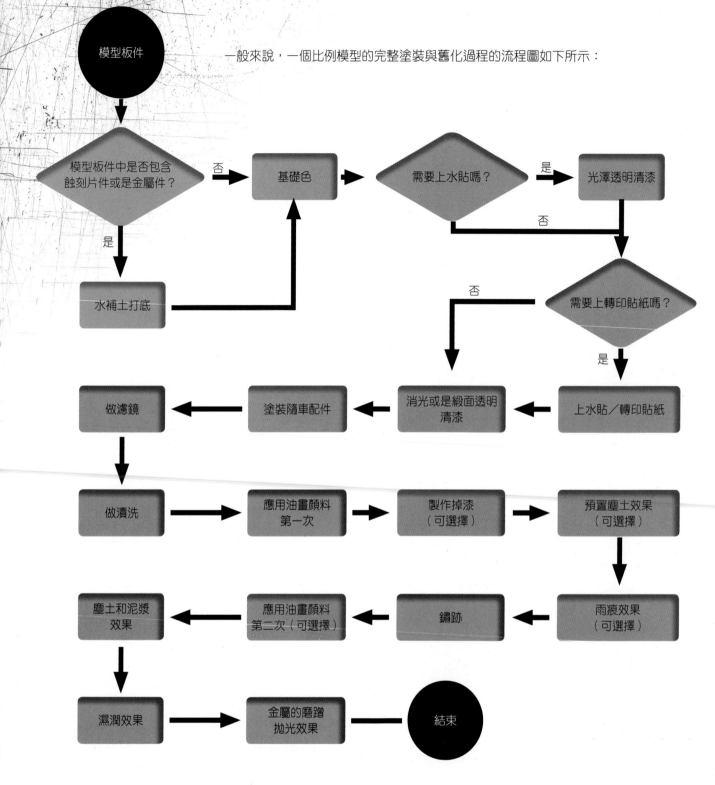

在塗裝與舊化過程中最常見的步驟都在這個圖中表示出來。其中的一些步驟標註有「可選擇」，這是因為它是一個可有可無的步驟，執行這些步驟並非總是必要的。

但這並不意味著所有的步驟都可以被忽略。比如濾鏡或掉漆並非總是必要的，鏽跡也是如此；但如果沒有進行漬洗或滲線，那麼在後續不得不用相同的方式來應用油畫顏料，以獲得足夠的深度感。

有了這些流程，接下來將嘗試瞭解每個步驟的目的是什麼，以及為什麼要在某些情況下應用它。

一、補土

　　模型組裝完畢到上基礎色之前，是上補土打底的理想時機，雖然這一步驟是可選擇的，但我想說的是，上補土打底是強制性的。

　　多年前，一般來說模型板件僅僅包含塑料件。一旦組裝完成就可以進行塗裝，就最後模型獲得的效果而言，沒有任何風險。

　　現在絕大多數的模型板件包含很多不同的材料，有塑料、有樹脂、有金屬……顏料並不是以相同的方式在這些材料上附著的，因此應用水補土打底變得越來越重要了。

　　補土打底後獲得兩個好處，其一，它統一了整個素組模型的色調，讓模型表面為下一步的面漆上色做好準備，面漆會獲得更加一致的色調；其二，它可以檢查素組中可能造成的瑕疵，膠痕的殘留、指紋印痕的殘留（模型膠水未乾透，手指觸摸時會在上面留下指紋印痕。）或一些打磨痕跡，因此如果有必要的話，可以對以上這些瑕疵進行修正。

二、基礎色

　　這一階段的工作目的再明顯不過，但請注意比例模型的塗裝，在進行這項步驟之前，頭腦中要牢記一些基本的因素，這點很重要。

　　這個重要的因素是光影如何影響我們的模型。考慮到模型尺寸很小，所以塗裝基礎色和面漆時，應當考慮到所謂的小比例減弱效應，以及這種效應如何影響我們選擇的顏色。

　　不論是單一色調（如以色列西奈灰塗裝或是二戰蘇軍綠塗裝等）還是迷彩色塗裝（多色調，如北約三色迷彩塗裝等），都要考慮將色調調亮一點，因為同一種顏料，在實車上和在小比例模型上所展示的色調是不一樣的，模型的比例越小，通常會顯得越暗。（如果用同一種顏色來塗裝真實比例的坦克和一個縮小比例的模型坦克，將得到不理想的效果，因為縮小比例的坦克由於只有較少的表面積來反射光線，看起來會暗得多。因此為了讓眼睛感知到在縮小比例模型坦克上的顏色跟真實比例坦克上的顏色一模一樣，應該用更亮的顏色。）

　　關於照亮模型的預設光源，在這一階段，應該考慮如何設置一個假想的模型光源來照亮模型，以進行高光色和陰影色的塗裝，但這一部分仍然是有所選擇的。可以選擇頂置光源或是色調調節技法的光源。對於第一種光源（即頂置光源），即模型表面位置較高的地方使用高光色調，製作出一種大體的高光效果；對於第二種光源技法（即色調調節技法）是將高光和陰影的對比和過渡應用在所有的模型面板和模型表面，因此，可以產生更加明顯的對比度。

三、識別標誌、水貼和轉印貼紙

　　流程圖的這一階段（即流程圖中的「需要上水貼嗎？」）會出現兩個可供選擇的方案，根據答案的是與否，可以選擇不同的後續方案。

　　根據模型是否帶有記號或是任何其他類型的識別標誌，決定了是否需要，以及何時需要清漆。

　　如果要使用傳統的水貼，首先可能必須對佈置水貼的區域或是整個模型表面都上光澤透明清漆。這樣做的原因很簡單，因為可以防止水貼膜的邊緣顯現出來，讓水貼在模型表面黏附得更牢固。

　　但為了確保水貼的固定，需要將一種特殊的液體應用到水貼表面，它除了可以改善水貼的固定，同時也可以軟化水貼，讓水貼在表面更加服貼。

　　對於這種情況，使用轉印貼紙，或是直接塗裝戰車上的識別標識（這既可以透過細毛筆筆塗、也可以用先遮蓋再噴塗的方式），需要做的僅是在表面噴塗上一層緞面透明清漆，以保護和封閉之前做出的效果。如果使用水貼，同樣也要進行這種後續的清漆化處理。

　　這樣做的理由是它提供了一個質感完全一致的表面，同時保護識別標識免受後續舊化過程的侵襲。

四、塗裝隨車配件

　　這一階段非常簡單，它的目的是透過對隨車配件的塗裝和舊化，讓這些佈置在戰車上的隨車配件融入戰車的整體。

　　這裡有一個完整的組件系列，絕大多數情況是一些工具，它們位於戰車的外表面。首先需要將它們塗裝再黏合在模型表面。因為隨車工具的特殊外形以及尺寸很小，如果單獨對它們進行舊化會有難度。（所以將塗裝完成的隨車工具黏合在模型表面之後，將戰車和隨車工具作為一個整體進行舊化。）

　　同樣需要考慮到有這樣的可能性，那就是將有些工具佈置到相應位置之前，這些隨車工具並沒有很好地融入戰車的整體。（比如一輛飽經戰火洗禮舊化明顯的戰車，剛剛安上了一個嶄新的隨車工具。）

　　最佳的方法是將隨車工具單獨塗裝，它們的尺寸往往很小，所以最好是用毛筆進行筆塗上色。筆塗上色好，就可以將它們黏合在模型上，然後對整個模型進行舊化，這樣隨車工具就和戰車融為一體了。

五、濾鏡

　　雖然在流程圖中有所顯示，但這一步驟完全是可選擇的操作。上完基礎色（它有可能是一種完全一致的單色調，或任何其他的迷彩圖案），我們所獲得的漆膜是一個平整且均勻的漆面。

　　雖然光線會在塗裝中產生對比度（光線打在模型表面，產生光影變化，透過高光色和陰影色模擬這種光影變化，進而模擬這種光線。），透過濾鏡可以對基礎色的一些特點進行調整，比如顏色的飽和度和亮度。

　　基本上用這種方法可以讓同一種顏色表現出不同的色調，比如透過應用綠色調、黃色調、灰色調或是藍色調的濾鏡液。

　　我們可以整體地對模型表面施加濾鏡，均勻一致地改變色調，或有選擇性地對一些局部施加濾鏡，只改變一部分模型表面的色調，因為我們有興趣對這一塊區域或一片特定的裝甲板進行強調。

　　因此最終的目標是為模型表面帶來豐富的色彩和細微的差別。相較於迷彩塗裝而言，在單色塗裝的模型表面進行濾鏡處理顯然是更加必要的，因為在迷彩塗裝上，不同的迷彩色已經提供了對比度。

六、漬洗

　　這個階段非常重要，通常大多數的模友都會採用這種方法。無論面對的是單色塗裝（具有統一的色調）、迷彩塗裝、淺色塗裝、深色塗裝，或是任何其他類型的塗裝，都可以在上面應用漬洗。這是因為在任何這些情況下，漬洗都能夠起到作用，達到它們的目的。

　　漬洗的目的是在勾勒出所有的細節、角落和縫隙，讓它們都凸顯出來。理想的應用漬洗表面是在緞面透明清漆化的表面，甚至是光澤透明清漆化的表面，這樣可以讓漬洗液在凹陷、縫隙、角落和細節周圍的流動得更好。

　　漬洗的主要目的是為模型帶來更多的深度感，並且凸顯出模型的細節，比如面板線和艙壁上的所有細節，

比如上面的鉚釘和螺絲等，無論它們有多麼小。

　　整體來說，需要選擇一些比基礎色深一些的漬洗液來進行漬洗，或對於迷彩塗裝，使用色調最深的漬洗液。對於深色迷彩或是黑色塗裝的區域，使用中間色調或淺灰色的漬洗液將更加有效。

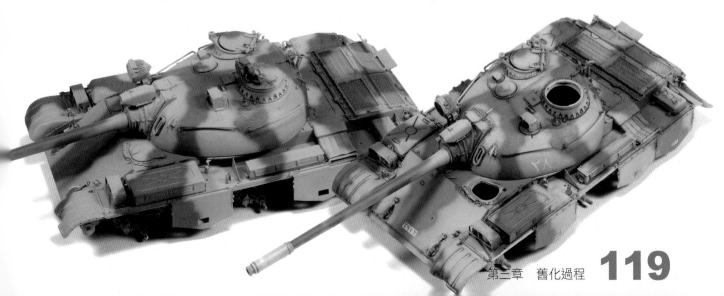

七、應用油畫顏料（第一次）

在這一階段，因為幾個不同的原因，將開始使用油畫顏料。應用油畫顏料顯得相當重要，大多數的模友認為這個操作是必須做的。

油畫顏料是一種用途廣泛的媒材，具有巨大的潛力，易於使用，如果在緞面或光澤透明清漆化的表面上使用，則可以對效果進行反覆的修改和調整。

一般我們稱之為油畫顏料的褪色技法，使用油畫顏料製作出整體的模型漆面的磨損和褪色效果，正如這個技法的名字。同時對很多初學者來說也是有難度的，就是如何選擇一些正確的油畫顏料來製作褪色效果。

通常在一個調色盤中擠上三種或四種油畫顏料，就足夠在模型表面製作褪色效果了。因此，選擇哪一些顏料在很大的程度上取決於戰車所處的環境，以及假設將模型放置在哪個區域。戰車的基礎色同樣會影響到油畫顏料的選擇，這一點也必須考慮到。

通常在模型表面點上一些油畫顏料的色點，然後用一支沾了少量稀釋劑的毛筆將色點潤開並進行混色。必須小心地使用這種方法，因為根據我們如何對油畫顏料進行混色，模型可以看上去像在整個表面塗上了單一一種來自調色盤中的油畫顏料混合物。

同樣應該在點油畫顏料的散點時，考慮到這樣一種可能性，即根據色調調節技法的效果或是面板線的光影來點油畫顏料的色點。在靠上方的區域點上一些最淺色調的油畫顏料色點，在較低的地方點上一些最深色調的色點，這樣（混色這些油畫顏料的散點後）仍然可以維持上一步中所獲得的光影效果。

有很多具體方法可以應用油畫顏料，在任何情況下它們都是有效的。如果繼續跟著流程圖往前走，將看到另一個階段，在這一階段中，使用了不同的方法來應用油畫顏料。

八、掉漆

掉漆被認為是一個可選擇的操作，具體製作哪一種效果（或是不做掉漆效果），這取決於多種相關的因素，比如使用狀況、部署的位置和機動性，這些決定了掉漆的有無以及掉漆的數量。在任何情況下都可以選擇做掉漆。通常應用的是兩階段的掉漆效果（先製作淺層掉漆，然後選擇一些淺層掉漆，在其範圍內製作深層掉漆。），這樣可以獲得一種立體的掉漆效果和掉漆的深度感。

在第一階段（淺層掉漆），通常應用的是比基礎色稍微淺一點的顏色，模擬的是刮擦和小的碰撞。在第二階段，將在之前一些淺層掉漆的區域內應用深褐色或是鏽棕色，模擬深度的磨損和鏽蝕效果。

掉漆的分佈和掉漆的大小是最重要的。它們的特徵和位置必須符合邏輯，通常掉漆都在最容易暴露的區域（這些地方最容易受到刮擦和磨蹭）。至於掉漆的大小，有一個黃金準則必須遵守，那就是「少即是多」，這通常都是奏效的。

有數種方法來用水性漆製作淺層掉漆和深層掉漆，可以使用Marta Kolinsky等品牌的細毛筆或是使用AK的掉漆液（AK 088和/或AK 089），兩者都具有同等的效力並且可以相互配合。製作掉漆可以讓模型表面變得更加真實，效果更加豐富。

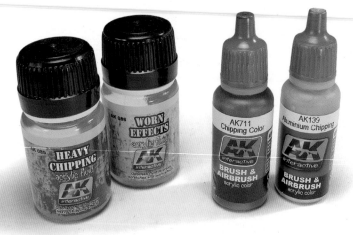

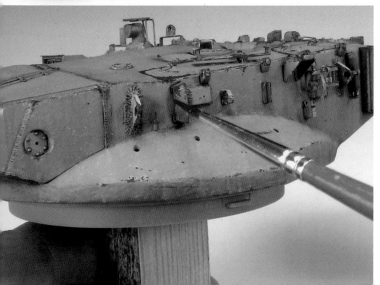

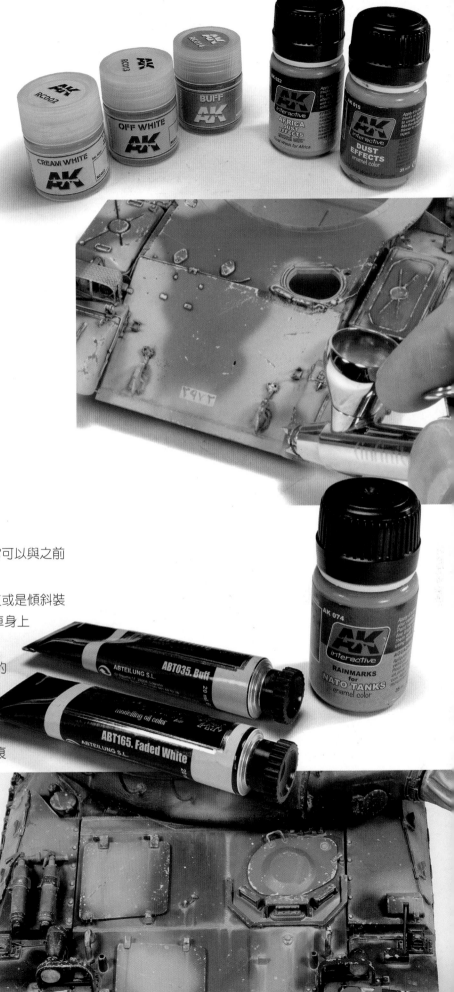

九、預置塵土效果

這是個明確且可選擇的步驟，預先做出塵土效果後，將方便後續塵土效果的製作。

這包括用重度稀釋的消光顏料在模型的特殊區域淺淺地噴上一層，這將成為基礎層，協助後續的舊化進一步實施。選擇顏色通常包含泥土色調的顏色，不是淺色調的泥土色就是深色調的泥土色。

很顯然，聚集塵土和泥土最多的區域是那些離地最近的區域、戰車表面更多磨損的區域、一些裝甲車輛上砲塔的周邊、水平面板上以及所有角落處。

十、雨痕效果

跟之前的步驟一樣，也是可選擇的，它可以與之前的預置塵土效果結合起來使用。

顧名思義，它的作用是模擬雨水在垂直或是傾斜裝甲面板上留下的特徵性痕跡，是雨水沖刷車身上聚集的塵土和泥土所形成的乾淨垂紋效果。

為了模擬這種乾淨的垂紋效果，理想的方法是先噴塗上一點琺瑯舊化產品或是適當稀釋的油畫顏料，然後用一支乾淨細毛筆沾上AK 047 White Spirit掃過表面，這樣就可以移除掉部分的噴塗痕跡。

同樣也可以用水性漆獲得好的效果。雨痕是一種吸引人的效果，需要不斷地練習。

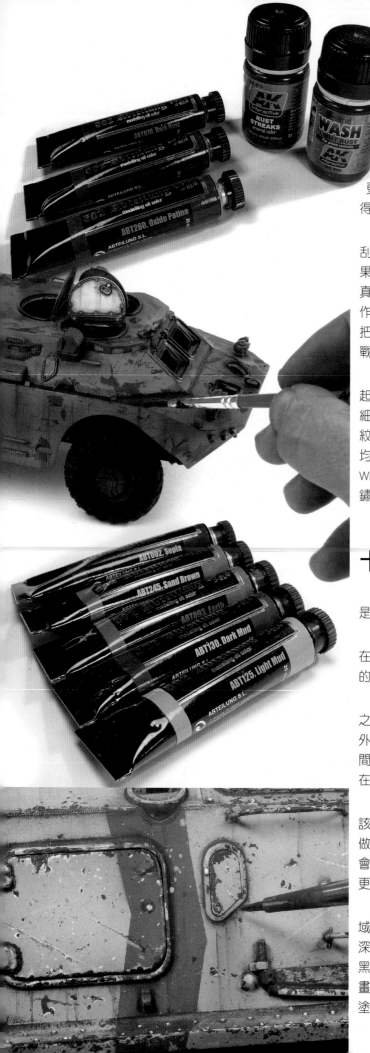

十一、鏽跡效果

模擬所有類型的鏽跡同樣也是一個可選擇的操作和步驟，雖然這種效果有助於為模型帶來額外的深度感和色調上的變化。鏽跡效果是一個非常吸引眼球的效果，但它更被視為一種藝術形式，而非現實的表達。（模型上鏽跡做得過多過重後，就顯得假了。）

由於空氣中的氧氣和濕度，鏽跡往往出現在掉漆或是受到刮蹭的區域，在此可以看到非常有特徵性的鏽跡垂紋效果。如果鏽跡效果沒有做過頭，它會讓模型更加吸引人，進一步帶來真實感。但必須特別留意鏽跡的數量、形狀和大小，尤其是製作一台正在服役的車輛時。（被遺棄且重度鏽蝕的戰車，可以把鏽跡的效果做得誇張一點。但對於日常使用處於服役階段的戰車，由於會經常維護，所以不可能有很多的鏽跡。）

要模擬這些鏽跡效果可以將琺瑯舊化產品和油畫顏料結合起來使用。現今市面上有很多產品是專門用來製作鏽跡的。用細毛筆將它們先筆塗在一些地方（比如先描畫出一些鏽跡的垂紋線條，線條垂直向下、長短不一、粗細不等、疏密不均。），然後將這支毛筆洗乾淨，沾上稀釋劑（如AK 047 White Spirit）將筆塗的效果塗抹開，製作出不同類型的流鏽效果和鏽跡效果。

十二、應用油畫顏料（第二次）

只要之前舊化步驟和過程中用到過油畫顏料，那麼這一步是一個可選擇的操作。

在之前的階段應用油畫顏料的散點技法製作褪色效果，但在這一階段將用另一種不同的方法來應用油畫顏料，用更侷限的方式獲得更侷限的效果。

首先將三或四種不同的油畫顏料擠一點到調色盤中，就像之前的步驟一樣，顏色的選擇通常是根據需要達到的效果或是外觀所決定的。建議大家選擇一支淺色調的油畫顏料、一支中間色調的油畫顏料和一支深色調的油畫顏料。這樣就可以保證在模型上獲得正確的對比度。

如果之前已經描繪出掉漆和鏽跡效果，那麼油畫顏料也應該在這些表面被應用，因為油畫顏料做出的效果會遮蓋住之前做出的掉漆和鏽跡效果，掉漆和鏽跡效果將有所減弱，但是這會讓「油畫顏料做出的效果」以及「掉漆和鏽跡效果」都顯得更加真實。

我們將有選擇性地應用油畫顏料，只聚焦於一些特定的區域，因為只需要增強之前已經做出的效果，它可以是淺色或是深色的塵土效果、橙色調的鋼鐵鏽蝕效果、發動機表面覆蓋的黑色區域和其他的一些細節。直接從調色盤中用毛筆取一點油畫顏料筆塗在選定的區域，然後用沾有少量稀釋劑的毛筆將筆塗痕跡潤開和柔化。

十三、塵土和泥漿效果

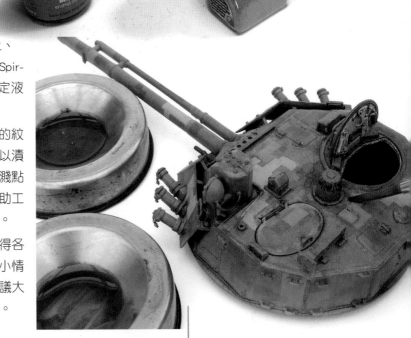

在這一階段，戰車模型或多或少需要一些正在服役和正在被開動的效果。

當一輛戰車部署在任何區域，因為天氣因素，戰車表面很快就會覆蓋上塵土和一些泥漿，它們為模型帶來了非常有趣的效果。

將使用琺瑯舊化產品、舊化土、石膏基質、小石礫、細沙和靜態草粉來模擬出所有類型的塵土、泥土和泥漿效果。做出的效果可以用AK 047 White Spirit、舊化土固定液（AK 048）、清漆或是沙礫固定液（AK 118）固定。

將以上所有的這些產品混合在一起以獲得有趣的紋理感。它們將以不同的方式應用在模型表面，比如以漬洗的方式、垂紋的方式、泥土沉積的方式或是濺泥濺點的方式。可以使用軟毛或硬毛的毛筆和其他一些輔助工具，比如雞尾酒簽（或是牙籤、竹籤），甚至噴筆。

從淺色的塵土效果到厚實的泥漿聚集效果，獲得各種不同的效果，這將協助製作出模型融入特定的小情景、展示地台、植被或是場景中。這種情況下，建議大家在地面和戰車上要用相同一致的塵土和泥漿效果。

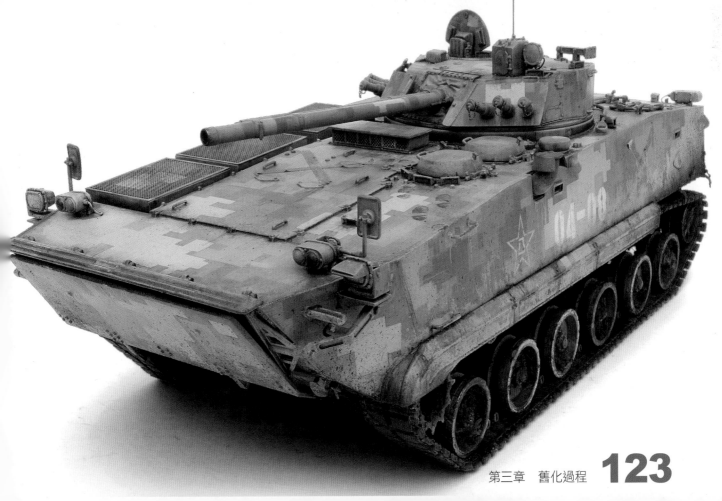

十四、濕潤效果

如果看到一輛戰車上沒有一點機油、油污、燃油或是戰車士兵以及維修人員會用到的一些液體的痕跡，那麼這輛戰車看起來是很奇怪的。

因為這個緣故，這一階段非常重要，實際上是強制性的，盡量在較大或較小的程度上表示各種濕潤效果，這是車輛處於活動或是服役狀態的明確象徵。

製作出的良好效果都將帶來色調上的豐富感並成為人們關注的焦點。

我們可以使用無所不在的瀝青色（油畫顏料或是琺瑯舊化產品）或油脂色（油畫顏料或是琺瑯舊化產品）、光澤透明清漆、緞面透明清漆或是新出特定的釉劑顏料來完美地模擬燃油和機油的溢漏效果，甚至是把它們結合起來使用，最終將做出最佳的效果，帶來豐富多樣的濕潤光澤效果和完成後的整體效果。

一般來說，這些濕潤效果和油污印跡都很容易在模型表面做過頭，必須非常小心，不僅僅是筆塗的手法要小心，更重要的是選擇在哪一些地方製作出燃油、機油或是油污痕跡，以及如何以最真實和最可信的方式呈現出來。

跟上面這些效果在一起的還有一個效果，是絕對不可以遺漏的，那就是水在戰車上所形成的效果，當戰車在雨中或是泥濘的道路上行駛後，表面就會有水的濕潤痕跡。因為製作的方法不同，而呈現出不同的濕潤效果。

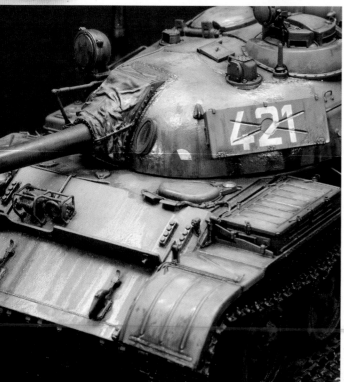

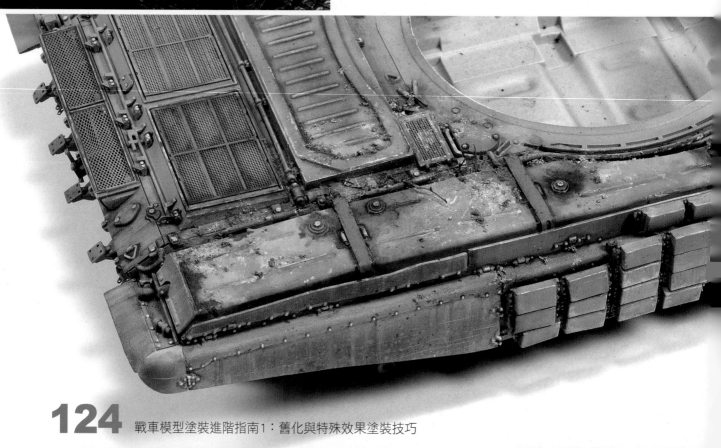

十五、金屬的磨蹭拋光效果

持續的摩擦、搬運和操作會使某些區域更容易暴露出磨蹭拋光的金屬效果，這些區域是邊緣、稜角或是經常會使用和操作的一些特定區域。為了在這些區域表現裸露或拋光的金屬效果，可以使用普通的軟芯鉛筆、石墨棒甚至黑鐵色舊化土（AK 086）。

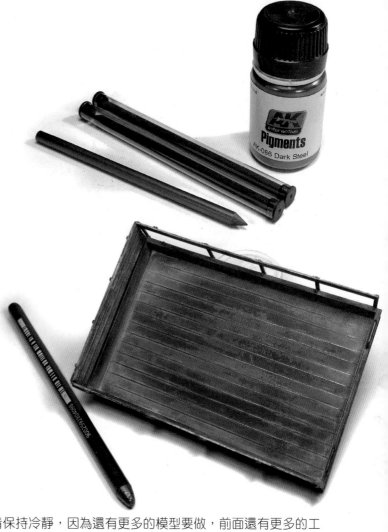

在應用鉛筆或是石墨鉛芯時，直接用它們來刮蹭模型表面。若使用黑鐵色舊化土，可以用指尖小心地沾上一點點（接著在紙巾上沾一下，抹掉大部分的舊化土），然後用指尖在需要做出效果的表面進行塗抹，或是使用軟頭的橡膠筆。對這些區域進行拋光，才能獲得特徵性的閃亮金屬效果。

當完成這些舊化並經歷了之前所有的舊化階段，模型上有一系列的效果並獲得了特殊的外觀。

一開始就應當設立清晰的目標。如果這樣做並且對技法的掌握瞭若指掌，那麼對於最後獲得的效果也應該是相當滿意的。

我們必須能夠區分獲得的效果、使用的技巧和方法。最後獲得的整體效果是所有這些的總和，成為一個完整且緊湊的整體，在其中並沒有什麼奇怪和突兀的地方。

如果做壞了，或是對最後獲得的效果並不滿意，請保持冷靜，因為還有更多的模型要做，前面還有更多的工作，最重要的事情就是我們從中獲得了更多的經驗。

做模型的過程都是練習的經驗，不斷地犯錯和不斷地學習。

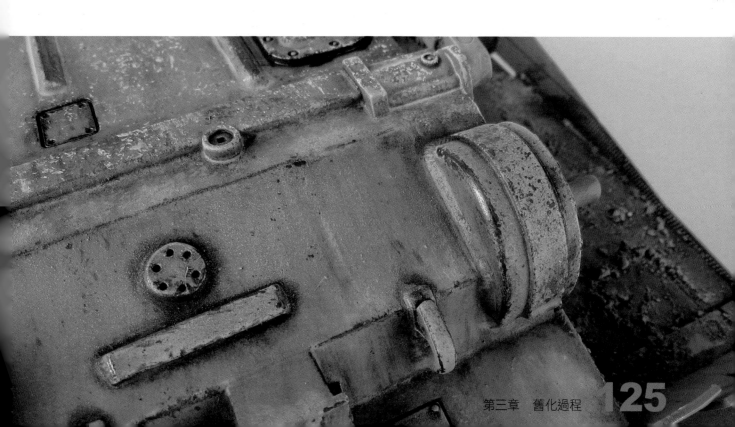

330 P2VC

SIBOL

REAL
COLORS

HIGH
COMPATIBILITY
THINNER

AK

RC004

FLAT WHITE
RAL 9003

AK

RC001

FLAT

AK

DAVID STUDIO 0.3

BTR-70

第四章

基礎色、迷彩塗裝與戰車標識

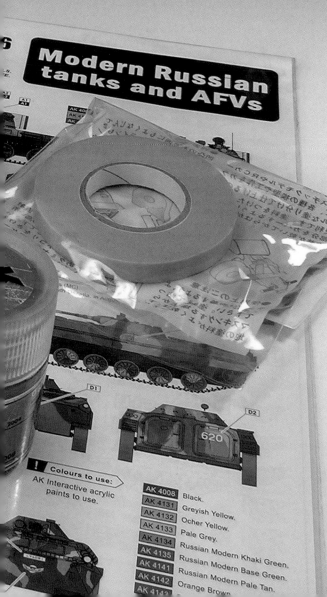

當完成模型素組並完善了細節，就要開始進行塗裝的冒險之旅了。塗裝這項工作並不容易，板件製造商在說明書中為我們提供了多種不同的塗裝參考，而許多參考書籍上也提供了多種不同的塗裝方案。我們只需要在網路上找到相關資訊，就可以獲得大量的靈感。

第一個重要的決定，就是在單一色基礎色和迷彩色基礎色之間做出選擇。在任何情況下，都必須考慮到能夠對我們模型的最終效果和外觀造成影響的多種因素。當選擇顏色時，有一點是很重要的，那就是能夠清楚地意識到想獲得效果並做出正確的選擇。

縱觀這一章，將看到如何用一種顏色或是幾種顏色進行塗裝，對於後者，我們將學習如何用遮蓋以獲得最佳的效果。在面漆之上我們將按照預設光源的方向對色調進行處理和調整，應用小比例減弱效應的理論，以凸顯出一些外形和尺寸。

本章中同樣也會涉及如何應用水貼、製作標識和其他的一些數字符號，讓我們的模型與他人的模型有所區別。最後將在單一基礎色的模型表面，用掉漆液製作出重度的鏽蝕效果。

一、為表面上單一的素色

不管在模型上用什麼顏色，都必須清楚要完成此項工作將用到的主要工具。

在過去，並不是所有的模友都有噴筆設備，大多數模友都是用毛筆進行筆塗的。但隨著時間的推移，噴筆以及作為噴筆舞伴的噴泵都在市場上大量地推出，價格也是大家能夠承受的。

我們必須意識到，為了獲得最好的效果，必須使用正確的工具。在這一範例中，使用噴筆和噴泵是非常必要的，因為很多效果和成品外觀都與基礎色的塗裝和基礎色上的光影變化有關，而這些，單單依靠筆塗是很難獲得的。

市面上有各式各樣的噴筆和噴泵。必須認識這些工具，就能使用它們做出越好的效果。儘管這些工具看起來很昂貴，但事實並非如此，因為為模型上補土和噴塗

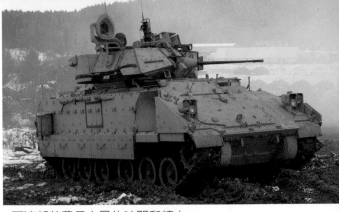

面漆都花費了大量的時間和精力。

接下來將介紹如何為模型上單一的素色，以及如何方便地將單一色調亮，這些將影響我們模型的最終外觀。

1. 頂置光源技法

塗裝模型與塗裝它的實物大小對應物不是同一件事。模型縮小的尺寸和表面積會帶來不同的光照效果和反射效果，因此需要特別注意。

建議大家突出光線的效果，增加區域之間的對比度，同時也要突出陰影效果。

頂置光源是在物體上部投射的光源，在小比例模型中我們的目標是以連續和漸進的方式來凸顯水平區域和靠上方區域的色調。

（1）開始塗裝之前必須先上一層好的補土，可以在水性水補土和琺瑯水補土之前進行選擇（範例中使用的是AK 758灰色的硝基水補土，雖然它的氣味很大，但是對於初學者來說，噴塗的門檻較低。），或是可以噴塗上一層中灰色的漆。

（2）完成水補土之後可以保證獲得一個良好的面漆附著基礎，統一模型表面的色調（尤其當模型是由各種不同材質和顏色的板件組合而成時），同時也利於發現模型表面的瑕疵和組裝差錯。

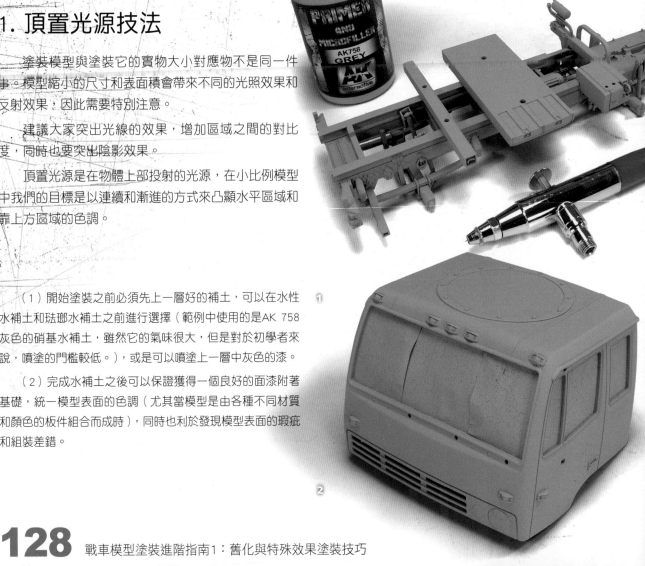

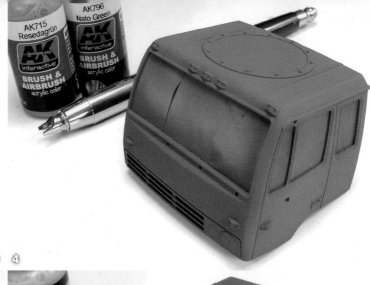

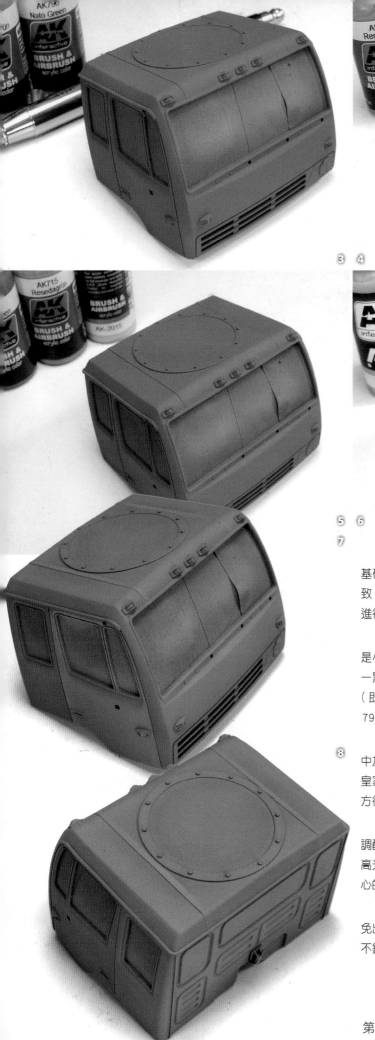

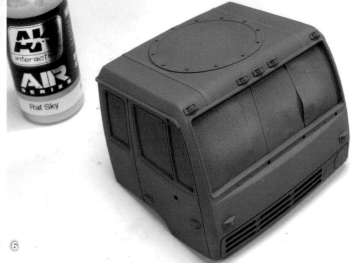

③ ④

⑤ ⑥

⑦

⑧

（3）範例中選擇的是水性漆AK 796（北約綠色），當選好基礎色之後，對整個模型表面進行噴塗，要確保漆膜均勻一致。建議使用稀釋劑對模型漆進行適當的稀釋，然後薄噴多層進行表面覆蓋。

（4）當塗裝小比例的模型時，另一個需要考慮的因素就是小的模型尺寸，選好正確的基礎色後，建議將基礎色再調亮一點。這是因為模型的尺寸越小，上好色之後它會顯得越暗（即之前介紹的小比例減弱效應）。所以在選定的基礎色AK 796中加了一點AK 715（晚期德軍淡橄欖綠色）。

（5）噴塗一階高光，在基礎色（這裡的基礎色是AK 796中加入少量AK 715調配出的基礎色）中加入一點AK 2015英國皇家空軍天空色（調配出一階高光），建議薄噴多層，從正上方往下噴，讓一階高光聚集在暴露陽光最多的區域。

（6）噴塗二階高光，在基礎色中加入了更多的AK 2015，調配出更淺的二階高光，還是從正上方往下進行噴塗（讓二階高光在一階高光的範圍內，聚集在更靠上或是更靠水平面板中心的位置。），獲得的效果很容易看出來。

（7）（8）噴塗出的高光必須有平滑而柔和的過度，要避免出現生硬刺眼的色調過度。通常兩個色階的高光就可以獲得不錯的效果。

第四章　基礎色、迷彩塗裝與戰車標識　**129**

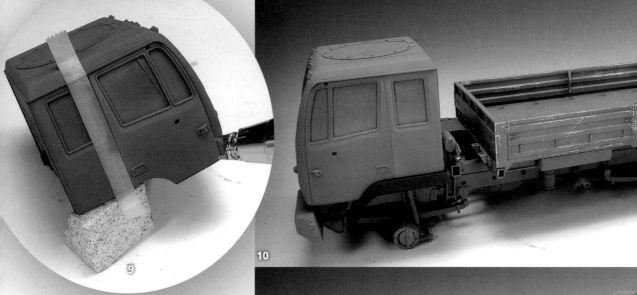

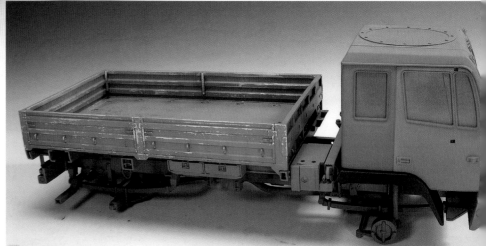

（9）上面的步驟完成後，可以製作一些效果，比如透過高光來強調一塊面板的邊緣。用遮蓋帶對旁邊的區域進行簡單的遮蓋，然後淺淺地噴塗上之前的步驟所用到的二階高光色，這樣就能獲得我們需要的效果。

（10）（11）大家看一下這兩張圖，可以觀察到車門如何獲得區分度和對比度，而製作的方法僅是上一步的遮蓋噴塗高光的方法。

（12）在這個範例中，故意使用灰色的顏料作為桶上打底。

（13）（14）接著噴塗上混合調配出的水性漆作為基礎色，將AK 791（以色列國防軍82西奈灰）與AK 792（以色列國防軍73沙灰色）混合，調配出上面的基礎色。

（15）在這個範例中，考慮到福特多用途車的尺寸，並且水平面板上多個小塊的不規則區域，因此噴塗高光效果的過程將顯得很複雜。

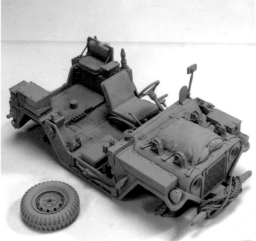

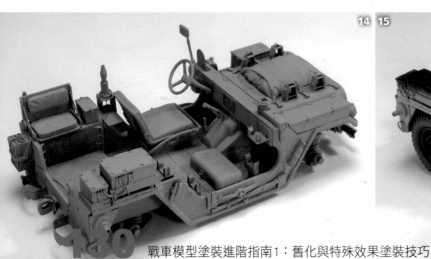

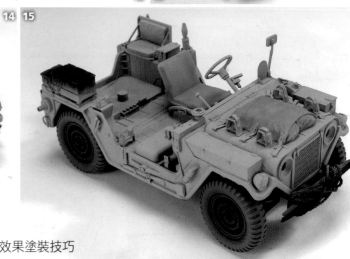

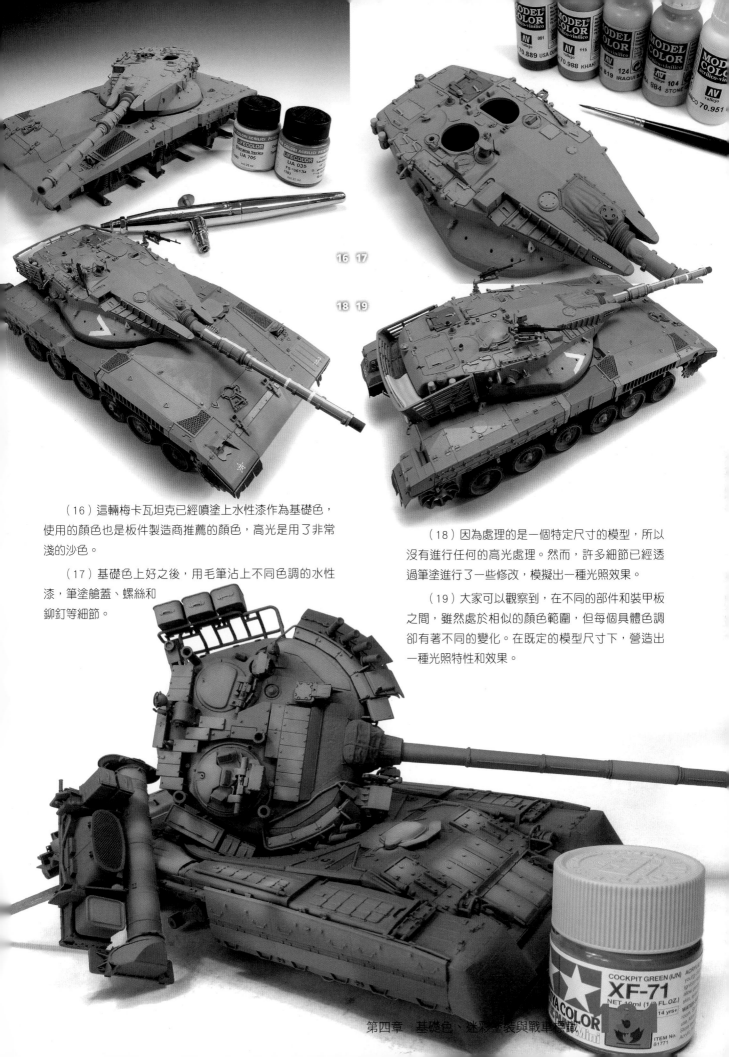

（16）這輛梅卡瓦坦克已經噴塗上水性漆作為基礎色，使用的顏色也是板件製造商推薦的顏色，高光是用了非常淺的沙色。

（17）基礎色上好之後，用毛筆沾上不同色調的水性漆，筆塗艙蓋、螺絲和鉚釘等細節。

（18）因為處理的是一個特定尺寸的模型，所以沒有進行任何的高光處理。然而，許多細節已經透過筆塗進行了一些修改，模擬出一種光照效果。

（19）大家可以觀察到，在不同的部件和裝甲板之間，雖然處於相似的顏色範圍，但每個具體色調卻有著不同的變化。在既定的模型尺寸下，營造出一種光照特性和效果。

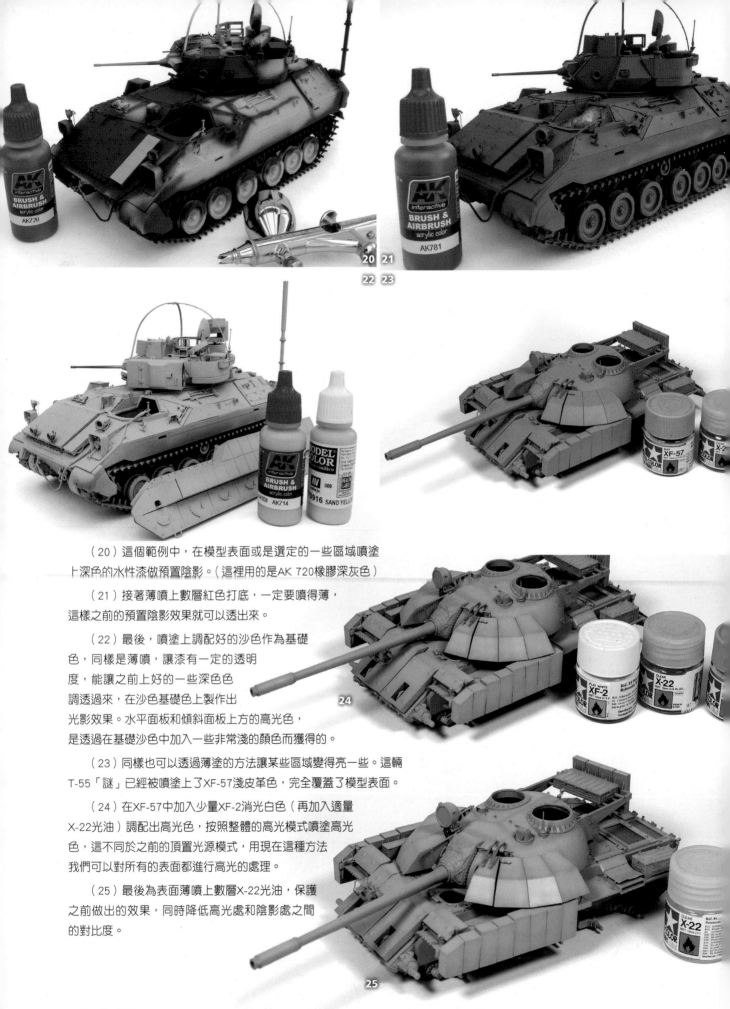

（20）這個範例中，在模型表面或是選定的一些區域噴塗上深色的水性漆做預置陰影。（這裡用的是AK 720橡膠深灰色）

（21）接著薄噴上數層紅色打底，一定要噴得薄，這樣之前的預置陰影效果就可以透出來。

（22）最後，噴塗上調配好的沙色作為基礎色，同樣是薄噴，讓漆有一定的透明度，能讓之前上好的一些深色色調透過來，在沙色基礎色上製作出光影效果。水平面板和傾斜面板上方的高光色，是透過在基礎沙色中加入一些非常淺的顏色而獲得的。

（23）同樣也可以透過薄塗的方法讓某些區域變得亮一些。這輛T-55「謎」已經被噴塗上了XF-57淺皮革色，完全覆蓋了模型表面。

（24）在XF-57中加入少量XF-2消光白色（再加入適量X-22光油）調配出高光色，按照整體的高光模式噴塗高光色，這不同於之前的頂置光源模式，用現在這種方法我們可以對所有的表面都進行高光的處理。

（25）最後為表面薄噴上數層X-22光油，保護之前做出的效果，同時降低高光處和陰影處之間的對比度。

2. 色調調節技法

將色調調節說成頂置光源的對立面是有失公允的，但是色調調節技法（CM技法）是與前一種技法（頂置光源技法）完全不同的光源及照明塗裝技法。

也許這種照明塗裝技法最有趣的部分是為模型帶來藝術性，允許在模型表面創造出任意的、或多或少的光影變化。

按照頂置光源的技法來塗裝模型，模型會顯得自然，這得益於新的光源照射的方式。而在色調調節技法下，模型的塗裝會展現出更加有趣的效果。

最後，和許多事情一樣，當不再區分色調調節或其影響時，會得到最好的結果，因為在隨後的舊化過程中色調調節的效果被模糊化。效果是有的，但幾乎是看不到的。

（1）選擇這輛小號手的挑戰者戰車來演示色調調節技法的過程。它的裝甲面板和一些稜角是為大家展示色調調節技法的完美素材，色調調節技法是基於多種不同遮蓋的使用。

（2）當用酒精徹底清潔好模型表面之後（75%的酒精即可），開始為模型表面噴塗基礎色。這一範例中的整個過程中，將使用AK新的硝基漆——真實色彩系列的漆。為模型表面薄噴上多層RC093（現代英軍沙黃色）。

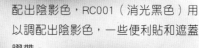

（3）這裡需要的顏色是：作為基礎色的RC093（現代英軍沙黃色），RC004（消光白色）用以調配出高光色，RC023（二戰美軍橄欖綠色）用以調配出陰影色，RC001（消光黑色）用以調配出陰影色，一些便利貼和遮蓋膠帶。

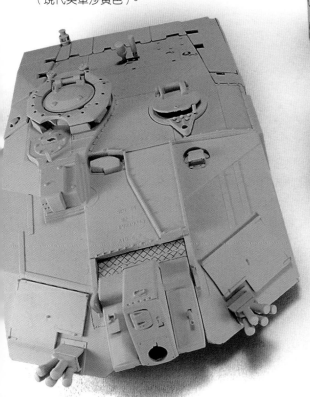

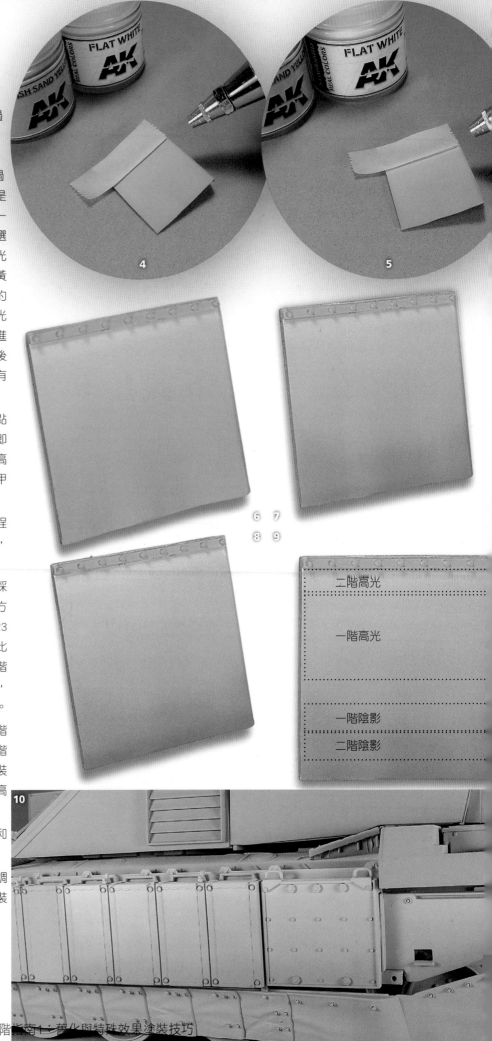

（4）基本色的色調調節技法過程一般都是相同的。首先讓我們聚焦於單個部件。對於初學者，我們必須界定在哪些區域製作色調的過度，這樣就可以對裝甲面板邊緣或是結合區域進行遮蓋。接下來噴塗第一階高光，順序總是從面板中間朝著選定最高光的區域進行。對於一階高光是將基礎色的RC093（現代英軍沙黃色）與RC004（消光白色）按照大約4:1的比例調配出來的。必須將高光色噴得非常薄，因此最好用稀釋劑進行大量的稀釋。理想的方法是稀釋後先用噴筆噴塗一下，試下效果，如有必要，可進一步調整稀釋度。

（5）在一階高光色中加入一點點淺色來調亮它（這裡的淺色即RC004消光白色。），混合出二階高光色，噴塗二階高光時僅侷限在裝甲面板的頂部。

（6）當完成了高光製作過程後，必須獲得一些柔和的色調過度，以凸顯出立體感。

（7）對於噴塗一階陰影色，採取與之前噴塗一階高光色同樣的方法，還是將基礎色和陰影色（RC023二戰美軍橄欖綠色）按照4：1的比例混合調配出一階陰影色。噴塗一階陰影色時，噴塗的方向與高光相反，是從裝甲面板的中間向下進行噴塗。

（8）對於二階陰影，是在一階陰影色中加入一丁點黑色調配出二階陰影色，噴塗二階陰影時僅聚焦於裝甲板的底部。這樣就可以完成製作高光和陰影的工作了。

（9）圖中大家可以看到高光和陰影的基本應用方案及其範圍。

（10）圖中可以看到經過色調調節技法處理的裝甲板和未經處理的裝甲板之間的差異。

二階高光

一階高光

一階陰影

二階陰影

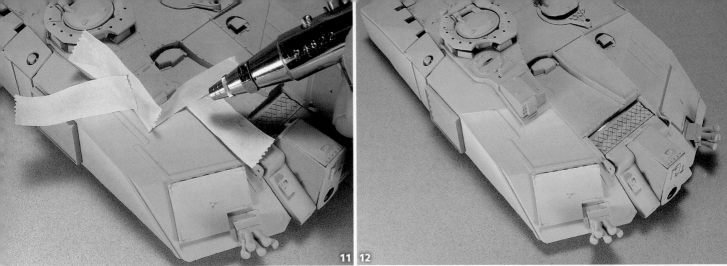

11 12

（11）當應用色調調節技法時使用遮蓋帶是非常重要的，這樣才能在各種不同的裝甲板之間做出對比度。利用戰車自己的幾何外形來決定具體的色調調節方案是一個方便的選擇。一般來說，在垂直區域將模擬來自上方的光源效果，而對於水平面板等部分，將根據更具藝術感和隨意性的方案，來直接設定光源。

（12）一旦去除掉遮蓋帶，色調差異立刻清楚地顯現了出來，基礎色和高光色之間有很大的對比度。

（13）一些特定的區域允許我們使用其他類型的遮蓋。在這些上部結構區域使用了便利貼，這樣既方便又快捷。

（14）任何時候，高光以及陰影的分佈位置和方向決定了遮蓋的位置。雖然美學和藝術性是非常重要的，但是也應該始終如一地確定一個大體的光源位置，它將指引整個模型上方結構處高光和陰影的大體分佈。

（15）（16）小心地噴塗高光，在整個車體上方營造出了對比度。

（17）對於圓柱形的部件，比如這裡的砲管，使用遮蓋帶進行遮蓋會更方便一些，先界定砲管的每一個部分，然後進行遮蓋，接著進行光影的噴塗。

（18）移除遮蓋帶之後，就可以清楚地看到不同的光影效果。

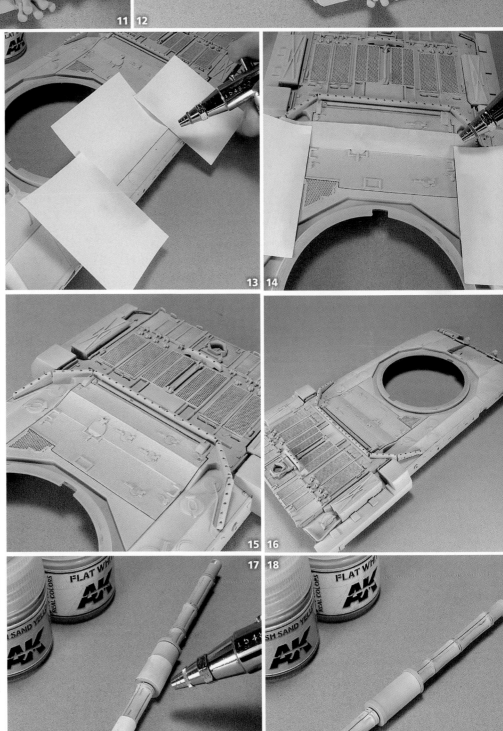

13 14

15 16

17 18

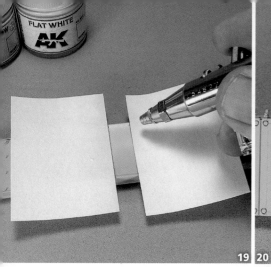

19 20

21

（19）對於側裙板，它們是完全扁平的，可以用遮蓋帶或便利貼進行遮蓋。

（20）去除遮蓋後，可以發現單個側裙板的上部變得更亮了，透過遮蓋帶進行遮蓋來獲得這種效果的，它為不同的裝甲板之間帶來了對比度。

（21）當之前的圖片與這張進行對比，就可以清楚地發現使用遮蓋帶所獲得的效果，色調調節技法有創作出特定效果的潛能。

（22）在應用色調調節技法的過程中，有一個關鍵的細節：拿著噴筆對板件噴塗的角度。在具體製作高光和陰影的過程中，這個角度會根據實際情況有所不同。光影效果在具有皺摺的結構上會更加明顯，比如這裡的側裙板。

22

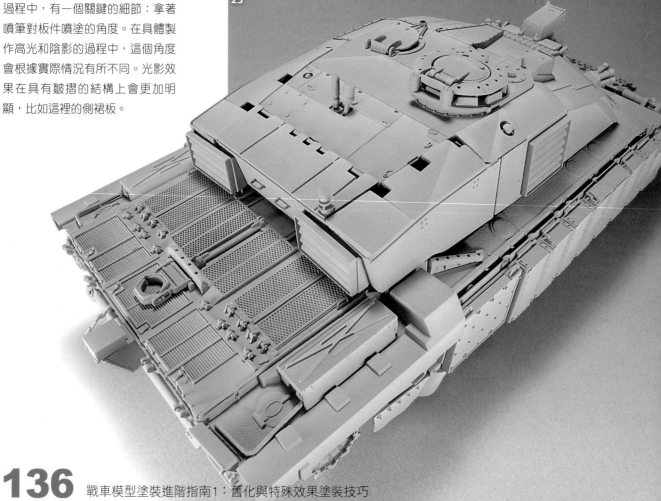

23

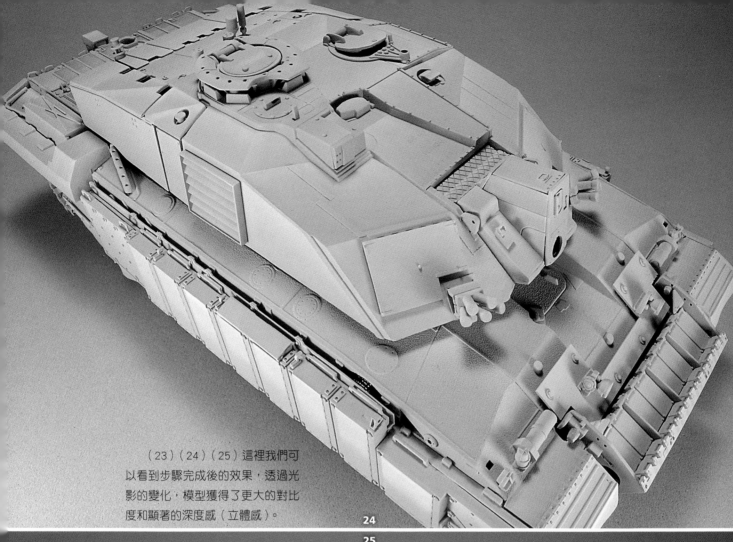

（23）（24）（25）這裡我們可以看到步驟完成後的效果，透過光影的變化，模型獲得了更大的對比度和顯著的深度感（立體感）。

24

25

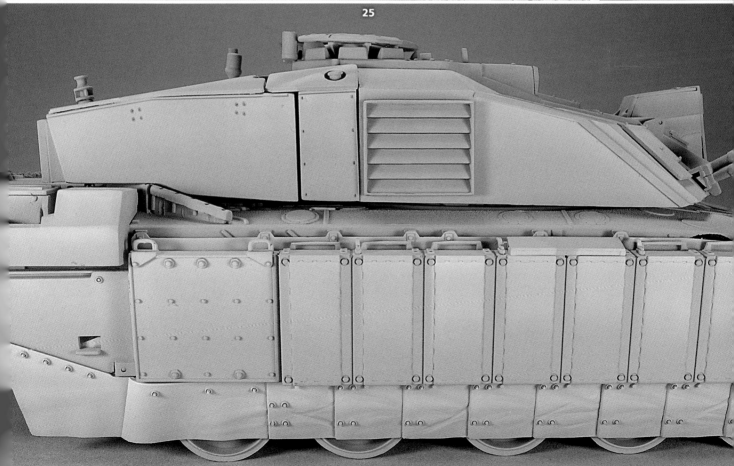

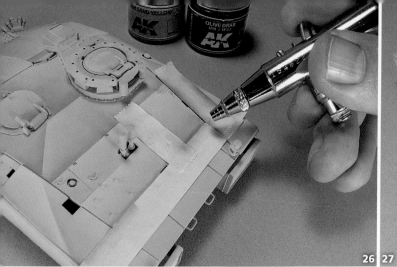
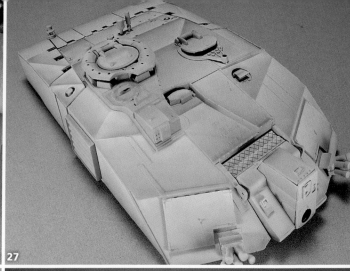

26 | 27

28 | 29

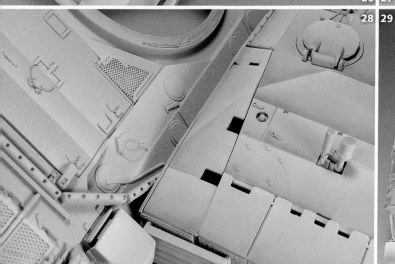
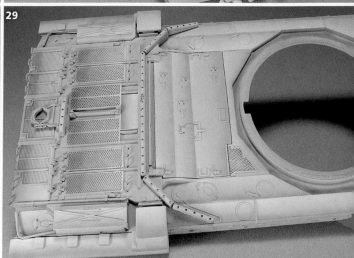

（26）正如之前所提到的，噴塗陰影的過程與噴塗高光的過程類似，區別在於遮蓋的具體位置和方式、陰影要遠離光源的方向，在一些情況下要改變噴筆的噴塗角度。

（27）製作陰影的過程將為模型增加對比度和立體感，但必須小心謹慎。建議大家噴塗陰影時按照數層漆膜薄噴的方法。

（28）圖中可以很清楚看到兩者之間的區別，右邊是做完色調調節之後的效果（即噴塗出了高光和陰影），左邊僅噴塗了高光。

（29）整個車體的色調調節效果已經製作完畢。

（30）在側裙裝甲板上，再次使用遮蓋噴塗的方法來製作陰影效果，採用相同的噴塗角度，但是跟光源照射過來的方向相反。

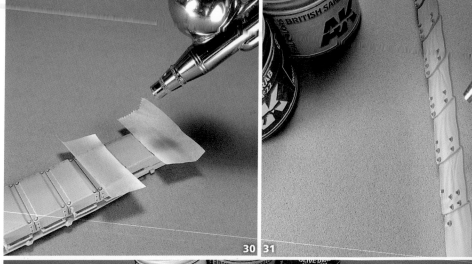

30 | 31

32

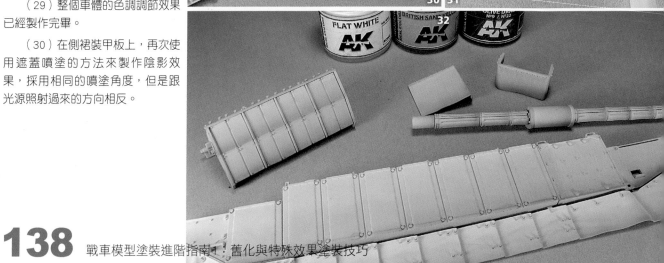

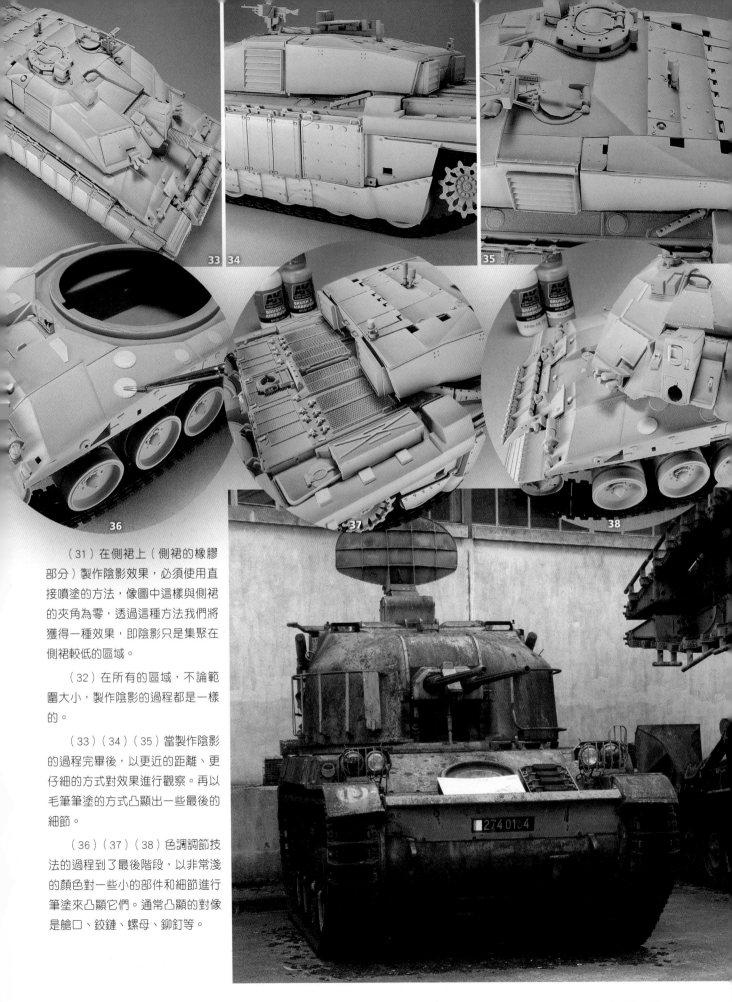

33 34

35

36

37

38

（31）在側裙上（側裙的橡膠部分）製作陰影效果，必須使用直接噴塗的方法，像圖中這樣與側裙的夾角為零，透過這種方法我們將獲得一種效果，即陰影只是集聚在側裙較低的區域。

（32）在所有的區域，不論範圍大小，製作陰影的過程都是一樣的。

（33）（34）（35）當製作陰影的過程完畢後，以更近的距離、更仔細的方式對效果進行觀察。再以毛筆筆塗的方式凸顯出一些最後的細節。

（36）（37）（38）色調調節技法的過程到了最後階段，以非常淺的顏色對一些小的部件和細節進行筆塗來凸顯它們。通常凸顯的對象是艙口、鉸鏈、螺母、鉚釘等。

二、迷彩基礎色

偽裝過程通常是從選擇和應用覆蓋車輛更大區域的顏色開始的。可以說它是車輛的基礎色，因此將使用與前一節中所述的相同方法。

在上一節中已經講解如何在單一色的表面噴塗高光和陰影效果。但對於迷彩色表面，這並不是必要的。有一些模友不會在迷彩圖案上做任何的高光和陰影效果。

這樣通常是沒有問題的。根據迷彩中不同顏色的搭配，製作高光效果並非總是適宜的，有時候並不推薦，尤其是迷彩中包含的顏色有三種或是更多的時候，在這種情況下，可以使用後續的一些處理手法來對模型和細節進行強調，這些手法包括使用油畫顏料和舊化土，當然是選擇淺色調的。

今天有很多不同的迷彩樣式，它們當中有些真的很複雜，比如數碼迷彩，以及在中東或東方國家所看到的，具有雜亂圖案的戰車迷彩。

讓我們學習如何製作不同類型的迷彩，如實邊迷彩、虛邊迷彩和半虛邊迷彩。我們將使用到遮蓋、噴筆，以及毛筆筆塗。

顯然，將噴塗和遮蓋結合起來，可以製作出可能的迷彩樣式，不論是什麼類型的迷彩。但有一種類型的迷彩只可以筆塗，那就是硬邊迷彩樣式。

1. 手繪迷彩

（這裡所說的手繪迷彩，是不藉助遮蓋來製作迷彩，可以手塗，也可以噴塗。）

有時候不藉助遮蓋來製作迷彩會更加容易且更有效。

戰車的外形非常複雜，如果使用遮蓋帶或其他的產品，製作過程將變成惡夢，這並不能保證可以獲得好的效果，這種情況下可以採用手繪迷彩。

不論是透過噴筆還是毛筆，雖然單調，但是獲得的效果會更好，後期的修正也較少。

工具：噴筆
目標：雙色虛邊迷彩
類型：沙漠

（1）當上完了一層很好的補土後，噴塗上第一種迷彩色，這種顏色是該迷彩樣式中的主色，占據了較大的模型區域。這裡用的顏色是AK 725伊拉克新軍沙色。

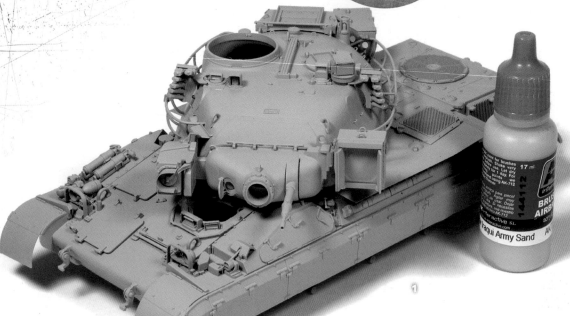

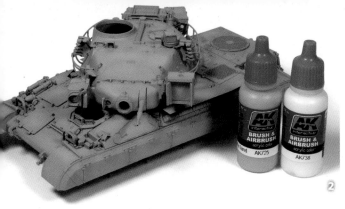

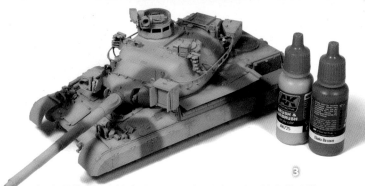

（2）建議大家噴塗上一些整體的高光色調，因為接下來的處理步驟有將色調弄暗的趨勢。在迷彩基礎色AK 725中加入少量AK 738（消光白色）噴塗出一些高光色調。

（3）最後噴塗上迷彩色AK 797（北約棕色），迷彩樣式按照好的參考圖片來進行噴塗。為了調亮一點色調，可以在AK 797中加入一點AK 725伊拉克新軍沙色，這同樣也可以縮小兩種迷彩色之間的色差，讓雙色迷彩更有整體感。

工具：噴筆
目標：三色虛邊迷彩
類型：城市

（4）整車噴塗綠色打底，它也將作為掉漆後露出的底色。

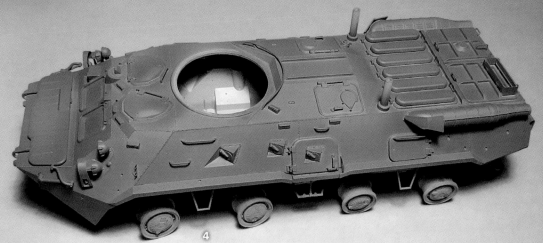

（5）為整車噴塗AK 088輕度掉漆液，並讓它乾透，接著噴塗上基礎色。用幾種不同色調的田宮水性漆加上數滴X-22光油調配出需要的基礎色。

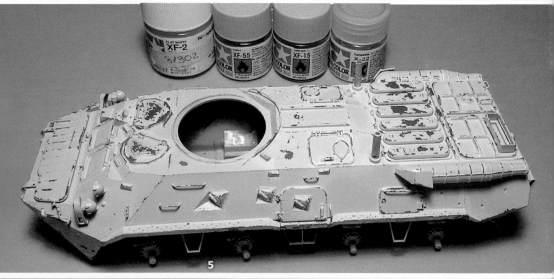

（6）用合適的工具（硬毛毛筆、牙籤或是針等）和一些水（預做掉漆的表面先用水潤濕一下），一點一點地製作出各種掉漆效果，這些掉漆是由撞擊、刮蹭、磨損以及與周圍環境的作用所造成的。

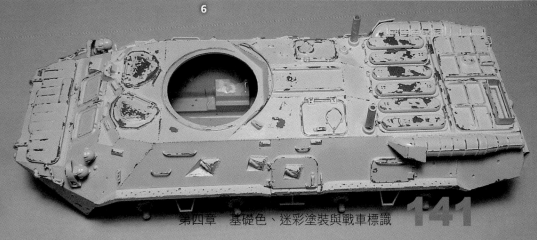

（7）下一步是噴塗淺色的迷彩，淺色迷彩覆蓋的區域要比深色迷彩多。（這種淺藍灰色也是幾種不同色調的田宮水性漆加上數滴X-22光油調配出的。）

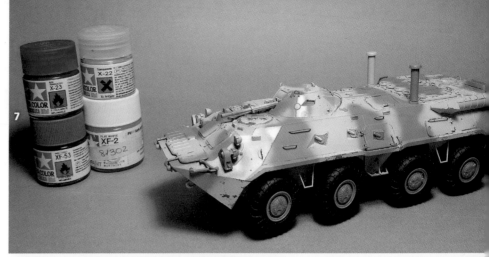

（8）最後，基於實物參考圖片，噴塗出深色的迷彩色。

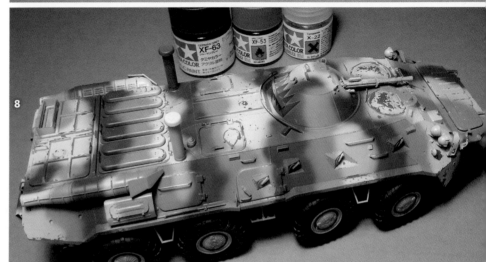

（9）當徒手噴塗迷彩時（即不用遮蓋的方法來噴塗迷彩），有一支好的噴筆並且控制好顏料的稀釋度以避免噴出濺點是非常重要的。

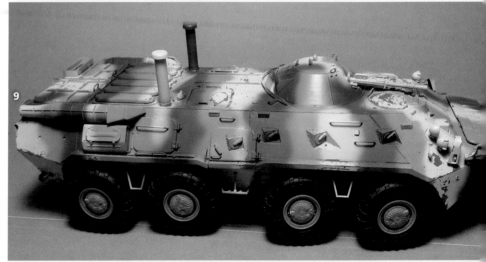

（10）關鍵提示：在模型上進行噴塗之前，在另一個表面上先測試一下噴塗效果，以檢驗是否達到我們的要求。

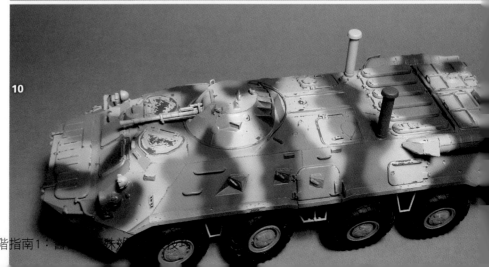

工具：毛筆
目標：雙色硬邊
迷彩

類型：沙漠迷彩

（1）為了完全以毛筆來塗裝這種迷彩，用一塊塑料片做示範，為它噴塗上水補土。

（2）用AK 175灰色水補土，並以MC601進行適當的稀釋（稀釋到如鮮牛奶濃度）。

（3）這種迷彩的基礎色是淺沙色（選擇的是RC079美軍CARC黃褐色），為整個表面噴塗上這種淺沙色。AK這款硝基漆非常不錯，可以噴塗出細膩均勻一致的漆膜。

（4）根據操作和使用需要，RC漆可以用任何硝基漆稀釋劑進行或輕或重的稀釋，比如田宮、郡士或是蓋亞的硝基漆稀釋劑。顯然用AK的RC漆專用稀釋劑RC702可以達到最佳的效果。

（5）我們需要一支好的毛筆和容器以稀釋顏料。這裡是根據參考資料，用幾種顏色調配出暗棕色。

（6）當用毛筆筆塗時，最好將顏料進行適當的稀釋，筆塗時對某一區域進行多層逐次的覆蓋，這樣會有效地避免筆痕，而不要試圖一層就達到很好的漆膜覆蓋。

（7）另一種筆塗手繪迷彩的方法是先描畫出迷彩的邊界線，再將裡面塗滿。

（8）不用擔心第一層筆塗時留下的筆痕，隨著多層筆塗，筆痕將不再顯現。（顏料越稀，筆痕越不明顯，但遮蓋力會越弱。）

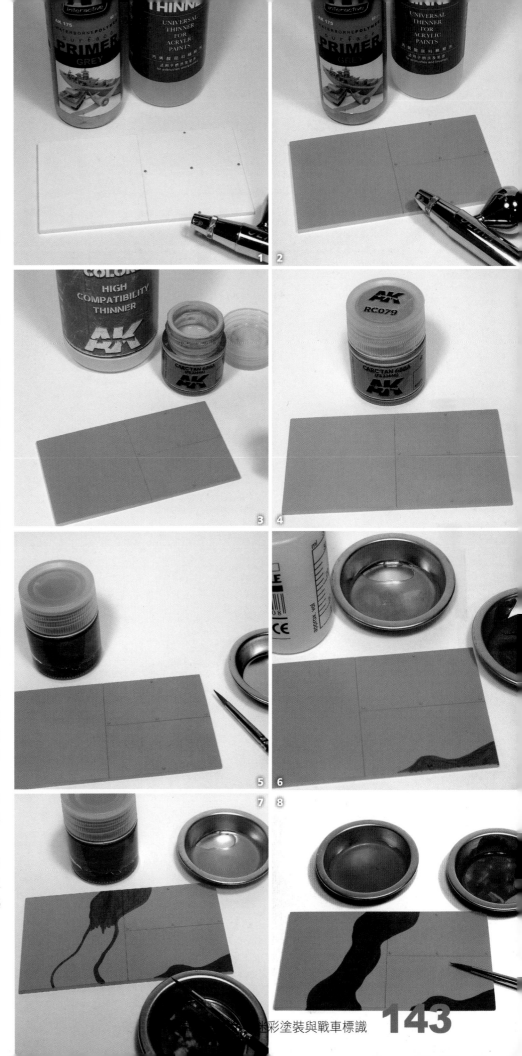

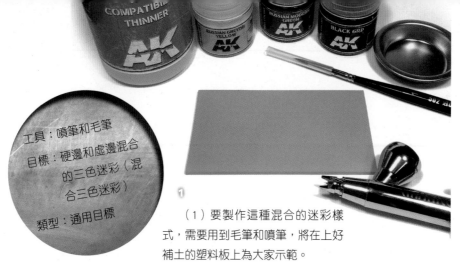

工具：噴筆和毛筆

目標：硬邊和虛邊混合
的三色迷彩（混
合三色迷彩）

類型：通用目標

（1）要製作這種混合的迷彩樣式，需要用到毛筆和噴筆，將在上好補土的塑料板上為大家示範。

（2）首先為表面噴塗一層細膩且均勻一致的優勢色。

（3）用這種硝基漆來噴塗基礎色，找到合適的稀釋度是很重要的。一個相當不錯的平衡點是25%～30%的RC漆兌75%～70%的稀釋劑（如RC701），噴塗時的氣壓控制在1～1.5巴（即14.5～22磅力／平方英寸）。

（4）接下來，開始噴塗迷彩色調，先用噴筆精細地噴出迷彩邊緣，然後將裡面的區域噴塗填實。要小心地控制好出氣量和出漆量，就像控制好顏料的稀釋度一樣。

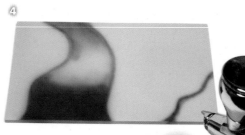

（5）檢查完效果後，可以繼續後面的筆塗步驟。

（6）將水性漆用水進行較重的稀釋，用毛筆筆塗上足夠的層數，直至這個區域完全被顏料遮蓋。

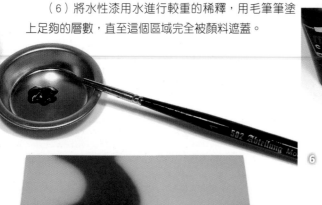

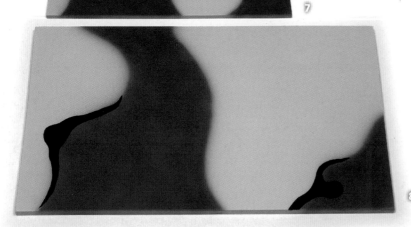

（7）做這種效果時，建議使用好的毛筆。推薦大家使用Abt的瑪爾塔·科林斯基（Marta Kolinsky）毛筆。

（8）這種類型的工作需要技巧和精細操作，好的效果是靠好的工具和大量的練習而獲得的。

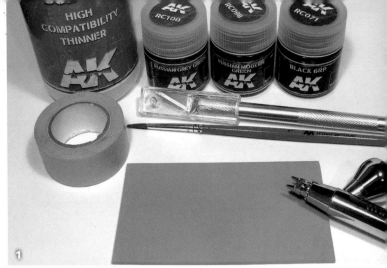

2. 如何使用遮蓋帶

　　是否需要使用這種製作模型的輔助工具，是根據我們的常識和未來任務的特點所決定的。只要遮蓋的表面具有容易遮蓋的外形，那麼使用遮蓋將會節省我們的時間。

　　基本上有兩種類型的遮蓋，硬邊和虛邊。可以用遮蓋膠帶、便利貼甚至一張白紙來製作硬邊迷彩。而虛邊迷彩會用到Maskol的遮蓋產品或是戰車遮蓋膠泥。

　　透過遮蓋可以做出所有類型的迷彩樣式，讓我們來看一下是如何製作的。

工具：噴筆和遮蓋膠帶

目標：三色分裂迷彩

類型：森林

（1）這裡將用塑料板做示範，塑料板先噴上水補土。

（2）第一步是為整個表面噴塗上主色（RC100現代俄羅斯灰綠色）。按照30%的顏料兌70%的稀釋劑進行混合稀釋，當然也可以根據自己噴塗習慣來調整這個稀釋比例。

（3）如果噴塗的操作過程是正確的，那麼表面會呈現出均勻一致且細膩的漆膜，沒有任何的瑕疵。

（4）接下來用遮蓋帶對需要保護的區域進行遮蓋，僅僅留下那些希望塗裝第一個迷彩色的區域。將遮蓋帶緊貼到模型表面是一個明智的做法，這樣可以防止噴塗時，未乾的顏料透過縫隙溢到遮蓋帶的下方。

（5）對這些沒有遮蓋的地方噴塗上選好的顏色（RC098現代俄羅斯綠色）。最好薄噴多層，這樣可以防止未乾的顏料溢到遮蓋帶的下方。

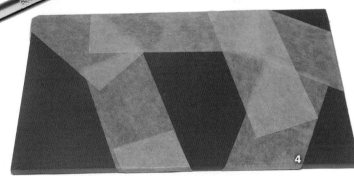

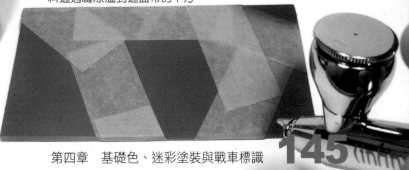

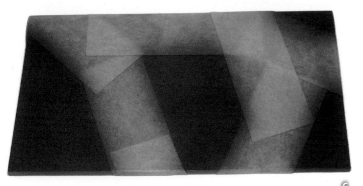

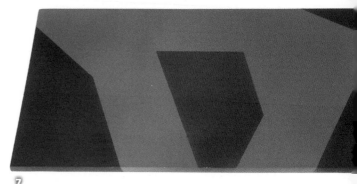

（6）當噴塗完第一部分的迷彩後，給予足夠的時間讓它完全乾透……。

（7）接著輕柔地撕掉遮蓋帶，檢查獲得的效果是否滿意。

（8）接著另一個遮蓋噴塗第二種迷彩色。

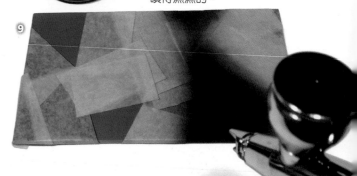

（9）再次進行噴塗（所選的顏色是RC071蘇軍黑色6RP），像之前的迷彩色噴塗一樣，輕柔地薄噴多層，這樣可以避免把表面噴得濕濕的。

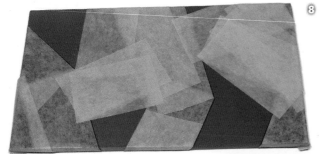

（10）移除遮蓋帶之後，檢查做出的效果，看它們是否與參考圖片相符。這是一種獨特的迷彩樣式，在平面上可以很容易地塗裝出來，但在立體的模型表面就相當複雜，需要時間、精力以及足夠的精細度。

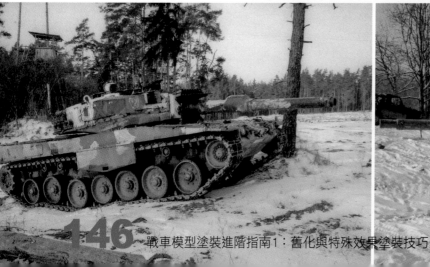

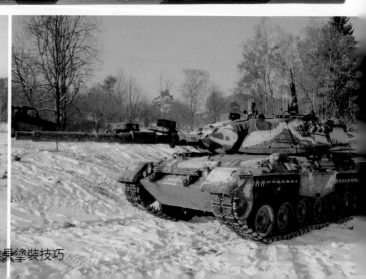

戰車模型塗裝進階指南1：舊化與特殊效果塗裝技巧

工具：噴筆、遮蓋
帶和紙

目標：雙色迷彩

類型：通用目標

（1）和之前的範例一樣，首先為塑料板上補土，然後用遮蓋膠帶和紙片製作出迷彩，使用的方法是基於「半懸空遮蓋」。

「半懸空遮蓋」是對需要保護的面漆進行遮蓋，只在面漆和遮蓋之間有小的空隙，這樣透過噴塗可以獲得一種「半虛邊」的迷彩效果。這種「半虛邊迷彩」是介於「常規的筆塗硬邊迷彩」（或是「常規密實遮蓋所形成的硬邊迷彩」）和「噴塗所獲得的虛邊迷彩」之間的狀態。

（2）首先為整個塑料板噴塗上主色（這裡選擇的是RC104現代伊拉克軍隊沙漠沙色），注意漆膜要均勻一致。

（3）只要顏料和稀釋劑按照比例進行稀釋，那麼獲得的漆膜效果應該是薄的、均勻一致的。

（4）現在製作半懸空遮蓋，將遮蓋帶折成一個圈，外側面是膠面，如圖所示黏在面漆表面。

（5）接著，將切好的迷彩邊緣的紙片輕輕地貼在「半懸空遮蓋帶」上。

（6）當調好迷彩色之後，輕柔地噴塗這些區域，嘗試獲得完美的漆膜效果。「半懸空遮蓋帶」的位置必須放置正確，這樣才能抓好上面的紙片，防止紙片在噴筆氣流的影響下偏移和傾斜。

（7）小心地移除遮蓋帶。

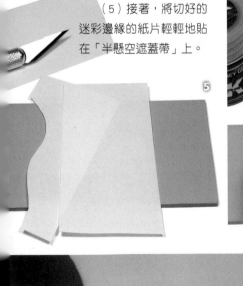

（8）最後迷彩的邊界是確定的（比較像硬邊迷彩），但總有或多或少的虛邊效果。「半懸空遮蓋帶」的高度決定了迷彩邊緣「實」和「虛」的程度。紙片和漆膜之間的距離越大，迷彩的邊緣越虛；距離越小邊緣越實，邊界越清晰。用戰車遮蓋膠泥或黏性遮蓋帶，直接將它們固定到面漆表面，也可獲得類似的效果。

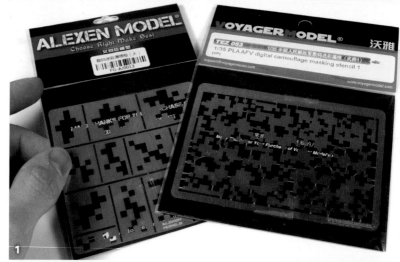

工具：噴筆、遮蓋帶、
　　　蝕刻片漏噴板。
目標：數碼三色迷彩
類型：沙漠

（1）乍看之下，數碼三色迷彩多少有些複雜，建議大家使用蝕刻片漏噴板，市面上有很多不同的製造商提供這種產品。根據需要可找到陽性遮蓋也可找到陰性遮蓋。

（2）在範例中，用塑料板來示範整個過程。首先為塑料板噴塗上主色，這裡選擇的是AK 4245解放軍淺石色，將70%的水性漆與30%的稀釋劑（MC601）混勻後噴塗。

（3）等上一層漆膜完全乾透後，按照參考資料上的迷彩樣式（塗裝時，一張好的參考圖片往往是非常重要的），將蝕刻片漏噴板安置在合適的位置。用遮蓋膠帶固定蝕刻片，同時遮蓋住蝕刻片周圍的區域，這樣噴塗時就不會污染到其他的區域。

（4）一旦蝕刻片遮蓋固定到位後，就可以噴塗下一個迷彩色，AK 4244解放軍赭土色。

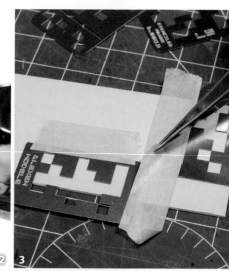

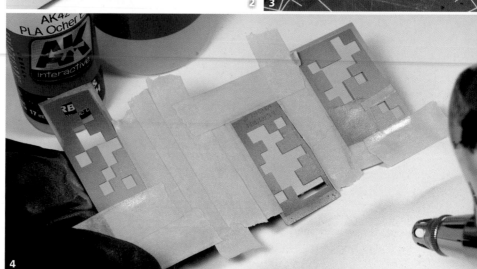

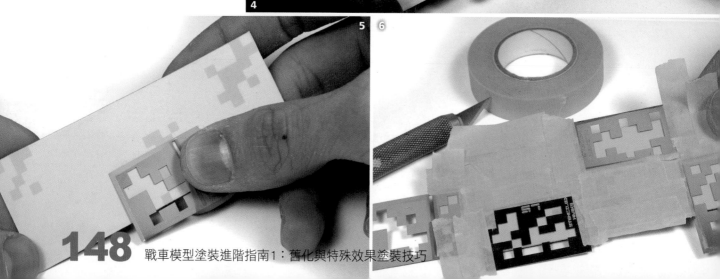

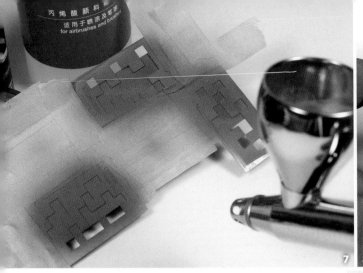

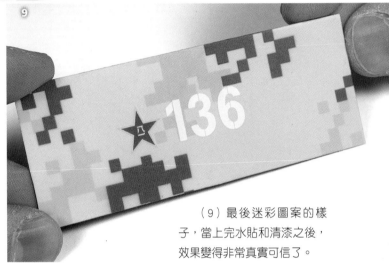

（5）等上一步噴塗的迷彩色乾後，可以將漏噴板變換一下位置，這樣可以讓迷彩圖案看起來大一些。同樣也是先定好位置然後上遮蓋帶固定，重複上一步的步驟。

（6）最後，再次進行遮蓋，噴塗第三種迷彩色圖案，按照之前步驟相同的方法。

（7）最好在末尾階段塗裝深色的顏料。這裡噴塗的是AK-Meng的水性漆MC203橄欖綠色，用專用的稀釋劑，以1:1的比例進行稀釋。

（8）防止顏料溢到遮蓋下方的關鍵是：將顏料進行徹底的、足夠的、均勻的稀釋，噴塗的時候請薄噴，並讓這一層完全乾透之後再噴下一層。

（9）最後迷彩圖案的樣子，當上完水貼和清漆之後，效果變得非常真實可信了。

工具：噴筆、遮蓋膠帶、蝕刻片模板。
目標：多色的數碼迷彩
類型：森林

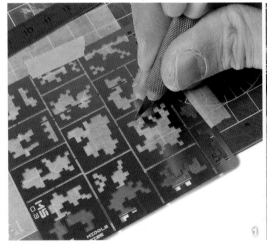

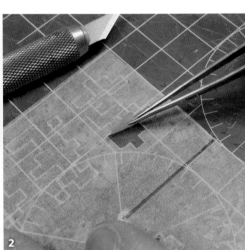

（1）這種數碼迷彩的蝕刻片模板有兩種使用方式：直接把它們當漏噴板進行噴塗（如上一節的實例）或是用它作為模板切割出數碼遮蓋的圖案。如圖所示將蝕刻片模板置於遮蓋膠帶之上，然後沿著邊緣用筆刀進行切割……

（2）以獲得需要的數碼迷彩圖案，接著在鑷子的幫助下將圖案從遮蓋帶上小心地撕下來，用它來作為我們模型上的黏性遮蓋。

（3）蝕刻片模板的替代方案是預先切割好的乙烯片模板，操作更加簡單，更加容易上手，像之前的方法一樣，獲得與它類似的效果。（有點像漏噴貼紙的感覺。）

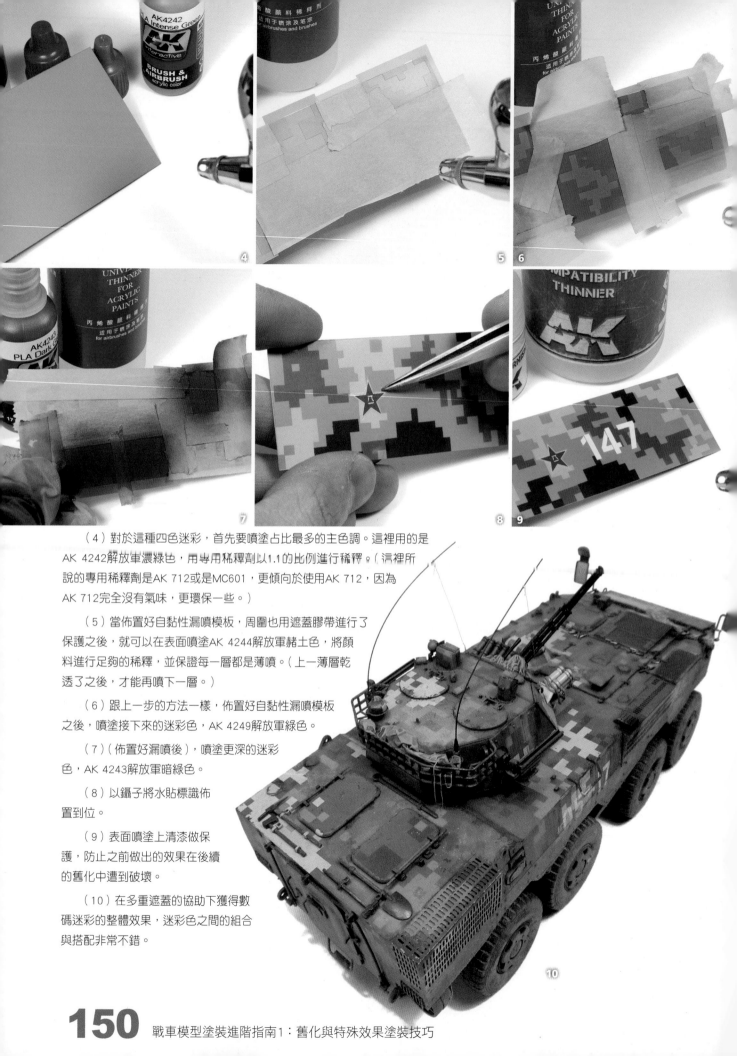

（4）對於這種四色迷彩，首先要噴塗占比最多的主色調。這裡用的是 AK 4242解放軍濃綠色，用專用稀釋劑以1.1的比例進行稀釋。（這裡所說的專用稀釋劑是AK 712或是MC601，更傾向於使用AK 712，因為AK 712完全沒有氣味，更環保一些。）

（5）當佈置好自黏性漏噴模板，周圍也用遮蓋膠帶進行了保護之後，就可以在表面噴塗AK 4244解放軍赭土色，將顏料進行足夠的稀釋，並保證每一層都是薄噴。（上一薄層乾透了之後，才能再噴下一層。）

（6）跟上一步的方法一樣，佈置好自黏性漏噴模板之後，噴塗接下來的迷彩色，AK 4249解放軍綠色。

（7）（佈置好漏噴後），噴塗更深的迷彩色，AK 4243解放軍暗綠色。

（8）以鑷子將水貼標識佈置到位。

（9）表面噴塗上清漆做保護，防止之前做出的效果在後續的舊化中遭到破壞。

（10）在多重遮蓋的協助下獲得數碼迷彩的整體效果，迷彩色之間的組合與搭配非常不錯。

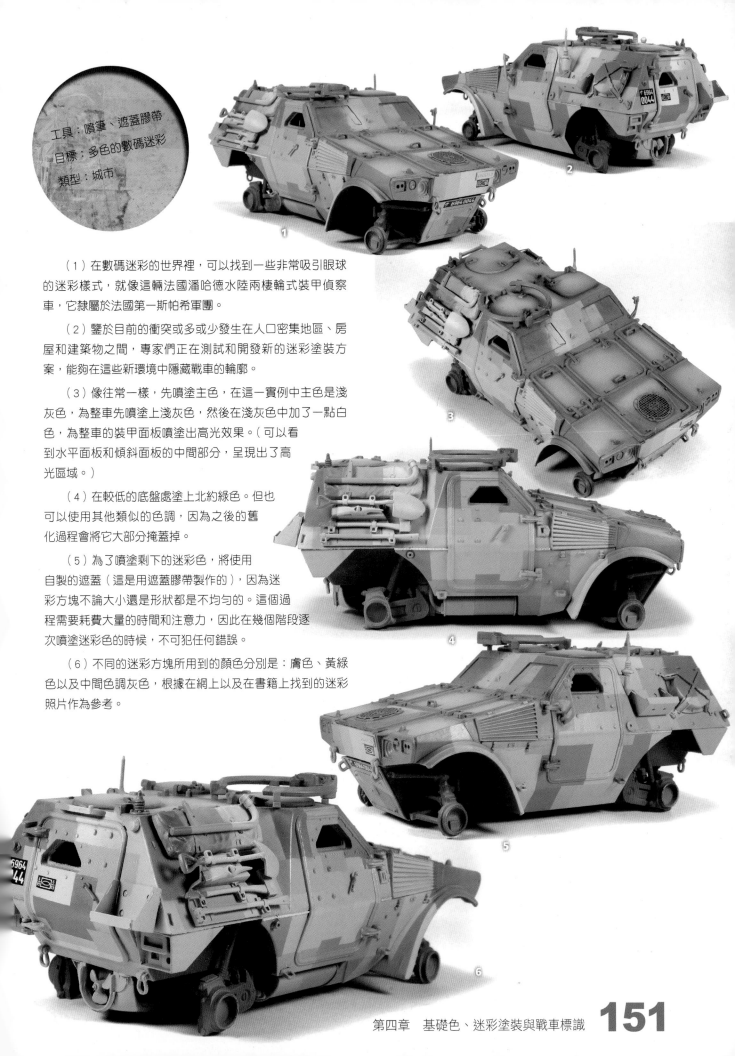

工具：噴筆、遮蓋膠帶
目標：多色的數碼迷彩
類型：城市

（1）在數碼迷彩的世界裡，可以找到一些非常吸引眼球的迷彩樣式，就像這輛法國潘哈德水陸兩棲輪式裝甲偵察車，它隸屬於法國第一斯帕希軍團。

（2）鑒於目前的衝突或多或少發生在人口密集地區、房屋和建築物之間，專家們正在測試和開發新的迷彩塗裝方案，能夠在這些新環境中隱藏戰車的輪廓。

（3）像往常一樣，先噴塗主色，在這一實例中主色是淺灰色，為整車先噴塗上淺灰色，然後在淺灰色中加了一點白色，為整車的裝甲面板噴塗出高光效果。（可以看到水平面板和傾斜面板的中間部分，呈現出了高光區域。）

（4）在較低的底盤處塗上北約綠色。但也可以使用其他類似的色調，因為之後的舊化過程會將它大部分掩蓋掉。

（5）為了噴塗剩下的迷彩色，將使用自製的遮蓋（這是用遮蓋膠帶製作的），因為迷彩方塊不論大小還是形狀都是不均勻的。這個過程需要耗費大量的時間和注意力，因此在幾個階段逐次噴塗迷彩色的時候，不可犯任何錯誤。

（6）不同的迷彩方塊所用到的顏色分別是：膚色、黃綠色以及中間色調灰色，根據在網上以及在書籍上找到的迷彩照片作為參考。

工具：噴筆、遮蓋膠泥
目標：三色迷彩
類型：城市

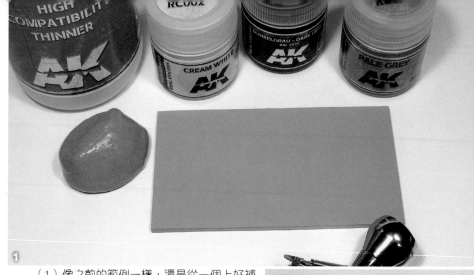

（1）像之前的範例一樣，還是從一個上好補土的塑料板開始，在上面應用這種城市迷彩。為了這個達到目的使用遮蓋膠泥，它不會因為與空氣接觸而變得乾燥。

（2）首先噴塗迷彩的基礎色，一種中間色調的灰色。

（3）接著用遮蓋膠泥，像圖中這樣圍出迷彩的邊界，對其他的地方進行遮蓋保護。市面上有幾種不同類型的膠泥有這些特性。手裡的這款是橙色的膠泥，用手捏就可以塑形，同時可以很好地貼合在模型表面，可以用它做出不規則的迷彩樣式。

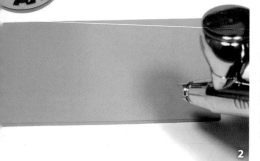

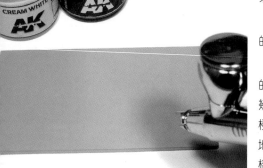

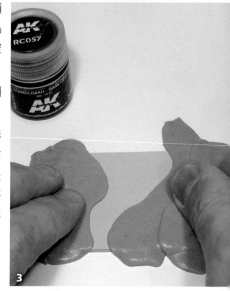

（4）噴塗完之後，這種遮蓋膠泥是可以重複使用的。深灰的漆膜對應的是迷彩圖案。

（5）同樣，根據遮蓋膠泥邊緣的厚薄，可以獲得清晰度不同的迷彩邊緣，可以噴塗出硬邊或虛邊迷彩。

（6）為了上第二種迷彩色，重複了之前的遮蓋步驟，要特別留意那些必須被遮蓋的區域。

（7）接下來噴塗上第二種迷彩色，並讓它完全乾透。

（8）將遮蓋膠泥從模型表面取下來，並收好以備下次使用。迷彩製作完成。

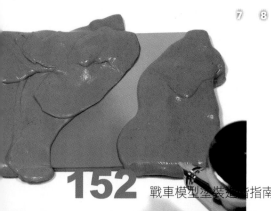

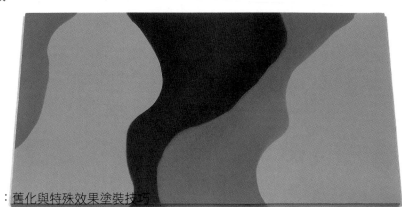

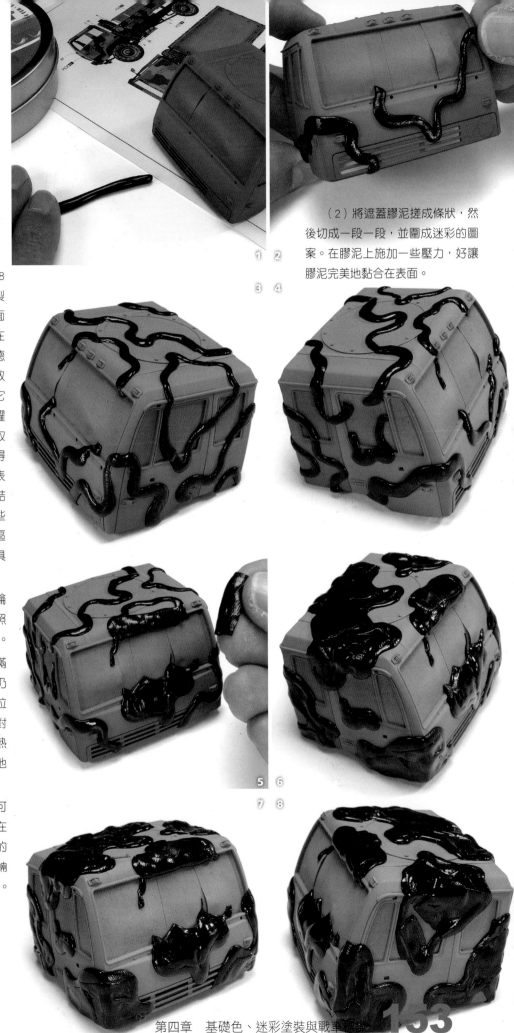

（2）將遮蓋膠泥搓成條狀，然後切成一段一段，並圍成迷彩的圖案。在膠泥上施加一些壓力，好讓膠泥完美地黏合在表面。

（1）用迷彩遮蓋膠泥在M1078輕型戰術卡車的駕駛室的表面繪製出北約三色迷彩。首先為模型表面噴塗上AK 796北約綠色水性漆，在AK 796中混入一點點AK 715晚期德軍淡橄欖綠色以噴塗出一些高光效果。這種遮蓋膠泥最大的特徵是它的顏色是黑色的。它裝在金屬小罐中，最初很難進行操作。從罐中取出一塊，用手指揉搓後，它會變得柔軟，可以完全黏在任何類型的表面，覆蓋所有的細節和不平整的結構。因此它可以完美地勝任對一些細節較多的區域進行遮蓋，這些區域如果使用遮蓋膠帶或是其他工具都將顯得非常困難。

（3）（4）為了確保圍出迷彩輪廓是正確的，必須依賴實物參考照片，如果不這樣，會有嚴重的過失。

（5）接下來將用遮蓋膠泥填滿迷彩圖案邊緣以外的區域，那裡仍然是北約綠色。遮蓋膠泥可以被拉伸得非常薄，所以可以很方便地對模型表面進行遮蓋。要記住，搓熱後的遮蓋膠泥會變軟，可以方便地黏合在其他遮蓋膠泥上。

（6）（7）（8）這些圖片中，可以從幾個角度來觀察迷彩圖案。在進行下一步之前，應該檢查圍出的迷彩圖案是否真實。因為這種車輛上的北約三色迷彩是相當標準化的。

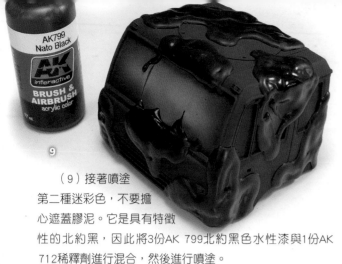

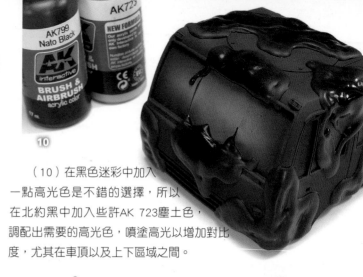

（9）接著噴塗
第二種迷彩色，不要擔
心遮蓋膠泥。它是具有特徵
性的北約黑，因此將3份AK 799北約黑色水性漆與1份AK
712稀釋劑進行混合，然後進行噴塗。

（10）在黑色迷彩中加入
一點高光色是不錯的選擇，所以
在北約黑中加入些許AK 723塵土色，
調配出需要的高光色，噴塗高光以增加對比
度，尤其在車頂以及上下區域之間。

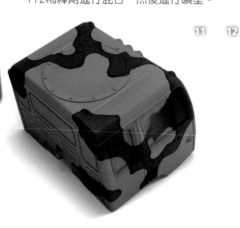

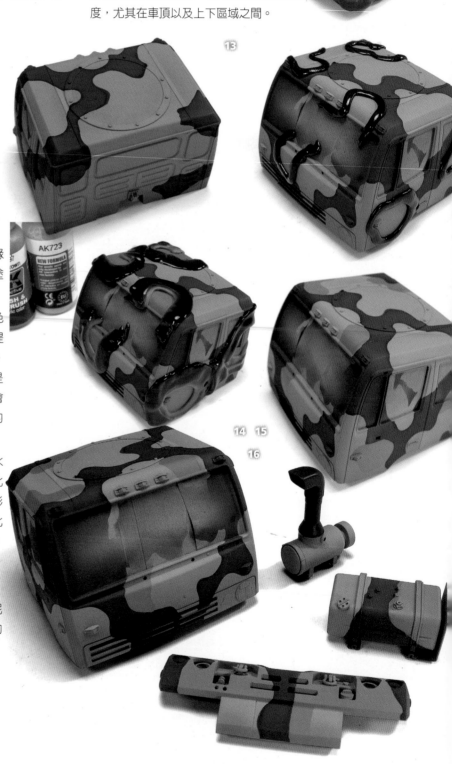

（11）（12）在參考圖片中黑色迷彩的邊緣
會更暗一些，所以在黑色迷彩輪廓線的邊緣噴塗
了非常細的純黑色。

（13）接下來用遮蓋膠泥圍出第三種迷彩色
的輪廓。就像製作第二種迷彩輪廓一樣。必須提
高精準度，以避免在兩種迷彩色之間出現間隙。
（觀察實物照片後得知，黑色迷彩和棕色迷彩是
緊密貼合的，所以它們之間不會出現間隙，不會
露出綠色的底色，因此用遮蓋膠泥圍迷彩圖案的
時候一定要非常精細。）

（14）對於第三種迷彩色北約棕色，把AK
797北約棕色與些許AK 723塵土色相混合，將北
約棕色調亮一點。可以看到其他已經做好的迷彩
區域並沒有完全用遮蓋保護起來，所以在噴塗北
約棕色時，一定要非常小心，控制噴筆的氣流，
以免噴到其他區域。

（15）最後製作出了完美的迷彩圖案。

（16）欣賞製作完成的迷彩圖案，遮蓋膠泥
的優勢是它可以幫助我們更快地製作出此類型的
迷彩。

工具：噴筆，遮蓋膠泥

目標：三色迷彩

類型：通用

（1）將 這 輛
PTL-06戰車用遮蓋膠泥
製作出典型的三色迷彩，
方法會與前面的範例有些不同。第
一步是為整個戰車噴塗補土層。

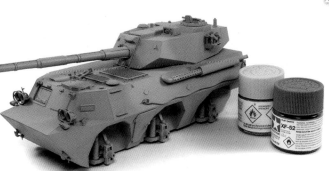

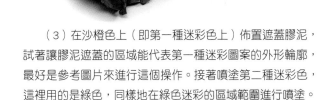

（2）接下來將噴塗第一種迷彩色，它是沙橙色的色調。
與目前所看到的情況相反，將在第一種迷彩呈現的區域範圍
噴塗上這種色調，而不是為整車噴塗上這種色調。

（3）在沙橙色上（即第一種迷彩色上）佈置遮蓋膠泥，
試著讓膠泥遮蓋的區域能代表第一種迷彩圖案的外形輪廓，
最好是參考圖片來進行這個操作。接著噴塗第二種迷彩色，
這裡用的是綠色，同樣地在綠色迷彩的區域範圍進行噴塗。

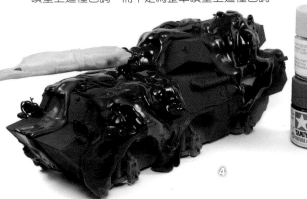

（4）用膠泥遮蓋住綠色的區域，然後準備噴塗最後一種
迷彩色，即經過稀釋的黑色。對砲管（砲管事先已經被塗成
綠色）的遮蓋將使用遮蓋膠帶。

（5）如果有
需要，可在某些地
方筆塗上水性漆進行
補色或調整。

（6）完 成 之 後，
去除遮蓋帶，可以看到
獲得的效果與參考圖片
是一致的。這種遮蓋技
巧非常可靠，並且可以
加速所有類型車輛的塗
裝過程。

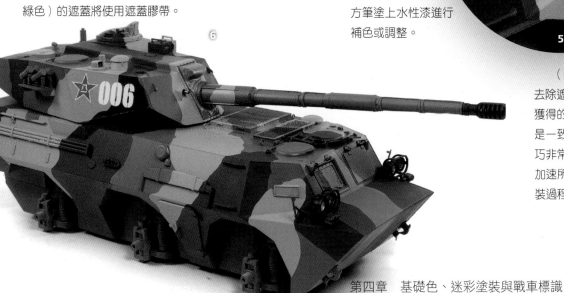

三、標識

做完了基礎色的塗裝，現在必須考慮為戰車模型加入大量標識的可能性。

雖然這並非是絕對必要的，但事實上每輛戰車都會有某些形式的標識，儘管有時這些標識會被損壞、被泥土覆蓋或隱藏在一層灰塵之下，這些標識可能有不同的起源和不同的類型。

使用最廣泛和最普遍的就是水貼，可以在大多數的模型板件中找到水貼。另一種水貼的替代物就是轉印貼紙，它們使用起來方便且快捷，不會像水貼一樣周邊有閃亮的光澤感（水貼標識表面有一層光澤透明的載體膜），而轉印貼紙的標識上沒有這種載體膜。

作為更進一步的選擇，我們同樣可以選擇蝕刻片或是遮蓋膠帶。這些用來製作各種徽章、戰術標識甚至獨特的標語或品牌名稱。

最後，也可以用毛筆手繪一個標識……。

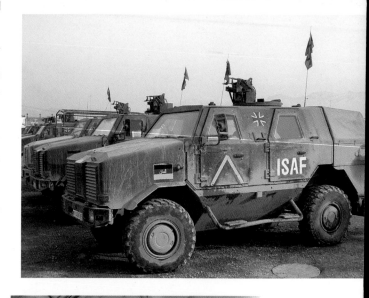

1. 水貼

現在大多數的模型板件中都包含水貼，它們是藍色或白色小紙片，水貼標識旁邊都有編號，這樣可以方便地按照組裝說明書，在模型上佈置水貼標識。

水貼通常包含一個黏性的透明膜，通常情況下是光澤的，如果沒有進行相應的處理，可能會在水貼表面造成明顯且閃亮的反光。

最重要的是，在水貼的表面先噴塗上一層光澤透明清漆，這樣可以防止水貼表面閃亮反光。（一般在上好水貼之後，會在水貼表面噴塗上數層光澤透明清漆，或是消光透明清漆，隨著後續的舊化，水貼不會出現突兀的反光，並且會與整個戰車融為一體。）

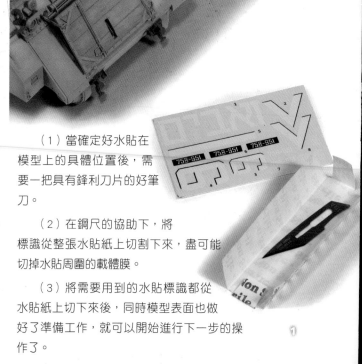

（1）當確定好水貼在模型上的具體位置後，需要一把具有鋒利刀片的好筆刀。

（2）在鋼尺的協助下，將標識從整張水貼紙上切割下來，盡可能切掉水貼周圍的載體膜。

（3）將需要用到的水貼標識都從水貼紙上切下來後，同時模型表面也做好了準備工作，就可以開始進行下一步的操作了。

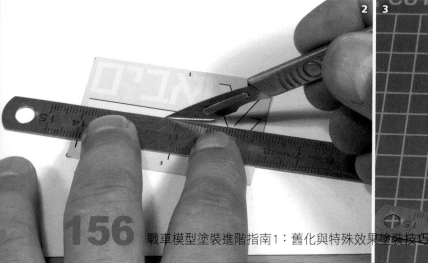

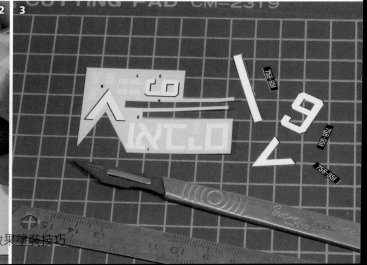

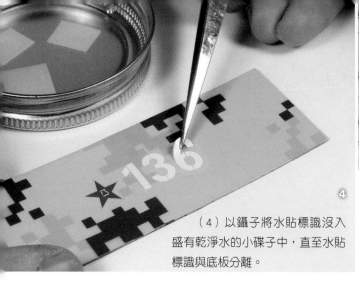

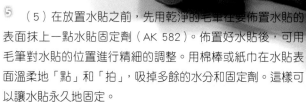

（4）以鑷子將水貼標識沒入盛有乾淨水的小碟子中，直至水貼標識與底板分離。

（5）在放置水貼之前，先用乾淨的毛筆往要佈置水貼的表面抹上一點水貼固定劑（AK 582）。佈置好水貼後，可用毛筆對水貼的位置進行精細的調整。用棉棒或紙巾在水貼表面溫柔地「點」和「拍」，吸掉多餘的水分和固定劑。這樣可以讓水貼永久地固定。

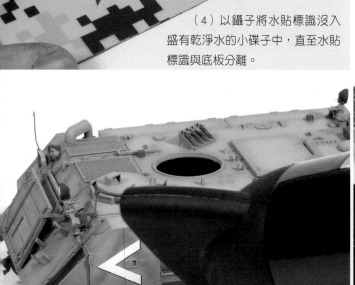

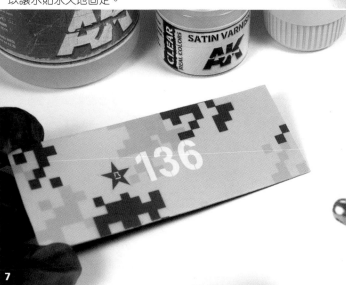

（6）如果有必要，可以用吹風機來加速水分和水貼固定劑的蒸發。

（7）上一步完成之後，建議大家為整個模型噴塗上光澤透明清漆做保護，因為後續要在上面做進一步的塗裝和舊化的處理。

（8）雖然最後模型表面應該是消光的質感，但還是建議大家在上水貼的區域噴塗上光澤透明清漆。

2. 轉印貼紙

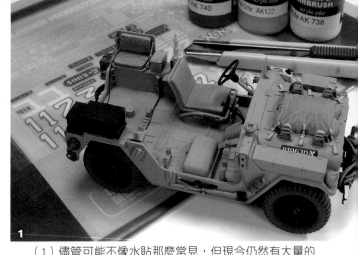

之所以叫轉印貼紙是因為不需要用水就可以使用，與水貼是相對的。

需要做的是將標識從載體膜上切割下來，將它們放置在模型表面，用一個合適的圓頭工具塗抹（比如用圓鈍的鉛筆末端或雞尾酒簽的末端進行塗抹），這樣標識就會從載體膜上釋放出來，並附著到模型表面。

轉印貼紙的優勢是：模型表面並不需要進行任何處理，漆面也不用事先噴塗上一層光澤透明清漆。一旦佈置好之後，可以用鋒利尖銳的工具（比如針或模型筆刀……）做出損壞和漆膜剝落的效果，就像在真實車輛上看到的磨損和掉漆。

當轉印貼紙的標識佈置到位後，最好在上面噴一層清漆做保護，以防止後續的舊化過程對它造成侵蝕和損害。

（1）儘管可能不像水貼那麼常見，但現今仍然有大量的轉印貼紙可以針對不同的車輛、不同的時代和不同的衝突使用。所有的轉印貼紙都可以幫助我們模擬特定歷史時期的特定車輛，而且價格也非常合理。

（2）這裡的黎巴嫩小福特軍用戰術卡車上，大家可以觀察到是如何用模型筆刀的尖端在發動機蓋的傳動裝置上和車體側面的轉印貼紙標識上製作出破損和剝落效果的。

（3）也可以發現適用於各種不同目的和不同顏色的轉印貼紙，水貼標識佈置好後，周圍往往有一圈或多或少帶光澤的膜，而轉印貼紙沒有。在一些模型表面使用水貼往往非常複雜且非常不便，而用轉印貼紙就非常方便了。

（4）同樣在這輛佈雷德利戰車的側面應用了轉印貼紙標識，接下來在標識上面製作出了一些掉漆和破壞效果，模擬實際中的磨損和刮蹭。

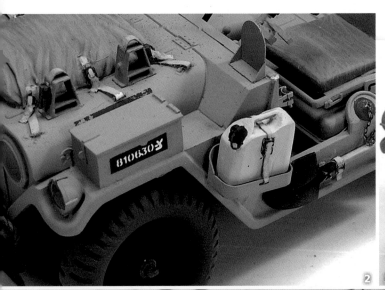

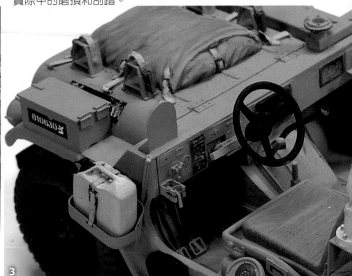

3. 自製

　　有時候自己親手為我們的模型自製一些獨特的標識會更方便。

　　使用膠紙、蝕刻片甚至是遮蓋膠帶來添加這些識別標識並不是那麼困難。模型表面的複雜程度決定了難度。

　　在電腦的協助下，基於照片或是其他的一些視覺參考，可以為戰車模型製作出各種標識、圖案和裝飾，製作出極端真實的效果。

（1）鑒於這輛M113戰車側面裝甲板的特點，可以在上面添加一個大的標語。找到標語圖案，並按照需要的比例將它打印到白紙上，用透明的黏性遮蓋膜比著白紙上的圖案，切割出漏噴遮蓋，接著將它貼到模型的側面。

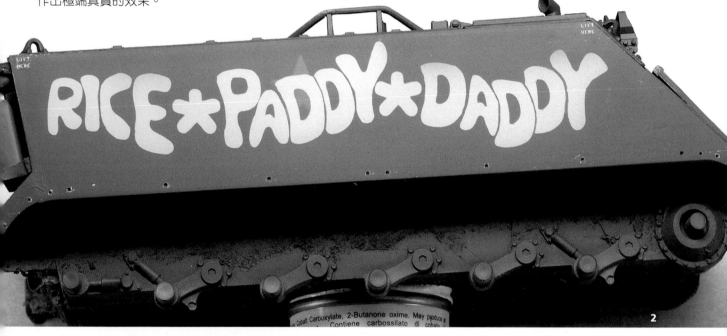

（2）當戰車周圍的部分用遮蓋帶做好保護後，就可以噴塗需要的特定顏色了，最後獲得了完美的效果，不需要進行任何後續的舊化了。

（3）大家可以看到將自製的標識和市面上的水貼標識和轉印標識結合起來後的效果，可以讓我們的模型看起來與眾不同。

（4）這輛佈雷德利戰車前部的標識是噴塗成綠色的裝甲板。是用遮蓋帶對周圍沙色的區域做保護然後噴塗的。

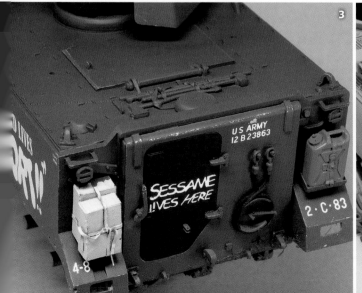

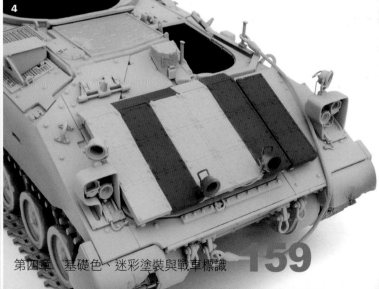

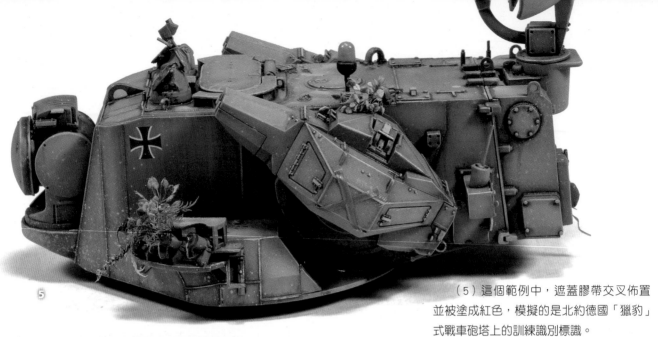

（5）這個範例中，遮蓋膠帶交叉佈置
並被塗成紅色，模擬的是北約德國「獵豹」
式戰車砲塔上的訓練識別標識。

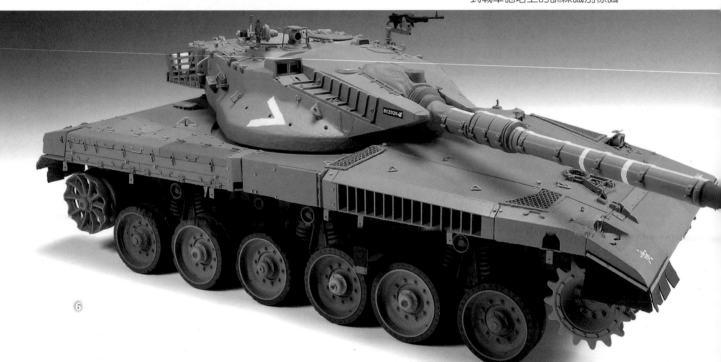

（6）（7）（8）在這輛梅卡瓦1型坦克上，識別標識和戰術符號結合併搭配，使用了不同的技法來製作它們。砲塔側面的V
形標誌是手工繪製的。砲管上的白色條帶是用遮蓋膠帶遮蓋後噴塗的，車體前部和後部的標識用的是轉印貼紙。

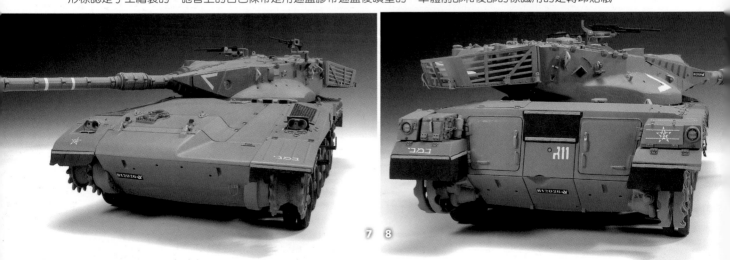

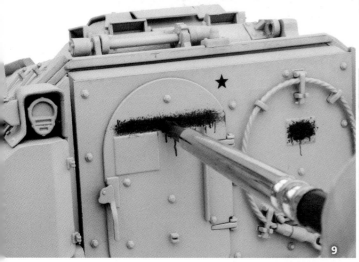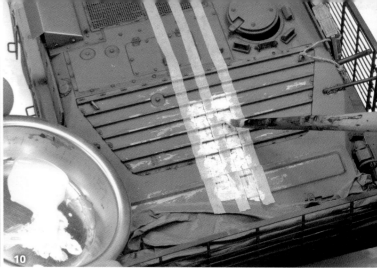

（9）一支普通的毛筆就非常好用，比如在即將上戰場之前，匆忙地將這輛佈雷德利步兵戰車後面的痕跡刷漆蓋掉之前的標識。大家可以注意看看，細毛筆描畫出了油漆垂直向下的流痕。

（10）最後，看看如何在戰車頂部製作出一些手塗的標識。首先在需要做標識的區域上好遮蓋帶，接下來要避免使用調得過稀的顏料。（用毛筆沾上少許且濃的顏料，以「點」和「拍」的方式進行筆塗，這樣可以防止多餘的顏料滲到旁邊遮蓋帶的下方。）

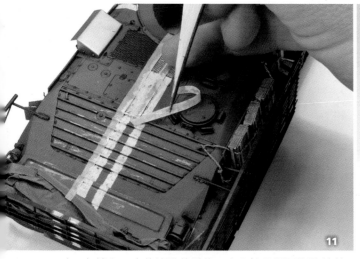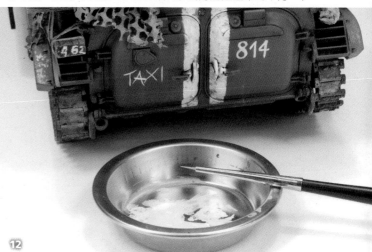

（11）等上一步的漆膜乾透後，小心地用鑷子撕掉遮蓋膠帶。

（12）為了模擬戰車上的數字標識和文字，可以使用一支好用尖細的毛筆，以專業的方式進行描繪。

四、掉漆液

在真實車輛上看到的漆膜損壞和剝落效果帶到小比例模型上，對於一些模友來說這是個有難度的挑戰。

我們必須做出刮蹭和掉漆的效果，同時也要考慮其他所有類型和整體的磨損效果。

應當考慮掉漆的尺寸、位置、形狀或顏色等因素。製作掉漆所需要的是一支簡陋的毛筆、一隻穩定的手和好的想像力（這裡說的是用掉漆液製作掉漆效果）。但當面對一個尺寸比較大的模型時，這個任務就變得永無止境，無法保持效果的一致性。

開始，我們用的是「髮膠掉漆技法」。過沒多久之後，模型漆的製造商開發出了新的掉漆液產品。這改變了我們製作掉漆的方法，讓掉漆更快且更容易，同時做出的效果也獲得了很大的提升。

1.鋁製品表面的掉漆

接下來在實例中學習，如何用正確的方法在鋁製卡車車廂上做出各種類型的掉漆效果。

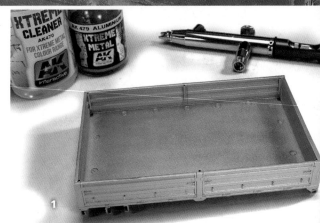

（1）首先必須為車廂整體噴塗鋁色作為底色。在範例中選擇極度金屬色AK 479鋁色進行噴塗以獲得很好的底漆，它有著細膩的金屬顆粒，同時具有很棒的附著力。使用前充分搖勻，直接取用瓶中的顏料進行噴塗而不用稀釋。最後洗噴筆時用的是AK 470極度金屬色的清潔劑。（如果想將顏料調得更稀，然後再進行噴塗的話，可以用AK 470進行稀釋，它不僅是清潔劑，也是稀釋劑。）

（2）極度金屬漆的一個優勢就是它的溶劑成分與琺瑯漆非常不同，因此後續的舊化過程無論如何都影響不到它。

（3）必須讓底漆完全乾透，在上掉漆液之前，請至少給予兩個小時的時間。現在有兩種可供選擇的掉漆液，它們做出的掉漆大小是不一樣的。AK 088輕度掉漆液主要做出的是小的刮蹭和掉漆。而AK 089重度掉漆液主要做出的是大塊且大範圍的掉漆，這樣大片的底漆會顯現出來。在任何情況下，它們既可以單獨使用，也可以混合在一起使用。

直接取用瓶中的掉漆液即可，不用稀釋（噴塗掉漆液時，感覺掉漆液還是比較稠，可用7份掉漆液兌3份水進行稀釋。）。考慮到掉漆液的成分跟普通的髮膠有相似，所以它也會有很大的表面張力。這就是說當在光澤或是拋光的表面應用掉漆液時會不均且不一致，效果沒有消光表面的好。（掉漆液是水性的，所以具有很大的表面張力，在噴第一層掉漆液時，可以看到表面不均且不一致的情況，這個時候只需要簡單地薄噴一層，乾透後，再薄噴第二層和第三層就好多了。）

為了避免上述情況的發生，將採取薄噴多層的方式，上一層乾了之後再噴下一層（一般薄噴三層左右的掉漆液就可以了），這樣可以保證全部的漆面都被均勻地覆蓋。再將整個車廂噴塗上AK 088輕度掉漆液。

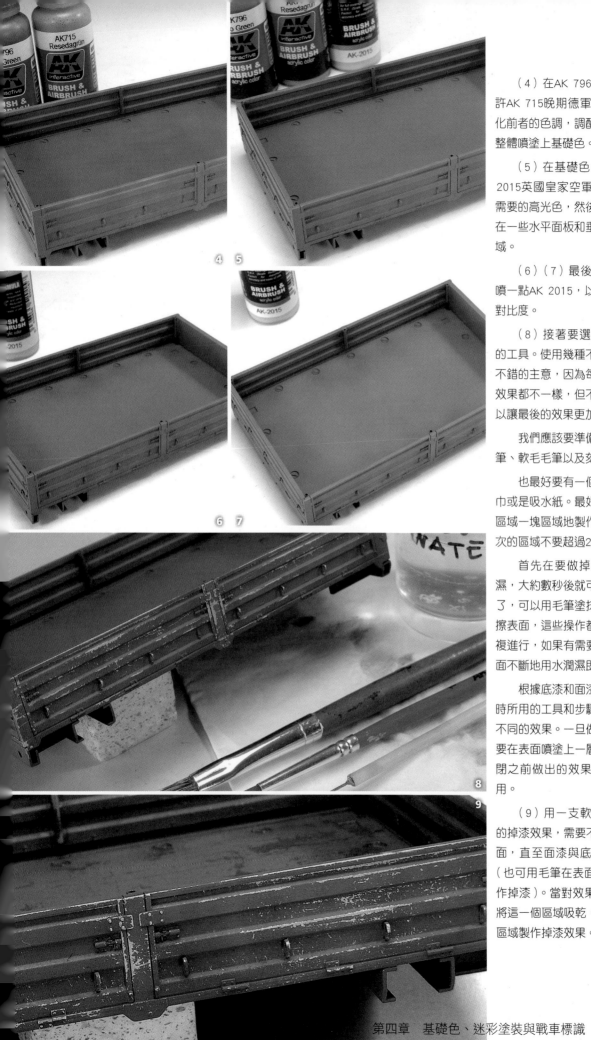

（4）在AK 796北約綠中加入些許AK 715晚期德軍淡橄欖綠色來柔化前者的色調，調配出基礎色，然後整體噴塗上基礎色。

（5）在基礎色中加入一點點AK 2015英國皇家空軍天空色，調配出需要的高光色，然後將高光效果噴塗在一些水平面板和垂直面板的上部區域。

（6）（7）最後在車廂地板上薄噴一點AK 2015，以獲得最大的高光對比度。

（8）接著要選擇一些即將使用的工具。使用幾種不同的工具是一個不錯的主意，因為每一種工具做出的效果都不一樣，但不一樣的效果卻可以讓最後的效果更加真實。

我們應該要準備的工具有硬毛毛筆、軟毛毛筆以及刻針或是牙籤。

也最好要有一個裝水的容器、紙巾或是吸水紙。最好一點一點、一塊區域一塊區域地製作掉漆效果，每一次的區域不要超過2cm×2cm。

首先在要做掉漆的表面用水沾濕，大約數秒後就可以開始製作掉漆了，可以用毛筆塗抹表面或是牙籤刮擦表面，這些操作都可以根據需要重複進行，如果有需要的話，只要將表面不斷地用水潤濕即可。

根據底漆和面漆的顏色以及掉漆時所用的工具和步驟，最終可以獲得不同的效果。一旦做好掉漆之後，需要在表面噴塗上一層清漆，目標是封閉之前做出的效果並起到保護的作用。

（9）用一支軟毛毛筆來製作小的掉漆效果，需要不斷地用水潤濕表面，直至面漆與底漆開始有所分離（也可用毛筆在表面塗抹的方法來製作掉漆）。當對效果滿意後，用紙巾將這一個區域吸乾，然後再對下一個區域製作掉漆效果。

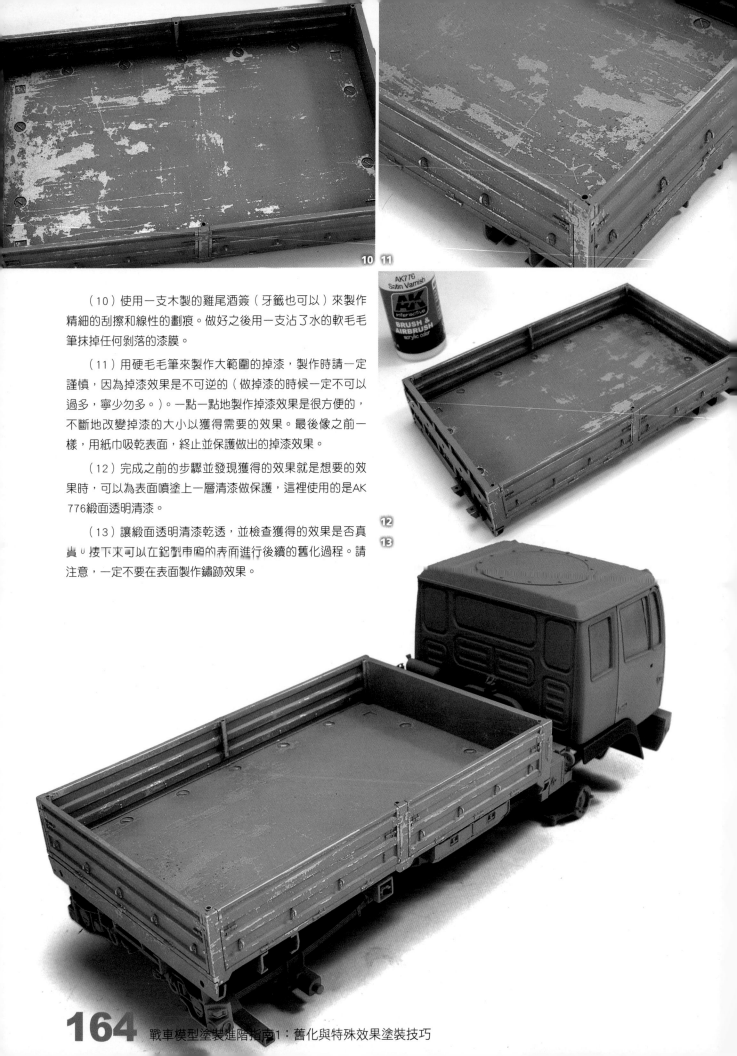

(10) 使用一支木製的雞尾酒簽（牙籤也可以）來製作精細的刮擦和線性的劃痕。做好之後用一支沾了水的軟毛毛筆抹掉任何剝落的漆膜。

(11) 用硬毛毛筆來製作大範圍的掉漆，製作時請一定謹慎，因為掉漆效果是不可逆的（做掉漆的時候一定不可以過多，寧少勿多。）。一點一點地製作掉漆效果是很方便的，不斷地改變掉漆的大小以獲得需要的效果。最後像之前一樣，用紙巾吸乾表面，終止並保護做出的掉漆效果。

(12) 完成之前的步驟並發現獲得的效果就是想要的效果時，可以為表面噴塗上一層清漆做保護，這裡使用的是AK 776緞面透明清漆。

(13) 讓緞面透明清漆乾透，並檢查獲得的效果是否真實。接下來可以在鋁製車廂的表面進行後續的舊化過程。請注意，一定不要在表面製作鏽跡效果。

2. 極度鏽蝕

從基礎的掉漆過程過度到如何在一輛遺棄已久且重度鏽蝕的戰車表面製作出重度的掉漆效果。在這一範例中將用到T-55戰車模型和市面上的一些樹脂部件，比如路輪、外部油箱以及換成鋁管的主砲。

在開始製作鏽蝕氧化之前，需要選擇幾種顏色，用噴筆噴塗的方式來添加鏽跡效果。一個比較好的組合是用田宮水性漆XF-10消光棕色與XF-64紅棕色調配出基礎色，高光色是在基礎色中加入適量XF-59沙漠黃色和XF-15消光膚色。中間色調是在基礎色中加入了一點X-6光澤橙色。

當然也可以使用AK的RC漆，RC067（二戰德軍紅棕色RAL8012）和RC068（二戰德軍紅棕色RAL8017）作為基礎鏽色，RC081（北約棕色）和RC035（二戰英軍S.C.C.2棕色）調配出高光色，將RC093（現代英軍沙黃色）和RC102（現代敘利亞共和國衛隊沙黃色）混合，然後再加上一點點RC009（橙色）調配出中間色調。

（1）用這些顏色調配出深色色調噴塗路輪的內側區域以及視線所不及的區域（可以在鏽色中加入一點黑色調配出需要的顏色）。

（2）用同樣的深鏽色色調，噴塗車體較低的部分。沒有必要完全地覆蓋這些區域，這樣之後可以做出非常有用和有趣的色調變化。

（3）接下來，將鏽色的基礎色調得淺一點，為外部的一些區域噴塗高光色，因此帶來了一些光源照射的效果。

（4）可以看到樹脂件並沒有事先上水補土。這是因為，當以不規則的方式為樹脂件噴塗鏽色色塊時，樹脂件本體的黃色色調會讓噴塗後的效果呈現出斑駁的橙色色調。只要噴塗時不完全覆蓋表面就可以獲得這種效果。

（5）現在可以看到在一些隨車配件上出現了一些基礎的鏽跡效果。

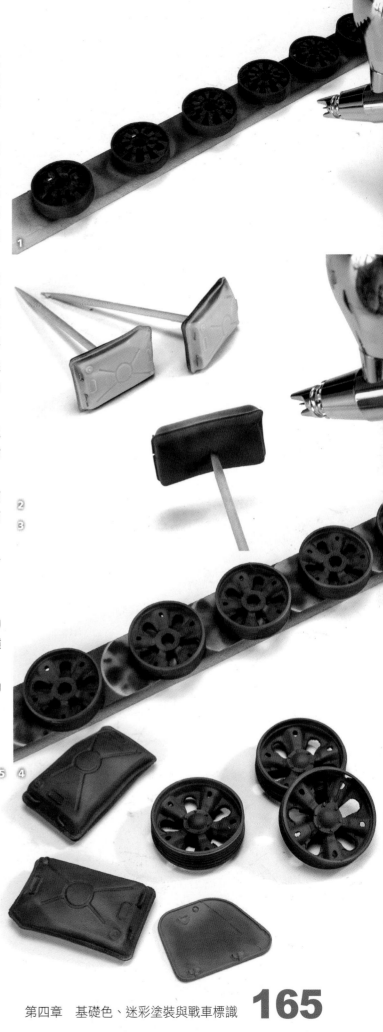

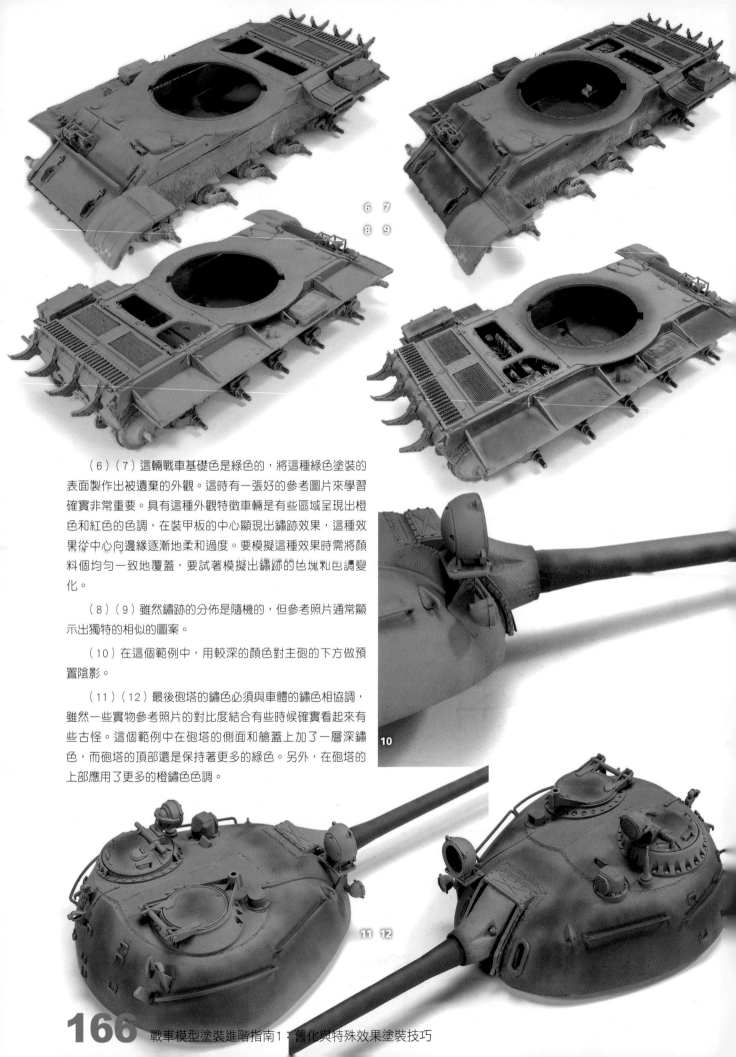

⑥ ⑦
⑧ ⑨

（6）（7）這輛戰車基礎色是綠色的，將這種綠色塗裝的
表面製作出被遺棄的外觀。這時有一張好的參考圖片來學習
確實非常重要。具有這種外觀特徵車輛是有些區域呈現出橙
色和紅色的色調，在裝甲板的中心顯現出鏽跡效果，這種效
果從中心向邊緣逐漸地柔和過度。要模擬這種效果時需將顏
料個均勻一致地覆蓋，要試著模擬出鏽跡的色塊和色調變
化。

（8）（9）雖然鏽跡的分佈是隨機的，但參考照片通常顯
示出獨特的相似的圖案。

（10）在這個範例中，用較深的顏色對主砲的下方做預
置陰影。

（11）（12）最後砲塔的鏽色必須與車體的鏽色相協調，
雖然一些實物參考照片的對比度結合有些時候確實看起來有
些古怪。這個範例中在砲塔的側面和艙蓋上加了一層深鏽
色，而砲塔的頂部還是保持著更多的綠色。另外，在砲塔的
上部應用了更多的橙鏽色色調。

⑩

⑪ ⑫

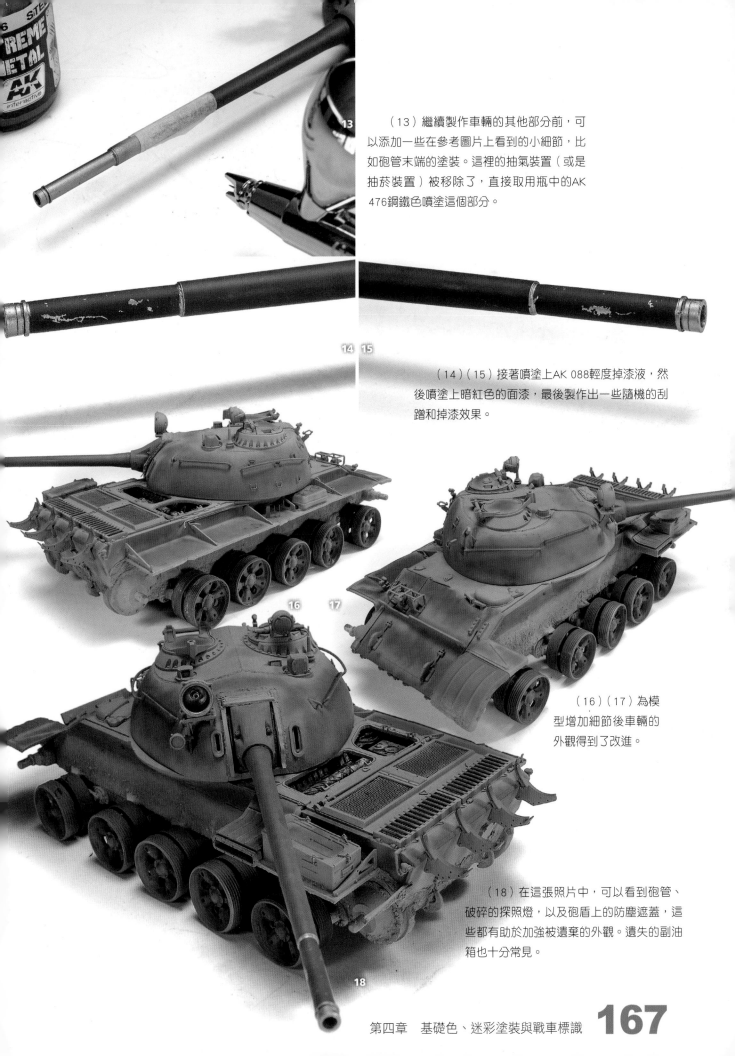

（13）繼續製作車輛的其他部分前，可以添加一些在參考圖片上看到的小細節，比如砲管末端的塗裝。這裡的抽氣裝置（或是抽菸裝置）被移除了，直接取用瓶中的AK 476鋼鐵色噴塗這個部分。

（14）（15）接著噴塗上AK 088輕度掉漆液，然後噴塗上暗紅色的面漆，最後製作出一些隨機的刮蹭和掉漆效果。

（16）（17）為模型增加細節後車輛的外觀得到了改進。

（18）在這張照片中，可以看到砲管、破碎的探照燈，以及砲盾上的防塵遮蓋，這些都有助於加強被遺棄的外觀。遺失的副油箱也十分常見。

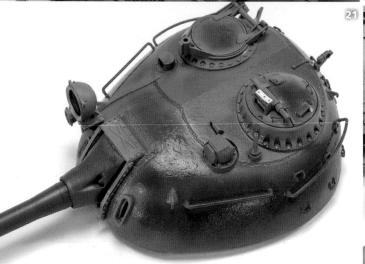

（19）在進行下一步之前，必須對某一些地方進行保護，像發動機部件，先用紙巾遮蓋，然後再用牙籤在表面塗上液體遮蓋。

（20）在噴塗面漆之前，先為表面噴塗上AK 088輕度掉漆液。

（21）必須讓掉漆液覆蓋這些部件或是那些需要獲得相同處理的區域，在這裡是整輛戰車。為了確保掉漆液完全地覆蓋表面，第一層掉漆液一定要薄噴，一層漆霧附著在模型表面即可，等這一層乾了之後，霧化著漆第二層、第三層，它們將很容易地就附著。對於緞面或是光澤的表面，這種噴塗的方法尤其顯得重要，所以在這種情況下時必須非常小心。

（22）等掉漆液乾了，就可以開始噴塗接下來的面漆了。

（23）在角落和更難接近的區域，面漆往往保留得更好，應該集中在這些區域噴塗上面漆，而在最暴露的區域，那裡的面漆會更快地老化、磨損和脫落，從而暴露出下面的深棕色底漆。

（24）看看這座砲塔上製作出的掉漆效果，以及用到的工具，最常使用的是各種硬毛毛筆，用毛筆以不同的力道在表面塗抹。

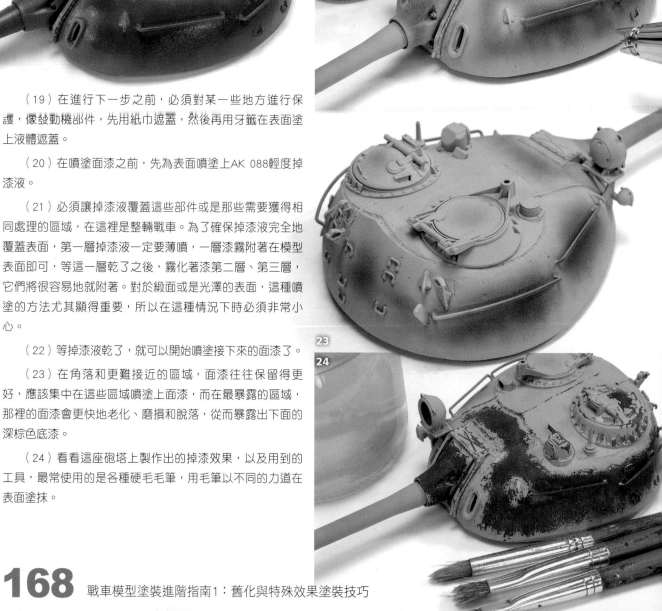

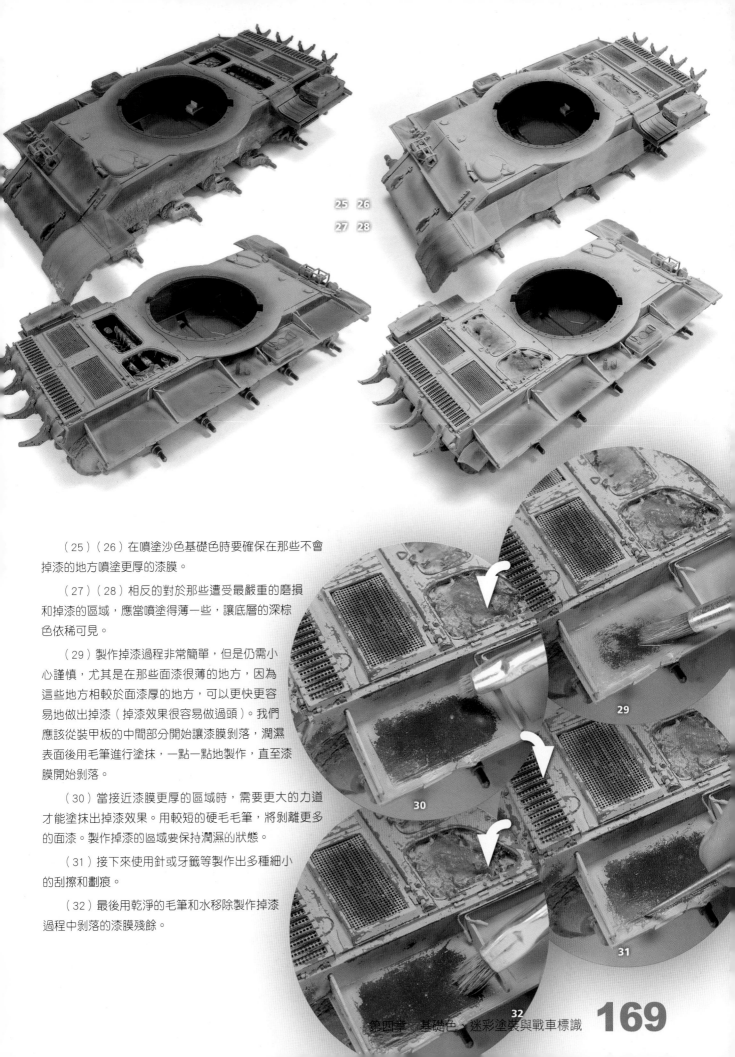

（25）（26）在噴塗沙色基礎色時要確保在那些不會
掉漆的地方噴塗更厚的漆膜。

（27）（28）相反的對於那些遭受最嚴重的磨損
和掉漆的區域，應當噴塗得薄一些，讓底層的深棕
色依稀可見。

（29）製作掉漆過程非常簡單，但是仍需小
心謹慎，尤其是在那些面漆很薄的地方，因為
這些地方相較於面漆厚的地方，可以更快更容
易地做出掉漆（掉漆效果很容易做過頭）。我們
應該從裝甲板的中間部分開始讓漆膜剝落，潤濕
表面後用毛筆進行塗抹，一點一點地製作，直至漆
膜開始剝落。

（30）當接近漆膜更厚的區域時，需要更大的力道
才能塗抹出掉漆效果。用較短的硬毛毛筆，將剝離更多
的面漆。製作掉漆的區域要保持潤濕的狀態。

（31）接下來使用針或牙籤等製作出多種細小
的刮擦和劃痕。

（32）最後用乾淨的毛筆和水移除製作掉漆
過程中剝落的漆膜殘餘。

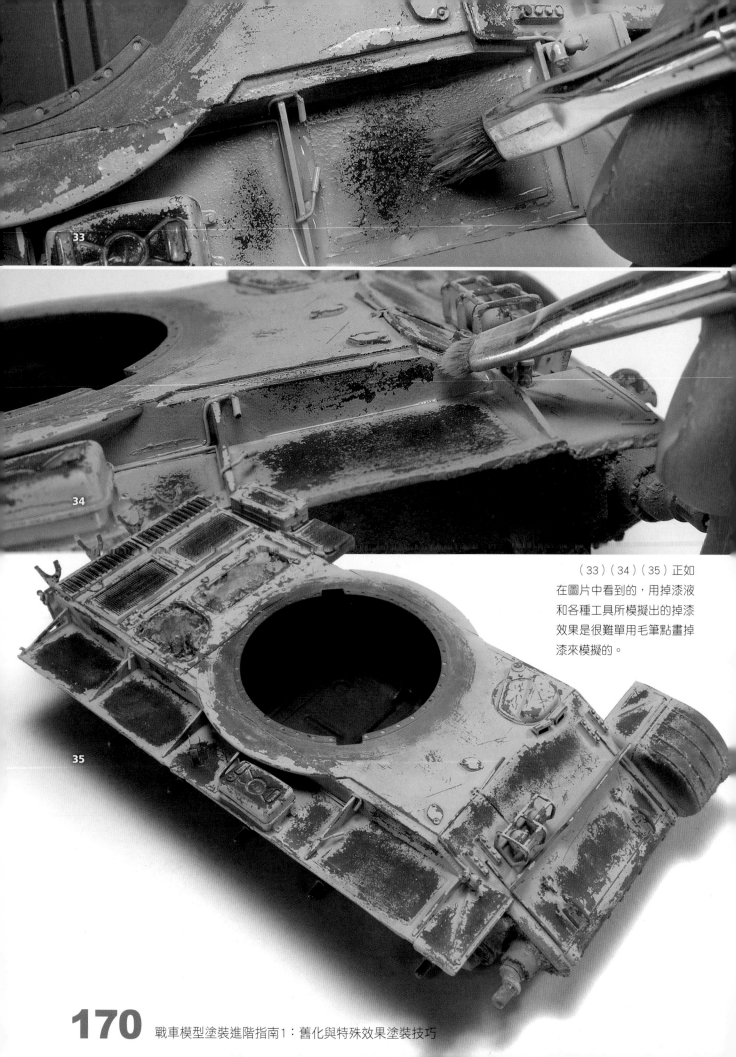

（33）（34）（35）正如
在圖片中看到的，用掉漆液
和各種工具所模擬出的掉漆
效果是很難單用毛筆點畫掉
漆來模擬的。

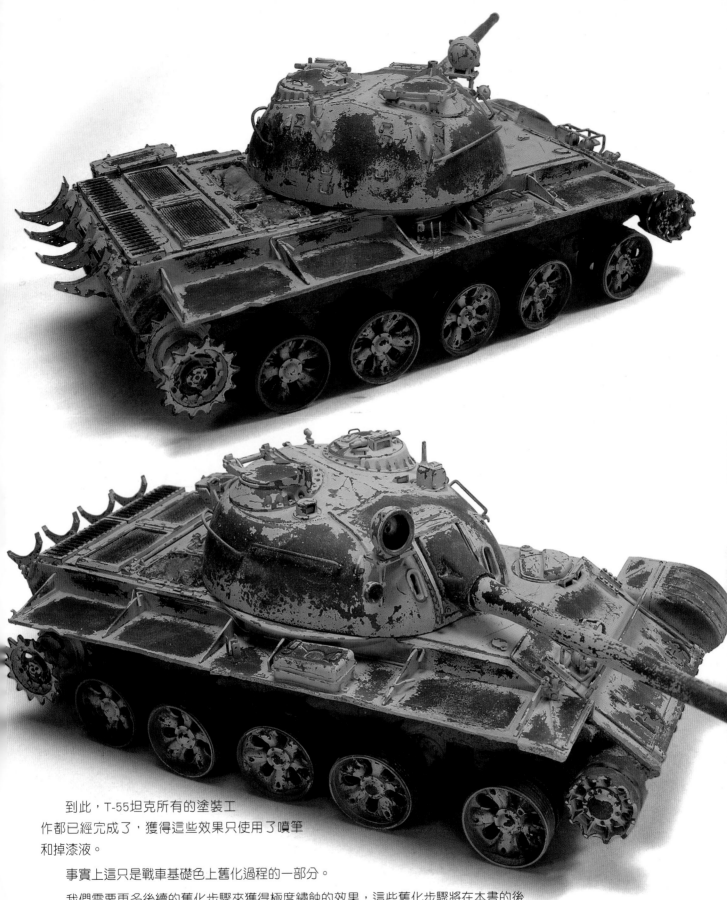

　　到此，T-55坦克所有的塗裝工
作都已經完成了，獲得這些效果只使用了噴筆
和掉漆液。

　　事實上這只是戰車基礎色上舊化過程的一部分。

　　我們需要更多後續的舊化步驟來獲得極度鏽蝕的效果，這些舊化步驟將在本書的後
面講到。

　　在這些情景下，塗裝退役的車輛通常來說都是一個挑戰，這些挑戰通常從塗裝鏽蝕
掉漆的基礎色開始。

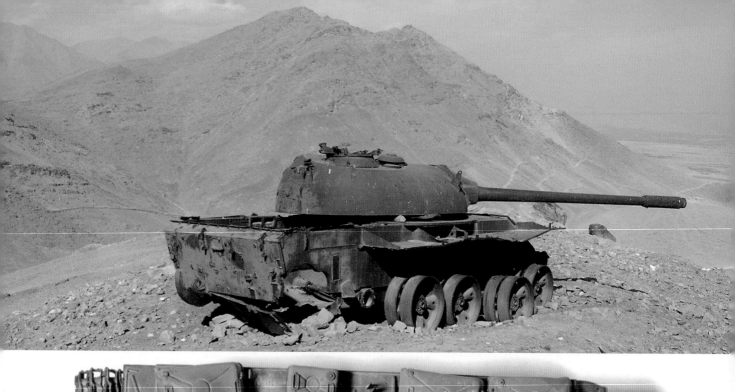

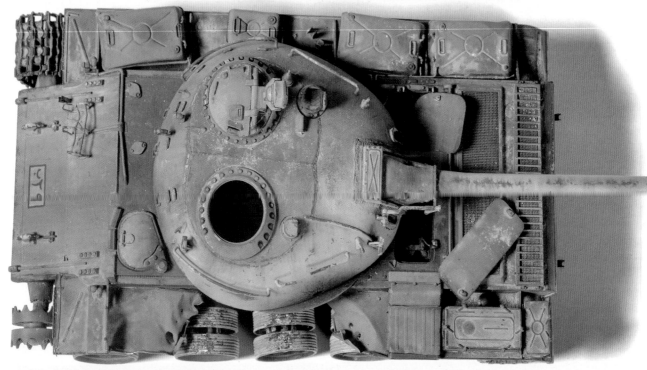

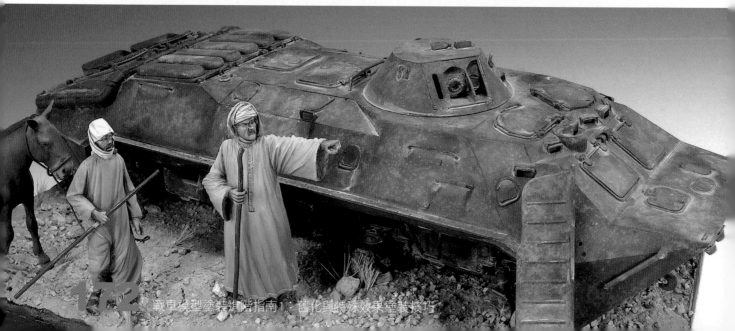

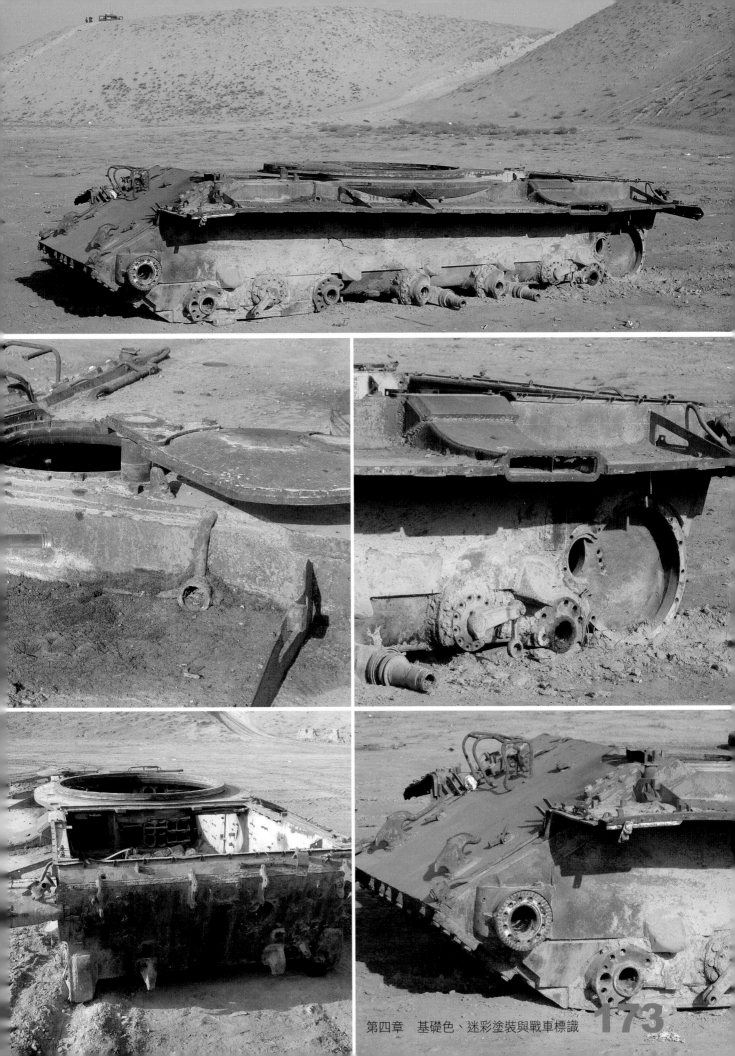

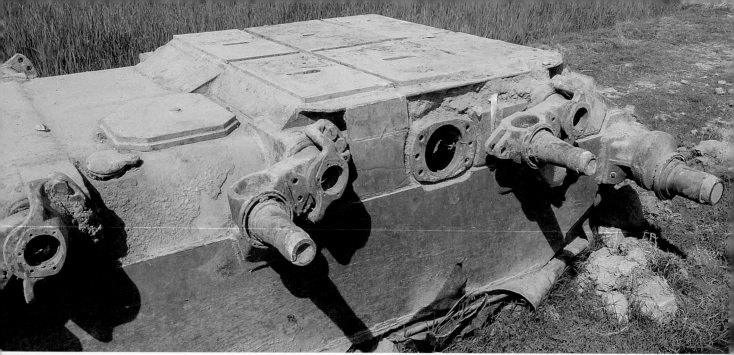

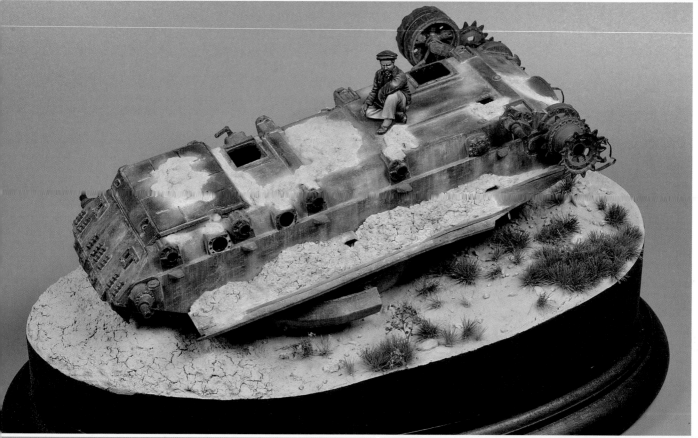

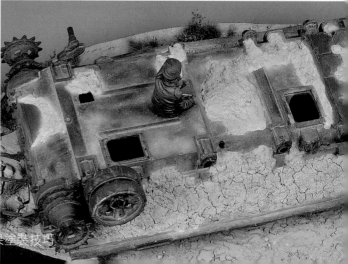

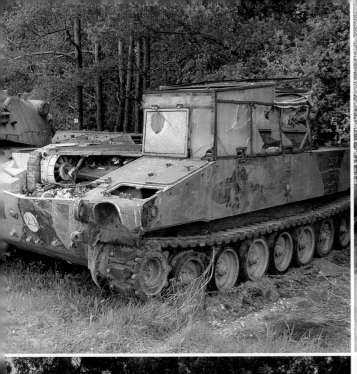
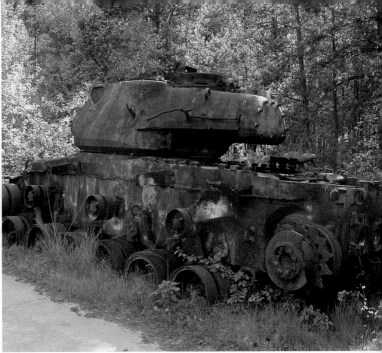
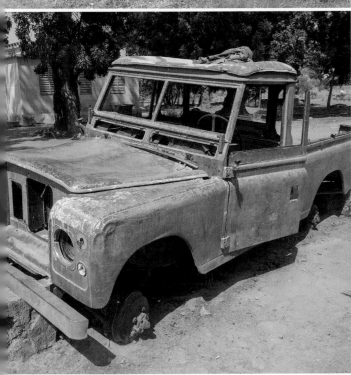

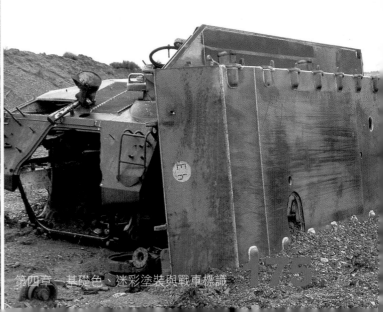

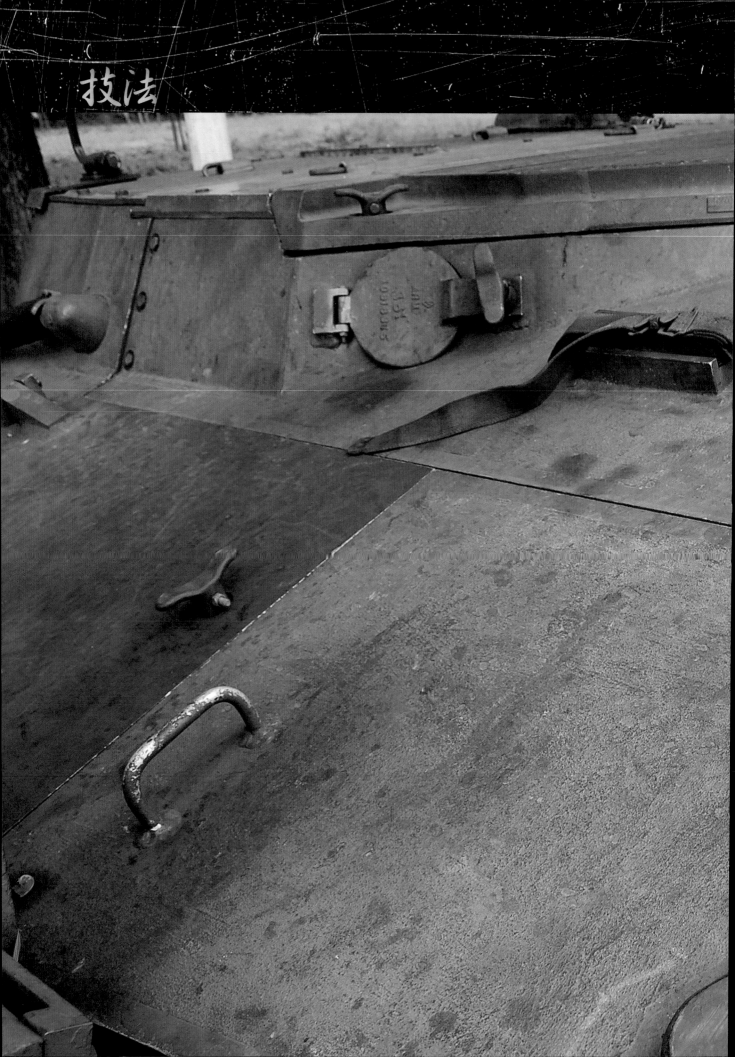

第五章

濾鏡

　　這一章以及接下來的章節，將為大家講解基本舊化技法的應用。大致上是一套既成的製作教學，它考慮到的是大多數模友通常狀況下的操作。即便如此，有時這種安排也會被改變，甚至有些步驟會被重複，這是根據模型的需要，及每位模友不同的工作方式所決定的。

　　所有的步驟是來至於流程圖，流程圖已在本書前面的章節出現過，是一個完整的舊化過程。

　　在應用各種技法的時候，根據基礎色的不同，將推薦不同的顏色（例如不同顏色的漬洗液、濾鏡液或是油畫顏料等。），然而在很多情況下，這種顏色的選擇是個人偏好以及希望達到的效果。

　　要涵蓋所有顏色（舊化產品的顏色）的基本組合事實上是不可能的，因此選擇了四種基礎色塗裝進行講解，它們分別是沙色、綠色、沙色和棕色的迷彩以及北約三色迷彩。透過這些範例，或多或少地涵蓋了最常見的基礎色塗裝效果。

　　首先探討最適合這四種基礎色塗裝的濾鏡液，以及分別在這些塗裝上操作的具體方法。

一、在沙色基礎色上進行濾鏡

基礎色：沙色
濾鏡液：赭色／灰色

（1）接下來的範例中將用塑料板進行示範，從具體的塗裝過程到技法的使用，都可以獲得與任何模型板件上類似的效果。這裡使用的顏色是RC漆的RC104現代伊拉克軍隊沙漠沙色，因為它是淺沙色的色調，也可以用其他的沙漠色調。為整個表面噴塗上RC104。

（2）左側是赭色的濾鏡液AK 261，將它塗在整個表面，不要讓表面濕濕的。（建議使用前將濾鏡液充分搖勻，再將濾鏡液用AK 047 White Spirit適當稀釋，用毛筆取一點稀釋後的濾鏡液，在紙巾上沾乾，讓毛筆看起來像沒有沾顏料一樣，然後均勻地在模型表面塗上一層。上一層濾鏡液乾了之後，再塗下一層。）

（3）乾了之後，可以看到沙色的基礎色變成了赭橙色的色調。效果的強度取決於濾鏡的強度，可以重複這個操作，直至獲得需要的效果，但請在上一層濾鏡液乾了之後再塗下一層的濾鏡液。

（4）AK 4161中性灰濾鏡液應用在右側半邊，使用的方法同之前的濾鏡液。

（5）比較左右兩側可以看到只是簡單地應用了濾鏡液就完全改變了淺沙色的外觀。應用了赭橙色的濾鏡液之後，基礎色變成了橙色的色調，擁有了一些鏽跡的外觀；應用了中灰色的濾鏡液之後，基礎色看起來像經常使用的、有點髒的外觀。

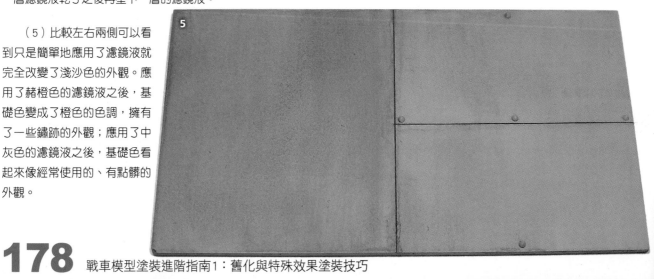

戰車模型塗裝進階指南1：舊化與特殊效果塗裝技巧

二、在綠色基礎色上進行濾鏡

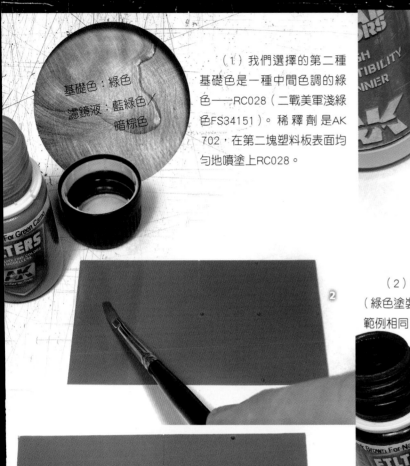

基礎色：綠色

濾鏡液：藍綠色╳暗棕色

（1）我們選擇的第二種基礎色是一種中間色調的綠色——RC028（二戰美軍淺綠色FS34151）。稀釋劑是AK 702，在第二塊塑料板表面均勻地噴塗上RC028。

（2）在左側應用綠色的濾鏡液——AK 4162（綠色塗裝用的藍綠色濾鏡液），使用方法與上個範例相同，注意不要把表面塗得濕濕的。

（3）完全乾後，綠色的塗裝表面獲得了一種蒼白的色調，就像陽光暴曬後的褪色感，另外基礎色也失去了一致性，它的色調更加豐富了。（可以看到濾鏡液乾透有一些白色粉末感，尤其在下方，這可能是表現一種髒的感覺。）

（4）將紅棕色的濾鏡液AK 076應用在右側半邊。

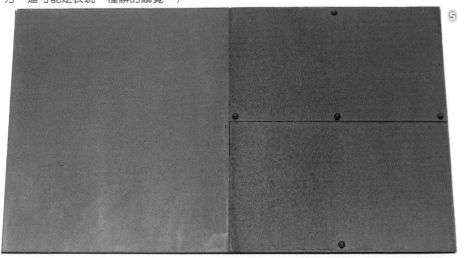

（5）紅棕色的濾鏡液乾後，可以看到在右半邊綠色的基礎色變成更加暖的色調，同時稍微有點暗，就像在潮濕環境中所見到的那樣。對比兩邊的效果，大家可以看到，根據需要選擇不同顏色的濾鏡液是如何影響綠色基礎色的外觀的。

三、在沙漠迷彩上進行濾鏡

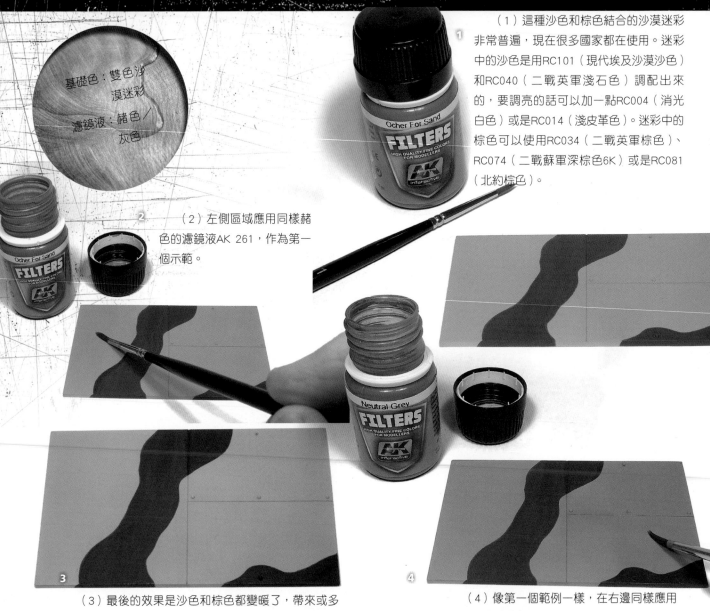

（1）這種沙色和棕色結合的沙漠迷彩非常普遍，現在很多國家都在使用。迷彩中的沙色是用RC101（現代埃及沙漠沙色）和RC040（二戰英軍淺石色）調配出來的，要調亮的話可以加一點RC004（消光白色）或是RC014（淺皮革色）。迷彩中的棕色可以使用RC034（二戰英軍棕色）、RC074（二戰蘇軍深棕色6K）或是RC081（北約棕色）。

基礎色：雙色沙漠迷彩

濾鏡液：赭色／灰色

（2）左側區域應用同樣赭色的濾鏡液AK 261，作為第一個示範。

（3）最後的效果是沙色和棕色都變暖了，帶來或多或少的橙色色調。

（4）像第一個範例一樣，在右邊同樣應用上AK 4161中性灰濾鏡液。

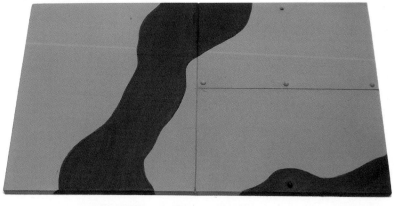

（5）等濾鏡液乾後，就可以看出主要的差別了，那就是右半邊展現出了冷的色調（因為使用的是偏灰色的濾鏡液），而左半邊展現出了更暖的色調（因為用了赭色的濾鏡液）。這些都是根據我們的需要以及模型所處的環境（讓模型能更好地融入所設定的環境），來對色調進行調整和改變。

四、在北約三色迷彩上進行濾鏡

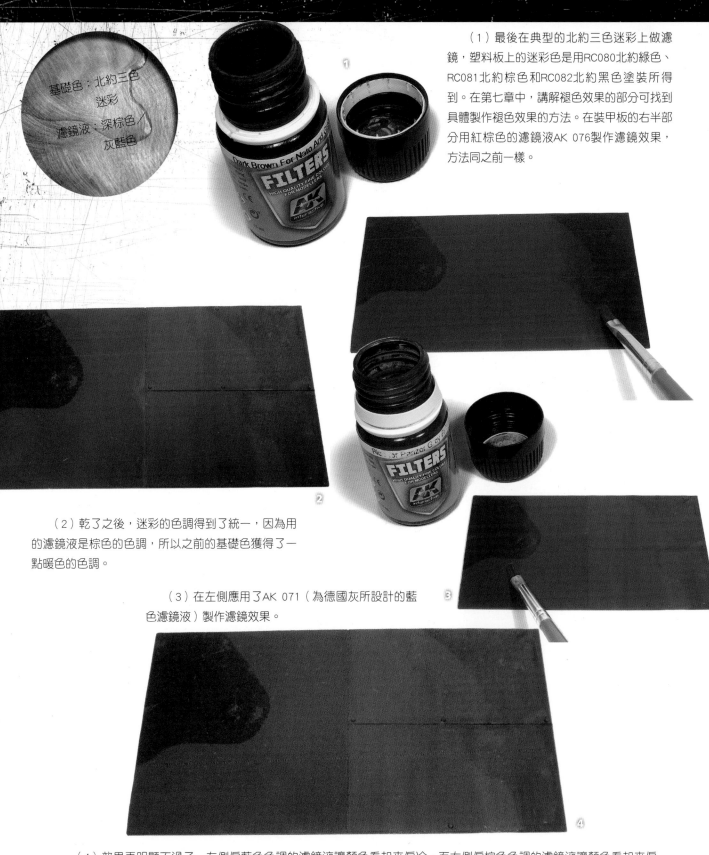

基礎色：北約三色
迷彩
濾鏡液：深棕色
灰藍色

（1）最後在典型的北約三色迷彩上做濾鏡，塑料板上的迷彩色是用RC080北約綠色、RC081北約棕色和RC082北約黑色塗裝所得到。在第七章中，講解褪色效果的部分可找到具體製作褪色效果的方法。在裝甲板的右半部分用紅棕色的濾鏡液AK 076製作濾鏡效果，方法同之前一樣。

（2）乾了之後，迷彩的色調得到了統一，因為用的濾鏡液是棕色的色調，所以之前的基礎色獲得了一點暖色的色調。

（3）在左側應用了AK 071（為德國灰所設計的藍色濾鏡液）製作濾鏡效果。

（4）效果再明顯不過了，左側偏藍色色調的濾鏡液讓顏色看起來偏冷，而右側偏棕色色調的濾鏡液讓顏色看起來偏暖。這兩種濾鏡液的應用都讓基礎色的色調獲得了協調和統一。

技法

二、在綠色基礎色上進行滲線

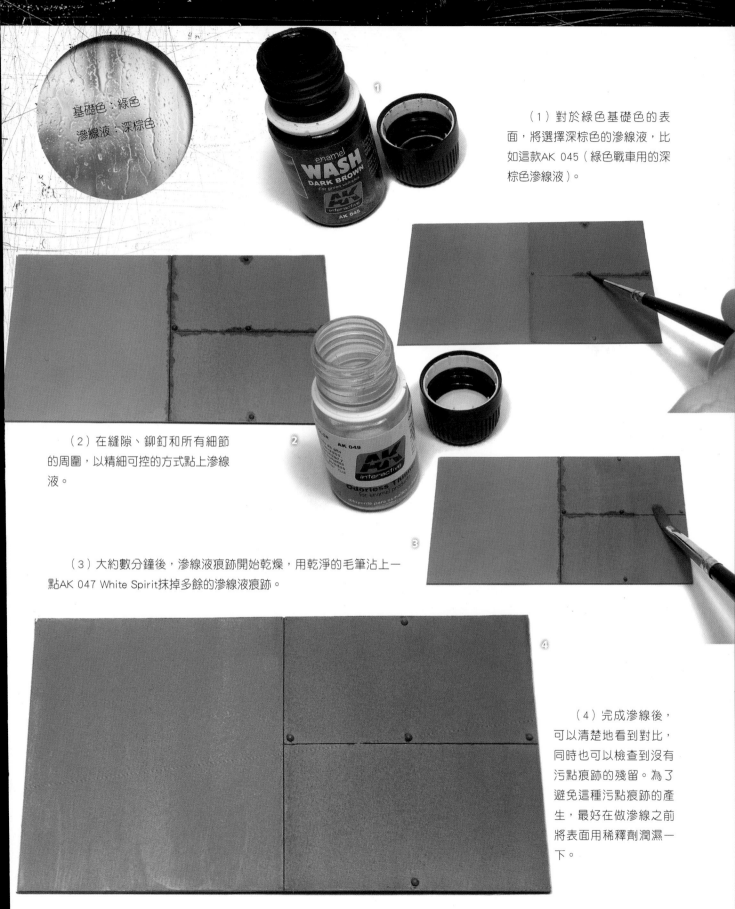

基礎色：綠色

滲線液：深棕色

（1）對於綠色基礎色的表面，將選擇深棕色的滲線液，比如這款AK 045（綠色戰車用的深棕色滲線液）。

（2）在縫隙、鉚釘和所有細節的周圍，以精細可控的方式點上滲線液。

（3）大約數分鐘後，滲線液痕跡開始乾燥，用乾淨的毛筆沾上一點AK 047 White Spirit抹掉多餘的滲線液痕跡。

（4）完成滲線後，可以清楚地看到對比，同時也可以檢查到沒有污點痕跡的殘留。為了避免這種污點痕跡的產生，最好在做滲線之前將表面用稀釋劑潤濕一下。

基礎色：雙色沙漠迷彩

滲線液：深棕色或是中

間色調棕色

（1）可以使用中間色調的棕色，也許需要用比第一個範例中更深的棕色，比如 AK 066（沙漠色塗裝車輛滲線液）。

（2）必須小心謹慎，並且在小的區域進行操作。

（3）一旦滲線液乾了，就可以小心地抹除掉多餘的滲線液痕跡。當周圍區域的滲線液痕跡清理乾淨時，要確保不會把細節處和縫隙裡的滲線液都清理掉。

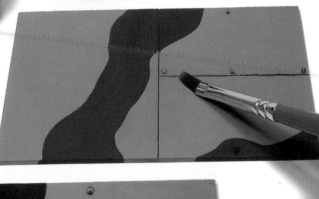

（4）最後獲得的效果一定是可見的。與其他未做滲線的面板區域相比較，可以看到這種技法所獲得的效果。

四、在北約三色迷彩上進行滲線

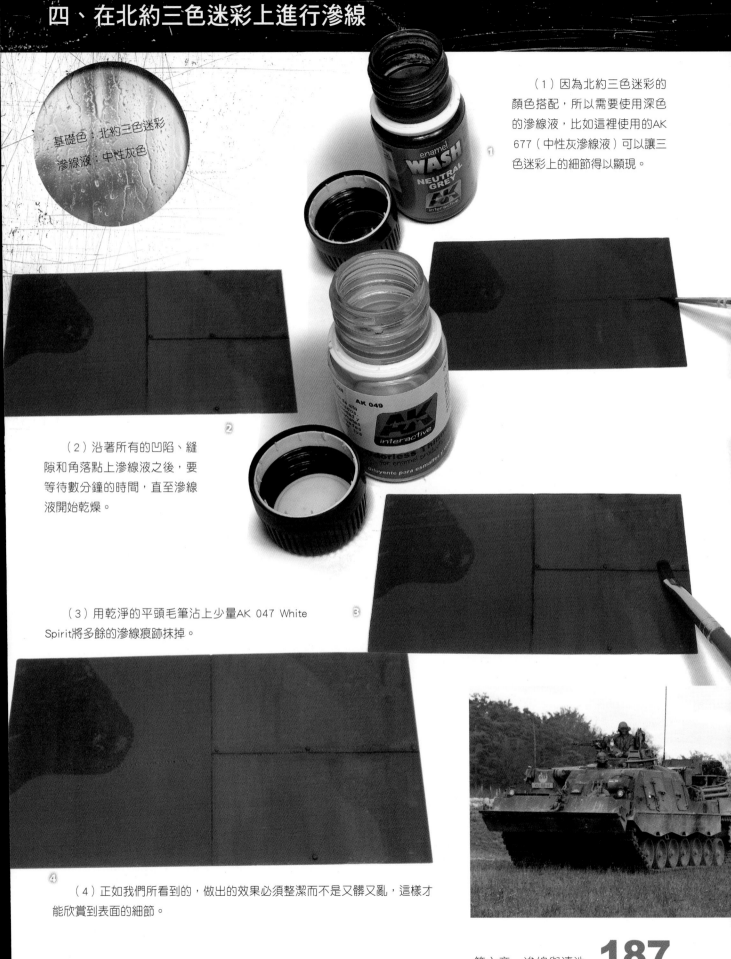

基礎色：北約三色迷彩

滲線液：中性灰色

（1）因為北約三色迷彩的顏色搭配，所以需要使用深色的滲線液，比如這裡使用的AK 677（中性灰滲線液）可以讓三色迷彩上的細節得以顯現。

（2）沿著所有的凹陷、縫隙和角落點上滲線液之後，要等待數分鐘的時間，直至滲線液開始乾燥。

（3）用乾淨的平頭毛筆沾上少量AK 047 White Spirit將多餘的滲線痕跡抹掉。

（4）正如我們所看到的，做出的效果必須整潔而不是又髒又亂，這樣才能欣賞到表面的細節。

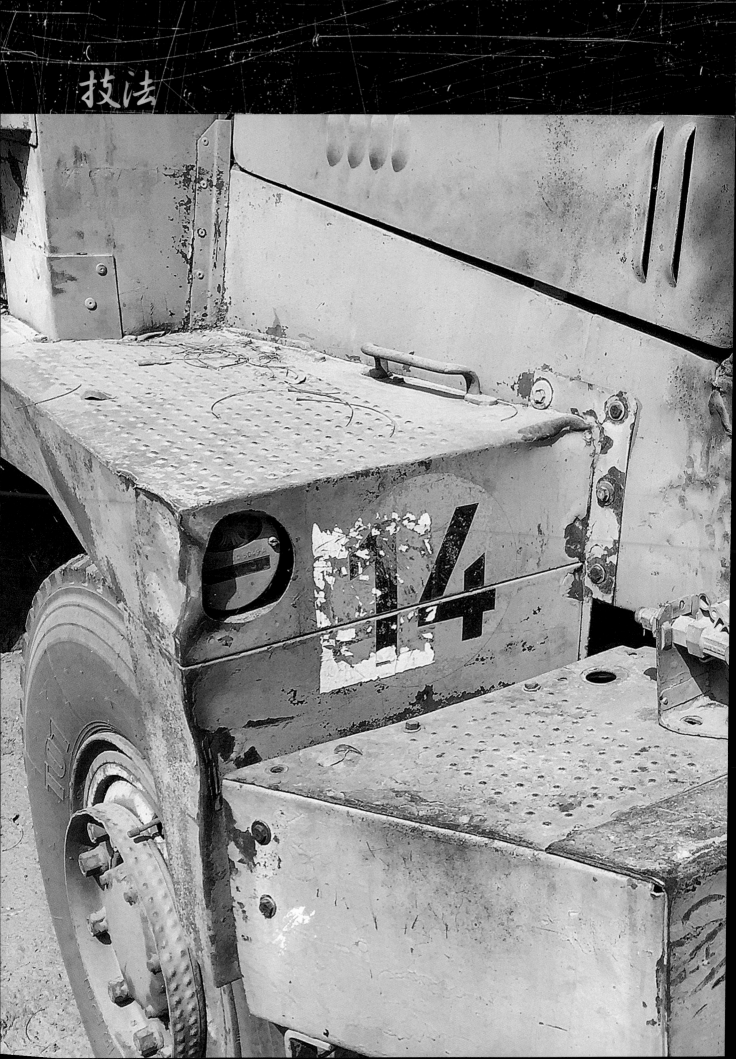

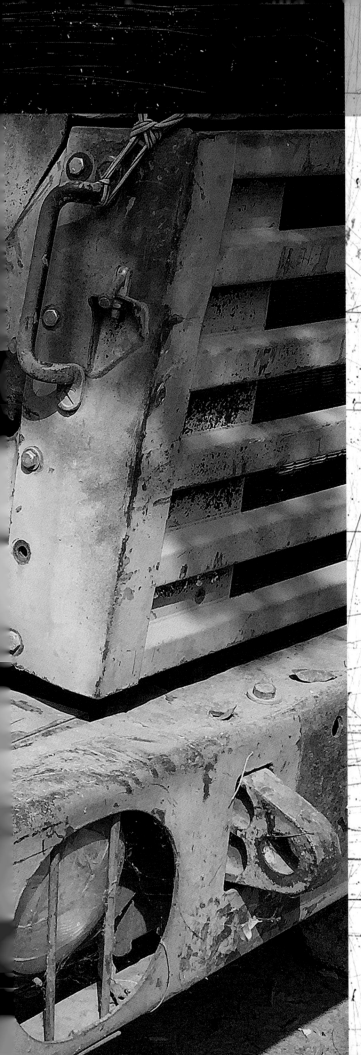

第七章

磨損效果
與褪色效果

在這些基礎色的最後一部分工作就是所謂的褪色效果，通常是藉助油畫顏料來進行的。

油畫顏料具有巨大的潛力和多樣性的功能，這讓它們成了最好的工具，可以在模型上製作出眾多的效果。油畫顏料使用方便，如果你對做出的效果不滿意，還可以擦掉。

像在之前的章節中所做的，讓我們看一下在四種不同的基礎色塗裝表面應用油畫顏料所獲得的效果。

這裡跟濾鏡和滲線相比較的唯一區別是，對於油畫顏料將同時使用幾種不同的顏色，因為只有將幾種不同的顏色結合起來使用，才能獲得最佳的效果。這樣可以獲得最寬的色譜變化（其實就是獲得豐富的色調變化）並獲得深度感。一般來說，選擇四種油畫顏料就足夠了。具體選擇哪幾種油畫顏料是由戰車的基礎色以及戰車所處的環境所決定的。

一、在沙色基礎色上製作褪色效果

基礎色：沙色

油畫顏料：
可以選擇白色、沙色、赭色、橙色、黃色以及中間色調棕色這些油畫顏料，或是與其相似的顏色

（1）在沙色基礎色的表面，所選擇的油畫顏料可以包含任何剛剛所提及的顏色。這裡選擇的是油畫顏料Abt003塵土色以及Abt092赭石色、Abt010黃色和Abt160發動機油脂色。

（2）在左側半邊的裝甲板上以隨機分佈的方式點上一些小的色點。

（3）上好色點之後，用一支乾淨的平頭毛筆沾上一點AK 047 White Spirit將色點塗抹開。

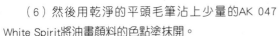

（4）因為使用了四種不同顏色的油畫顏料，所以最後模型表面獲得了多種不同的色調。將油畫顏料色點塗抹開的時候一定要小心，這樣才不會出現色塊明顯突兀的情況，才能在表面做出一種模糊且柔和豐富的色調。

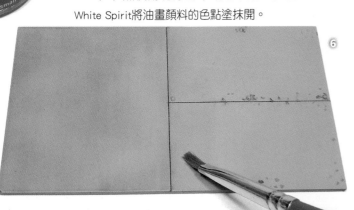

（5）還有另一種方法可以得到這種效果，是用來處理一塊單獨的區域。根據這個區域特定的需要來選擇一些油畫顏料（圖中選擇的是裝甲板邊緣的若干區域），首先選擇黃色和赭石色的油畫顏料。

（6）然後用乾淨的平頭毛筆沾上少量的AK 047 White Spirit將油畫顏料的色點塗抹開。

（7）在第二階段，點上了Abt003塵土色（它帶有偏灰偏沙色的色調）。

（8）現在將沙色色調塗抹開。 ⑧

（9）最後，即第三階段，如圖，在一些區域點上棕色的色點。 ⑨

（10）現在可以看到用油畫顏料做出的基本效果是如何以模糊、柔和的方式來改變基礎色外觀。到這裡就可以停下來了，如果需要的話，可以等這一層油畫顏料乾後，再進一步應用其他色調的油畫顏料。

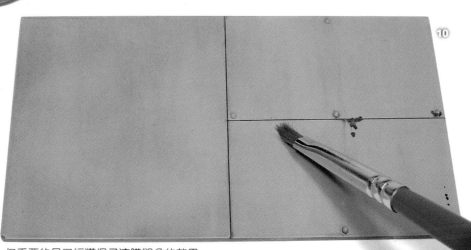

⑩

（11）兩邊的效果略有不同，但重要的是已經獲得了漆膜褪色的效果。

考慮到製作這種效果的方法，用毛筆點上大量且不同色調的小點應用起來更快，但有些單調。另一方面，一次在一個區域應用油畫顏料，這確實會讓時間花得長一點，同時也需要更靈活和更全面的視野，但卻可以保證獲得的效果少一些呆板，視覺效果更加有趣且更加吸引人。

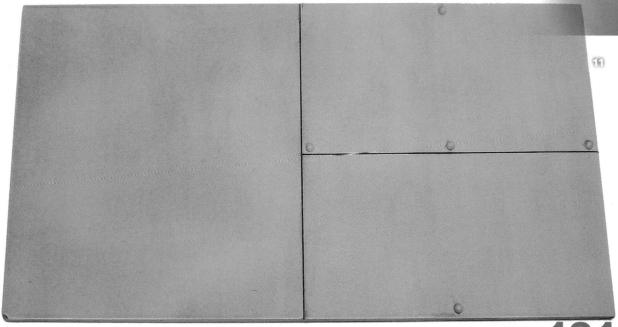

⑪

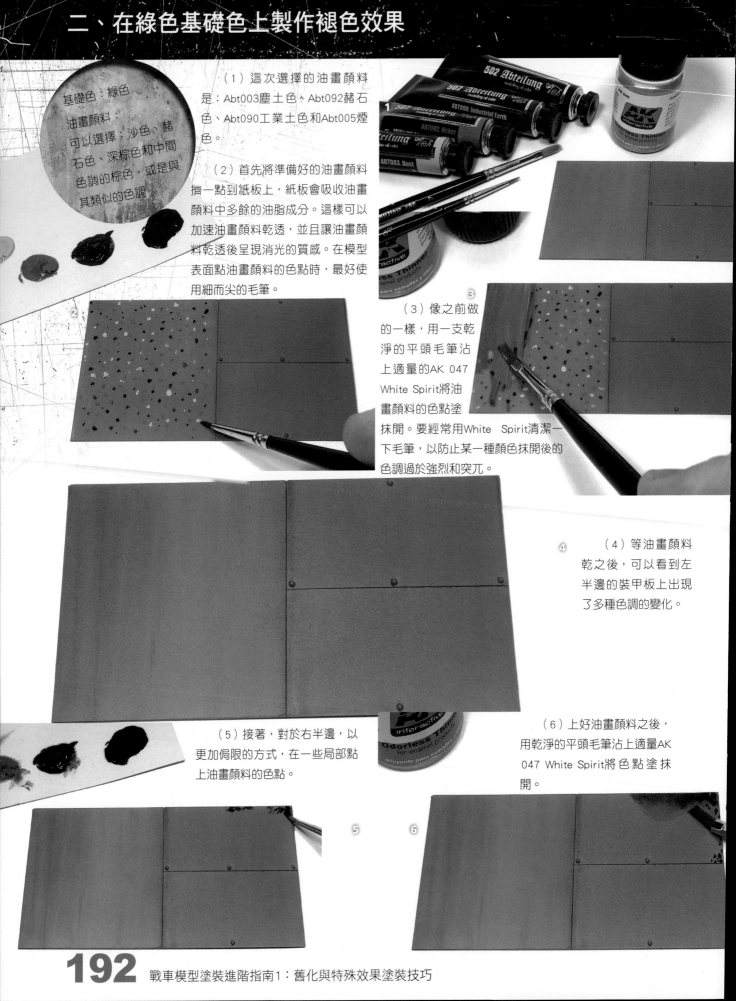

二、在綠色基礎色上製作褪色效果

基礎色：綠色

油畫顏料：

可以選擇：沙色、赭石色、深棕色和中間色調的棕色，或是與其類似的色調

（1）這次選擇的油畫顏料是：Abt003塵土色、Abt092赭石色、Abt090工業土色和Abt005煙色。

（2）首先將準備好的油畫顏料擠一點到紙板上，紙板會吸收油畫顏料中多餘的油脂成分。這樣可以加速油畫顏料乾透，並且讓油畫顏料乾透後呈現消光的質感。在模型表面點油畫顏料的色點時，最好使用細而尖的毛筆。

（3）像之前做的一樣，用一支乾淨的平頭毛筆沾上適量的AK 047 White Spirit將油畫顏料的色點塗抹開。要經常用White Spirit清潔一下毛筆，以防止某一種顏色抹開後的色調過於強烈和突兀。

（4）等油畫顏料乾之後，可以看到左半邊的裝甲板上出現了多種色調的變化。

（5）接著，對於右半邊，以更加侷限的方式，在一些局部點上油畫顏料的色點。

（6）上好油畫顏料之後，用乾淨的平頭毛筆沾上適量AK 047 White Spirit將色點塗抹開。

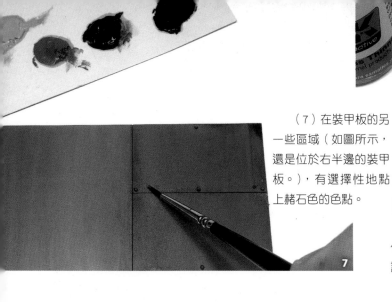

（7）在裝甲板的另一些區域（如圖所示，還是位於右半邊的裝甲板。），有選擇性地點上赭石色的色點。

（8）儘管兩種不同的油畫顏料應用在不同的區域，但總是會有一些交叉區域存在，在這裡油畫顏料不同色調進行了相互的作用。

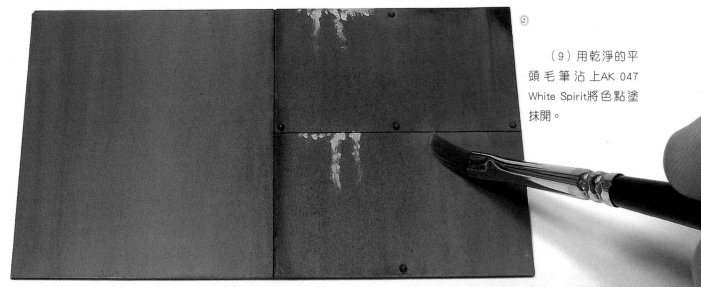

（9）用乾淨的平頭毛筆沾上AK 047 White Spirit將色點塗抹開。

（10）該技法的目的是用簡單的方法再現褪色磨損效果，該效果來自於戰車所暴露的特定舊化環境。所獲得的色調和光影變化以及效果幾乎有無限多種可能性。對比右側和左側的面板，可以驚奇地發現僅僅透過油畫顏料的混色，就做出了不同的效果。

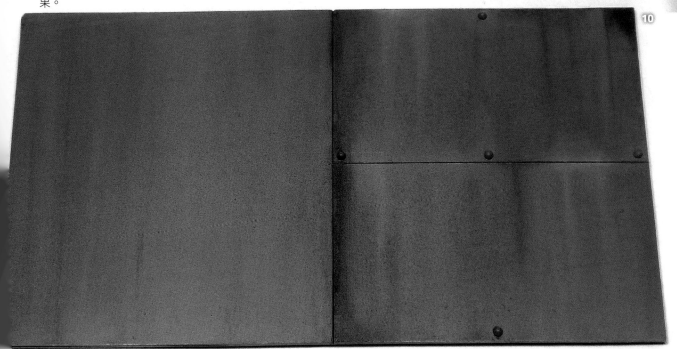

三、在沙漠迷彩或是類似的基礎色表面上製作褪色效果

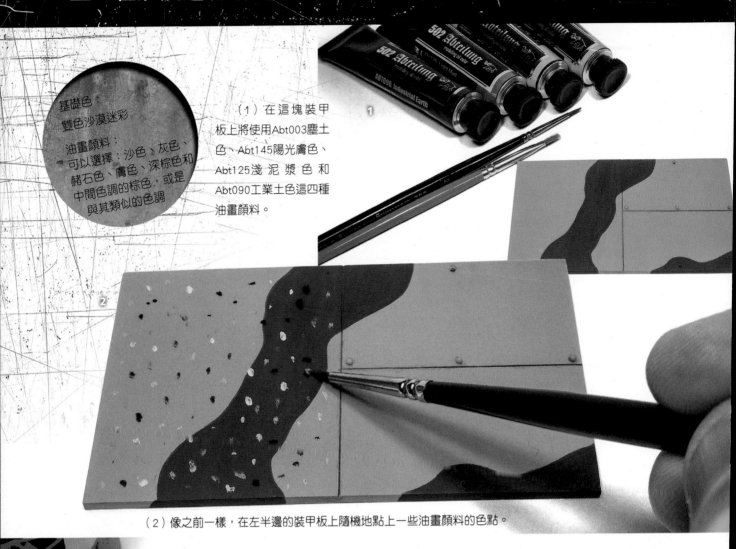

基礎色：
雙色沙漠迷彩

油畫顏料：
可以選擇：沙色、灰色、赭石色、膚色、深棕色和中間色調的棕色，或是與其類似的色調

（1）在這塊裝甲板上將使用Abt003塵土色、Abt145陽光膚色、Abt125淺泥漿色和Abt090工業土色這四種油畫顏料。

（2）像之前一樣，在左半邊的裝甲板上隨機地點上一些油畫顏料的色點。

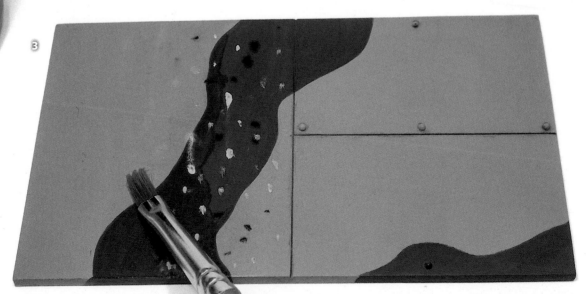

（3）用乾淨的毛筆沾上油畫顏料的稀釋劑（可以選擇AK 047 White Spirit），將色點塗抹開，抹掉多餘的油畫顏料，直至達到我們所需要的效果。

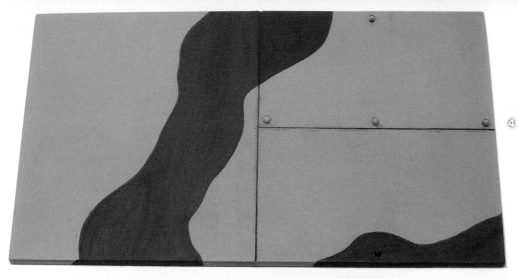

（4）當觀察效
果時，雖然很模糊，
但確實有視覺上的變
化，色調變得更加豐
富，基礎色的色調獲
得了增強。

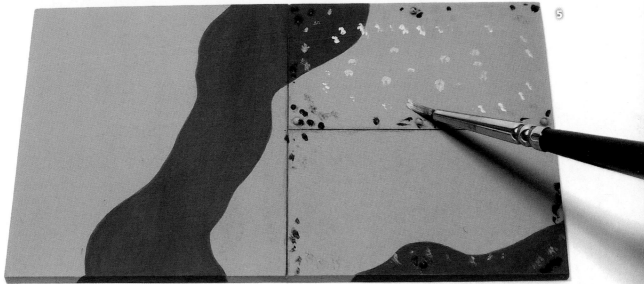

（5）在右半邊的面板，也點上油畫顏料的色點，但這一次不同顏色的色點有相應的區域。（Abt090工業土色在一塊面板的周邊，而中心區域是Abt125淺泥漿色，兩者的過度區域點的是Abt145陽光膚色。）

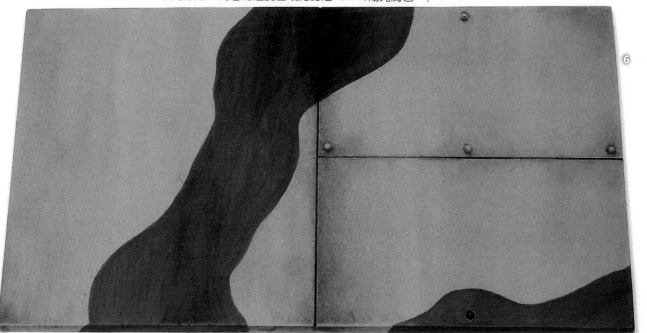

（6）左右兩半所做出的效果都很清晰，可以進行對比，左半邊更強烈一些，色調的變化更明顯，但兩邊都在雙色迷彩基礎色上獲得了相似的豐富的色調變化。

四、在北約三色迷彩上製作褪色效果

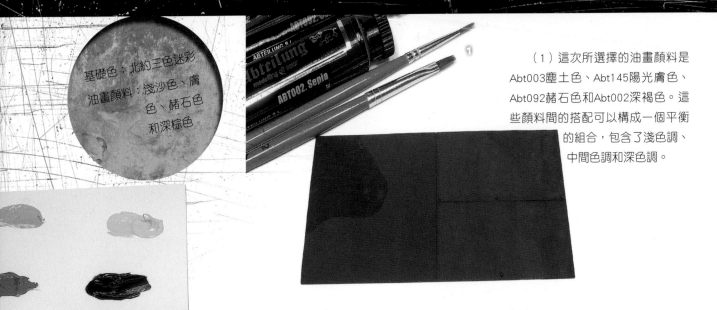

基礎色：北約三色迷彩

油畫顏料：淺沙色、膚色、赭石色和深棕色

（1）這次所選擇的油畫顏料是Abt003塵土色、Abt145陽光膚色、Abt092赭石色和Abt002深褐色。這些顏料間的搭配可以構成一個平衡的組合，包含了淺色調、中間色調和深色調。

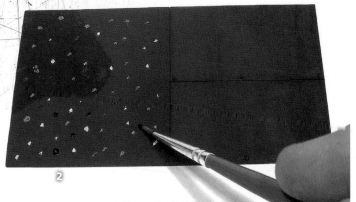

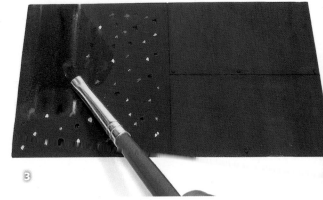

（2）在左半邊，用深色的油畫顏料點在靠下方的區域。

（4）所獲得的效果中應該留下一些特徵性的筆痕。

（3）用乾淨的毛筆沾上少量AK 047 White Spirit，以垂直向下的筆觸輕柔地掃過，將油畫顏料的色點塗抹開。接著用更大一點的毛筆掃過來製作出模糊的效果，還是要將毛筆先潤上一點AK 047 White Spirit。

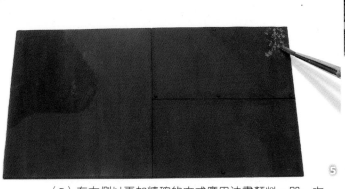
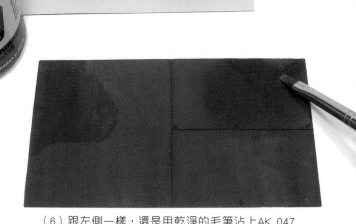

⑤ ⑥

（5）在右側以更加精確的方式應用油畫顏料，即一次只選擇一塊特定的區域，然後只在這個區域點上一種顏色的油畫顏料色點。

（6）跟左側一樣，還是用乾淨的毛筆沾上AK 047 White Spirit將油畫顏料的色點塗抹開，直至獲得模糊而柔和的效果。

⑦ ⑧

（7）接著沿著一部分裝甲板的邊緣點上Abt002深褐色。

（8）目標是應用上所有在調色板上的四種油畫顏料。

（9）使用這種方法的關鍵是油畫顏料的分佈。雖然這種方法更加耗時，但實操起來並不困難，而且可獲得不同的效果，只要這些色塊不被完全地塗抹開。

⑨

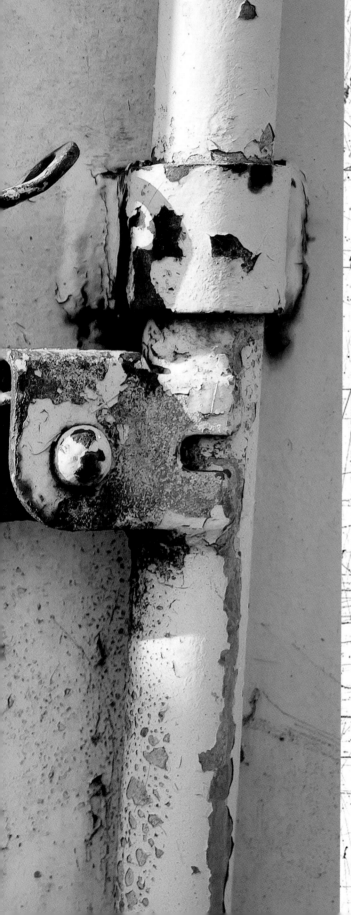

第八章

掉漆效果

　　雖然掉漆效果本身是一個舊化的步驟，但它也會在基礎色上凸顯出來；這是因為外部元素不斷地磨蹭（比如植被或樹枝的刮擦、在崎嶇地形行駛過程中發生的刮蹭或是士兵不斷地在戰車上爬上爬下）甚至來自於撞擊並成凹坑。

　　我們可以利用不同的掉漆媒質或是不同的掉漆技法來製作掉漆效果，但在所有的範例中，都將使用水性漆來進行演示。

　　在這一章中，我們將看到如何在四種不同的基礎色面板上製作掉漆效果，以及製作掉漆時顏色選擇的重要性。

一、在沙色基礎色上製作掉漆效果

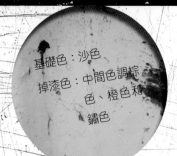

基礎色：沙色

掉漆色：中間色調棕
色、橙色和
鏽色

（1）在製作掉漆的基礎色中，有一種是專門為製作掉漆而設計出來的。AK 711掉漆色，它是一種深棕色，其中帶了一點紅色的色調，它可以完美地模擬深層掉漆的色調。另外AK 707中間色調鏽色是一種顏色更亮的掉漆色（掉漆處摻雜著鏽色），在淺色基礎色表面往往會有不錯的效果。

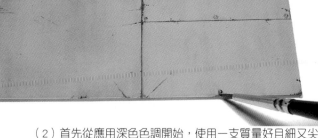

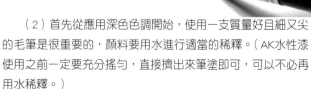

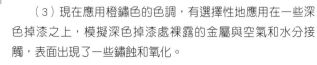

（2）首先從應用深色色調開始，使用一支質量好且細又尖的毛筆是很重要的，顏料要用水進行適當的稀釋。（AK水性漆使用之前一定要充分搖勻，直接擠出來筆塗即可，可以不必再用水稀釋。）

（3）現在應用橙鏽色的色調，有選擇性地應用在一些深色掉漆之上，模擬深色掉漆處裸露的金屬與空氣和水分接觸，表面出現了一些鏽蝕和氧化。

（4）最後的掉漆效果將取決於掉漆的分佈、掉漆的數量和掉漆痕跡的大小。這些關鍵要素決定了能否獲得最佳的效果。

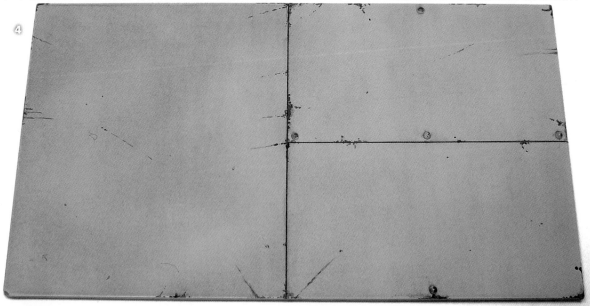

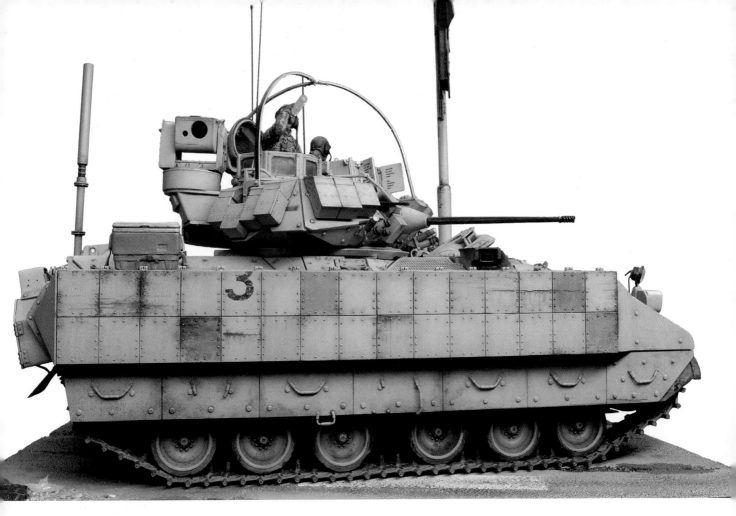

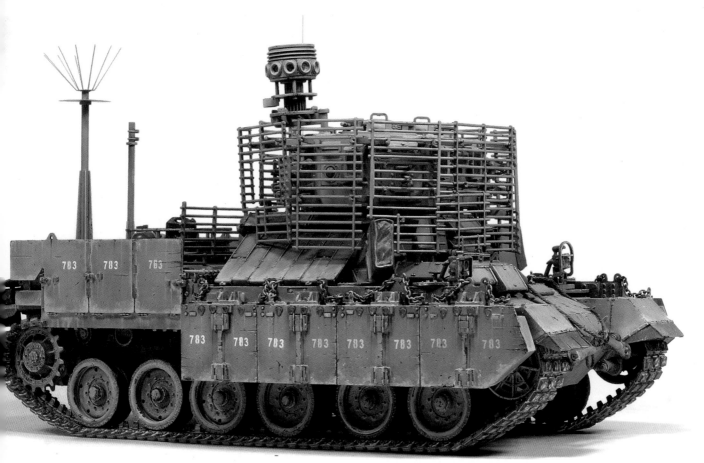

基礎色：綠色

掉漆色：橙色、中間
色調棕色和
鏽色

（1）為了模擬綠色基礎色表面的掉漆，使用比綠色基礎色淺一些的綠色作為淺層掉漆色（這種淺綠色可以在綠色基礎色表面被察覺到），同時用AK 711掉漆色來製作深層掉漆，這樣為掉漆和刮蹭帶來立體感和深度感。在這個範例中左半邊將應用海綿掉漆技法，而右半邊將應用毛筆點畫掉漆技法。

（2）首先選擇淺綠色的水性漆（這裡選擇的是AK 3063武裝黨衛軍春／夏季迷彩淺綠斑點色），滴了幾滴水在顏料中，這麼做的目的是防止顏料乾得太快，而並非是為了稀釋顏料（出於這個目的，廣大模友可以考慮使用濕盤。）。首先用鑷子夾著一小團海綿沾上一點顏料，然後用吸水紙巾吸掉海綿上大部分多餘的顏料。海綿掉漆技法的秘訣是輕柔地用海綿在模型表面進行「點」和「拍」，一點一點地來，一定不要施以過重的壓力。

（3）海綿掉漆沒有做過頭，可以欣賞到左半邊裝甲板邊緣的掉漆。必須要說這種方法確實有一些弱點，就是對於掉漆的外形和大小往往不能很好地控制，可以嘗試一下用鑷子重新調整並夾住海綿團，這將有一定幫助。從另一方面來說，海綿掉漆技法也有它的優勢，那就是簡便快捷，只要稍加練習，獲得的效果也非常真實。

（4）接下來，在之前淺綠色掉漆的表面，用海綿應用上深棕色的水性漆（AK 711掉漆色），這將為掉漆帶來非常有趣的深度感和立體感。

（5）用海綿不但可以模擬掉漆，而且還可以表現刮擦和劃痕，只需要按照特定的方向輕柔地拖拽海綿。這種技法需要練習，最好讓海綿上只有非常少的顏料。大家可以在左側裝甲板的中間部分看到這種效果。

（6）現在將右半邊用毛筆點畫上淺綠色的淺層掉漆效果，大家可以對比海綿掉漆所獲得的效果。最好使用質量好的毛筆，Marta Kolinsky的毛筆是最好的選擇，將水性漆適當稀釋後進行點畫以獲得最精細的效果。

（7）用毛筆點畫掉漆會較耗時，但它能夠為掉漆帶來最大的可控性，比如掉漆的大小、外形，掉漆的數量以及劃痕掉漆等。

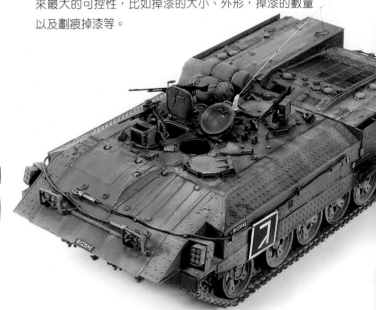

（8）接下來，使用深棕色的水性漆AK 711（用水稍微稀釋一點點）像剛才一樣點畫掉漆。選擇一部分淺層掉漆的區域，然後將深層掉漆色點畫在淺綠色掉漆的內部，最後將獲得非常棒的立體的掉漆效果。

（9）如果觀察左半邊和右半邊，可以發現所選擇的方法不同，獲得的效果也有所區別，一般來說，將兩種掉漆技法結合起來使用，往往能獲得最佳的效果。

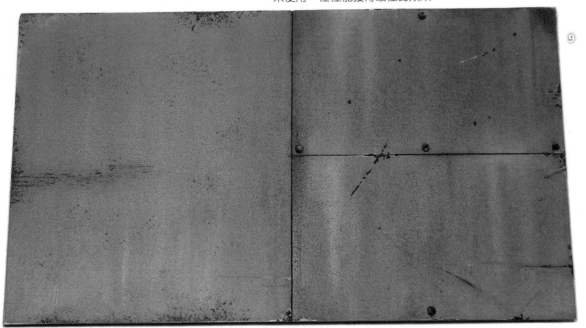

三、在沙漠迷彩或是類似的基礎色表面上製作掉漆效果

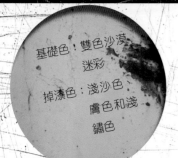

基礎色：雙色沙漠迷彩

掉漆色：淺沙色、膚色和淺鏽色

（1）在沙漠迷彩基礎色表面製作掉漆效果與之前範例中製作掉漆的方法一樣，只是選擇的掉漆顏色不一樣。我的想法是首先在一些非常容易受到磨損和刮蹭的區域應用上肌膚色或是非常淺的沙色（其實是製作淺層掉漆）。

（2）掉漆的外形和尺寸越是變化（比如小的點狀掉漆和小的劃痕掉漆等），最後獲得的效果越是真實。

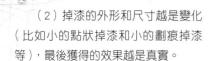

（3）在右半邊將使用海綿掉漆技法，而在左半邊將使用毛筆點畫掉漆的技法，左右兩邊的效果將進行比較。

（4）首先製作淺層掉漆效果，掉漆的數量和強度將取決於戰車的服役環境和服役強度。不建議大家將這個效果做過頭，一些淺層掉漆效果將被後續的舊化效果所掩蓋。

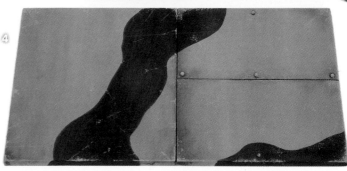

（5）第二步就是添加深層掉漆效果了，還是像之前一樣，要確保深層掉漆是落在淺層掉漆的邊緣以內，再次使用AK 711掉漆色（深棕色色調），在左側的裝甲板處用毛筆點畫出深鏽色色調的深層掉漆效果。

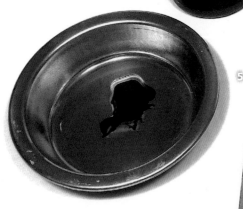

（6）在右側，將用海綿製作掉漆。

（7）最後的效果取決於掉漆所在的真實
的迷彩基礎色，正如在這輛BTR裝甲車上所
看到的，將兩種掉漆方法結合起來，就會讓
最後的效果更加豐富且真實。

四、在北約三色迷彩上製作掉漆效果

基礎色：北約三色
迷彩色

掉漆：AK掉漆液

（1）另一種製作掉漆的方法是使用專門製作掉漆所開發的一些產品，比如AK 088輕度掉漆液和AK 089重度掉漆液。它們兩者的使用方法相同，但獲得的效果不同，第一種掉漆液模擬的是小而輕的掉漆效果，而第二種掉漆液模擬的是剝落更加嚴重的大塊掉漆。

從瓶子中取出來直接噴塗或是掉漆液與水以7：3的比例進行稀釋後噴塗，也可以將輕度掉漆液和重度掉漆液混合起來進行測試，幫助我們獲得一些不同的掉漆效果。掉漆液的使用方法通常是一樣的，首先噴塗上底漆，接著噴塗上掉漆液，等掉漆液一乾，就在掉漆液上噴塗上面漆。就是這層面漆，之後會在上面製作出一些剝離和脫落，而露出下面的底漆。

掉漆液的乾燥時間因溫度和濕度而有所不同，雖然建議大家等待大約數小時的時間，但是一些模友喜歡上完掉漆液後數分鐘就開始在表面噴塗面漆。這裡將為大家呈現的是北約三色迷彩，當噴塗完底漆RC080北約綠色之後，為整個模型表面噴塗上AK 089重度掉漆液。

（2）給予足夠的時間讓掉漆液乾燥，然後就可以開始上之後的迷彩色。

（3）接下來將應用第二種迷彩色——RC081北約棕色，可以直接用噴筆進行迷彩的噴塗，或是遮蓋後進行噴塗（用遮蓋膠帶進行遮蓋或是用液體進行遮蓋）。

（4）最重要的是噴塗上均勻一致的面漆層。

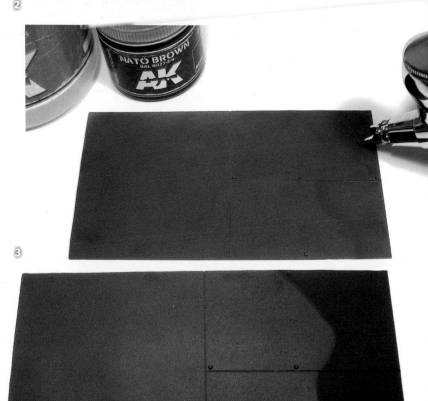

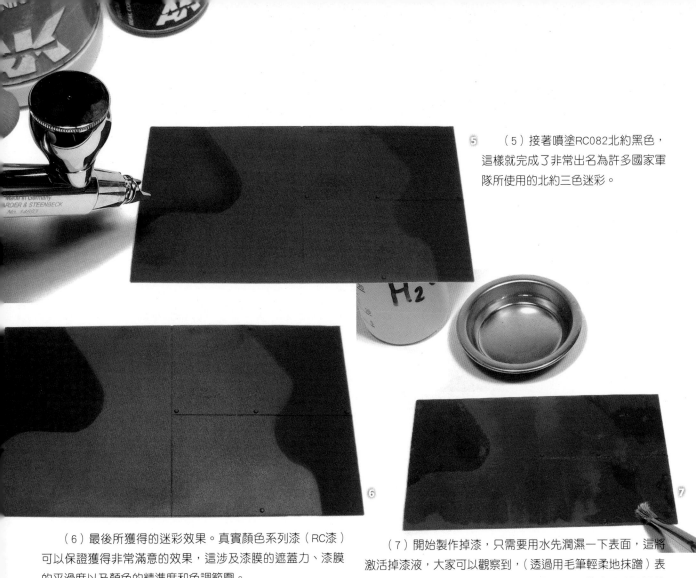

（5）接著噴塗RC082北約黑色，這樣就完成了非常出名為許多國家軍隊所使用的北約三色迷彩。

（6）最後所獲得的迷彩效果。真實顏色系列漆（RC漆）可以保證獲得非常滿意的效果，這涉及漆膜的遮蓋力、漆膜的平滑度以及顏色的精準度和色調範圍。

（8）掉漆的大小和形狀取決於我們使用的工具，可以使用所有類型的毛筆、毛刷（包括牙刷等）和一些工具（如牙籤、針或刀片），甚至是Scotchbrite的百潔布。（Scotchbrite是國外一個家居清潔海綿產品的品牌，也可選擇超市中的百潔布就可以了。）

（7）開始製作掉漆，只需要用水先潤濕一下表面，這將激活掉漆液，大家可以觀察到，（透過用毛筆輕柔地抹蹭）表面的漆膜開始一點一點剝落了，露出了下面的底色（這裡的底色就是北約綠色）。

基於明顯的原因將這種技法置於這一章節中，但建議大家去閱讀一下第五章的內容，其中為大家講述了如何應用濾鏡液，以及舊化操作。

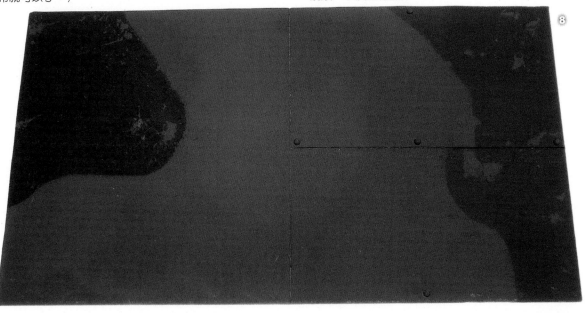

第九章

鏽蝕效果

　　說到現代戰車上的鏽蝕效果，這可能是一個有點爭議的話題，正如許多模友所認為的，最新一代的裝甲車搭載著一些隨車物品，僅有的舊化效果就是塵土和泥漿。儘管看起來很像是這個樣子，但即使是現代戰車，它們也是由鋼鐵製成，如果裸露的金屬暴露在潮濕的空氣中，它們也是會生鏽和鏽蝕的。研究一些現代裝甲戰車的服役照片或是執行任務的照片將揭示出這些效果，鏽蝕效果不是只出現在被遺棄或是損毀的車輛上。

　　掉漆和磨損處出現的鏽蝕是由於周圍環境的風化和舊化過程導致的，但前提條件是潮濕的周圍環境。

　　有幾種方法可以讓我們完美地再現出鏽蝕效果，這些方法結合了油畫顏料和琺瑯舊化產品的使用。在這一章中將為大家示範如何透過使用不同的工具和方法，製作出這些鏽蝕效果。

一、在沙色基礎色上製作鏽蝕效果

基礎色：沙色
鏽色：橙色色調的
油畫顏料

（1）我並不想做出重度鏽蝕的效果，因此可以用Abt 020褪色暗黃在這種淺色基礎色的表面，添加一些模糊且有趣的鏽蝕效果。

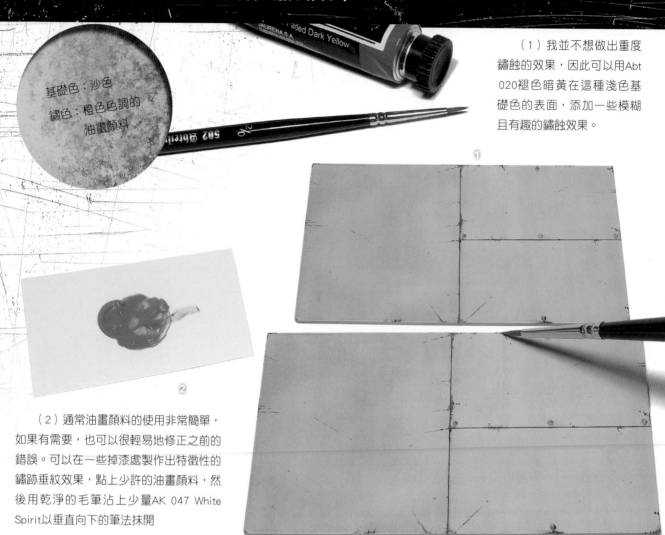

（2）通常油畫顏料的使用非常簡單，如果有需要，也可以很輕易地修正之前的錯誤。可以在一些掉漆處製作出特徵性的鏽跡垂紋效果，點上少許的油畫顏料，然後用乾淨的毛筆沾上少量AK 047 White Spirit以垂直向下的筆法抹開

（3）透過一層一層的疊加，鏽蝕效果可以得到增強，最後只用一種顏色就獲得了非常真實的效果。

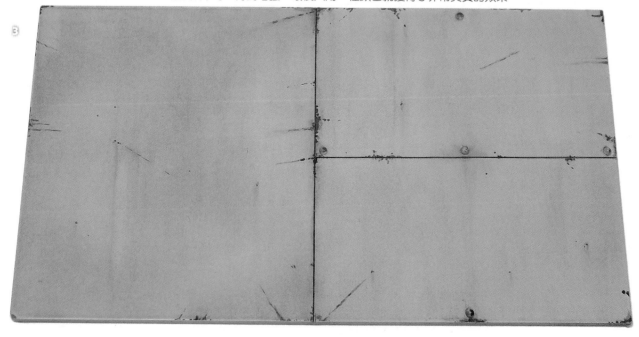

二、在綠色基礎色上製作鏽蝕效果

基礎色：綠色

鏽色：橙色和鏽色色調的琺瑯舊化產品

（1）跟油畫顏料不同，琺瑯舊化產品有著消光的漆面效果並且具有更好的遮蓋力。AK 013鏽跡垂紋效果液（擁有橙色的色調）可以完美地模擬鏽跡的垂紋效果。使用之前請充分搖勻（可以加入兩粒約6mm直徑的不鏽鋼鋼珠來加速攪拌），然後用一支細毛筆沾取後使用。

（2）讓畫出的垂紋線條乾燥數分鐘後，開始用乾淨的毛筆沾上少量AK 047 White Spirit將垂紋線條抹開，可以重複抹開垂紋線條，直至獲得想要柔和且模糊的垂紋效果。

（3）鏽跡的垂紋要從最深的掉漆和磨損最嚴重的區域產生並呈現，而不是隨意地選一些區域製作鏽跡的垂紋效果。

（4）接下來，在右半邊的裝甲板上，將使用淺一些色調的鏽色，製作出的鏽跡效果更加激進，這裡用到的是AK 046淺鏽色滲線液／漬洗液。

（5）同樣也是數分鐘後，用乾淨的毛筆沾上少量AK 047 White Spirit將上一步的筆塗痕跡塗抹開，直至獲得需要的淺鏽色色調的鏽蝕氧化效果。

（6）觀察左右兩邊可以看到兩種鏽蝕效果的區別。右半邊的鏽蝕效果更加重，這是由於較多的處於支配地位的橙色色調。兩種情況下獲得的效果都是完全消光的，這對於鏽蝕效果和基礎色都是合適的。

基礎色：雙色沙漠迷彩

鏽色：中間色調鏽色和紅色色調的油畫顏料、棕色和橙色色調的琺瑯舊化產品

（1）在之前第一個範例中使用油畫顏料來製作鏽蝕效果，第二個範例中選擇琺瑯舊化液來製作鏽蝕效果，現在將兩種方法結合起來並看一下它們的效果。將使用油畫顏料Abt060淺鏽色和Abt070深鏽色。

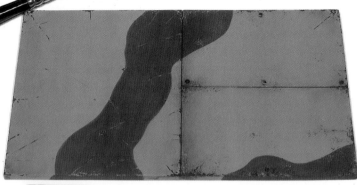

（2）將兩種油畫顏料直接用毛筆筆尖點在之前選好的區域。

（3）用乾淨的毛筆沾上少量AK 047 White Spirit 將色塊潤開，試著用毛筆垂直地掃過表面，留下橙色和棕色的筆觸痕跡。

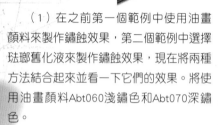

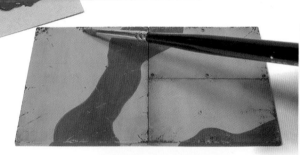

（4）在左半邊的是紅色／橙色的氧化鏽蝕效果。

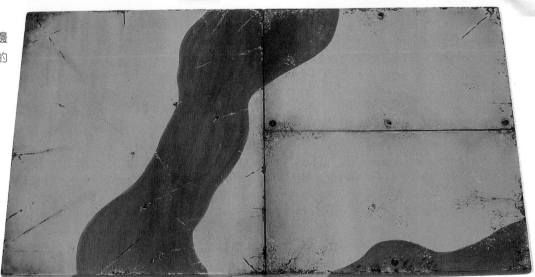

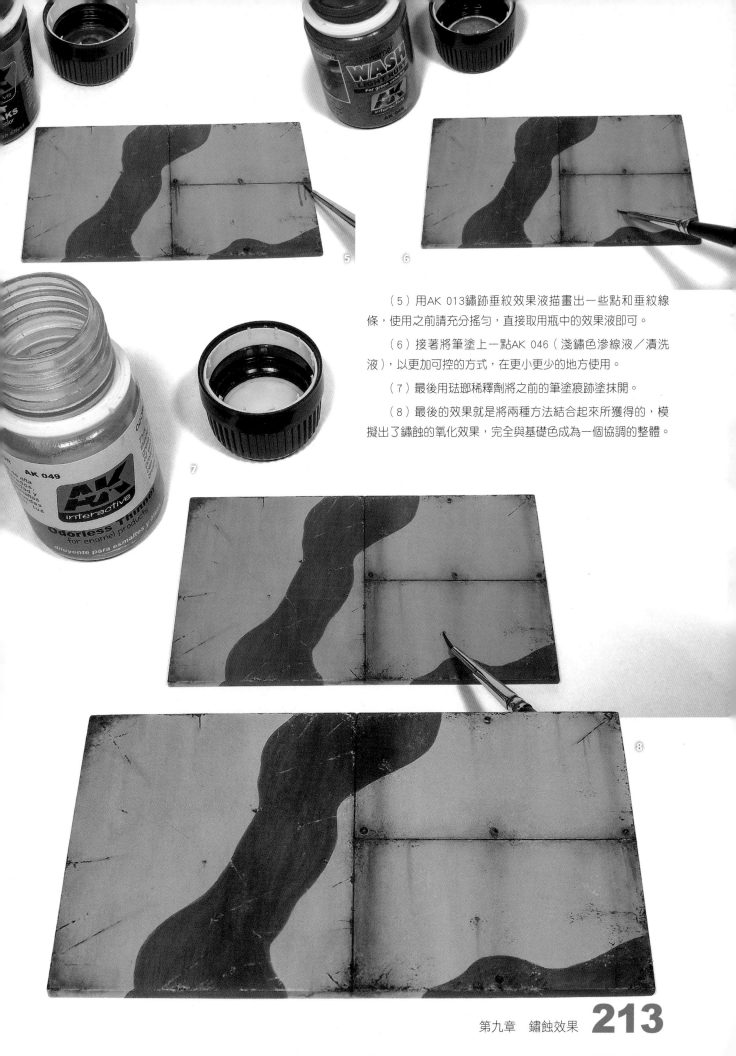

（5）用AK 013鏽跡垂紋效果液描畫出一些點和垂紋線條，使用之前請充分搖勻，直接取用瓶中的效果液即可。

（6）接著將筆塗上一點AK 046（淺鏽色滲線液／漬洗液），以更加可控的方式，在更小更少的地方使用。

（7）最後用琺瑯稀釋劑將之前的筆塗痕跡塗抹開。

（8）最後的效果就是將兩種方法結合起來所獲得的，模擬出了鏽蝕的氧化效果，完全與基礎色成為一個協調的整體。

四、在北約三色迷彩上製作鏽蝕效果

基礎色：北約三色迷彩

鏽色：結合使用鏽色色調的琺瑯舊化產品和油畫顏料

（1）正如之前說過的，在一些特定類型的現代戰車上，鏽蝕有時會非常明顯，讓我們看一下如何將油畫顏料和琺瑯舊化產品配合起來使用，有些時候這樣做是非常有效的。

（2）將AK 013充分搖勻，然後取一點到小調色盤中。

（3）接下來加入大約同等量的Abt080棕色漬洗色油畫顏料。

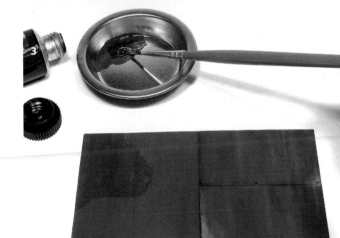

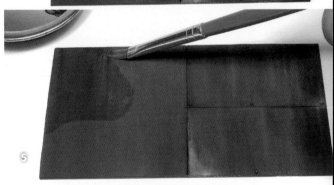

（5）接著用乾淨的毛筆沾上少量AK 047 White Spirit或是AK 050無味稀釋劑，輕柔且垂直地掃過之前筆塗的痕跡，將顏色塗抹開。

（4）在選好的一些區域，用混好的顏料畫出一些垂紋線條。

（6）最後獲得的效果一定是可見且模糊的，垂紋線條必須是垂直的，而且線條之間必須是平行的，這點很重要。

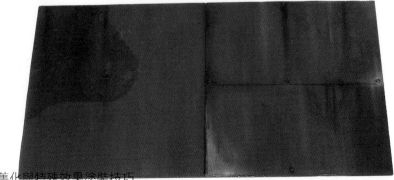

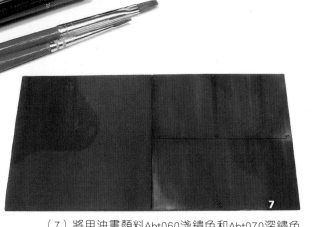

（7）將用油畫顏料Abt060淺鏽色和Abt070深鏽色來加強之前做出的效果。

（8）首先使用深色調的油畫顏料（即Abt070），直接取用一點點管中的顏料，將它直接筆塗在之前垂紋線條的頂端。

（9）接著用乾淨的毛筆沾上少量AK 047 White Spirit從頂端向底端垂直地掃過，將上一步的筆塗痕跡塗抹開。

（10）將淺色調的油畫顏料（即Abt060）以相同的方式應用，尤其應用在想要表現更加顯著鏽蝕效果的區域。

（11）根據所應用的多種油畫顏料和琺瑯舊化產品的層數，最後可以獲得或多或少的效果加強，每一層效果都有一定的透明度，效果之間可以進行疊加。琺瑯舊化產品往往獲得的是消光的質感，而油畫顏料往往獲得的是緞面質感。這些類型的變化將讓最後的效果更加有趣。

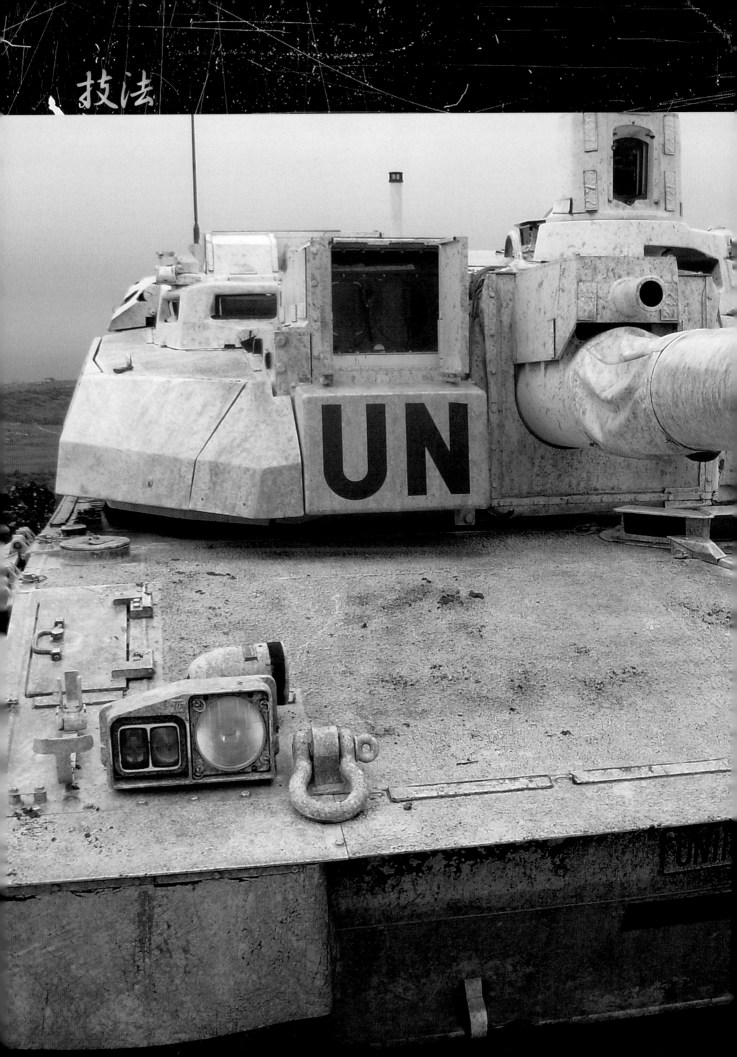

技法

第十章

塵土與泥漿

現在要做最後的步驟了，我們不再討論改變或是調整基礎色調，也不會討論磨損效果，現將聚焦於舊化步驟和過程。

雖然到目前為止所講的都是用建立並增強戰車整體外觀的效果，但在這一章以及接下來的章節將示範如何為模型添加腦海中一開始就構思好的最終效果，以將戰車和周圍的環境融為一體。

將使用不同的產品和介質：比如琺瑯舊化產品、舊化土以及特殊的產品來模擬出特定的紋理感，將藉助筆塗和噴塗來應用這些產品和技法。

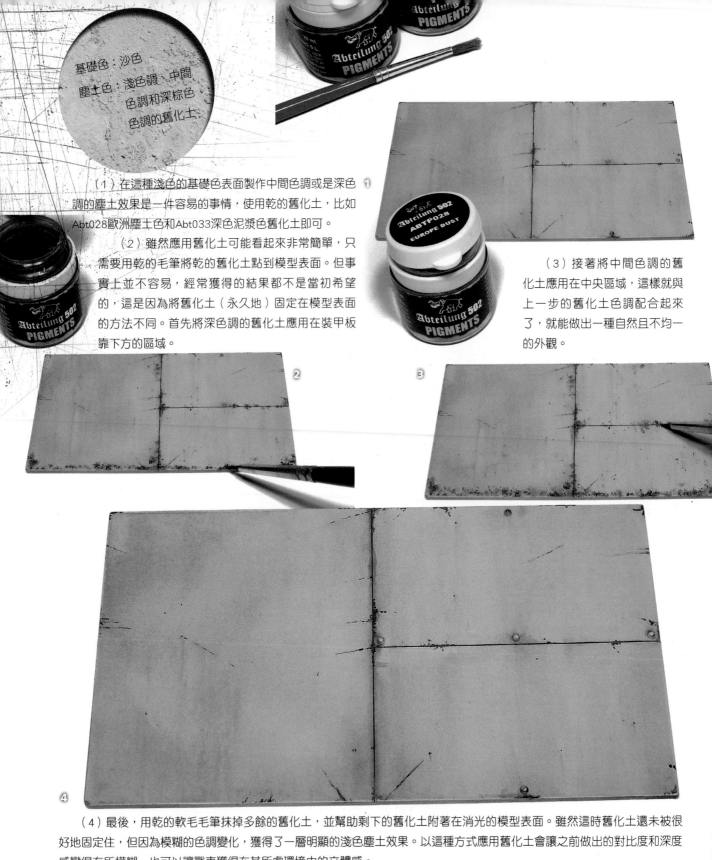

基礎色：沙色

塵土色：淺色調、中間色調和深棕色色調的舊化土

（1）在這種淺色的基礎色表面製作中間色調或是深色調的塵土效果是一件容易的事情，使用乾的舊化土，比如Abt028歐洲塵土色和Abt033深色泥漿色舊化土即可。

（2）雖然應用舊化土可能看起來非常簡單，只需要用乾的毛筆將乾的舊化土點到模型表面。但事實上並不容易，經常獲得的結果都不是當初希望的，這是因為將舊化土（永久地）固定在模型表面的方法不同。首先將深色調的舊化土應用在裝甲板靠下方的區域。

（3）接著將中間色調的舊化土應用在中央區域，這樣就與上一步的舊化土色調配合起來了，就能做出一種自然且不均一的外觀。

（4）最後，用乾的軟毛毛筆抹掉多餘的舊化土，並幫助剩下的舊化土附著在消光的模型表面。雖然這時舊化土還未被很好地固定住，但因為模糊的色調變化，獲得了一層明顯的淺色塵土效果。以這種方式應用舊化土會讓之前做出的對比度和深度感變得有所模糊，也可以讓戰車獲得在其所處環境中的立體感。

二、在綠色基礎色上製作泥漿效果

基礎色：綠色
泥漿色：濕潤泥土效
　　　　果膏和淺色
　　　　的舊化土

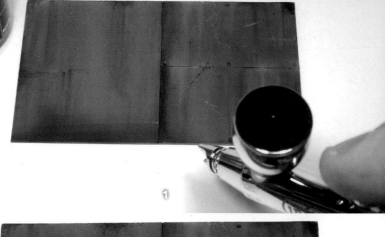

（1）如果想為戰車添加一層泥漿效果，那麼能帶來紋理感的產品就是我們需要的。在這一範例中將用到AK開發新的場景系列的產品，它的特性可以讓我們獲得必要的真實度和模擬車輛上的泥漿外觀。另外也將場景膏和AK的舊化土混合起來使用。首先在選定的區域噴塗上一層深棕色，選擇的是RC074（二戰蘇軍深棕色6K）。

（2）噴塗RC074的範圍，是根據所希望獲得的效果決定的。噴塗後所獲得的消光表面為後續的舊化過程提供了理想的基底。

（3）AK場景系列有很多產品，設計它們的目的就是用來表現場景地面和植被地面上的紋理感，它們同時也可以用在戰車上，讓戰車與周圍的環境融為一體。這裡用的是AK 8026濕潤泥漿場景膏，筆塗乾透後會獲得一種緞面的質感。

（4）筆塗後放置一段時間，用鑷子夾著海綿在表面進行「點」以及「拍」製作出更多的紋理效果。這將有利於製造出一個粗糙且具有沙礫質感的濕潤泥漿外觀。

（5）讓它乾燥數分鐘。

（6）還是用相同的產品，以透過毛筆彈撥牙籤的方式來呈現隨機且小的濺泥點的效果。

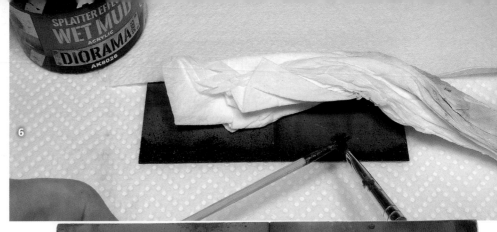

（7）看一下做出的紋理效果，正是我們所追求的，但顏色仍過於單一。

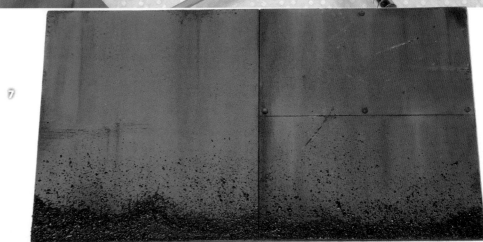

（8）在AK 8026濕潤泥漿場景膏中加入一些淺色調的舊化土混合出不同色調的濕潤泥漿。還是用之前彈撥的技法製作出濺泥點，模擬的是那種已經開始乾燥的泥漿濺點。

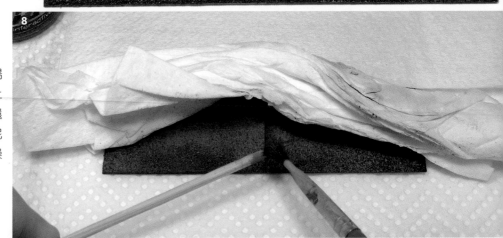

（9）觀察最後獲得的效果，我們可以看到結合使用不同的產品和技法所獲得的紋理效果，它模擬了極端環境下車體較低處的情形（即我們這塊測試塑料板的下方）。

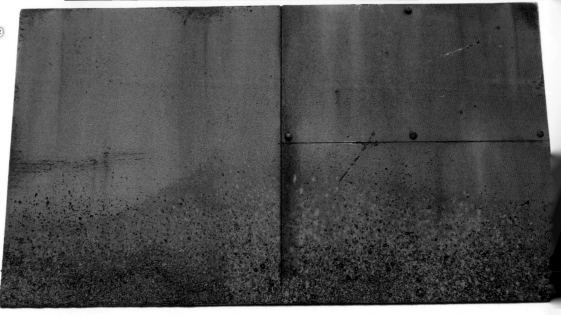

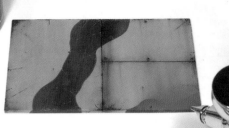

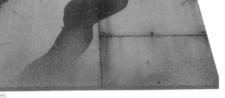

基礎色：雙色沙漠迷彩

沉積效果：琺瑯塵土效
果液和中間
色調棕色的
舊化土

（1）為了模擬（上一個範例中）紋理感弱的塵土和乾燥泥漿效果，將用到琺瑯舊化液和舊化土的混合物。首先對選好的區域薄噴上RC075（二戰蘇軍沙色），一種中間色調的泥土色。

（2）對於這種雙色沙漠迷彩，這種中間色調（RC075）再合適不過了。噴塗的這一層RC075一定要薄且模糊，就像濾鏡一樣，覆蓋的區域僅僅是裝甲板較低的區域。

（3）現在可以用琺瑯效果液來添加一些紋理，比如說這裡的AK 4062（淺塵土色塵土和泥土沉積效果液），還是用毛筆沾上適量效果液彈撥牙籤，製作出濺點效果。

（4）不斷地重複這個過程可以起到疊加的效果，這樣可以改進我們所獲得的效果。

（5）最後一步是結合使用琺瑯舊化產品和舊化土，以增加紋理感並讓表面的色調更加豐富。

（6）在AK 4063（棕土色泥土和塵土沉積效果液）中混入適量的Abt028歐洲塵土色舊化土。

（7）用毛筆沾取該混合物，在牙籤上進行彈撥，製作濺點效果，濺點主要集中於較低的區域，請不要完全覆蓋之前做出的效果。

（8）最後獲得的效果其紋理感和色調都很適合這種迷彩塗裝，為它帶來了深度感、立體感和豐富的色調變化。

四、在北約三色迷彩上製作淺色塵土效果

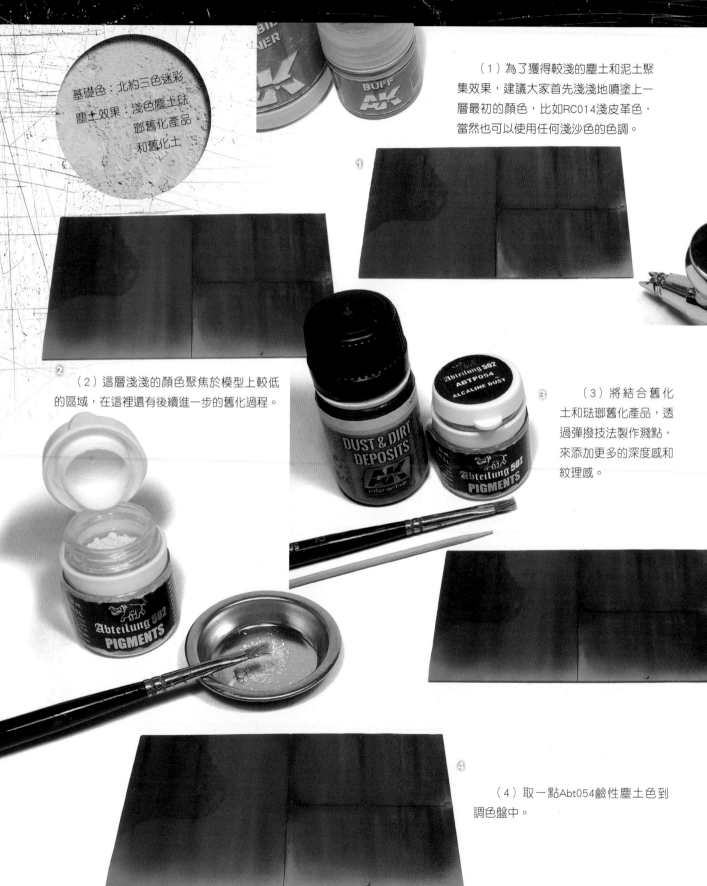

基礎色：北約三色迷彩

塵土效果：淺色塵土琺瑯舊化產品和舊化土

（1）為了獲得較淺的塵土和泥土聚集效果，建議大家首先淺淺地噴塗上一層最初的顏色，比如RC014淺皮革色，當然也可以使用任何淺沙色的色調。

（2）這層淺淺的顏色聚焦於模型上較低的區域，在這裡還有後續進一步的舊化過程。

（3）將結合舊化土和琺瑯舊化產品，透過彈撥技法製作潑點，來添加更多的深度感和紋理感。

（4）取一點Abt054鹼性塵土色到調色盤中。

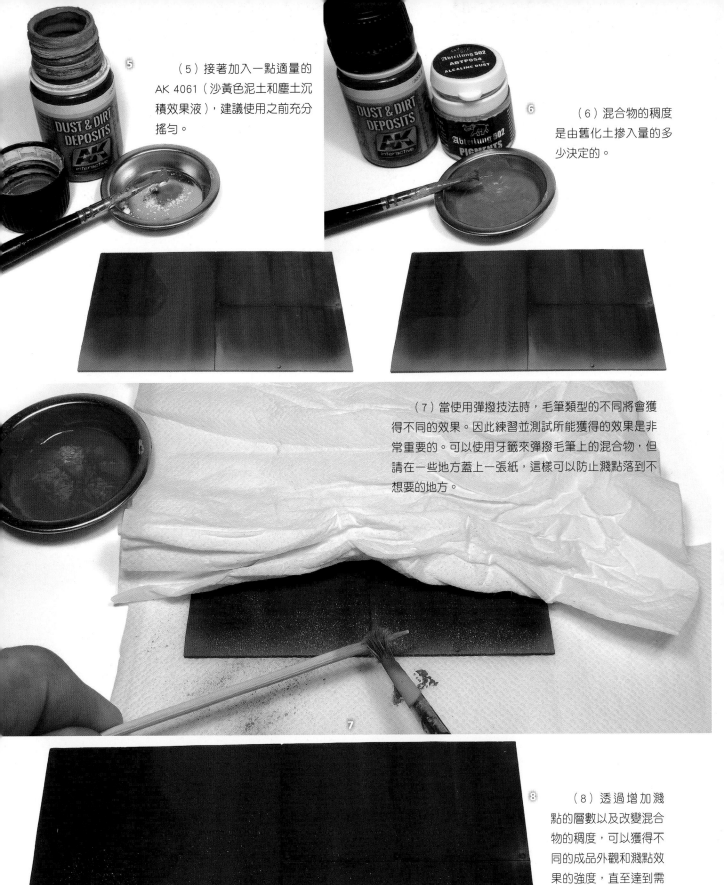

（5）接著加入一點適量的 AK 4061（沙黃色泥土和塵土沉積效果液），建議使用之前充分搖勻。

（6）混合物的稠度是由舊化土摻入量的多少決定的。

（7）當使用彈撥技法時，毛筆類型的不同將會獲得不同的效果。因此練習並測試所能獲得的效果是非常重要的。可以使用牙籤來彈撥毛筆上的混合物，但請在一些地方蓋上一張紙，這樣可以防止濺點落到不想要的地方。

（8）透過增加濺點的層數以及改變混合物的稠度，可以獲得不同的成品外觀和濺點效果的強度，直至達到需要的效果。

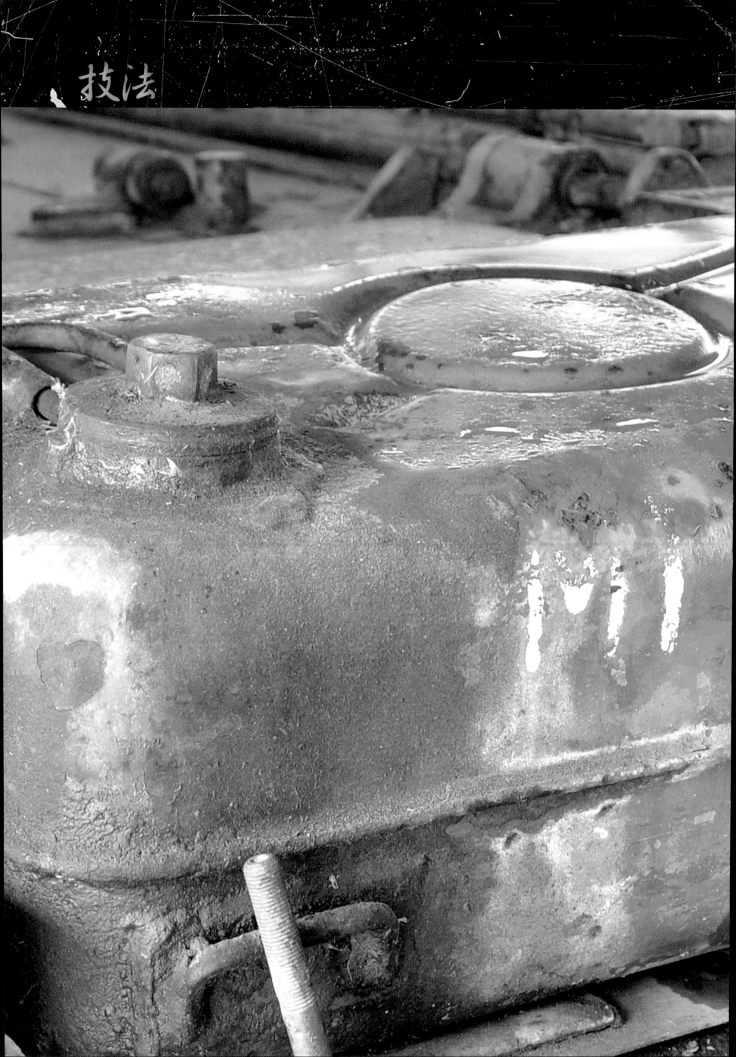

技法

第十一章

濕潤效果

　　製作成品效果階段的最後一個部分就是「濕潤效果」，它是由各式各樣的液體所導致的，可來自於戰車自己，也可來自於所處的外部環境，它可以有斑點、污漬、潑濺和濺點等各式各樣的效果。

　　濕潤效果可以由柴油、機油和液壓油的溢漏或是任何可能潑濺到戰車上的液體物質所造成。最後一步所製作的細節，可以讓我們的戰車與眾不同，因此必須給予它們特別的關注。

　　與濕潤有關的效果都可以被模擬，透過使用一系列不同的產品和介質，比如琺瑯舊化產品和油畫顏料；將緞面透明清漆和光澤透明清漆結合起來，這些都將幫助我們獲得吸引目光的效果。

一、在沙色基礎色上製作濕潤效果

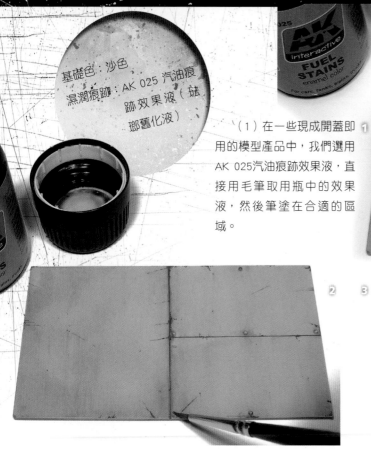

基礎色：沙色
濕潤痕跡：AK 025 汽油痕
跡效果液（琺
瑯舊化液）

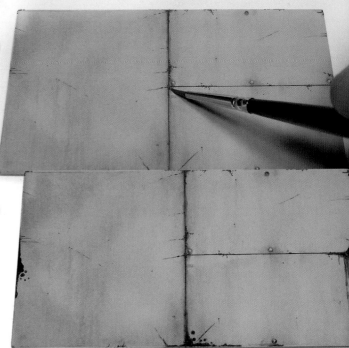

（1）在一些現成開蓋即用的模型產品中，我們選用 AK 025汽油痕跡效果液，直接用毛筆取用瓶中的效果液，然後筆塗在合適的區域。

（2）塗好後不用等它乾，可以用同一支毛筆沾上少量 AK 047 White Spirit將筆塗痕跡的邊緣塗抹開，模擬燃油溢漏的效果。

（3）當應用完效果液之後，為了加強所做出的效果，必須讓之前筆塗的效果液完全乾透，然後應用第二層效果液。效果液層數的疊加（可以是斑點、污漬或是垂紋等），可以製作出變化以及層次感，讓最後的效果更加真實。

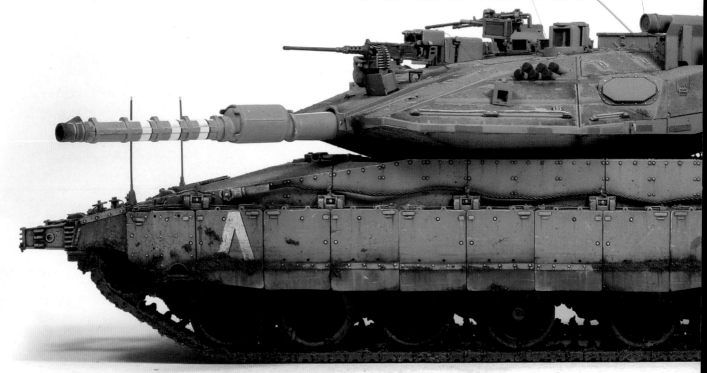

二、在綠色基礎色上製作濕潤效果

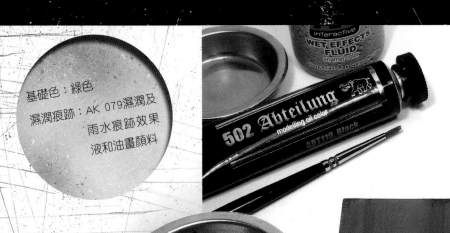

基礎色：綠色

濕潤痕跡：AK 079濕潤及
　　　　　雨水痕跡效果
　　　　　液和油畫顏料

（1）為了在泥濘有大量紋理感的表面製作出濕潤效果，可以將Abt110黑色油畫顏料與AK 079濕潤及雨水痕跡效果液混合，調配出一種琺瑯且具有清漆性質的混合物。

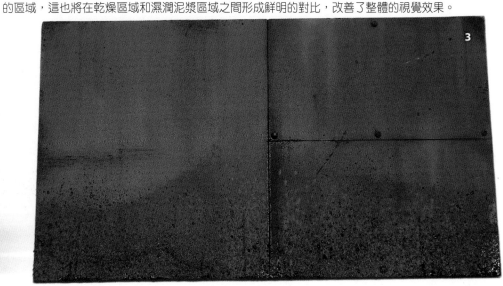

（2）調配好混合物之後，將它用在最容易聚集潮濕水氣的區域，比如車體較低處，任何凹陷、縫隙和角落。在筆塗上混合物之後，可以用乾淨的毛筆沾上少量AK 047 White Spirit將筆塗痕跡塗抹開，並柔化邊緣。同樣也可在牙籤的幫助下，用彈撥技法，製作出一些小的斑點和濺點效果。

（3）在緞面或是光澤透明清漆中加入深棕色或是黑色的油畫顏料，將為濕潤效果提供深度感，這將改變最後獲得的效果。透過反覆筆塗AK 079濕潤及雨水痕跡效果液，可以模擬出最濕潤的區域，這也將在乾燥區域和濕潤泥漿區域之間形成鮮明的對比，改善了整體的視覺效果。

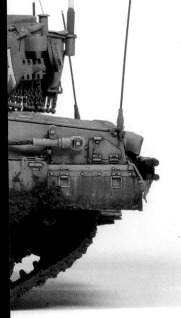

三、在沙漠迷彩或是類似的基礎色表面上製作濕潤效果

基礎色：雙色沙漠迷彩

濕潤痕跡：油污痕跡效果液和瀝青油污色油畫顏料

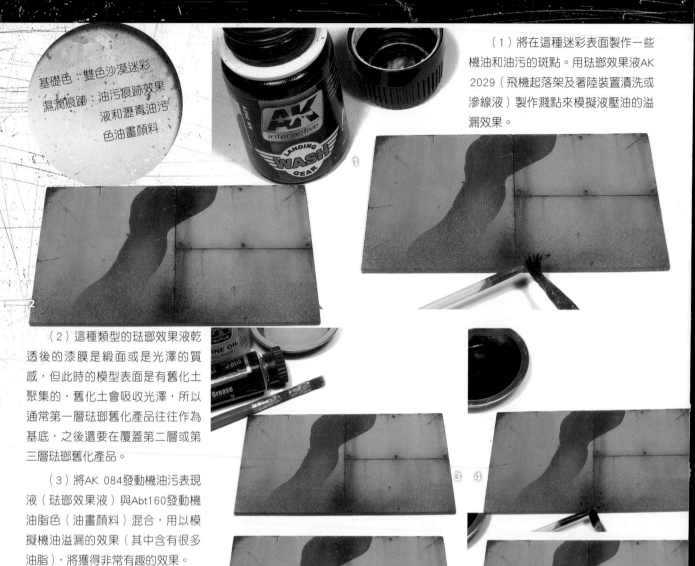

（1）將在這種迷彩表面製作一些機油和油污的斑點。用琺瑯效果液AK 2029（飛機起落架及著陸裝置漬洗或滲線液）製作濺點來模擬液壓油的溢漏效果。

（2）這種類型的琺瑯效果液乾透後的漆膜是緞面或是光澤的質感，但此時的模型表面是有舊化土聚集的，舊化土會吸收光澤，所以通常第一層琺瑯舊化產品往往作為基底，之後還要在覆蓋第二層或第三層琺瑯舊化產品。

（3）將AK 084發動機油污表現液（琺瑯效果液）與Abt160發動機油脂色（油畫顏料）混合，用以模擬機油溢漏的效果（其中含有很多油脂），將獲得非常有趣的效果。

（4）在調色盤中將兩者混勻，然後輕輕地將這種色調的混合物彈撥到之前濕潤聚集的區域，注意是濺點，不要聚集成片。

（5）將按照之前範例中的做法來製作濕潤的效果，一點一點、一層一層來製作。每一層完成之後一定要檢查效果，再決定是否繼續疊加。

（6）如果毛筆沾的效果液過多，那麼會帶來問題。這也是為什麼事先多進行一下實驗，可以幫助我們更好地控制效果，並帶來更多更豐富的變化。

（7）我非常建議大家在這種類型的迷彩表面，結合不同的效果來進行應用。

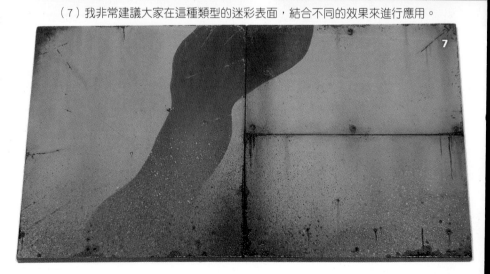

四、在北約三色迷彩上製作濕潤效果

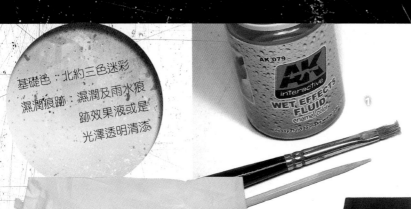

基礎色：北約三色迷彩
濕潤痕跡：濕潤及雨水痕跡效果液或是光澤透明清漆

（1）為了帶來一些變化感和吸引力，可以用AK 079（濕潤和雨水痕跡效果液）添加一些濕潤的斑點和濺點。

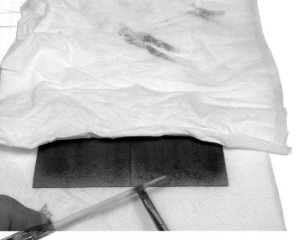

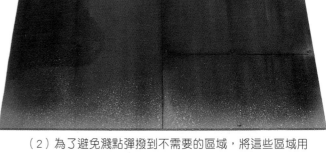

（2）為了避免濺點彈撥到不需要的區域，將這些區域用紙巾保護起來，將AK 079（濕潤和雨水痕跡效果液）用AK 047 White Spirit適當稀釋後，用彈撥技法製作濺點。

（4）可以用一支細毛筆來添加水跡的斑點或是垂紋，以改善之前做出的效果。

（3）第一次應用後，就獲得了不規則且具有對比度的效果。

（5）細小的濕潤濺點以及筆塗出來的小水跡垂紋，讓整個表面更加有趣，打破了淺色塵土區域的單調感。

好書推薦

PYGMALION
令人心醉惑溺的
女性人物模型塗裝技法
作者：田川弘
ISBN：978-957-9559-60-7

完全超惡
作者：HOBBY JAPAN
ISBN：978-686-7062-23-4

噴筆大攻略
作者：大日本繪畫
ISBN：978-626-7062-08-1

SCULPTORS 05
原創造形 & 原型作品集
作者：玄光社
ISBN：978-626-7062-20-3

幻獸的製作方法
作者：HOBBY JAPAN
ISBN：978-626-7062-53-1

依卡路里分級的
女性人物模型塗裝技法
作者：國谷忠伸
ISBN：978-626-7062-04-3

以黏土製作！
生物造形技法
作者：竹內しんぜん
ISBN：978-957-9559-15-7

以黏土製作！
生物造形技法 恐龍篇
作者：竹內しんぜん
ISBN：978-626-7062-61-6

動物雕塑解剖學
作者：片桐裕司
ISBN：978-986-6399-70-1